이상한 날씨

이상한 날씨

Funny
Weather

Art in an Emergency

위기가 범람하는 세계 속 예술이 하는 일

올리비아 랭 지음 | 이동교 옮김

어크로스

이안과 세라와 샹탈에게 사랑을 담아서,
데릭 저먼과 키스 콜린스를 기리며

◆

편집증적 읽기 못지않게 긴급하고 현실적이며
생존 프로젝트에 밀접해 있고 전연 망상적이나 허황되지 않은
회복적 읽기는 우리를 새로운 영향과 의욕과 위험의 영역으로 안내한다.
회복적 읽기를 통해 우리가 배울 수 있는 것은
아마도 개인과 공동체가 문화적 대상으로부터
— 심지어 삶을 유지하는 욕망과 배치되는 문화일지라도 —
삶의 자양분을 추출하는 다양한 방법일 것이다.

/

이브 코소프스키 세지윅의 《만지는 느낌》 중에서

오, 딕, 가만 보면 당신도 이상주의자예요.

/

크리스 크라우스의 《아이 러브 딕》 중에서

차례

서문

태양을 보라

2019년 2월

2015년 11월, 〈프리즈Frieze〉의 제니퍼 히기Jennifer Higgie가 정규 칼럼을 써달라는 요청을 해 왔다. 나는 칼럼의 제목을 '이상한 날씨Funny Weather'로 정했다. 길에서 전하는 날씨 예보를 상상했던 것인데, 길이야말로 내가 늘 속해온 곳이기도 했거니와 그렇지 않아도 변덕스러운 정치계의 기상이 점점 이상해져 가는 연유였다―그렇다고 다가올 폭풍을 콕 집어 예상한 건 아니지만 말이다. 첫 번째 칼럼은 난민 위기에 관한 것이었다. 이후로 4년 동안 나는 급격하고 불안하게 전개된 변화를 칼럼에 담았다. 브렉시트부터 트럼프를 비롯해 샬러츠빌 폭동과 그렌펠 타워 화재, 미국 경찰들의 인종차별 살인과 대서양을 사이에 둔 두 대륙에서 일어난 성性과 임신 중단 관련법 개정에 이르기까지.

솔직히 말하자면 나는 그 뉴스들 때문에 미칠 지경이었다. 그것들은 이해의 과정인 생각을 영영 가로막는 듯한 속도로 터져 나왔

다. 모든 위기와 재앙과 핵전쟁의 위협이 곧바로 다음 위기와 재앙과 위협에 묻혔다. 대응이나 대안을 고민해 볼 기회는 고사하고 일련의 감정 단계를 거칠 기회조차 주어지지 않았다. 마치 사람들이 멈추지 않는 무시무시한 편집증 소용돌이에 갇힌 것처럼 느껴졌다.

나는 새로운 타임라인보다는, 느끼고 생각하는 것이 가능한 새로운 시간의 틀에서 현상을 조명하고 싶었다. 각각의 뉴스에 따른 강렬한 정서적 충격을 소화하고, 대응 방법의 모색은 물론 완전히 다른 식의 과거를 상상해 볼 수 있게끔 말이다. 그림 속의 멈춰진 시간, 소설 속의 늘어진 몇 분이나 압축된 몇 년의 시간에서는 현실에서 미처 보지 못했던 패턴이나 결과를 찾는 일이 가능하다. 칼럼에서 나는 정치적 상황을 이해하고, 갈수록 혼란해지는 세상에서 의미를 쥐어짜 내는 수단으로 예술을—니콜라 푸생부터 윌리엄 터너, 아나 멘디에타, 볼프강 틸만스, 필립 거스턴까지—활용했다.

예술이 지금 같은 위기의 시대에 과연 무엇을 할 수 있을까? 조지 슈타이너George Steiner는 1967년에 발표한 유명한 에세이를 통해 아우슈비츠의 지휘관이 밤에는 괴테와 릴케의 작품을 읽고 아침에는 강제수용소 임무를 수행하더라며, 예술이 인간을 인간답게 하는 가장 숭고한 기능에 실패한 증거라고 했다. 하지만 그건 예술이 무슨 특효약이나 되는 양 인간의 분별력과 도덕적 능력을 재조직할 수 있다고 착각하는 동시에 인간의 자유의지는 간과한 평가다. 공감은 디킨스의 책을 읽어서 생기는 것이 아니다. 수고를 들여야 한다. 예술이 하는 일은 새로운 인물, 새로운 공간과 같은 생각거리를 제공

하는 것이다. 그다음은 친구여, 그대 하기에 달렸다.

　나는 예술이 아름답거나 희망적이어야 할 의무가 있다고 생각하지 않을뿐더러 나를 사로잡은 예술 작품은 대개 그 두 가치의 거래를 거부한다. 나의 더 큰 관심사는, 따라서 여기 모은 거의 모든 에세이와 비평을 통해 드러난 일관된 관심은 예술이 저항과 회복에 관련을 맺는 방식에 쏠려 있다. 이 부분에 있어 내게 단연 영향을 끼친 것은 작고한 비평가이자 퀴어 이론의 선구자인 이브 코소프스키 세지윅Eve Kosofsky Sedgwick이 1990년대 초에 집필한 에세이다. 웨스트 빌리지의 찌는 듯이 무더운 어느 날 친구인 제임스를 통해 처음 알게 된 이후로 나 역시 다른 이들과 마찬가지로 〈편집증적 읽기와 회복적 읽기: 편집증이 심한 당신은 아마 이 글이 당신의 이야기인 줄 알 것이다Paranoid Reading and Reparative Reading, or, You're So Paranoid, You Probably Think This Essay Is About You〉를 이해하려고 노력 중이다(세지윅의 에세이는 이 책의 중반부에서도 그 수수께끼 같은 면모를 드러낸다).

　〈편집증적 읽기와 회복적 읽기〉는 학계의 독자층을 대상으로 쓰였으나 우리 모두에게 영향을 주는 것을 다룬다. 세상을 어떻게 읽어야 하는지, 특히나 지금처럼 급속한 정치적·문화적 변화의 시대에 우리가 일상적으로 끊임없이 맞닥뜨리는 새로운 지식과 불확실성에 어떻게 접근해야 하는지 말이다. 세지윅은 편집증적 접근법을 설명하면서 글을 시작하는데, 편집증적 접근은 너무 흔하고 널리 활용되는 나머지 우리는 대안이 있다는 사실조차 잊어버리곤 한다. 편집증적 독자는 정보를 수집하고 링크를 추적하고 숨은 것을 파헤

치는 데 집중한다. 재난과 참사와 낙담을 예견하고 영원히 방어하려고 노력한다. 이들은 항상 위험에 대비 태세이지만 이들에게 위험은 결코, 언제까지나 완전히 파악할 수 없는 대상이다.

지난 몇 년간 인터넷을 하며 시간을 보내본 사람이라면 편집증적 읽기에 사로잡히는 기분을 이해할 것이다. 트위터를 이용한 몇 년간 나는 다음 클릭, 다음 링크를 따라가면 명쾌한 답을 얻으리라는 확신에 중독되어 있었다. 마지막 남은 음모론과 트위터 스레드까지 빠짐없이 읽고 나면 보상으로 깨달음을 얻으리라고 믿었다. 종국에는 무슨 일이 일어났는지는 물론, 그 의미와 영향까지 전부 이해할 수 있으리라고 말이다. 하지만 확정적인 결론은 요원하기만 했다. 나는 추측과 불신의 생산 공장인 편집증의 온상에 살을 붙이고 살았던 것이다.

이것이, 세지윅은 편집증적 접근의 문제라고 지적한다. 계몽적이고 폭로적인 면이 있기는 하지만 사실 편집증적 읽기는 막다른 길에 봉착하거나 동어반복과 되풀이에 빠지고, 절망과 공포의 포괄적인 증거를 제공하며 우리가 이미 두려워하는 대상을 다시금 일깨우는 경향이 있다. 이는 우리가 처한 현상을 이해하는 데는 도움이 될지 모르나 탈출구 모색에는 그리 유용하지 않으며 흠뻑 빠져들었다가는 치명적인 무감각증을 초래한다.

에세이의 말미에 세지윅은 완전히 다른 접근법의 가능성을 언뜻, 감질나게 내비친다. 위험의 회피보다는 창의성과 생존에 관한 것이다. 그녀의 이른바 '회복적 읽기'를 효과적으로 비유하자면, 그것은

근본적으로 독을 판별하는 것이 아니라 자양분을 찾는 데 더 집중하는 것이다. 이는 순진하게 굴거나 미망에서 빠져나오는 것도, 위기에 무지해지거나 압제의 해를 면하는 것도 아니다. 그것은 새로운 무언가를 찾고 만들어내는 데 열중하면서 해로운 환경을 벗어나 살아가는 것을 의미한다.

세지윅은 회복적이라고 생각되는 작품을 내놓은 예술가들의 예를 든다. 조지프 코넬이나 존 워터스John Waters, 잭 스미스 같은 이들이다. 나는 그녀의 목록에 이 책에서 다룬 거의 모든 예술가를 더하고 싶다. 정서적으로나 실질적으로나 궁핍하게 살았던 이들 다수가 관능적이고 이지적인 자신들의 삶을 제한하고 처벌하기 위해 법을 제정하거나 여하한 시도를 서슴지 않는 사회에서 생존권을 빼앗긴 채 살았다. 그럼에도 불구하고 이들의 손에서 탄생한 작품들은 관용과 재미와 혁신과 창의적인 열정이 넘실거린다.

"회복적 원동력과 위치성을 다루는 법을 찾는 것은 중요할 뿐만 아니라 **가능한** 일이다." 회복적 비평에 대한 일종의 슬로건으로서 세지윅은 이러한 결론을 내린다.

희망, 종종 균열을 일으키거나 심지어 충격적인 경험인 그것은 회복적인 위치의 독자가 자신이 대면하거나 창조한 파편과 개체를 조직할 수 있게 하는 에너지다. 미래가 현재와는 다를 거라는 사실을 깨달을 여지가 있을 뿐만 아니라 그에 따라 과거 역시 실제로 일어난 바와 다를 수 있었다는 심히 고통스럽고, 심히 안도감이 드는, 윤리적으로 중대한 가

능성을 사고하는 것 역시 가능해지기 때문이다.

　희망은 세태에 무지몽매하거나 세상 돌아가는 형편에 관심을 두지 않는다는 뜻이 아니다. 세지윅은 절친한 친구와 동료 다수가 힘들고 고통스러운 죽음을 맞이했던 에이즈 위기의 진원지에서 글을 썼다. 그녀 자신 역시 유방암 항암 치료를 받고 있었다. 그녀의 희망은 어렵게 얻은 것이었으며, 어느 정도는 에이즈 대유행기에 예술이 소화한 강력한 역할에서 기인한다.

　이 책에 수록된 에세이 다수가 고통스러운 내용을 다루고 있지만 그 탓을 전부 트럼프에게 돌릴 수만은 없다. 고독, 알코올의존증, 불만족스러운 신체, 유해한 젠더 관계, (보통은 기분 좋은 주제지만) 놀라운 테크놀로지. 그러나 이 책은 우울한 책이 아니고, 지난 몇 년간 내가 무수한 부정적 비평을 써온 것은 사실이지만 책의 지배적인 어조가 그러한 것도 아니다. 《이상한 날씨》는 나를 감동시키고 흥분시켰던 예술가들, 그네들이 속했던 사회를 날카로운 시선으로 관조하고 새로운 시각을 제시한 이들로 가득한 책이다. 특히 이 책의 2부에 해당하는 '예술가의 삶'에서 두드러지게 나타나는 나의 주된 관심은 예술가의 행위에 대한 맥락과 동기를 이해하는 것이다. 이를테면 어떻게 예술가가 되었는지, 그들을 자극한 건 무엇인지, 어떻게 작업을 했는지, 왜 그런 작품을 만들었는지, 또 그들의 예술이 우리의 세계관을 어떻게 확장할 수 있는지 말이다. 그들 가운데는 너무나 풍요롭고 통찰력 넘치고 도발적인 작품 세계로 나를 영

영 헤어날 수 없게 하는 시금석 같은 존재들이 있다. 버지니아 울프, 데릭 저먼, 프랭크 오하라, 데이비드 워나로비치, 캐시 애커, 샹탈 조페, 앨리 스미스. 이들은 참여와 관용, 그리고—존 버거의 표현을 빌리자면—환대를 통해 내게 예술가가 되는 것의 의미를 가르쳐준 사람들이다.

여기서 환대는 근 10년간 다시금 득세한, 분리와 분열과 거부를 초래하는 압도적인 정치적 명령(이에 따른 인간의 절망적인 처지를 담은 축소판이 영국의 무기한 억류 제도에 갇힌 난민을 묘사한 〈버려진 사람의 이야기〉다)을 바로잡을 확장과 개방의 능력이다. 나의 관심이 집중된 작품 다수가 20세기 후반에 탄생했지만 나는 그때를 향수에 잠겨 회고하지 않는다. 되레 정찰대로서 현재, 그리고 나아가 미래를 해방하고 지켜낼 수 있을 자원과 아이디어를 찾아 헤맨다. 여기 모은 에세이에서 지속되는 관심사는 인간이 어떻게 자유로워질 수 있는지, 특히 공유 가능하며 타인의 억압과 배제에 의존하지 않는 자유를 어떻게 찾을 수 있는지 하는 것이다.

거의 10년에 걸쳐 쓴 에세이를 한데 모아보니 오랜 시간 사로잡혔던 생각뿐만 아니라 생각들이 변형되고 이동되는 방식까지 드러난다. 내게 큰 의미가 되었던 예술가 다수가 에이즈로 죽었다. 그 상실의 정도를 가늠하자면 평생이 걸릴 작업이 될 터다. 나는 영국 하원 의원이 피살되고 나이절 패라지의 문제적 사진이 인터넷을 떠돌기 시작한 2016년 6월 16일에 대해 적어도 한 번 이상은 썼다. 레이철 니본Rachel Kneebone의 작은 조각품과 존 버거와의 신비한 조우는 두

번 정도 불쑥 등장한다. 필립 거스턴과 큐클럭스클랜Ku Klux Klan*에 관한 에세이는 내 소설 《크루도Crudo》의 중심이 되는 문단을 담고 있는 한편, 아나 멘디에타와 애그니스 마틴Agnes Martin은 후속작인 《에브리바디Everybody》의 핵심 인물이 되었다.

여기서 가장 오래되었고 또 가장 개인적인 에세이는 예술과는 전혀 상관없는 글이다. 이는 1990년대에 내가 서식스의 시골을 떠돌며 살던 시절을 회고한다. 작가가 되기 전에 나는 대학을 중퇴하고 방랑 생활을 하다가 환경 직접행동 운동에 참여했고, 그런 다음에는 메디컬 허벌리스트** 수련을 받아 치료 활동을 하기도 했다. 그러다 2007년에 저널리즘으로 전향해 기적적으로 빠르게 〈옵서버〉의 문학 부편집장이 되었다. 그렇게 처음에는 행동주의를 익히고, 다음으로 몸을 공부하고, 나중에야 글을 쓰게 되었다.

2009년 금융 붕괴와 함께 사랑하는 기자 일을 잃게 되면서 2년 뒤에 뉴욕으로 이주해 문학비평과는 서서히 멀어졌고 동시에 시각예술과 차츰 가까워졌다. 글에 대한 글을 쓰는 게 아니라 언어의 경계 밖에 존재하는 작품으로 관심을 돌리니 정말 신이 났다. 미국 아방가르드는 매우 획기적이었으며 특히 뉴욕파 시인들의 비평에 대한 쾌활하고 관대한 완전히 비영국식 접근이 실로 놀라웠다. 예술은 특정인만을 위한 것이나 완전히 동떨어진 것이 아니다. 예술은

* 이른바 KKK단으로 알려진 백인우월주의 비밀 결사단체를 뜻한다.
** 의료적 목적으로 허브를 다루는 직업.

세상에서 자아를 찾는 방식이며 섹스나 우정만큼이나 우리와 가깝다. 예술의 영향과 의미는 엄격한 사고를 요하지만, 일반적이고 평범한 언어로도 얼마든지 표현할 수 있다.

프랭크 오하라는 늘 시에 이름을 가득 채워 넣었다. 나는 내 에세이들을 죽 읽어보면서 그 안에 얼마나 많은 죽음이 들어 있는지 깨닫고 놀랐다. 존 버거, 데이비드 보위, 존 애시베리, PJ, 앨래스터 리드, HB. 죽음, 그것은 제아무리 강력한 편집증적 방어로도 막을 수 없는 최후다. 이 서문을 쓰는 동안에도 영화감독 요나스 메카스Jonas Mekas와 편집자 다이애나 애실Diana Athill이 사망했다. 두 죽음 모두 인스타그램에서 그들의 사진을 보고 알게 되었다. 메카스의 사진에는 2007년에 열린 영화 스틸 사진전 〈사랑을 담아 뉴욕에게To New York with Love〉에 쓰였던 캡션이 붙어 있었다. **태양을 보라. 그리고 집에 돌아오면 일을 할 수가 없다. 온통 빛으로 벅차오른 탓이다.**

우리는 종종 예술이 아무것도 바꿀 수 없다는 말을 듣곤 한다. 하지만 나는 그렇게 생각하지 않는다. 예술은 우리의 도덕 풍경을 조성하고 타인의 삶 내부를 우리 앞에 펼친다. 예술은 가능성을 향한 훈련의 장이다. 그것은 변화의 가능성을 꾸밈없이 드러내고 우리에게 다른 삶의 방식을 제안한다. 온통 빛으로 벅차오르길 원하지 않는가? 만약 그렇게 된다면 어떤 일이 펼쳐질까?

에세이

◇

우리는 보여질 뿐 통제력은 없다.
접촉을 원하면서도 접촉을 두려워한다.
하지만 나약함과 친밀함을 느끼고 표현하는 능력이 있는 한
우리에게 아직 기회가 있다.

야생

2011년 5월

아주 어릴 적에 나는 《그린 맨The Green Man》이라는 그림책에 푹 빠졌었다. 부유한 청년이 숲속 연못에 수영하러 갔다가 옷을 도둑맞고 하는 수 없이 야생에서 살아간다는 이야기다. 이제는 별로 기억나는 건 없지만 당시 나를 사로잡았던 책의 매력과, 삽화 속 나뭇잎을 꿰매 만든 남자의 초록색 옷이 참나무와 거의 흡사했던 것은 기억한다. 나도 이따금 자연 속으로 사라지고픈 생각이 들 때가 있는데 스무 살에는 거의 성공할 뻔했다.

내가 지구를 걱정하게 된 건 근심 어린 얼굴로 책상맡에 앉아 온실가스에 관한 지리 수업을 들으며 연필로 너덜너덜해진 오존층 도표를 그리던 학창 시절부터다. 10대 때는 뉴에이지 여행자*와 환경

* 1980년대 영국에서 현대사회의 가치를 거부한 채 밴이나 트럭을 타고 축제 등을 좇아 떠돌이 생활을 하던 이들을 일컫는 말.

보호 운동에 특히 매료되었다. 이러한 저항 문화는 1994년에 제정된 사법 및 공공 질서법Criminal Justice and Public Order Act이 이들의 다양한 집회와 시위 행태를 불법화하기 전까지 꽤나 인상적으로 활발하게 전개되었다. 처음에는 그 현장을 담은 〈아이디〉나 〈페이스〉 같은 잡지를 뒤적이며 마차나 야외 파티에서 레게 머리를 하고 춤을 추는 사람들의 사진을 찾아보다가 나중에는 나도 직접 동참했다.

나는 서식스 대학의 급진적인 커리큘럼에 반해 케임브리지 대학을 포기하고 도심 시위의 진원지인 브라이턴으로 이주했다. 때는 임시 자율 구역*으로 대변되던 시대다. 고속도로나 트래펄가 광장에서 벌어진 '거리를 수호하라' 파티 시위, 교통 흐름을 막는 풍선 캐슬, 탱크나 자전거 발전기에 설치된 불법 음향 기기에서 흘러나오는 음악에 맞춰 춤추는 수천 명의 사람들. 무기 거래와 맥도날드에 반대하는 데모. 빈집을 점유한 사람들이 우편물 넣는 곳에 대고 경찰을 향해 형사법 제6조를 외친다. "우리 허락 없이 무단으로 이 사유지를 침범하거나 여하한 시도를 하는 것은 불법이니 명심하라."

이 모든 행위가 도로 건설 반대의 일환이었다. 1990년대 초, 영국 정부가 대대적인 도로 건설 프로젝트를 전개하자 이에 반대하는 영국인들이 비폭력 직접행동을 감행한다. 특별 과학 관심 지역이 다수 포함된 야생 생태계의 파괴와, 자동차로 인한 환경오염 및 기후

* 사회 운동가 하킴 베이Hakim Bey가 제안한 정신적 유토피아 개념에서 유래한 표현으로, 공동의 이념적 목표를 위해 모인 시위대 캠프를 의미하기도 한다.

악화를 막기 위해서였다. 1992년 트와이퍼드 초원을 시작으로, 시위대는 건설 작업을 막거나 지연시키기 위한 직접행동 기술—불도저 앞에 드러눕거나 설비에 자기 몸을 묶거나 터널 굴착 현장을 점령하는 등—을 동원해 도로 건설 예정 부지를 점거했다. 시간이 흘러, 시위대가 위기에 처한 수목에서 버티면서 이들의 나무 생활이 시작된다. 퇴거 총력전이 펼쳐졌지만, 높은 비용과 부상 위험 탓에 다수의 도로 건설 프로젝트가 무산되었다.

10대 후반이었던 나는 영문학 학위는 내팽개치고 도로 반대 시위 현장을 떠돌며 뉴버리와 페어마일에 몇 주씩 머물렀다. 어둠이 내린 야영지에 도착해 나뭇가지 사이로 째질 듯이 울려 퍼지는 휘파람 소리를 들으며 트리 하우스의 울퉁불퉁한 실루엣을 보는 것이 좋았다. 그곳의 입장 티켓은 오직 등반용 안전벨트뿐이었다. 내 것은 분홍색과 초록색 줄무늬 로프가 달린 파란색 장구였다. 나는 로프를 타고 오르내리는 법을 배워 힘겹게 나무 꼭대기까지 내 몸을 끌어 올렸다. 나무 위에 올라가면 지상 9미터 높이에서 나무와 나무를 잇는 두 개의 파란색 줄을 따라 움직였다. 위쪽 줄에 개인 로프를 연결한 다음 발 아래 놓인 줄 위를 걷다 보면 목구멍에서 심장이 뛰고 털 없는 유인원의 위태로운 지위로 돌아간다.

스무 살이 되던 해 여름에는 아끼는 산림의 일부가 우회 도로 건설에 깎여 나가는 것을 막으려는 지역민들이 모인 도싯의 소규모 시위대 캠프에 합류했다. 테디베어 우드는 너른 목초지까지 가파르게 이어진 너도밤나무 숲이다. 우거진 수풀 사이에는 집행관의 방

문에 대비해 방어용 그물이 쳐져 있었다. 그곳에 누우면 나뭇잎 사이로 반짝이는 푸른 리본이 보인다. 남쪽으로 1.5킬로미터 남짓 떨어진 바다다. 거기서 하루 종일 뭘 했느냐고? 우리는 나무와 물을 구하고 나무를 베고 쪼개고 음식을 준비하거나 몸을 씻으려고 수없이 숲을 오갔다. 전기 없이는 가장 기본적인 일도 몇 시간이 걸렸다.

그 여름의 끝 무렵 나는 대학을 그만두었다. 별을 지붕 삼아 야생에서 살면서 마주한 세상은 한없이 사랑스럽고 한없이 위태로워 보였다. 테디베어 우드는 무사했지만 뉴버리와 페어마일은 사라졌고, 참나무 고목은 전기톱에 쓰러지고 관목은 굴삭기에 파헤쳐졌다. 페어마일을 빼앗겼을 때 나는 이동 시간을 겨우 몇 분 아껴준다는 양방향 도로 때문에 그토록 아름다운 공간이 파괴된다는 사실과 우리의 노력이 형편없어 지구를 지켜내지 못했다는 수치심에 흐느껴 울었다. 더는 그곳의 일원으로 남고 싶지 않았다. 지구에 아무런 해를 끼치지 않고 사는 법을 찾고 싶었던 나는 그렇게 시골로 들어가 스무 살의 나이에 혼자서 전기도 수도도 없이, 돌이켜보면 사람보다는 동물에 가까운 모습으로 살게 되었다.

당시 친구 몇이 브라이턴 북부 월든에 버려진 돼지 농장을 꾸며 유기농 농원을 시작하려는 계획을 세웠다. 그해 겨울 우리는 검은색 도지 트럭을 타고 그곳을 보러 갔다. 프리스트필드는 야생 자두나무와 앙상한 딱총나무가 줄지어 선 너른 길목 끄트머리에 자리했다. 녹슨 철문이 있었고 그 너머에는 공터와 텅 빈 이동식 주택, 브라이턴의 히피들이 세대에 걸쳐 남기고 간 쓰레기가 잔뜩 쌓인 눅

녹한 헛간 두어 채가 있었다. 우리는 트럭을 세우고 걸어서 돼지 축사 잔해를 지나 물풀레나무와 참나무에 둘러싸인 가파른 들판으로 내려갔다. 저 멀리, 다운 구릉들이 고래 등처럼 솟아 있었다. 공기에서는 젖은 풀과 곰팡이 냄새가 났다. "나 여기서 살래." 나의 선언에 아무도 반기를 들지 않자 나는 살림살이를 챙기고 집짓기를 시작했다. 농원은 이후로도 한동안 실현되지 않았기에 나는 종종 손님이 찾아오긴 했지만 프리스트필드에서 철저히 혼자 살았다.

나는 로마니 집시의 전통 여름 가옥이자 따뜻하고 환경에 미치는 영향이 적어 여행객이나 환경 운동가에게 사랑받는 주거 형태인 벤더bender를 짓고 싶었다. 벤더는 간이 나무 텐트로, 가지치기를 해서 나온 개암나무 막대기를 구부려 그 위에 캔버스 천이나 방수포를 덮어 만든다. 개암나무는 도로 너머 숲에서 서리를 해 왔다. 가지치기 톱을 들고 몰래 들어가 4~5미터 길이의 낭창낭창한 개암나무 가지 40개를 나무가 썩지 않도록 어슷하게 베어냈다. 그리고 목재 저장소에 가서 안 쓰는 화물 깔판 여섯 개를 내달라고 사정했고 군수품 가게에서 녹색 방수포 두 장을 샀으며 엄마한테 작은 배불뚝이 난로를 받았고 쓰레기통에서 굴뚝으로 쓸 세탁기 배관을 찾았다. 모두 시위대로 살았던 몇 년 동안 익힌 기술이었다. 그곳에서 어떻게 나무를 오르는지, 어떻게 집을 짓는지, 매듭을 묶는지, 기둥을 세우는지, 불을 지피는지, 남들이 버린 쓰레기에서 쓸 만한 것들을 수집하는지 배웠다(우리가 캠프에서 먹은 것 대부분이 공동주택 뒷마당에 놓인 거대한 쓰레기통을 야밤에 급습해 얻은 것이었다. 나중에는 통 안에

표백제가 뿌려져 있었다).

2월에야 모든 준비가 끝났다. 아직 쌀쌀했던 어느 날, 친구 짐이 도와주겠다고 찾아왔다. 나는 어린 참나무 산울타리에 둘러싸인 들판 위에 집터를 정했다. 우리는 울퉁불퉁한 풀밭 위에 깔판을 깔고 카펫을 덮어 기초를 다진 다음, 그 주위를 빙 둘러 개암나무 막대를 꽂은 뒤 막대 끝을 아치형으로 서로 맞물리게 기다란 노끈으로 묶었다. 공룡의 흉곽처럼 보이던 것이 곧 거대한 바구니를 엎어놓은 것처럼 보이게 되었다. 몇 시간 만에 집 틀이 완성되었다. 그 위에 방수포를 뒤집어씌우고 거리에서 주워 온 나무 창문 주위로 방수포를 접어 올려 창을 냈다. 그런 다음 벤더 안으로 세간을 끌고 들어갔다. 소파, 낡은 책장, 침대로 쓸 폼 매트리스 두 장. 나무틀 사이에 담요와 퀼트 이불을 끼우고 잔가지에 싸구려 장식품을 걸었다.

그해 봄, 나는 어느 도회지에서도 유례를 찾아볼 수 없는 방식으로 살았고, 그렇기에 늘 해오던 일들을 그 방식에 접목시키는 것이 여간 힘들지 않았다. 양동이에 물을 길어 몸을 씻었고 불을 피워 비건 스튜를 끓여 먹었으며 재래식 화장실을 이용했고 가진 옷가지를 전부 쌓은 위에서 잠을 잤다. 삐삐는 있었지만—당시 휴대전화가 나왔다 해도 지인 중에 휴대전화를 가진 사람이 없었다—누군가와 통화를 하고 싶으면 강변을 따라 3킬로미터 남짓 걸어서 인적 드문 흙투성이 시골길에 서 있는 빨간색 공중전화 부스까지 가야 했다.

말은 거의 하지 않았는데 나의 침묵으로 세상이 제 모습을 드러냈다. 묘하고 몽환적으로 야생과 조우한 시간이었다. 새벽이나 황

혼 무렵에는 내가 앉은 데서 얼마 떨어지지 않은 곳에 사슴이 나타나 풀을 뜯기도 했다. 밤에는 장작불 옆에 앉아서 별이 월스턴버리 힐과 데빌스 다이크* 너머로 서서히 호를 그리며 이동하는 모습을 지켜보았다. 덩굴식물이 자란 부서진 콘크리트 더미 옆을 지나다 살무사를 건드리는 바람에 꼬리를 세운 뱀이 내 얼굴 앞에서 쉭쉭거린 적도 있다. 전부 바라던 경험이었지만 잘 때는 여전히 베개 아래 도끼를 넣고 잤다. 현실에서 내 유일한 적은 아껴둔 음식을 전부 먹어치우고 밤이면 머리카락 사이를 뛰어다니는 통에 잠을 깨우는 쥐들뿐이었지만. 그래도 나는 늘 두려웠다. 살면서 그토록 노출된 적이 없었고 그래서 거의 미칠 지경이었다. 밤이면 들판 너머 깜빡거리는 불빛이 비치는 듬성듬성 서 있는 집에서 누군가가 나를 지켜보고 있는 것 같은 망상에 시달렸다.

그곳에 살면서 좋았던 건 자아를 지우고 탈피하게 되는 것이었다. 황홀경적인 면도 있었지만 돌이켜 보면 환경 파괴라는 집단적 범죄에 고립으로 죗값을 치르려던 게 아닌가 생각하게 된다. 당시 환경은 괴짜와 히피만의 관심사였다. 도로, 살충제, 플라스틱, 휘발유, 이것들은 문명의 비계처럼 여겨져 결과 따윈 생각하지 않고 무분별하게 쓰였다. 나는 언제나 물과 동물과 나무가 사라진 지구를, 미래를 생각했다. 문명은 얄팍한 허상에 지나지 않았다. 테디베어 우드의 시위가 성공적이었고 덕분에 나무를 지켜냈지만 여느 시위

* 각각 브라이턴 북부 구릉 지대에 있는 언덕과 골짜기를 가리킨다.

자와 마찬가지로 나는 다가오는 재앙을 막아야 한다는—정확히 설명해야 한다는—중압감에 못 이겨 무너지고 있었다.

내가 벤더를 떠난 건 6월이다. 부족적이고 유목민적인 시위대 문화는 날짜 개념에 있어서는 거의 중세에 가깝다. 시위대는 뿔뿔이 흩어져 야영지에서, 여행객 숙소에서, 런던의 빈집에서 작은 공동체를 이루고 살다가 겨울은 운하용 보트에서, 트럭에서, 벤더에서 나고 여름이 되면 다시 모여서 축제나 야외 파티를 연다. 나는 마차를 타고 이 마을 저 마을을 떠도는 야외 극단에 얹혀 살면서 콘월로 갔다. 9월에는 프리스트필드로 돌아갈 생각이었지만 한번 세상에 나오고 보니 전보다 쓸모 있고 덜 고립된 삶을 살고 싶어졌다. 사람들이 그리웠을 뿐만 아니라 그토록 금욕적이고 징벌적인 삶의 기준에 따라 자아를 지운 채 살아가는 것이 과연 지구를 위한 최선인지도 확신이 없어졌다.

그해 가을 나는 여전히 주저하면서도 한편으로는 안도한 채로 벤더를 떠나 브라이턴 외곽의 공동주택 단지로 이주했다. 구릉 지대를 면한 정원이 있는 그 집의 주인은 침실에 낡은 나무 난로를 설치하는 것을 허락했다. 그러나 이미 중앙난방 시설을 갖춘 그곳에서는 욕조와 화장실을 비롯해 한동안 누리지 못했던 온갖 호사를 누릴 수 있었다. 내 야생의 봄은 그렇게 끝이 났다. 그렇지만 지금도 나무 타는 냄새를 맡으면 그때 그 시간으로 되돌아간다.

시위 현장을 떠나고 13년이 지나 영화 〈인투 더 와일드Into the Wild〉를 보았다. 실화를 바탕으로 한 이 영화의 주인공 크리스토퍼 매캔

드리스는 1990년에 신용카드를 자르고 가진 것을 주변에 나눠준 뒤 야생으로 떠난다. 사람이 없는 곳을 찾아 점점 깊은 야생으로 들어간 그는 알래스카의 디날리 국립공원에 이르러 버려진 버스 안에서 최소한의 도구만 가지고 살아간다. 그렇게 세 달이 흐르자 그도 나처럼 고립이 자신을 갉아먹는다는 것을, 사람들과 어울려 사는 삶이 갈등과 스트레스의 원인인 동시에 지속적인 행복의 원천이라는 것을 깨닫게 된다. 매캔드리스는 테클라니카강의 지류를 따라 걷고 또 걷다가 마침내 가족이 있는 집으로 돌아가기로 결심한다. 하지만 그때는 이미 강물이 도저히 건널 수 없을 만큼 불어 있었다. 지도만 있었다면 그가 머물던 버스에서 불과 1~2킬로미터 떨어진 곳에 다리가 있다는 걸 알았을 테지만 그는 꼼짝없이 갇힌 신세가 되고 만다. 서서히 식량이 바닥나고, 그는 야생식물 채집과 동물 사냥으로 버텨보지만 결국엔 굶어 죽는다.

영화를 보면서 섬뜩한 전율이 감도는 깨달음에 이르렀다. 내가 머물던 프리스트필드는 야생과는 거리가 멀었지만, 한동안 나는 문명의 수혜를 전부 내팽개치고 다른 이들은 가늠조차 못할 태초의 상태에 이르기 위해 애썼다. 육체적으로서만이 아니다. 매캔드리스처럼 나 역시 어느 정도는 태초의 자아로 돌아가고픈 마음이 있었다. 그 시절의 나는 지구를 해치는 인간의 행위에 죄책감을 느끼는 데 진절머리가 났다. 그래서 지구에 무해한 방식으로 살고 싶었고, 그래서 자아를 버리고 야생으로 회귀해 무성한 나뭇잎 속으로 사라지고 싶었던 것이다.

마셔라, 마셔라, 마셔라

———

여성 작가와 술
2014년 6월

나처럼 술과 남성 작가에 관한 책을 쓰면 **'그럼 여자는 어떤가?'** 하는 질문을 자주 받게 될 공산이 크다. 알코올의존증에 걸린 여성 작가가 있었나? 있다면 그들의 삶은 남성 작가와 같았나, 아니면 달랐나? 첫 번째 질문은 대답하기 쉽다. 있지, 그럼. 여기서 몇 명을 꼽자면 무궁무진한 재능을 뽐냈던 진 리스Jean Rhys, 진 스태퍼드 Jean Stafford, 마르그리트 뒤라스Marguerite Duras, 퍼트리샤 하이스미스Patricia Highsmith, 엘리자베스 비숍Elizabeth Bishop, 제인 볼스Jane Bowles, 앤 섹스턴 Anne Sexton, 카슨 매컬러스Carson McCullers, 도로시 파커Dorothy Parker, 셜리 잭슨Shirley Jackson이 있다.

알코올의존증은 여성보다 남성에게서 더 많이 나타난다(2013년 영국 국민보건서비스NHS의 조사에 따르면 남성의 9퍼센트와 여성의 4퍼센트가 알코올 의존적인 것으로 밝혀졌다). 그러나 여성의 음주가 드문 일은 아니고, 이들이 해름 전에 만취하거나 며칠 동안 술에 절어 사

는 일도 비일비재하다. 여성 작가라고 술잔의 유혹과 그로 인한 온 갖 골칫거리에서 자유로운 것은 아니다. 이들 역시 남성 술꾼 작가 들을 지독하게 따라다녔던 다툼, 체포, 낯 뜨거운 기행, 서서히 멀어 지는 친구와 가족 관계로부터 예외가 아니었다. 진 리스는 주폭으 로 홀러웨이 감옥에 잠시 수감된 바 있고, 엘리자베스 비숍은 술장 을 진작에 다 털어먹어서 몇 번인가 향수를 마신 적도 있다. 그렇다 면 이들이 술을 마신 이유는 좀 달랐을까? 이들을 대하는 사회의 반 응은 어땠을까? 특히 술기운에 거나하게 취해 있던 술과 소설가의 황금기라 할 만한 20세기에는 말이다.

프랑스의 영화감독 겸 소설가인 마르그리트 뒤라스는 저서인 《실제Practicalities》에서 여성이자 작가라는 것이 어떤 의미인지 충격적 인 이야기를 털어놓는다. 그중 하나는 음주에 있어 남성과 여성의 차이점, 정확히는 이 둘이 얼마나 다르게 받아들여지는가 하는 문 제다. "여자가 술을 마시면…." 그녀가 말한다. "짐승이나 애들이 술 을 마시는 것처럼 본다. 여자한테 알코올의존증은 추문이며, 여성 알코올의존자는 드물 뿐만 아니라 심각한 문제로 받아들여진다. 신 성한 여성성에 관한 모독인 것이다." 애석한 듯이 그녀는 사적인 경 험으로 마침표를 찍는다. "나는 내가 자초한 추문의 중심에 있다는 것을 깨달았다."

뒤라스는 알코올의존자였다. 처음 술을 입에 댄 순간부터 그리 될 것을 예상했다고 한다. 가끔은 몇 년 동안이나 술을 끊기도 했지 만 한창 마실 때는 끝장을 봤다. 아침에 눈을 뜨자마자 술로 하루를

시작했고, 아침나절에 마신 두 잔을 토하느라 잠시 쉬고 나면 보르도 와인 8리터를 해치운 뒤 인사불성으로 나가떨어졌다. "나는 알코올의존자였다. 고로 술을 마셨다." 1991년 그녀가 〈뉴욕 타임스〉에 남긴 말이다. "나는 진짜다. 내가 진짜 작가가 맞는 것처럼 나는 진짜 알코올의존자였다. 나는 자려고 레드 와인을 마셨다. 밤이 깊으면 코냑을 마셨다. 매시간 와인을 마셨고 아침에는 커피 다음에 코냑을 마신 뒤 글을 썼다. 돌이켜 보면 그런데도 글을 쓸 수 있었다는 게 놀라울 따름이다."

놀라운 건 그뿐만이 아니라 그녀가 그렇게나 많은 글을 썼다는 사실이고, 이따금 혹독했을 창작 환경을 가뿐히 극복하고 탄생한 작품들이 그토록 훌륭하다는 사실이다. 뒤라스는 수십 편의 소설을 남겼다. 그중에는 《태평양을 막는 방파제The Sea Wall》, 《모데라토 칸타빌레Moderato Cantabile》, 《롤 베 스타인의 환희The Ravishing of Lol Stein》가 있다. 그녀의 작품은 우아하고 실험적이며 열정적이고 주술적이다. 강렬한 리듬과 오감을 자극하는 필치는 실로 환각에 빠져드는 듯한 느낌을 준다. 누보로망nouveau roman*의 선구자인 그녀는 사실주의 소설의 육중한 구조물인 인물과 플롯이라는 관습을 탈피하면서도 집착에 가까운 고쳐 쓰기를 통해 고전적 엄격함이 느껴질 만큼 명료한 문체를 지켜냈다.

뒤라스의 어린 시절은 여느 중독자의 초년기에서 흔히 찾아볼 수

* 전통적인 소설의 형식과 관습을 거부하고 새로운 형식과 기교를 시도한 소설.

있는 공포와 폭력과 수치로 점철된다. 마르그리트 도나디외(뒤라스는 필명이다)는 1914년 베트남 호치민시에서 프랑스인 부부 교사의 딸로 태어난다. 그녀가 일곱 살 때 아버지가 세상을 떠났고 가족은 극심한 빈곤에 빠진다. 어머니는 농장을 사기 위해 수년간 돈을 모았지만 사기를 당해 바닷물이 들어오는 땅을 사고 만다. 어머니와 오빠 모두 그녀를 구타했고 **사면발이**, 나중에는 **창녀**라고 불렀다. 그녀는 정글에서 사냥한 새를 요리해 먹던 기억과 상류에서 익사한 온갖 것들의 사체가 주기적으로 잔뜩 떠오르는 강에서 수영을 하던 기억을 떠올린다. 학교에 다닐 때는—경제적인 목적에 의한 가족의 강요로—나이가 훨씬 많은 중국인 남자와 성관계를 맺는다. 훗날 프랑스로 건너와 결혼을 하고 남편이 아닌 다른 사람의 아들을 낳고 영화를 만들고 살다가 어느 순간부터 열정적인 일념으로 글을 쓰기 시작한다. 수십 년간 그녀의 음주는 점점 심각해진다. 멈췄다, 도졌다, 걷잡을 수 없이 폭주했다가 68세에 간경변증 진단을 받고 파리의 아메리칸 병원에서 강제로 알코올의존증 치료를 받는 끔찍한 경험을 하게 된다.

작가가 술을 끊는 건 드문 일이지만, 어렵게 끊더라도 창작력 저하를 겪는 경우가 태반이다. 술이 창의적인 자극제가 아니라 뇌 기능을 해치고, 기억을 지우고, 사고 형성과 표현 능력을 훼손하는 데 한몫한다는 증거다. 하지만 뒤라스는 금주 2년 만에 자신의 최고작 가운데 하나이자 가장 유명한 소설을 완성한다. 《연인 The Lover》은 인도차이나의 프랑스인 어린 소녀와 그녀보다 나이가 훨씬 많은—그

렇다—중국인 남자가 에로틱한 관계를 맺는 이야기다. 소설의 상당 부분이 그녀 인생의 은밀히 숨겨왔던 폭력과 수모의 경험에서 비롯되었다.

훗날 출간된 개작들이 증명하듯 뒤라스는 유년 시절의 원초적인 기억을 끝없이 소환해 내고, 그 기억을 한없이 다양한 색채로 다시 그려낼 수 있었다. 그녀의 묘사는 관능적이거나 로맨틱하기도, 잔혹하거나 그로테스크하기도 하다. 그렇게 같은 이야기를 되풀이하는 과정에서 자신을 파괴하고 있단 걸 알면서도 그녀는 끊임없이 본질로 되돌아갔다. 창조적일 수도, 그 반대일 수도 있는 이러한 반복 행위를 두고 평론가 에드먼드 화이트Edmund White는 뒤라스가 프로이트의 반복 강박repetition compulsion*에 사로잡혀 있었던 것 아닌가 의문을 품는다. "죽고 싶은 욕망을 알아요. 그런 게 있다는 걸 나도 알고 있어요" 하고 그녀는 인터뷰에서 털어놓는다. 그녀의 작품을 돋보이게 하는 건 바로 이러한 강렬함, 절대적이면서 타협하지 않는 시각이다. 동시에 이 같은 발언은 그녀가 어떤 용도로 술을 마셨는지, 그 이해의 실마리를 던져준다. 그녀는 자학 욕구와 자살 충동적 사고에 굴복하는 동시에 온 세상을 가득 메우고 곳곳에서 마수를 뻗치는 야만으로부터 자신을 마비시키기 위해 술을 마셨다.

* 유아기의 트라우마나 심리적 이유로 괴롭고 고통스러운 과거의 상황을 반복하려 하는 강박적인 중독.

<center>*</center>

뒤라스의 끔찍한 어린 시절은 근원이라는 의문을 떠올리게 한다. 알코올의존증을 야기한 원인은 무엇이었으며, 남녀 간에 차이가 있을까? 알코올의존증의 유전 가능성은 50퍼센트 정도로, 이는 곧 유년기의 경험과 사회적 압력 같은 환경적 요인도 상당한 영향력을 행사한다는 말이 된다. 알코올의존증을 겪었던 여성 작가의 전기를 훑어보면 비슷하게 우울한 가족사를 찾아볼 수 있는데, 유전적인 기질과 애달픈 사연은 헤밍웨이와 피츠제럴드, 테너시 윌리엄스 Tennessee Williams, 존 치버 John Cheever 를 비롯한 남성 작가에게서도 공통적으로 나타난다.

엘리자베스 비숍이 좋은 예다. 그녀가 아주 어릴 때 사망한 아버지를 비롯해 그녀의 가족 상당수가 알코올의존자였다. 그녀의 삶 역시 여느 중독자 가족사와 마찬가지로 상실과 신체적 불안으로 얼룩져 있다. 비숍이 다섯 살 때 어머니가 정신병원으로 보내졌고, 이후로 모녀는 두 번 다시 재회하지 못한다. 그렇게 친척 집을 전전하며 불안에 떨던 소녀는 대학에서 사회적 윤활유로서 술의 효능을 기꺼이 받아들인다. 훗날 그것이 강렬한 수치심의 요인이라는 것을 깨달았을 때는 이미 너무 늦었다. 그녀는 〈술꾼 Drunkard〉이라는 시에서 자기 경험을 활용해 알코올의존자의 비정상적인 갈증을 아이러니하게 묘사한다. "나는 마시고 또 마시기 시작했다—그러나 채워지지 않는다." 이러한 시적 화자의 고백은 존 베리먼 John Berryman 의 진

솔한 시 〈드림 송Dream Song〉의 한 구절을 연상시킨다. "허기는 그의 체질이었다. 와인, 담배, 술, 고프고 또 고팠다."

수치심은 비숍이 술을 마시는 데 지대한 역할을 했다. 처음에는 유년부터 지녀온 내재적 수치심이 원인이었고, 나중에는 이로 말미암은 지독한 폭주가 수치스러워 또 마셨다. 거기다 성 정체성의 문제도 있었다. 동성애가 사회적으로 용납되지 않고 금기시되던 시절에 레즈비언이었던 비숍은 연인인 건축가 로타 데 마세두 소아르스와 함께 살았던 브라질에서 한없는 자유를 느낀다. 그러나 그녀 인생에서 가장 평화롭고 생산적이었던 나날을 보낸 그곳에서조차 술이 끼어들었고 그로 인한 무시무시한 건강 악화와 갈등 및 혼란을 피할 수 없었다.

퍼트리샤 하이스미스의 인생 역시 수치를 빼놓고 논할 수 없다. 1921년 메리 퍼트리샤 플랜맨이라는 이름으로 태어난 그녀의 '플랜맨'이라는 성은 어머니가 출산을 불과 9일 앞두고 이혼한 남자가 남긴 달갑지 않은 기념물이었다. 그녀 역시 환영을 받은 건 아니다. 그녀의 어머니는 임신 4개월 차에 유산할 작정으로 테레빈유*를 마셨다. "네가 테레빈유 냄새를 좋아한다니 참 이상한 일이구나." 그녀의 어머니는 말했다. 이 소름 끼치는 농담은 임신 중단을 시도한 일을 두고 마찬가지로 농담을 했던 존 치버의 부모를 떠올리게 한다. 치버처럼 하이스미스는 어머니를 향한 복합적인 감정을 품고

* 소나무 수액을 증유하여 만든 천연 희석제.

있었고, 치버처럼 마치 사기를 당한 듯이 거짓되고 공허한 기분을 떨쳐내지 못했다. 그러나 그녀가 치버와 다른 점이 있다면 사회적 순리를 거스르는 반항이 때로는 유쾌하기도, 불안하기도 했지만 자신의 성적 지향을 호기롭게 직시했다는 점이다.

어린 시절 하이스미스는 불안과 죄책감과 눈물이 많은—그녀의 말에 따르면 **침울한**—소녀였다. 여덟 살까지는 새아버지 스탠리를 죽이는 공상을 했고, 열두 살에는 그와 어머니의 폭력적인 부부 싸움으로 불안에 떨어야 했다. 그해 가을, 어머니는 이제 이혼하고 남부에 가서 외할머니와 셋이 살 거라며 그녀를 데리고 텍사스로 떠난다. 여자들만의 유토피아 같은 몇 주가 지나고 어머니는 아무런 말도 없이 혼자 뉴욕으로 돌아간다. 무력하게 버려진 채 비참한 한 해를 보낸 하이스미스는 자신이 거부당했다는 믿음, 그 배신의 감정을 영영 극복하지 못한다.

그녀의 음주는 바너드 대학에 다닐 때 시작되었다. 1940년대에 쓴 일기에서 그녀는 예술가에겐 음주가 필수라며, 그래야만 "진실과 단순성, 원초적인 감정을 마주할 수 있다"라고 적는다. 그로부터 10여 년 동안 하이스미스는 진 한 병을 마시고 오후 4시에 잠자리에 들었다가 일어나서 마티니 일곱 잔과 와인 두 잔을 해치우던 나날을 기록한다. 1960년대에는 술 없이는 견딜 수도, 아침에 눈을 뜰 수도 없으면서도 술에 관한 거짓말을 했고, 온갖 크고 작은 거짓말을 일삼았다. 예컨대 정원의 잔디가 모두 메말랐고 시리얼과 달걀 프라이로 끼니를 때우는 일이 잦았음에도 자신이 얼마나 요리를 잘

하는지, 얼마나 정원을 훌륭하게 가꾸는지 떠들어댔다.

　이러한 감정과 행동의 상당 부분이 작품으로 흘러가 그녀의 대표적인 캐릭터에 자연스럽게 녹아들었다. 톰 리플리는 항상 술꾼은 아니지만, 그의 피해망상과 죄책감, 자기혐오는 심각한 알코올의존 증세와 맥을 같이한다. 얄팍하고 공허한 자아를 지우거나 탈피하기 위해 술이 필요했던 것이다. 리플리는 보다 더 안락한 타인의 정체성으로 끊임없이 분열하거나 침투했는데 이는 수치스러운 일이었지만 태평하고 끔찍한 살인의 자극제가 되기도 했다. 알고 보면 그의 살인 경력도 자신의 행위가 낳은 문제를 없애기 위해 같은 행동을 반복해야 한다는 점에서 알코올의존증과 닮았다. 거기다 불안과 파멸의 기운이 도사리는 소설의 분위기 역시 다른 알코올의존증 작가들의 작품을 빼닮았다. 《재능 있는 리플리The Talented Mr Ripley》에서 로마에 간 리플리가 디키의 살인을 들키지 않을 거라며 스스로를 안심시키는 부분을 예로 들어보자.

　톰은 자신이 공격을 당한다면 공격자가 누구일지 예상할 수 없었다. 딱히 경찰이 떠오르진 않았다. 그저 복수의 여신처럼 그의 뇌리를 사로잡은 이름도 형체도 없는 대상이 두려울 뿐이었다. 그는 칵테일을 몇 잔 마시고 두려움을 떨쳐낸 뒤에만 진정하고 산스피리디오네 거리를 지날 수 있었다. 그럴 때면 으스대거나 휘파람을 불면서 걷기도 했다.

　이름만 지우면 찰스 잭슨Charles Jackson의 《잃어버린 주말The Lost

Weekend》이나 테너시 윌리엄스가 술독에 빠졌을 때 쓴 일기의 발췌문이라 해도 모를 노릇이다.

*

　개인적 불행이 남녀 모두가 술에 빠지는 원인의 일부로 작용한다는 데는 의문의 여지가 없지만 이들의 내밀한 이야기는 개인이 해결하거나 맞서기 힘들었을 거대한 요인을 간과한다. 제인 볼스의 단편집《단순한 즐거움Plain Pleasures》의 서문에서 엘리자베스 영Elizabeth Young은 20세기 전반에 서구 여성의 삶이 어떠했는지 격양된 목소리로 이야기한다. "1970년대까지 여성은 무시와 경멸의 대상이었다. 여성은 능력 면에서는 **싸잡아서** 어린애 취급을 당했지만 아이들과는 달리 희극인의 온갖 농담 레퍼토리에 오르내리며 희롱을 당했다. 여자들은 진부하고 남 말 하길 좋아하고 허영심 많고 느려터졌고 쓸모없는 존재로 여겨졌고, 나이 많은 여자는 쭈그렁 할망구나 쌈닭, 시어머니나 노처녀 취급을 받았다. 여자가 이 세상에서, 그러니까 남자들의 세상에서 두각을 드러내는 건 오직 성적 대상일 때뿐이었다. 그런 다음에는 끔찍한 경멸과 혐오, 여성적으로 간주되는 감상주의와 함께 산 채로 파묻혀서 영영 잊혔다."

　이를 보여주기라도 하듯 볼스는 트루먼 커포티Truman Capote와 윌리엄 버로스William Burroughs, 고어 비달Gore Vidal과 같이 자신과 동시대에 대가로 칭송받은 작가들의 이야기를 하는데, 이 모더니즘의 거장들

이 남긴 작품의 양은 그녀가 남긴 것에 비하면 미미한 수준이다. 그런데도 중년에 음주로 뇌졸중을 일으킨 볼스가 만난 영국인 신경외과 의사는 그녀에게 훈계하듯 이렇게 말한다. "볼스 부인, 참으로 엉망이십니다. 부엌으로 돌아가서 이겨내 보세요."

여성을 향한 이토록 강렬한 경시 풍조와 여성의 능력이나 내면에 대한 이해 부족은 하루 이틀 일이 아니었다. 거의 모든 20세기 유명 여성 작가의 삶에서 비슷한 장면을 엿볼 수 있다. 《산 사자Mountain Lion》라는 맹렬한 작품을 썼지만 퓰리처상 수상 소설가보다는 시인 로버트 로웰Robert Lowell의 아내로 더 잘 알려진 진 스태퍼드를 예로 살펴보자. 《산 사자》는 1947년 그녀가 뉴욕 북부에 위치한 페인 휘트니 정신병원에서 알코올의존증 치료를 받던 와중에 출간되었다. 그녀의 담당 의사는 책의 서평에는 별 관심이 없었고, 그녀에게 늘 어진 스웨터와 바지 대신 블라우스와 스커트를 입고, 저녁 식사 자리에서는 진주 목걸이를 착용하라는 등 스태퍼드의 무심한 표현마따나 "스미스 여대생"처럼 꾸미고 다닐 것을 강조했다.

여성을 향한 이러한 억압과 위선을 진 리스보다 잘 표현한 작가는 없다. 리스는 딱히 페미니스트로 묘사되진 않지만 그녀가 작품에 담아낸 여성의 운명은 너무도 씁쓸하고 암울해서 지금도 읽기가 쉽지 않다. 그녀의 본명은 퀜 윌리엄스로, 1890년 도미니카공화국에서 영국인 아버지와 크리올계 어머니 사이에서 태어났다. F. 스콧 피츠제럴드처럼 그녀도 부모가 자식의 죽음 이후 아홉 달 만에 죽은 아이를 대신해 가진 아기였다. 그래서 피츠제럴드처럼 그녀도

소외당하거나 비현실적이라거나 온당한 사랑을 받지 못한다고 느꼈다. 16세에 런던으로 건너간 리스는 예쁘지만 지독히도 순진한 소녀였다. 화려한 새 인생을 향한 기대는 축축하고 물컹한 잿빛 날씨와 혹독한 추위, 그리고 무심하게 잔인하고 잘난 사람들로 인해 산산이 부서진다. 그녀가 연기 학교에 다닐 때 아버지가 세상을 떠났지만 그녀는 집으로 돌아가는 대신 도망쳐서 합창단에 들어가고 이름도 엘라 그레이로 바꾼다.

엘라 그레이, 엘라 렝글렛, 진 리스, 해머 부인. 어떤 이름으로 살든 그녀는 익사 직전이었고 그런 자신을 끌어올려서 그토록 갈망하던 따뜻하고 화려한 세상으로 데려가 줄 남자를 찾아 헤맸다. 하지만 사랑에 서툴렀던 리스는 선택이 잘못되었던 건지 그저 운이 없었는지 매번 자신을 버리거나 그녀에게 필요한 경제적·정서적 안정을 줄 수 없는 남자들만 골랐다. 진 리스는 아이를 지웠고 결혼을 했고 아이를 낳았으나 잃었고 그런 뒤에 딸 메리본을 낳았고(메리본은 어린 시절 대부분을 남의 손에서 자랐을 뿐만 아니라 어머니와 같은 나라에서 살지도 못했다) 두 번째 결혼을 하고 세 번째 결혼을 했으며 이토록 불운한 인생 여정 내내 궁핍한 채로 벼랑 끝에 서 있었다.

금세 술이 끝없는 문제와 혼란을 해결하고, 어두운 면을 지우고, 감당이 안 되는 결핍의 블랙홀을 잠시나마 채울 수 있는 방편이 되었다. 그녀의 훌륭한 전기를 쓴 캐롤 앤지어Carole Angier의 말마따나 "과거가 그녀를 옭아매서 과거에 대해 써야만 했고, 그랬더니 글쓰기가 그녀를 옭아맸다. 글을 쓰기 위해 술을 마셨더니 이제는 살기

위해 술을 마셔야만 하는 지경에 이르렀다".

그러한 엉망진창의 삶에서 명료한 소설이 연이어 탄생한다. 런던과 파리의 하류 인생을 정처 없이 표류하는 소외된 여성들을 다룬 기이하고 불안한 소설들.《사중주Quartet》,《매켄지 씨를 떠난 후After Leaving Mr. Mackenzie》,《어둠 속의 항해Voyage in the Dark》,《한밤이여, 안녕 Good Morning, Midnight》은 소외된 이들의 시점으로 바라본 세상의 본모습을 보여준다. 이 소설들은 우울과 고독에 관한 것이지만 돈에 관한 것이기도 하다. 돈과 계급과 특권 의식이 어떤 의미인지, 먹을 것을 살 수 없거나 신발이 다 떨어졌을 때, 그럭저럭 살 만하고 사회가 내 편이라는 아주 약간의 고상한 착각마저 더는 유지할 수가 없을 때 그것들이 어떤 의미로 다가오는지. 리스는 최소한의 안전장치도 없이 여성이 홀로 나이를 먹어가면서 유일하게 믿을 만한 수단이었던 젊음마저 사그라질 때의 세상을 잔혹하게 묘사한다.

《한밤이여, 안녕》이라는 불안한 소설을 통해 그녀는 일이나 사랑에 있어 선택권이 제한적인 여성이 왜 술에 의지할 수밖에 없는지 피력한다. 그런가 하면 거의 동시대를 살았던 피츠제럴드와 마찬가지로 음주를 모더니즘의 기술로 활용하기도 한다. 유연한 일인칭시점에서 쓰인 이 소설은 주인공 사샤의 변화하는 기분을 따라간다. "누렇고 차디찬 점액을 내뿜는 이 거리도, 적대적인 사람들도, 매일 밤 울다 잠드는 것도 지친다. 생각하는 것도, 기억하는 것도 할 만큼 했다. 이제 위스키와 럼, 진, 셰리, 베르무트, '둠 비비무스, 비바무스'라는 상표가 붙은 와인뿐이다…. 마셔라, 마셔라, 마셔라…. 술이 깨

자마자 다시 술을 마신다. 꾸역꾸역 억지로 마셔야 할 때도 있다. 당신은 내가 진전 섬망*이라도 앓는 줄 알 테지."

전쟁 기간 동안 또다시 종적을 감췄던 리스는 BBC가 고인이 된 것으로 추정되는 그녀의 소식을 수소문하는 광고를 내자 1956년에 스스로 모습을 드러낸다. 1960년대에는 예민한 세 번째 남편 막스 해머와 데번 지역의 이름도 절묘한 랜드보트 방갈로Land Boat Bungalows 에서 난파된 삶을 살았다. 한때 사기죄로 복역했던 해머는 뇌졸중을 앓은 후 거동이 힘들어졌다. 이토록 암울한 기간에 극심한 가난과 우울증, 그녀를 마녀라고 생각하는 이웃들로 인해 그녀의 고통은 배가된다. 한번은 가위로 이웃을 공격해 정신병원에 수감되기도 한다. 그녀의 음주는 조금도 누그러지지 않고 오히려 악화되었다. 그런 와중에도 카리브해에서 보낸 어린 시절의 기억, 춥고 알 수 없는 영국에서 차갑게 버림받은 이방인이 된 듯한 기분을 담아《제인 에어Jane Eyre》의 프리퀄 격인 소설《광막한 사르가소 바다The Wide Sargasso Sea》집필에 몰두한다.

"진 리스의 초기작 네 편을 읽어보면 그녀의 삶이 엉망이었을 거란 짐작은 할 수 있지만 얼마나 엉망이었는지는 실제로 만나보지 않고는 모른다."《되살리기의 예술Stet》에서 다이애나 애실이 말한다. 이 시기 리스의 편집자였던 애실은 그녀의 부흥기에 보호자

* 극심한 알코올 금단 증후군으로 온몸의 떨림을 수반하며 망상, 환각 등이 나타나는 급성 정신증.

이자 후견인을 자처했던 소니아 오웰Sonia Orwell, 프랜시스 윈덤Francis Wyndham과 함께 리스의 친구가 된다. 그러나 성공은 그녀가 너무도 많은 고난을 겪은 뒤에, 파괴된 내면 세계를 되돌리기에는 너무도 늦게 찾아왔다.

리스에 관한 글에서 애실은 어느 알코올의존증 작가에게나 해당될 중요한 의문점을 곱씹어 본다. 그토록 엉망인 삶을 살고 자신의 문제를 직시하거나 책임질 줄 모르는 이들이 어떻게 삶에 관한 글은 이리도 기가 막히게 쓸 수 있으며, 자기 인생에서는 전혀 보지 못했던 삶의 이면을 들여다볼 수 있을까? "그녀의 —말하기는 쉽지만 따르기는 너무 어려운— 신조는 진실만을 말할 것, 대상을 **있는 그 대로** 써 내려가야 한다는 것이다…. 이토록 맹렬한 시도를 통해 그녀는 자신의 망가진 본성까지 이해할 수 있는 글을 쓰게 되었다."

이러한 맹렬함이 자기 연민을 혹독한 비평으로 뒤집은 리스의 작품 전반에서 드러난다. 그녀는 힘이 어떻게 작동하는지, 사람들이 자기보다 못한 이에게 얼마나 잔인할 수 있는지, 빈곤과 사회적 관습이 어떻게 여성을 옭아매고 홀러웨이 감옥과 파리의 호텔 방이 별반 다르지 않을 정도로 구속하는지 여실히 보여준다. 이는 의기양양한 페미니즘도, 자립과 평등을 주창하는 확고한 목소리도 아니다. 제아무리 멀쩡한 여성도 술을 마시고, 또 마실 수밖에 없게 하는 부당하고 부정한 현실을 폭로하는 거침없고 두려운 증언이다.

고독의 미래

2015년 3월

지난겨울 말 구글의 운영체제인 안드로이드Android를 광고하는 거대한 광고판이 타임스스퀘어에 모습을 드러냈다. 구글 특유의 친근함을 나타내는 소문자 문구는 선언한다. "be together, not the same(다르지만, 함께)." 구두점이 멋대로 찍힌 구호는 구글의 가장 황홀한 과업을 요약한다. 그 누구도 고통스러운 고독을 다시는 느낄 필요가 없는 공간이 되겠다는 것. 그 안에서는 우정도, 섹스도, 사랑도 불과 클릭 한 번의 거리에 있고, 차이는 부끄러운 것이 아니라 매력의 원천이 된다.

도시와 마찬가지로 인터넷이 약속하는 건 타인과의 접촉이다. 이는 마치 고독의 해독제를 제공하는 듯하다. 실제 삶에서는 제아무리 수줍음 많고 고립된 사람이더라도 인터넷 공유선만 있으면 타인과 관계를 맺을 수 있으니 최적의 유토피아 도시 환경도 상대가 안된다. 그러나 도시인이라면 알겠지만 거리가 가깝다고 마음도 가까

워지는 건 아니다. 타인과 닿을 수 있다는 사실만으로는 내적 고독의 무게를 떨쳐내기 힘들다. 때로는 군중 속의 고독이 더 극심한 법이니까.

1942년 화가 에드워드 호퍼Edward Hopper는 도시의 고독을 담은 특유의 이미지를 완성한다. 〈밤을 지새우는 사람들Nighthawks〉은 심야 식당 안의 네 사람을 보여주는데 이들과 바깥 거리 사이에는 굴곡진 유리창이 놓여 있다. 단절과 소원함이 담긴 불안한 장면. 호퍼는 작품을 통해 인간이 활기찬 도시 환경에서 살아가는 방식, 도시가 사람들을 한데 모으면서도 작고 노출된 공간 속에 가두는 방식에 주목한다. 고독의 구도를 완성한 그의 그림에서 재생산된 사무실 한 칸이나 원룸 아파트 등 폐쇄적 공간에서는 의도치 않게 노출광이 된 사람들이 영화 스틸 사진처럼 유리 창틀 속에서 사적인 삶을 공개한다.

〈밤을 지새우는 사람들〉이 그려진 지 70여 년이 훌쩍 넘었지만 관계에 대한 불안은 전혀 사그라지지 않았다. 물리적 도시에서의 불안이 새로운 가상의 공공장소, 인터넷에서의 두려움으로 대체되긴 했다. 그사이 우리는 호퍼의 불안한 시선이 미치는 범위를 훨씬 능가하는 스크린 속 세상으로 입장해 버렸다.

고독은 보여지는 행위에 중점을 둔다. 우리는 외로울 때 목격과 포용과 갈망의 대상이 되길 원하지만 동시에 노출을 극도로 경계한다. 지난 10년간 시카고 대학에서 수행한 연구에 따르면, 고독감은 사회적 위협에 대한 (심리적 용어로) 과잉 경계hypervigilance라는 것을

촉발한다. 자기도 모르는 새 과잉 경계 상태가 되면 거절당하는 것에 극도로 예민해지고 사회적 상호작용을 약간의 적대와 멸시를 섞어서 받아들인다. 이 같은 인지 변화의 결과는 침잠이라는 악순환으로 이어지고, 외로운 사람은 계속해서 의심하면서 고립을 강화하게 된다.

이 지점에서 온라인 만남이 특별한 매력을 발휘한다. 컴퓨터 스크린 뒤에 숨은 외로운 사람에게는 통제력이 생긴다. 이들은 자신이 노출되거나 부족함을 들킬 염려 없이 함께할 사람을 찾아다닐 수 있다. 먼저 손을 내밀거나 숨어버릴 수도 있다. 대면 거절에 따른 굴욕을 걱정하지 않고 모습을 숨기거나 자신을 드러낼 수 있다. 스크린은 일종의 보호막 기능을 하는데 이 보호막은 은신과 변신을 허용한다. 자신의 이미지에서 매력적이지 않은 요소를 감추는 필터를 적용해 강화된 모습으로 등장할 수 있고, 이렇게 등장한 온라인 아바타는 '좋아요_{like}'를 끌어모은다. 그러나 여기서 문제가 발생한다. 이런 식의 접촉은 진정한 친밀감과는 거리가 있기 때문이다. 완벽한 자기 이미지를 구성해 팔로워나 페이스북 친구를 얻을 수 있을지는 모르나 고독은 치유되지 않는다. 고독은 관람이 아니라 한 인간으로서 발견되고 포용되어야 치유가 가능하다. 매력적이고 셀피를 찍을 준비가 된 사람인 동시에 못생기고 불행하고 어색해하는 사람으로서 말이다.

MIT 교수 셰리 터클_{Sherry Turkle}은 이러한 디지털 존재의 양상을 우려한다. 지난 30년간 인간과 기술의 상호작용에 관한 글을 써온 그

녀는 우리가 원하는 듯한 방향으로 우리를 만족시키는 온라인 공간의 능력을 점점 경계해 왔다. 터클에 따르면 인터넷의 문제는 만들어낸 자아를 부추긴다는 것이다. 2011년에 출간된 저서 《외로워지는 사람들 Alone Together》에서 그녀는 이렇게 썼다. "스크린에서 당신은 스스로를 자신이 되고 싶어 하는 그런 존재로 묘사하고, 당신이 원하는 그대로 상대방을 상상하고, 그들을 당신의 목적에 맞춰 구축할 기회를 얻는다. 이는 유혹적이지만 위험한 사고 습관이다."

또 다른 위험도 있다. 내가 소셜 미디어에 중독된 시기는 고통스러운 고립의 시기와 맞물린다. 2011년 가을, 나는 막 실연을 당한 채로 가족과 친구들로부터 수천 킬로미터 떨어진 뉴욕에 혼자 있었다. 당시 인터넷이 여러모로 안전감을 주었다. 그곳에서 얻은 타인과의 접촉이 좋았다. 대화와 농담, 쌓여가는 긍정적인 평가, 트위터와 페이스북의 '좋아요'라는 선호, 자아를 북돋을 수 있게 고안된 작은 장치들. 정보와 관심을 주고받는 이러한 교환은 대체로 잘 굴러가는 듯했으며 특히 타인과의 대화를 촉진하는 기술이 뛰어난 트위터에서는 효과가 탁월했다. 하나의 공동체이자 즐거운 공간으로 느껴졌다. 트위터 없이 얼마나 단절됐을지 생각하면 사실 생명 줄이나 다름없었다. 하지만 몇 해가 흐르고—1000개의 트윗, 2000개의 트윗, 1만 7400개의 트윗이 쌓이면서—나는 점차 규칙이 변하고 있다는 사실과 정보 획득의 수단으로는 여전히 비할 데 없지만 트위터에서 진짜 소통을 이루기는 갈수록 힘들어진다는 사실을 깨닫게 되었다.

이때가 인터넷의 관습에 지대한 변화가 불어닥친 시기와 일치한다. 지난 몇 년간 두 가지가 변했다. 온라인 공간 속 적대감이 극심해졌고 컴퓨터를 통한 소통에서 프라이버시를 보장받는다는 낭만적인 생각은 끔찍한 허상이라는 인식이 높아졌다. 완벽해 보여야 한다는 부담감이 그 어느 때보다 커졌지만, 한때는 보호막이 되어주었던 스크린이 더는 현실과 가상의 영역을 명확하게 구분하지 못했다. 온라인 공간의 참석자들은 점차 일면식도 없는 관객이 수치심 주기와 희생양 찾기에 혈안이 되어 언제라도 자신들의 진짜 자아를 공격할 수 있다는 걸 깨달았다.

이는 디지털 마녀재판으로, 존 론슨Jon Ronson이 쓴 《그래서 공개적 망신을 당하셨군요So You've Been Publicly Shamed》에는 이로 인한 놀라운 참상이 기록되어 있다. 그가 전하는 충격적인 이야기 가운데 하나는 린제이 스톤에 관한 것이다. 친구들과 장난으로 표지판 내용에 반하는 사진을 찍곤 했던 스톤은 알링턴 국군묘지의 '정숙하고 경의를 표하세요'라고 적힌 표지판 앞에서 가운뎃손가락을 든 경박한 사진을 찍어 사적 공간인 줄 알았던 페이스북에 올린다. 4주 후, 그녀의 사진이 퍼져나간다. 스톤은 연이은 강간 살해 협박을 받게 되고 직장에서도 해고당한 뒤 우울증에 걸려 1년간 집 밖을 거의 나서지 못한다.

공적인 공간과 사적인 공간 사이에 놓인 장벽의 소멸, 감시와 처벌을 당하는 느낌의 문제는 인간에 의한 관찰의 범위를 넘어선다. 우리는 우리를 알리는 데 쓰는 바로 그 기기를 통해 감시당한다. 예

술가이자 지리학자인 트레버 패글렌Trevor Paglen은 최근 〈프리즈〉에 이렇게 썼다. "우리는 세상에 존재하는 이미지의 과반수가 기계에 의해, 기계를 위해 만들어지는 시기에 와 있다(사실, 그런 지는 꽤 됐 다)." 이토록 노출을 강요받는, 〈밤을 지새우는 사람들〉의 식당이나 다름없는 환경 속에서 우리가 하는 모든 행위는 슈퍼마켓에서 장을 보는 것부터 페이스북에 사진을 올리는 것까지 전부 지도화되어 우리의 미래 행동을 예측하고, 금전화하고, 부추기거나 금지하는 데 사용될 데이터로 축적된다.

상업과 사교의 경계가 점차 얽히고설키고, 보이지 않는 눈에 추적당하고 있다는 끔찍한 기분에 사로잡히면서 무엇을, 어디서 말할지에 상당한 기교가 필요해졌다. 가혹한 판단과 거절의 대상이 될 수 있다는 가능성은 고독을 강화하는 바로 그 과잉 경계와 침잠을 유도한다. 이와 더불어 우리의 디지털 발자취가 우리보다 오래 살아남으리라는 깨달음까지 서서히 고개를 들었다.

1999년에 출간된 획기적인 에세이 《섹스와 고립Sex and Isolation》에서 평론가 브루스 벤더슨Bruce Benderson은 이렇게 평한다. "우리는 극도로 혼자다. 그 무엇도 흔적을 남기지 않는다. 오늘날의 텍스트와 이미지는 진짜로 새겨진 듯 보이지만 결국엔 지워지는, 일시적으로 투과되지 못한 빛에 불과하다. 스크린 속 언어와 그림이 제아무리 오래 머문다 한들 단단한 실체는 없다. 결국엔 환원될 허상에 지나지 않는다."

벤더슨은 인터넷의 무상함이 그토록 외롭게 느껴지는 원인이라

고 했지만, 내게는 우리가 그 안에서 하는 모든 것이 영원히 남는다는 사실이 훨씬 더 충격적이었다. 물론 9·11 테러가 벌어지기 2년 전에, 에드워드 스노든Edward Snowden과 줄리언 어산지Julian Assange와 첼시 매닝Chelsea Manning이 포괄적인 감시 체계가 운영 중이라고 폭로하기 무려 14년 전에 체포 기록과 낯 뜨거운 사진, 포르노나 창피한 병력을 찾아본 구글 검색 기록, 심지어 전 세계 고문 기록까지 무엇 하나 지워지지 않고 남아서 막강한 영향력을 끼치는 암울한 영속성의 인터넷 시대가 오리라고 예측하기란 불가능했을 것이다.

아무리 사소하거나 바보 같은 말이라도 한번 꺼낸 말이 절대로 지워지지 않는다는 깨달음에 직면한 우리가 누군가와 함께하는 것에 수반되는 위험을 감당하기는 쉽지 않다. 어쩌면 우울한 사람들이 흔히 그렇듯 내가 너무 부정적이거나, 편집증적으로 구는 것일지도 모른다. 어쩌면 우리에게는 유례없이 노출된 환경에도 적응하고 친밀한 관계를 이룰 능력이 있을지도 모른다. 여기서 내가 알고 싶은 건 우리가 어디로 향하고 있느냐는 것이다. 이토록 끊임없이 감시당하는 느낌은 우리가 관계를 맺는 능력에 어떤 영향을 끼치게 될까?

*

미래는 갑자기 등장하지 않는다. 새로운 기술은 소통의 법칙을 변화시키고 사회질서를 재배치하기에 기술의 등장은 언제나 불안

한 기운을 증폭시킨다. 거리적 한계를 없앤 기적의 기계, 전화기를 예로 들어보자. 벨 전화회사의 1호기와 2호기에 통신선이 처음 연결된 1877년 4월 이후, 전화기는 신체에서 목소리를 분리하는 괴상한 장치 취급을 받았다.

그러던 전화기가 생명 줄이자 고독의 해독제로 급부상했다. 가족과 친구들로부터 수 킬로미터 떨어진 시골 농장에 틀어박힌 여자들에게는 더욱 그랬다. 하지만 전화기에 익명성을 둘러싼 공포가 들러붙었다. 바깥세상과 가정의 영역 간에 통로를 개설하면서 전화기는 나쁜 행위를 용이하게 한 것이다. 초창기부터 음란 전화 발신자들은 낯선 이들은 물론 이른바 '헬로 걸hello girl'이라고 불리던 전화교환원을 먹잇감으로 삼았다. 사람들은 타인의 숨결을 타고 전화선으로 세균에 옮지 않을까 걱정했고, 누군가가 숨어서 사적인 대화를 엿듣는 것을 두려워했다. 세균은 공상에 불과했지만 몰래 듣고 있는 사람은 공동선이나 공유선을 나눠 쓰는 이웃이나 교환원이 있다는 점에서 충분히 실재였다.

오해 가능성을 둘러싼 불안도 쌓여갔다. 1930년 장 콕토Jean Cocteau가 발표한 길이 남을 독백극 〈사람 목소리The Human Voice〉는 기계가 중재한 소통의 실패가 빚어낸 블랙홀을 내밀하게 들여다본다. 이 연극에는 자신을 차버리고 곧 다른 여자와 결혼할 연인과 연결 상태가 좋지 않은 공동선 전화로 통화하는 한 여자만이 등장한다. 그녀의 지독한 슬픔을 배가시키는 건 자신의 목소리가 다른 통화 목소리들에 묻히거나 전화 연결이 끊길지 모른다는 두려움이다. "하지

만 난 크게 말하고 있는걸…. 여보세요, 내 목소리 들려? …오, 이제 당신 목소리 들린다. 그러게, 최악이네, 죽는 줄 알았어. 난 여기 있는데 내 목소리는 안 들린다니 말이야." 잉그리드 버그먼이 주연한 텔레비전 영화 버전의 마지막 장면은 엔딩 크레딧이 올라가는 동안에도 여전히 희망 없는 신호음을 울리는 검은색 수화기를 암울하게 비춤으로써 이 모든 것의 원흉이 무엇인지 의문의 여지를 남기지 않는다.

〈사람 목소리〉 속 끊기고 단편적인 통화는 대화를 위해 만들어진 기계가 실제로는 어떻게 대화를 어렵게 하는지 분명히 보여준다. 전화기가 말을 나누기 위한 기계라면, 인터넷은 정체성을 구축하고 공유하기 위한 장치다. 기계가 우리의 내밀한 소통 능력에 끼칠 영향을 우려했던 장 콕토의 불안감은 인터넷 시대에 들어서서 사람 간의 경계가 완전히 허물어질지 모른다는 공포로 증폭되었다.

2007년에 나온 충격적이고 혼란스러운 영화 〈아이비 구역I-Be Area〉은 이러한 정체성과 그것의 해체 문제를 다룬다. 영화의 중심인물은 자신의 복제인간과 그 복제인간의 온라인 아바타와 정체성 전쟁에 휘말린다. 급전환되는 화면과 페이스 페인트, 싸구려 디지털 효과로 채워진 이 영화는 디지털 존재의 광적 가능성과 위험성을 포착해 낸다. 현란하게 편집된 첫 장면에 등장하는, 자신의 입양 광고 영상을 직접 찍는 아이들을 비롯해 영화의 모든 출연진이 매력적인 페르소나를 찾아 헤매며 언제든 사라지거나 공격적으로 돌변할 수 있는 관객 앞에서 퍼포먼스를 벌이는데, 이는 끊임없이 창의적이고

독특한 변신을 꾀할 수밖에 없는 상황이다. 사춘기 청소년의 방에 갇힌 듯한 이들은 끊임없이 말한다. 빠른 고음의 밸리 걸*을 흉내 내는 인터넷 언어가 쉴 새 없이 밀려들고, 상업적 캐치프레이즈와 엉터리 영어를 구사하는 로봇 및 프로그래밍 언어가 혼재된 유명 방구석 유튜버의 장광설이 끊이질 않는다. 모두가 자기를 광고하는 중이지만 듣는 이는 아무도 없다.

이 우습고 정신 사나운 영화의 창작자는 〈뉴요커〉의 예술 비평가 피터 셸달Peter Schjeldahl이 "1980년대 이후 등장한 가장 중요한 예술가"라고 칭한 서른네 살의 앳된 영화감독 라이언 트레카틴Ryan Trecartin 이다. 그의 영화들은 한 무리의 친구들과 함께 만들어진다. 이들에게서 풍기는 DIY 캠프 미학**은 1960년대 아방가르드 영화감독 잭 스미스Jack Smith의 천재성, 신디 셔먼Cindy Sherman의 캐릭터 변형, 〈잭애스Jackass〉의 대혼란, 리얼리티 TV쇼의 멍청하면서도 자기 고백적 순수를 떠올리게 한다.

트레카틴의 영화는 현대 디지털 문화의 경험—특히 누구든 될 수 있다는 무한한 가능성에 압도된 짜릿하지만 소름 끼치는 감정—을 포착해 가속화한다. 그의 영화에 흠뻑 빠져들어 즐겁게만 감상할 수도 있지만, 작가 매기 넬슨Maggie Nelson은 "트레카틴을 '우리 이대

* 1980년대 캘리포니아 샌페르난도 밸리 지역 일대에 늘어난 신흥 부유층의 젊은 여성을 상징하는 말로, 미국 대중문화에서 '철없는 부잣집 딸'의 이미지로 소비되었다.
** 고약한 취향과 아이러니한 가치로 인해 오히려 매력적으로 여겨지는 미적 스타일과 감성.

로 괜찮은가?'라는 질문에 대답해 줄, 다음 세대에서 온 비범한 괴짜 특사쯤으로 보는 관객은 마음이 편치 않을 것이다" 하고 씁쓸하게 평한다. 정교하게 만들어진 그의 대혼란극을 보고 있자면 관객은 렌즈에 비친 자신의 삶을 보고 있는 듯한 불안에 사로잡힌다. 트레카틴의 영화 속 캐릭터(비록 견고하고 인식 가능한 자아에 관한 20세기의 자신감이 퇴색한 상태에서 그가 이들을 이런 용어로 부르는 걸 허락할지 의문이지만)는 자신들이 소유되거나 상표화되거나 버려지거나 새롭게 디자인될 수 있다는 사실을 알고 있다. 그러한 압박에 못 이겨, 이들의 정체성은 뒤틀리거나 용해된다. 트레카틴 작품의 묘미는 이러한 변형에서 발생하는 쾌락이다. 이렇게 정체성을 파괴하고 개인 간의 부담스러운 경계를 완전히 지워버리는 것을 고독의 미래적 해답으로 제시하고픈 유혹이 드는 것이다. 하지만 여전히 꽤나 묵직한 불안감이 남는다. 여기서 지켜보는 이들은 과연 누구란 말인가?

*

지난 2년간 트레카틴은 큐레이터 로런 코넬Lauren Cornell과 함께 뉴욕의 뉴뮤지엄에서 열린 2015년 트리엔날레를 기획했다. 2월 말에 열린 전시에는 51명의 예술가가 참석해 포스트 인터넷 존재를 주제로 한 작품을 선보였다. 〈청중에 둘러싸여Surround Audience〉라는 행사명은 우리 앞에 펼쳐진 접촉의 행복한 가능성은 물론, 사악한 측면도

함께 표현한다. 여기서 예술가는 목격자이거나 혹은 우리 중 그 누구도 탈출하지 못한 실험 속에 갇힌 죄수다.

고독과 친밀함에 관한 최근의 사유들이 궁금했던 나는 지독히도 추운 뉴욕의 2월 마지막 주에 〈청중에 둘러싸여〉 전시를 네 번이나 찾았다. 그중에서 가장 적대적인 디스토피아를 표현한 작품은 조시 클라인Josh Kline의 〈자유Freedom〉였다. 월가 점령 시위Occupy Wall Street 현장이었던 맨해튼의 공공장소이자 사유지인 주코티 공원의 구조물을 재현한 자신의 설치 작품에 클라인은 폭동 진압 경찰 유니폼을 입고 허벅지에는 권총을 차고 부츠와 방탄조끼까지 착용한 실물 크기의 텔레토비 동상 다섯 개를 배치했다. 동상의 복부에 달린 텔레비전에서는 사복을 입은 경찰들이 운동가들의 소셜 미디어 피드를 심드렁하게 읊조리는 영상이 흘러나온다. 클라인의 작품은 우리가 사는 공간이라는, 갈수록 복잡해지는 문제와 더불어 우리의 언어가 쉬이 유용流用될 수 있음을 실감케 한다.

보여진다는 것은 어떤 의미일까? 상당수 작품에서 그것은 감옥에 갇힌 느낌으로 묘사된다. 홍콩 예술가 나딤 아바스Nadim Abbas가 디자인한 격리 벙커에 갇히는 느낌일 수도 있겠다. 아바스의 벙커는 겨우 일인용 침대 하나 크기로, 화초 화분과 줄무늬 담요, 추상적인 프린트 액자가 있는 인테리어 예시처럼 꾸며져 공간이 암시하는 폭력과는 전혀 어울리지 않는 최신 유행 스타일의 가정집 분위기를 풍긴다. 호퍼의 〈밤을 지새우는 사람들〉 속 식당처럼 그곳에는 출입구가 없다. 단지 관음증을 불러일으키지만 접촉은 불가하게 하는

판유리만이 존재할 뿐. 접촉은 두 짝의 검정 고무장갑을 통해서만 가능하다. 한 짝은 누군가—경비원이나 간호사 혹은 관리인—가 벙커 안에 손을 넣는 것을 허락하고, 다른 한 짝은 수감자가 손을 밖으로 내미는 것을 허락한다. 이보다 외로운 공간이 또 있을까?

그런가 하면 고립을 해소하거나 개조하는 인터넷의 능력을 증명하는 작품도 있었다. 조각가 프랭크 벤슨Frank Benson이 만든 26세의 예술가이자 디제이 줄리아나 헉스터블Juliana Huxtable의 동상 〈줄리아나Juliana〉는 의기양양한 자기 창조의 아이콘이다. 트랜스젠더인 헉스터블의 실물 크기 3D 프린트 동상은 성 정체성을 규정하는 특성으로 여겨지는 유방과 남근이 둘 다 있는 나체를 보여준다. 대좌에 비스듬히 기대 누운 그녀의 땋은 머리가 허리 아래로 흘러내리고 쭉 펼친 왼쪽 손은 우아하게 명령하는 제스처를 취하고 있다. 여왕 같은 그녀의 몸에 뿌려진 기이한 메탈릭 청록색 페인트가 은은하게 빛난다.

〈줄리아나〉를 트랜스젠더 공동체가 실재성realness과 진정성authenticity의 개념을 어떻게 재정립하고 있는지 보여주는 삼차원적 논쟁으로 읽을 수도 있다. 기술에 의해 정체성 창조와 공동체 구축이 가속화된 시대에 트랜스젠더의 권리 운동이 급증한 건 우연의 일치가 아니다. 온라인 공간의 위험성에 관한 터클의 우려는 바로 이런 중요성은 간과한다. 특히 섹슈얼리티, 인종, 젠더 감각에 있어 소외되거나 위반한 것으로 여겨지는 이들에게, 현실 세계에서는 외면당하거나 금지된 정체성을 천명하는 이들에게는 얼마나 중요한지를 말이다.

*

미래는 도래할 때를 알리지 않는다. 2010년에 출간된 제니퍼 이건Jennifer Egan의 퓰리처상 수상 소설《깡패단의 방문A Visit from the Goon Squad》에는 근미래를 배경으로 젊은 여자와 나이 든 남자가 업무 미팅을 갖는 장면이 등장한다. 한동안 대화를 나누던 여자는 말을 계속해야 한다는 부담감에 동요하고 급기야 바로 옆에 앉은 남자에게 문자를 보내도 되는지 물어본다. 둘의 수화기 너머로 정보가 고요히 흐르는 사이 "졸음이 올 정도로 마음이 편해진" 여자는 이러한 소통을 **순수**하다고 묘사한다. 책을 읽으며 이 무슨 끔찍하고 충격적이며 터무니없는 소리인가 하고 놀랐던 걸 분명히 기억한다. 그러던 것이 몇 달 만에 약간 어설프지만 그럴듯한 정도를 넘어 전적으로 타당한 요구가 되어버렸다. 이제는 우리가 그렇게 산다. 옆에 있는 사람에게 문자를 보내고 같은 책상에서 일하는 동료에게 이메일을 보내며 대면 만남을 피하고 대신 DM을 보내면서 말이다.

뉴욕에 있을 때 나는 트레카틴을 만났다. 〈청중에 둘러싸여〉에 관해 논의하고, 우리가 굴러떨어진 미래에 대해 전시가 표현하려는 것을 들여다보기 위해서였다. 커피를 움켜쥔 그는 영화 촬영에 쓰인 의상인 헌트HUNT라는 글자가 새겨진 빨간색 후드티를 입고 있었다. 그는 영화에서 그가 연기한 다변증 환자보다는 훨씬 천천히 말했고 이따금 정확한 단어를 떠올리기 위해 말을 멈추기도 했다. 그 역시 우리가 거의 자각하지 못한 새 새로운 시대에 살게 됐다고

느꼈다. 오래전에 예고되었지만 어느새 도래한 시대. "아직 다르게 보이지 않을 수는 있지만 우린 정말 달라졌죠." 그가 말한다.

그에 따르면 지금 이 공간, 현재에 와 있는 미래는 개인과 네트워크 간의 흐릿한 경계가 특징이다. "우리의 존재가 공유되고 유지되지만 우리가 전혀 통제할 수는 없어요." 그럼에도 트레카틴은 우리의 기술 수용이 나아갈 방향에 대해서는 대체로 긍정적으로 본다. "이 모든 것을 전혀 통제할 수 없으리란 건 분명해요. 그러니 우리가 할 수 있는 일은 이것들이 사람한테 좋은, 끔찍하지 않은 방향으로 축적되길 바라며 연민 어린 사용을 유도하면서 나아가는 것뿐이죠. …내가 순진한 건지도 모르지만 나는 이 모든 게 자연스럽게 느껴져요. 우리가 이미 이렇게 해왔던 것 같죠. 이미 우리 안에 있는 것들을 만들어내고 있는 거예요."

여기서 키워드는 연민이지만 나는 그가 '자연스럽다'라는 단어를 쓴 것에 더 놀랐다. 흔히 기술 사회 비평은 앞으로 부자연스러운 일이 일어날 것이고, 우리는 포스트 휴먼이 되어 셰리 터클이 "로봇의 순간Robotic Moment"이라고 칭한 세계에 빠지고 말 거라는 공포에 사로잡히곤 한다. 하지만 〈청중에 둘러싸여〉에서는 인간이 느껴진다. 호기심과 희망, 두려움이 뒤섞인 긍정적인 삶의 감각이 강렬하게 느껴지고, 관계 맺기와 전복을 위한 다채로운 창의적 전략으로 가득하다.

내가 일주일 내내 유별나게 끌렸던 작품이 하나 있다. 가짜copies와 진짜originals 사이의 긴장을 다룬 작품을 자주 선보인 호주 예술가 올

리버 라릭Oliver Laric이 만든 6분짜리 제목 없는 영화다. 라릭은 다수의 만화영화에 등장한 변신 장면을 다시 그리고 기이하고 불안한 우울감이 감도는 음악으로 한데 엮어 새로운 애니메이션을 만들었다. 변함없는 것은 아무것도 없다. 표범에서 아름다운 소녀로, 피노키오에서 당나귀로, 늙은 여자에서 녹아내린 진흙으로, 형태는 변화에 변화를 거듭한다. 놀라운 것은 변이 자체가 아니라 변이의 순간에 나타난 캐릭터들의 표정이다. 고통스럽고 비통하기까지 한 표정에 체념과 놀라움이 한데 뒤섞인다.

영화는 내적 자아와 외적 자아의 관계에 따른 핵심적 불안을 포착하는데, 그 불안은 인터넷으로 인해 생겨난 것이 아니라 오히려 인터넷의 사용을 부추긴다. 나는 매력적인가? 나는 수정되거나 향상되어야 하는가? 나는 왜 변할 수 없는가? 왜 너무 빠르게 변하는가? 이러한 통제 불능의 감각, 사악한 외부 힘의 지배를 받는 느낌은 인간으로서 항상 느끼는 감각이기도 하다. 유한한 실재에 갇혀 그에 따른 피할 수 없는 격동과 상실을 겪는 존재로서. 따지고 보면 매일 이어지는 노화와 질병과 죽음의 호러 쇼보다 더한 공상과학이 어디 있겠는가?

왠지 모르지만 라릭의 영화에서 표현된 나약함에서 나는 희망을 느꼈다. 나보다 불과 세 살 어린 트레카틴과 나눈 대화에서는 다른 세대를 만난 기분이 들었다. 나는 견고하고 분리된 자아에 대한 믿음에 기반해 고독을 파악했지만, 트레카틴은 그런 자아를 구태의연한 것으로 봤다. 그의 세계관에서는 모두가 영속적인 변형의 사이

클을 거쳐 끊임없이 서로에게로 스며든다. 자아는 더는 분리된 것이 아니라 산재된 것이다. 어쩌면 그가 맞을지도 모른다. 우리는 한때 우리가 생각했던 것만큼 견고하지 않다. 형체를 갖고 있지만 동시에 텅 빈 공간으로 확장되어 기계 안에서 살고, 육신과 마찬가지로 타인의 머리와 기억과 데이터의 흐름 속에 존재하는 네트워크다. 우리는 보여질 뿐 통제력은 없다. 접촉을 원하면서도 접촉을 두려워한다. 하지만 나약함과 친밀함을 느끼고 표현하는 능력이 있는 한 우리에게 아직 기회가 있다.

버려진 사람의 이야기

2016년 6월

매년 2만 4000명가량의 이민자가 영국 이민자 추방 시설Immigration Removal Center에 구금된다. 이들 중 절반은 망명 희망자다. 다른 유럽 국가와 달리 영국은 구금 기한에 상한을 두지 않는다.

이 에세이는 개트윅 구금자 복지 그룹의 원조 프로젝트인 '난민 이야기Refugee Tales'를 위해 쓰였다. 난민 이야기 프로젝트에서는 작가와 난민이 짝을 이루어 서로의 이야기를 전하고 공유한다. 매년 7월 초 난민과 망명 희망자와 구금된 이민자가 닷새 동안 함께 걷는 연대 걷기 행사를 개최한다. 행사 중에는 밤마다 두 난민의 이야기를 듣는다. 그렇게 타인의 이야기를 나눔으로써 이주 경험담을 모으고 소통하는 과정을 통해 무기한 구금의 진상을 보여주는 것이 프로젝트의 목표다. 2016년, 나는 영국의 무기한 억류 시스템에 11년 동안 갇혀 있었던 남자와 짝이 되었다. 이 이야기는 그의 이야기다.

<p style="text-align:center">*</p>

이 이야기가 시작되었을 무렵, 당신은 소년에 불과했다. 고국의 수도에서 대학을 다니던 학생이었다. 당신의 고국을 X라고 부르도록 하자. X는 부패한 나라였고, 당신은 조작된 선거에 항의하는 학생 시위에 동참한다. 자유라는 이상에 취해 가두로 뛰어나간 소년.

학생 시위대의 규모가 커지고 이들은 체포되어 경찰서로 연행된다. 당신은 너무 어리다. 담당 경찰은 권력자와 성씨가 같은 당신의 이름에 놀란다. 친척인가? 그가 묻는다. 그렇다고 당신이 대답한다. 경찰이 몸을 가까이 기울여 앞으로 일어날 일을 귀띔해 준다. 당신은 이제 지하 비밀 감옥으로 이송될 것이며 그곳에 가면 살아 돌아오지 못한다. **내가 죽을 거라는 뜻이었어요,** 당신이 내게 말한다.

남자가 당신을 돕겠다고 한다. 감옥에서 하루를 기다린다. 견디기 힘들다. 감옥에서 또 하루를 기다린다. 견딜 수가 없다. 그날 밤 그들은 검은색 지프차를 타고 와서 당신을 태워 간다. 차에는 당신 혼자뿐이고, 차에 혼자 탄 것도 당신뿐이다. 당신이 탄 지프는 수송 대로부터 방향을 틀어 호텔로 향한다. 호텔에는 당신의 친척이 있고, 그가 당신의 사진을 찍는다. 또 기다린다. 다음 날 당신은 공항에 가게 된다. 새 여권을 받는다. 널 프랑스로 보내지 않을 거다, 친척은 말한다. **나는 너를 인권이 있는 나라로 보내려 한다.**

아침 8시에 당신은 히드로 공항에 도착한다. 무슨 말을 해야 할지 몰라서 허공에 손을 치켜든다. 당신은 영어를 할 줄 모른다. 출입국

관리 직원은 친절하다. 그들은 따뜻한 음식을 내어준다. 통역사도 찾아준다. 일주일도 안 돼 당신은 런던의 아파트에 살게 된다. 정부로부터 보조금을 받는다. 입시 수업을 듣기 시작한다. 학급에서 나이가 가장 많은 학생이라 창피하지만 굴하지 않고 A학점을 받으며 그대로 대학에 진학해 학위를 받을 준비를 한다. **이때가 1990년대였어요**, 당신이 말한다. **그런 일들이 벌어진 게요.**

우리는 런던에서 대화를 나눈다. 우린 처음 만난 사이고, 당신은 내게 살아온 이야기를 들려준다. 나는 당신에게 이야기를 해달라고 부탁하기가 꺼려졌다. 당신이 이미 말하고, 말하고, 또 말한 이야기일 거고, 이미 읊어온 레퍼토리일 거고, 그 과정에서 어쩐지 당신의 존재는 사라져버렸다는 것을 알기 때문이다. 당신은 야구 모자를 쓰고 있다. 여태껏 당신은 내가 들을 것 같았던 이야기를 들려주었다. 나는 당신이 폭력적이고 억압적인 고국과 그곳에서 탈출한 이야기를 할 줄 알았다. 나는 당신에게서 나의 모국, 영국으로 오게 된 이야기를 예상했다. 나는 당신에게 주어진 따뜻한 음식과 아파트와 교육 이야기를 듣고 기뻤다. 그렇다. 나는 당신이 여기, 인권이 있는 나라에 와서 다행이라고 생각했다.

그러다 당신의 이야기는 다른 국면으로 접어든다. 시작은 실수였다. 멍청한 판단 실수. 당신은 지인에게서 플라스마 텔레비전을 산다. 너무 쌌지만 별생각을 하지 않는다. 이제 당신이 알게 된 것은 경찰이 당신을 찾아왔다는 것이다. 당신은 체포되고, 장물 거래 혐의로 형을 받는다. 멀리, 당신이 알지 못하는 이 나라 어딘가의 감

옥으로 보내진다. 어쩔 수 없지, 하며 고개를 숙이고 형량을 채운다. 그리고 석방된다. **선생님**, 당신이 서글프게 말한다. **그게 이 재앙의 시작이었습니다.**

감옥을 나오니 국경 수비대가 기다리고 있다. 그들은 커다란 당신 사진을 들고 있고, 그래서 빠져나갈 수가 없다. 당신이 수감된 동안 법이 바뀌었다. 1년 이상의 형을 받으면 자동으로 강제 추방 대상이 된다. 당신은 감옥에서 아홉 달을 살았지만 형은 18개월을 받았다. 그러니 강제 추방 대상이다.

그렇게 악몽이 시작된다. 매달 보고서가 작성된다. 당신에 관한 온갖 나쁜 말이 적혀 있다. 뭐라고요? 내가 묻자 당신이 대답한다. **차라리 악마라면 낫죠. 악마보다도 더한 인간 취급을 받았어요.**

그러다 억류 시설에 불이 난다. 그들은 당신을 어딘가에 가둬둬야 했기에 감옥으로 돌려보내기로 결정한다. **하지만 난 죄수가 아니에요. 억류된 사람일 뿐이라고요!** 그들에게 말했지만, 4개월이 지나서야 그들은 당신을 풀어준다. 자유의 첫 번째 조건은 감시를 받는 것이다. 두 번째 조건은 통행금지 시간을 지키는 것이다. 세 번째 조건은 일주일에 세 번, 출입국 관리 직원에게 보고하는 것이다. 네 번째 조건은 일하지 않는 것이다. 보고하러 가는 데는 왕복 24파운드의 차비가 든다. 그런 보고를 일주일에 세 번 해야 한다. 일을 할 수는 없다. **선생님, 사는 게 힘듭니다.** 당신이 내게 말한다. **사는 게 참 힘이 듭니다.**

당신을 돌려보내려고 그런 건가요? 내가 묻는다. **지치게 하려는**

거죠. 당신이 대답한다. **망가뜨리려고요. 살고 싶지 않게요.**

그렇게 1년을 살다가 당신은 근처 경찰서에 보고해도 되느냐고 묻는다. 안 된다고, 그들이 대답한다. 그건 절대 불가하다. **좋아요, 그렇다면, 이제 그만하겠어요. 더 이상은 못 해요, 더는 못 하겠어요.** 당신은 그들에게 말한다. **체포하러 오든 말든 알아서 하세요.** 그렇게 한 해가 지난다. 하루는 버스를 탄다. 당신은 〈메트로〉 신문을 읽고 있다. 남자애들 셋이 버스에 타더니 당신의 휴대전화를 훔쳐 간다. 당신은 버스 기사에게 차를 멈춰달라고 부탁한다. **기사님, 제발요. 제 유일한 연락 수단이란 말이에요.** 당신이 애원한다. 경찰이 온다. 그들이 당신의 휴대전화를 찾아준다. 그러다 **아차,** 그들은 당신이 이민국에서 찾는 무단 이탈자라는 걸 알게 된다. 경찰서장이 친히 와서 내일 이민국에서 당신을 데려갈 거라고 말한다.

당신은 억류 시설로 되돌아간다. 이번에는 잡역 일을 맡게 된다. 당신은 새 억류자를 돌보는 일을 하며 일주일에 25파운드를 받는다. 여기서는 일을 해도 된다니, 당신은 그 아이러니를 떨쳐내지 못한다.

그렇게 3년이 흐른다. 당신은 그 세월을 이야기한다. 울음을 터뜨리고, 말하는 사이사이 긴 침묵이 흐른다. **아홉 달을 보낸 사람을 봤어요. 아홉 달 만에 목을 매달려고 했습니다. 하지만 나는 3년이었어요. 쉽지 않아요. 쉽지 않습니다, 선생님. 저는 인간으로 살기 위해 최선을 다합니다. 그 고통, 제가 정신적으로 겪은 고통 말입니다, 선생님. 제가 그걸 당신께 드린다면 선생님은 목숨을 끊**

을 겁니다. 견딜 수 없을 거예요. 어떤 인간도 그런 고통을 견딜 순 없어요. 심지어 개라도 못 견딜 겁니다. 하지만 전 견뎠어요. 억류 시설에서 얼마나 많은 사람이 자살을 기도하는지 아십니까? 억류는 옳지 않아요. 억류는 증오를 낳습니다.

당신의 사건은 17번의 재판을 받는다. 18번 만에 친절한 판사를 만난다. 판사는 당신에게 짐을 챙기라고 말한다. 당신이 석방될 거라고 말한다.

당신은 풀려나지만 여전히 자유롭지가 않다. 당신은 잠을 못 잔다. 주위에 사람이 있는 걸 좋아하지 않고, 두려운 기분이 든다. 가끔은 죽어버리라는 환청을 듣기도 한다. 가끔은 당신이 큰 소리로 말하기도 했다. 우울하다. 꿈을 꾸는 것 같고, 모든 게 현실 같지 않다. 여전히 일은 할 수 없고, 여전히 매주 보고해야 하며, 여전히 영주권은 받지 못했다.

곧, 며칠만 지나면 상황이 바뀔지도 모른다. **거의 다 왔네요**, 내가 말했다. 당신이 씁쓸하게 답한다. **그게 중요한 게 아닙니다. 25년, 제 나이의 절반을 바쳤어요.**

내게 그보다 더 부끄러웠던 기억은 없다. 나는 당신을 그저 고국을 바꿀 수 있다는, 더 나은 나라로 만들 수 있다는 이상에 취해 가두를 뛰어다니던 소년으로 생각했다. 당신에게는 삶이 없었다. 당신의 인생은 낭비되고 버려졌다. 당신에게 일어난 일은 바로 이곳, 영국 땅에서 일어났다. **미안해요.** 나는 말했다. 그러나 말로는 아무 도움도 줄 수가 없다.

내가 당신에게 주고 싶은 건 시간이다. 당신이 빼앗긴 1303주, 9121일, 21만 9000시간, 4분의 1세기. 억류란 바로 그런 것이다. 누군가의 능력과 에너지와 시간의 도둑. 몇 주 동안 나는 공항에서 **나는 너를 인권이 있는 나라로 보내려 한다**고 말했던 당신의 삼촌을 생각한다.

당신에게 일어난 일을 되돌릴 수는 없고, 당신이 빼앗긴 것을 돌려받을 수도 없다. 하지만 우리는 그런 나라가 될 수 있다. 치명적으로 이방인을 경계하고 위협적으로 자기방어하는 것을 그만둘 수 있다.

당신은 기독교 신자이고 나는 아니지만 우리 모두 이 점에 동의한다. 바로 친절이 중요하다는 것. 친절을 기반으로 세워진 나라, 절박한 이방인을 정중하게 맞이하는 나라를 상상해 보라. 이제 우리는 나를 사로잡았던 질문을 마주한다. 상상 속 그 훌륭한 나라에서 당신은 어떤 사람일까? 그 아름다운 삶 속에서 당신은 무엇을 할까?

애도

2017년 7월

 나는 수녀원 부속학교에 다녔다. 그 말인즉슨 고통으로 얼룩진 신체, 그 괴로움과 비탄의 이미지에 둘러싸여 성장했다는 뜻이다. 학내는 넓었고, 장미 화단과 테니스 코트와 서양칠엽수 주위에는 성모 마리아상을 비롯해 여러 성인의 동상이 서 있었다. 양호실에는 살바도르 달리의 십자가 그림이 걸려 있었다. 십자가에 매달린 예수가 밤하늘을 가르며 승천하는 모습이 현기증을 일으킨다. 한번은 예배당에서 정신을 잃고 쓰러지는 바람에 사제들을 놀랜 적도 있다. 신체는 숙주이자 성유물이자 거짓 안식처다. 우리는 그리스도의 살을 먹지만 우리 몸은 업신여긴다.

 달리의 공중 곡예 그림은 예수가 겪은 어떠한 시련의 흔적도 찾아볼 수 없는 것으로 유명하다. 손바닥에 못도, 머리에 가시나무 화관도 없다. 지금 내가 보고 있는 애도*는 다르다. 15세기 말, 이름 없는 스페인 화가가 그린 이 그림은 단연 송장을 묘사하고 있다. 어머

니의 무릎에 누운 그리스도는 사타구니를 가린 천을 제외하고는 나신이다. 준비성 있는 누군가가 그의 몸 아래 하얀 천을 펼쳐놓았다. 천은 이미 피로 얼룩져 있다. 그의 몸은 채찍질과 매타작으로 베이고 찢긴 상처투성이고 여기저기 새빨간 핏방울이 맺혔다. 뒤로 넘어간 눈알은 흰자만 보인다. 갈비뼈에는 베인 상처가 있다. 상처는 립스틱을 바른 입술처럼 불경하게 벌어져 있다.

송장 같은 신체 곁에 반원형으로 앉은 비탄에 빠진 이들은 바람결에 나부끼는 갈대처럼 뒤엉킨 채 몸을 숙이고 있다. 나는 그들의 얼굴을 보고 얼어붙었다. 여섯 명 모두 비잔틴미술 특유의 길쭉한 코에 두건을 쓰고 비통한 눈을 하고 있다. 그들은 보고 또 본다. 머리에 광륜을 매단 이들이 그분의 상흔을 가늠하고 상처 하나하나에 애탄의 눈물을 쏟아낸다. 이들은 고문당한 아들을 돌려달라고 울부짖던 5월 광장의 어머니들Madres de Plaza de Mayo**의 선조다.

이런 이미지는 어떻게 바라봐야 하는 걸까? 이토록 여과 없는 폭력의 기록을 숙고해야 할 이유는 무엇인가? 애도의 종래 목적은 예수그리스도의 희생을 알리는 것이었다. 우리가 떨리는 목소리로 합창하듯, **그분이 우리 모두를 살리고자 희생하셨음을**. 그런가 하면 죽음을 상징하는 측면도 있다. 육신은 일시적이며 머지않아 벌레의 먹이가 되고 말지니 우리는 영원한 왕국에서 안식을 찾아야 하고,

* 십자가에 못 박혀 죽은 그리스도와 그를 둘러싼 인물들을 담는 성화 주제 중 하나.
** 아르헨티나의 5월 광장Plaza de Mayo에서 민주화 운동을 하다 희생된 아들을 위해 시위하는 어머니 부대.

왕국의 문은 순수한 영혼을 지닌 자에게만 열려 있음을 상기시킨다.

나는 가톨릭 신앙을 벗어던진 지 오래지만 신체를 불완전한 안식처로 보는 개념만은 계속 나를 따라다녔다. 훼손되기 쉽고, 임시적이며, 덧없는 신체의 나약한 본질을 묘사한 작품에 감동하기 위해 반드시 천국을 믿어야 하는 것은 아니다. 유한한 육신에 대한 깨달음은 우리 모두를 기다리고 있다. 18세기 초, 스페인 조각가 후안 알론소 비야브릴론Juan Alonso Villabrille y Ron은 종려나무 잎으로 만든 코르셋을 두르고 해골을 응시하는 성 바울의 테라코타 조각상을 만들었다. 나는 성인의 얼굴에 서린 공포, 목 힘줄에 경련이 일 정도로 본능적인 충격을 보았다. 조각상에서는 앞으로 닥칠 불행한 일의 예고뿐 아니라 뺨은 고운 분홍빛에 벗겨진 정수리가 그을린 모습에서 살아 있는 육신의 달콤함도 찾아볼 수 있다.

대부분의 성인 모사에서 이토록 멀쩡하고 건강한 육신은 찾아보기 힘들다. 대개는 한 인간이 다른 인간에게 가할 수 있는 갖가지 고초를 겪는 이들의 순교의 순간만을 담아내기 때문이다. 때론 이토록 음울한 주제가 황홀경에 빠진 육체를 묘사하는 은밀한 방식이라고 해석하고 싶을 때도 있다. 야코뷔스 아그네시우스Jacobus Agnesius가 1638년경에 만든 상아 조각상은 앳된 성 세바스찬을 손목은 묶이고 팔뚝은 화살에 뚫린 채 앞으로 넘어지는 모습으로 영구 박제해 버렸다. 백옥같이 희고 멋진 그의 육신을 쳐다보거나 만지며 느끼는 미묘한 즐거움은 데릭 저먼Derek Jarman의 1976년 퀴어 판타지 영화 〈세바스찬Sebastiane〉에서 확장된다. 영화에서 순교는 사도-마조히즘

의식으로 재설정되고 복종과 삽입이라는 메타포가 노골적으로 드러난다.

다른 이미지들은 학대를 표현하고자 하는 열망을 보다 단호하게 드러낸다. 15세기 프랑스의 한 무명 화가는 성 캉탱의 죽음을 비범하게 풀이하여 화폭에 담아냈다. 기이한 부동의 남자들 무리 한가운데 짐꾼과 재단사와 열쇠공이 서 있다. 이들은 핏빛 향연을 예고하는 붉은색 모자와 레깅스, 붉은색 조끼와 붉은색 벨트, 붉은색 부츠 차림이다. 하나같이 무표정한 얼굴의 이들이 성인의 가녀리고 헐벗은 몸에 고문 기구를 들이댄다.

이 같은 종류의 학대를 우리가 경험할 리 만무하지만 여기서 드러나는 신체의 나약함이 우리를 붙든다. 1966년 여름, 시인이자 큐레이터인 프랭크 오하라Frank O'Hara가 파이어아일랜드에서 열린 파티를 마치고 돌아오는 길에 지프차에 치인다. 그로부터 며칠 뒤에 동성애자이자 과거 천주교 신자였으며 한때는 복사*였던 그가 40세를 일기로 세상을 떠난다. 그의 장례식에는 화가 래리 리버스Larry Rivers가 참석한다. 절친한 친구의 신체에 대한 매혹적 공포가 담긴 그의 추도사는 고통스러운 중세 순교 현장을 묘사한 스페인의 애도에 담긴 강렬한 비탄과 어딘지 닮았다.

이 훌륭한 남자가 베개도 없이 거대한 요람 같은 침대에 누워 있었습니

다…. 하얀 병원복 사이로 비친 몸이 온통 보랏빛이었습니다. 몸이 평소보다 불어 있었어요. 몇 센티마다 감청색 실로 꿰맨 흔적이 남았더군요. 곧게 꿰맨 데가 있는가 하면 더 길고 반원형으로 꿰맨 데도 있었습니다. 두 눈꺼풀엔 검푸른 멍이 들었고 살짝 넘어간 그의 아름다운 푸른 눈동자를 바라보기가 힘들었습니다. 그의 숨결이 빠르게 헐떡거리고 온몸이 경련했습니다. 한쪽 콧구멍에는 위장까지 이어지는 관이 삽입되어 있었습니다. 차트로는 호전되고 있었습니다. 요람 속 그는 다른 이의 전쟁 속 무고한 희생자를 빚어놓은 듯했습니다.

오하라의 장례식에서 리버스가 이 글을 낭독했을 때 조문객들은 그만하라고 울부짖었지만 나는 목격자가 되어주는 행위가 사랑의 행위라고 생각한다. 천국은 필요 없다. 진줏빛 문도, 지품천사도 치품천사도, 태양 너머로 비추는 빛줄기도 필요치 않다. 오직 오고 가는 변화무쌍한 육신, 그것만이 변치 않는 기적이다.

파티 가는 길

2017년 7월

프로이트의 말대로 로마에 있는 모든 것은 재사용되고 용도 변경되었다. 어젯밤 나는 파르네세 광장에서 세 명의 수다스러운 아일랜드인 신부들 옆에 앉아 저녁을 먹었다. 광장 한가운데에는 고대 카라칼라 욕탕*에서 파르네세 가문이 가져온 거대한 대리석 욕조에 설치된 두 대의 분수가 있다. 신부들은 아일랜드 북부 도니골 출신이다. 셋 중 하나는 누군지 알 것 같다고 뉴욕에서 존이 문자를 보냈다.

다른 광장의 또 다른 분수 옆에서는 잿빛 깃털 망토를 둘러쓴 뿔까마귀가 죽은 비둘기의 내장을 빼 먹는 장면을 지켜보았다. 먹을 게 없을까 사체를 이리저리 뒤집어 가며 살점을 찢어발기는 모양새가 고급 이탈리안 식당에서 저녁을 즐기듯 당당하다. 그 모습이 눈에 들어온 건 내가 헨리 그린Henry Green의 《파티 가는 길Party Going》을

* 고대 로마의 카라칼라 황제가 건조한 공중 목욕 시설.

읽고 있었기 때문일 것이다. 1939년에 발표된 이 소설은 한 무리의 상류층 영국인이 연휴를 맞아 유럽 본토로 떠나던 길에 짙은 안개로 인해 빅토리아역에서 발이 묶이는 이야기다. 첫 문장부터 죽은 비둘기가 하늘에서 떨어진다. 펠로우스 양은 비둘기 사체를 주워 화장실로 가져가 씻겨준다. 그런 뒤 갈색 종이에 고이 감싸서 한 남자에게 버려달라고 부탁한다. 나중에 그녀는 죽은 새를 다시 찾아온다.

유럽 대륙의 문턱에서 안개에 갇혀 들어가지도 나가지도 못하는 빌어먹을 옛날 영국인들. 나는 지금도 그들을 발견하고 움찔한다. 망설이거나 약자를 괴롭히거나 자기 주제를 모르고 자신만만한 사람들.

오늘은 트리에스테로 떠나는 기차를 탄다. 로마의 공공 건축물이 어느새 철길 옆 돌무더기, 복숭아색과 바닐라색 아파트 단지로 바뀐다. 유럽은 무덤이자 죽은 땅이지만 다 낡아서도 그 어느 때보다 강하게 똘똘 뭉쳐 절박하게 버티고 있다. 런던에서 날아오는 길, 로마로 가까워질수록 점점 푸르러지는 바다가 메마른 여름 풍경에 옥색 수를 놓았다. 제일 큰 바다는 잿빛 도시 옆으로 펼쳐진다. 옥색 바닷물 위에는 여유를 즐기는 조그만 인간들이 둥둥 떠 있다.

완전한 이탈Hard Brexit이냐, 달콤한 인생la dolce vita이냐? 지난여름 파리에 있었던 나는 침대에 앉아 트위터에 올라오는 뉴스를 지켜보았다. 릴에서 술에 취한 영국인 축구 팬이 난민 아이들에게 동전을 던진다. 음울한 녹색 들판을 가로질러 후드와 모자를 뒤집어쓴

채 걸어오는 청년들의 사진을 붙인 트럭 옆에서 나이절 패러지가 술 냄새를 풍기는 미소를 지으며 포즈를 취한다. 사진에는 '한계점 BREAKING POINT'이라고 적혀 있다. 그리고 북부에서 사건이 일어난다. 영국의 하원 의원 하나가 총과 칼을 맞았다. 자세한 내용은 알려지지 않았다. 범인이 뭔가를 외쳤다는 것밖에는. 남자는 "영국이 먼저다" 하고 외쳤다.

그날은 블룸스데이*였다. 우리는 지난 몇 년간 블룸스데이 기념 《율리시스Ulysses》 낭독 행사를 개최한 셰익스피어 앤드 컴퍼니 서점에서 한 줄 한 줄, 소설 속 황홀한 여행을 따라갔다. 나는 리넨 재킷을 입고 얼굴을 붉히는 아일랜드 남자 다음 순서로 책 속 한 구절을 읽었다. 레오폴드 블룸, 세계 시민이여, 방랑하는 유대인이여. 언어가 1930년대의 악랄한 힘을 되찾다니 이 얼마나 기이한 일인가! 그들의 은밀한 인종차별, 그들의 거짓된 포퓰리즘 유혹. **엘리트, 메트로폴리탄, 진보주의자, 사람들의 적.** 그 끔찍한 여름의 끝자락에서 보수당 테리사 메이Theresa May가 말한다. "당신이 세계 시민이라고 생각한다면 당신은 나라 없는 시민입니다."

로마에서는 여권을 보여줄 필요가 없었다. 우리는 셍겐 지역의 일원이 아니지만 자유 통행이라는 사치를 누렸다. 한 번도 와본 적 없는 이 도시의 건축물은 요크에서, 배스에서 온 내게도 익숙했다.

* 소설 《율리시스》의 시간적 배경인 6월 16일에 주인공 레오폴드 블룸Leopold Bloom이 더블린 시내를 돌아다닌 행적을 재현하며 소설가 제임스 조이스를 기리는 날이다.

우리는 늘 이동하고 있었다. 원조 율리시스처럼, 수많은 갈림길을 만난 사람들.

기차 밖에는 비가 내리기 시작한다. 작은 은빛 빗방울이 차창으로 날아들더니 이내 사라진다. 나는 우리가 서로 다른 게 좋다. 그래야 더 안전한 느낌이고, 더 풍요로운 느낌이다. 순수한 혈통이라는 환상 때문에 소지품도, 옷도, 자식도, 치아도, 인권도 모두 빼앗긴 사람들로 가득 찬 기차가 유럽을 횡단했다. 주도권을 되찾자Take back control*니 무엇으로부터? 병원과 학교와 도서관과 신선한 빵을 원하며, 저녁에는 영화관에 가고 싶을 뿐인 사람들로부터 말인가?

파리에 있을 때 패러지의 사진을 스크린 숏으로 찍어 노트북에 저장해 두었다. 지금 그 사진을 다시 들여다보니 어린 소년이 눈에 들어온다. 도보객의 행렬은 사진 밖으로도 열 배는 길게 구불구불 이어진다. 이 남자들이 당신의 아내를, 당신의 딸을 탐하러 왔노라고, 유럽의 부를 축내러 온 이슬람교도라고, 결국에는 우리 것을 거덜 내고 말 거라고 생각하는가? 이 소년은, 이 어린 텔레마코스는 어린애를 데리고 조금만 오래 걸어본 사람이라면 알 만한 자세를 하고 있다. 고개는 뒤로 젖히고 눈은 감은 채 지치고 힘에 부쳐 쓰러지기 일보 직전이다. 사진 속 패러지 양편의 백색 글씨는 각각 "우린 벗어나야만 한다" "우리 국경의 통제권을 되찾자"라고 말한다. 나는 집에 가고 싶어요, 하고 텔레마코스가 답한다. 엄마가 보고 싶어요,

* 브렉시트를 주도한 영국 우파의 슬로건.

강아지가 보고 싶어요.

《파티 가는 길》의 짙은 안개는 결국 모든 기차를 옴짝달싹 못 하게 한다. 무리는 일찍이 호텔로 몸을 피하지만 머지않아 호텔은 늘어나는 여행객을 향해 빗장을 걸어 잠근다. 이따금 한두 사람이 창가를 서성이며 호텔 밖, 지치고 혼잡한 인파를 내다본다. 그토록 손쉽게 인파를 내다만 보고는 이내 몸서리를 친 뒤 다시 차를 마시러 되돌아간다. 사진 속 패라지의 신발은 눈부시게 광이 난다. 그는 역겨운 영국 예외주의라는 환상과 그린이 소설에서 풍자한 특권 의식을 퍼뜨린다. 바깥의 인파는 점점 불어난다. 그들은 해산할 수 없다. 유럽의 문턱에서 그들은 기다리는 수밖에 달리 도리가 없다.

정오가 다 된 시각이다. 역이 가까워진다. 오르비에토의 플랫폼에 붙은 팻말에 글씨가 새겨져 있다. '작업 중 희생된 철도 노동자들을 기리며In memoria di tutti i ferrovieri caduti sul lavoro.' 여행에는 대가가 따른다. 그러나 우리가 사랑 혹은 바다를 찾아서, 폭탄을 피해서, 더 큰 안전과 풍요를 위해서 이동할 필요가 없어지는 날은 결코 오지 않을 것이다. 진짜 교양 있는 세계 시민은 **그래요,** 하고 말하며 문을 열고 자원을 모으는 사람들이 아닐까? **그래요, 나는 말했어. 좋다고 말이야.** 《율리시스》의 마지막 구절, 그리고 망명자의 작은 기도. **트리에스테-취리히-파리.**[*]

[*] 《율리시스》의 마지막 구절 아래에는 제임스 조이스가 이 작품을 쓴 곳들을 의미하는 듯, '트리에스테-취리히-파리 1914~1921'이라고 적혀 있다.

살덩이

———

2017년 9월

피부가 걱정이다. 버지니아 호텔에 있는 나는 6주 전에 결혼했으니 몇 달 만에 처음으로 혼자 내 몸을 마주하는 셈이다. 거울 속 형광등 불빛 아래 비친 허벅지가 우둘투둘하고 혈관 줄무늬가 붉거져 있다. 내 나이 마흔, 이제 내리막길이다. 한때는 보습제를 멸시했지만 노화라는 끔찍한 호러쇼가 마침내 나를 덮쳤다.

그날 오후, 내 구글 검색 기록이다. **셀룰라이트의 허와 실, 셀룰라이트에 관한 열 가지 진실. 운동으로 셀룰라이트 제거 가능한가?** 그러다 전에는 없었던 오돌토돌한 것들이 눈에 띈다. **팔 피부가 오돌토돌한 이유. 모공성 각화증: '닭살' 관리법.** 우리 몸의 이토록 인정사정없는 면이 나를 두렵게 한다. 단지 추함이 드러나서가 아니라 악성이거나 치명적인 무언가가 피부 밑에서 보이지 않게 진행되고 있다는 느낌이 두렵다.

오래전, 1990년대 초에 나는 누드모델로 일했다. 열일곱에 시작

해서 20대 중반에 그만두었는데, 시간당 10파운드를 받았으니 바에서 일하는 것보다 벌이가 괜찮았다. 당시 사귀던 남자의 어머니에게 초록색 실크 가운을 빌려 버스를 타고 예술대학부터 식스폼 칼리지와 성인 대상 교육기관을 오가며 전기 히터 앞에 앉아 다리를 꼬고 상체를 비틀었다. 한번은 포츠머스의 로프트에서 열린 수업 도중에 갑자기 어지럼증을 느꼈고, 정신을 차렸을 때는 내 나체 주위로 모여든 걱정스러운 얼굴의 노인 무리에 둘러싸여 있었다.

쉬는 시간에 이젤 주변을 서성거릴 때마다 내가 본 것은 늘 똑같았다. 인간 형상의 구조와는 어쩐지 닮지 않은 듯한 윤곽과 살덩이. 다리, 손가락, 코. 내 몸이 물론 그렇게 보이는 것이겠지만, 그 안에 사는 느낌과는 완전히 동떨어진 모습이었다. 우리 몸은 두 개다, 안 그런가? 하나는 우리가 잡지에서 보는 몸, 타인의 눈에 비치는 몸이다. 다른 하나는 우리가 깃들어 사는 몸, 침투하거나 배출하는 구멍이 송송하고 금 가거나 부러지기 쉬운 그릇, 진분홍과 새빨간 빛으로 물든 비밀 부속물이 채워진 미끈거리고 역한 공장이다.

나는 일평생 후자의 신체 이미지를 찾아 헤맨 기분이다. 그 결과 내가 가장 근접했던 이미지 중 첫 번째는 10대 시절 잡지에서 언뜻 본 조엘 피터 위트킨Joel-Peter Witkin*의 포름알데히드 속을 헤엄치는 신체 부위와 서랍 사진이다. 두 번째는 한스 홀바인Hans Holbein**의 〈죽

* 미국의 포스트모더니즘 사진작가(1939~). 죽음, 육체, 성 등을 주제로 한 이미지로 잘 알려져 있다.
** 독일의 르네상스 시대 화가(1497~1543). 긴밀한 구성과 예리한 세부 묘사가 특징이다.

은 그리스도Dead Christ〉그림 속 손발이 검푸른 보랏빛으로 물든 과도기적 형체로서의 신체. 세 번째는 〈언더 더 스킨Under the Skin〉이라는 잘빠진 바디 호러* 영화다.

영화에서 스칼릿 조핸슨이 분한 외계인은 지구에 떨어져 여체를 뒤집어쓰고 싸구려 흑발 가발로 치장한 채 흰색 밴을 타고 먹잇감을 찾아 스코틀랜드 글래스고 거리를 배회한다. 그녀는 삼킬 수 없는 케이크를 먹다 질식할 뻔한다. 남자와 단둘이 침대에 누워서는 갑자기 벌떡 일어나 전등을 집어 들고 다리 사이에 난 구멍을 살핀다. 10대들이 주고받는 음란 문자에 등장할 법한 성기 장면이 위기로, 존재론적 불안을 담은 장면으로 탈바꿈한다. 나는 아직 이 몸에 있는 걸까? 이 몸이 내게 맞긴 한 걸까?

최고의 장면은―혹은 취향에 따라 최악일 수도 있지만―외계인 조핸슨이 수집한 남자들에게 벌어지는 일이다. 남자들은 옷을 벗는 그녀를 따라 검은 방 안으로 들어간다. 그녀가 내딛는 방바닥은 단단하지만 남자들은 끈적이는 액체 속으로 서서히 가라앉는다. 그들은 그렇게 검은 물속에 빠진다. 물속에서 그들의 신체는 부풀고 주름지고, 최대 속도로 시간이 경과한다. 출발 총성 같은 소음과 함께 통통 부푼 몸 하나가 폭발하자 수중에는 주름투성이 살가죽만 남는다. 신체의 미래를 담은 저속 촬영 자연 다큐멘터리가 일회용 신체에 깃들어 사는 불안과 광기를 포착한다.

* 신체의 파괴나 퇴화에서 기인하는 공포를 다룬 영화 장르.

모델 일을 시작한 해에 나는 첫 경험을 했다. 우리는 사우스시의 방 안에서 핑크 플로이드 음반을 듣고 있었는데 물속에서 촬영한 귀 사진이 음반 재킷에 인쇄되어 있었다. 귀걸이를 빼던 나는 순간 그것이 의미심장한 행위처럼, 어쩐지 그 자체만으로도 섹시하게 느껴졌다. 귀걸이를 다시 찔러 넣고 이번에는 남자 친구가 잘 보일 자리에서 천천히 귀걸이를 뺐다. 내가 하려는 말은 몸을 차지하고 사는 일이 쉽지 않다는 거다. 아름답게, 예쁘게 보이는 것을 그만두는 일도, 그렇게 보이려는 노력을 멈추는 일도 쉽지가 않다.

섹시함이 완벽한 신체의 이미지와 관련이 깊다니 재밌지 않은가. 일상에 스며든 포르노화pornification를 논할 때 우리는 시각적 확장의 불가능성도 말하고 싶은 것이다. 두 가지 성만이 존재하는 세상에는 다듬고 털을 뽑고 부풀리고 광을 낸 각각의 성이 전혀 모호하지 않다. 관통되고 전시된 신체는 극단적일 때는 오물을 뒤집어쓰지만 피 묻은 탐폰이나 여드름을 보이는 것은 허락되지 않는다.

개인적으로 나는 프랜시스 베이컨Francis Bacon의 그림 속, 몸과 몸이 유인원으로 바뀌거나, 모래나 적혈구나 붉은 안개로 용해되는 섹스를 선호한다. 내가 찾아 헤맨 건 바로 그 경계, 교환이 이루어지는 지점이다. 최근 누군가 내게 늦은 밤 이탈리아에서 채광창을 내다보니 울버린 무리가 끙끙거리며 유리창 위에서 엎치락뒤치락하더라는 이야기를 했다. 짝짓기를 하거나 싸우고 있었는지 모르겠다고 말하던 그녀는 어쨌거나 역겹더라고 덧붙였다. 그랬구나, 하고 나는 대답했지만 속으로는 나도 봤으면 했다. 그들만의 보이지 않는

우리 속에서 몸과 몸을 뒤섞는 베이컨의 레슬링처럼, 나무 창틀 속에서 펼쳐지는 에드워드 마이브리지Eadweard Muybridge*식 모션 픽처를 말이다.

베이컨은 자신이 그린 초상화를 두고 평론가 데이비드 실베스터 David Sylvester에게 이렇게 말했다. "이 이미지는 이른바 구상화와 추상 사이의 일종의 줄타기입니다. 정확히 추상에서 나온 게 맞지만 실은 별로 상관이 없죠. 그저 구상적 대상을 더욱 폭력적이고, 더욱 통렬한 방식으로 신경계로 이끄는 시도일 뿐입니다." 그의 초상화는 어둠 속에서 휘두른 신중한 시도들의 모음, 같은 인터뷰에서 그가 말한 대로 "하나의 우연 위에 누적된 지속적인 우연"**이다.

올봄에 나는 친구인 샹탈 조페Chantal Joffe를 위해 수십 년 만에 처음으로 모델에 나섰다. 패션 포즈를 취한 창백하고 앙상한 소녀들만 그리던 그녀의 붓은 최근 몇 년간 육체의 현실성에 더 집중했다. 희고 육중한 등허리, 꽃무늬 바지. 캔버스를 거울 삼아 길고 불안정하게 흐르는 플레이크 화이트, 크로뮴 옐로 물감 칠로 표현된 피부를 통해 몰락의 시작을, 쇠락의 현실을 확인한다.

샹탈은 빠르게 일했다. 두 번째 만남에 우리의 작업은 끝이 났다. 완성될 때까지 그림을 볼 수는 없었다. 나는 바나나 같은 코에 불안해 보였으며 내 원피스는 붉은 담요와 어울리지 않았다. 나는 추함

* 모션 픽처의 선구자로 알려진 영국의 사진작가(1830~1904).
** 베이컨은 도축 장면을 그린 〈회화 1946Painting 1946〉에 대해 원래는 들판 위 새를 그리려 했으나 그려놓은 선들이 전혀 다른 그림으로 인도했다며 이와 같은 표현을 썼다.

ugliness에 매료된 것 같아, 샹탈이 말했고 내 허영은 —게슴츠레한 눈과 다리와 팔꿈치로 성적인 매력을 풍기는 나긋하고 파리한 화초가 되고 싶지 않았기에—언짢아했을지언정 나는 내 모습을 그 공간과 딱히 어울리지 않는 눈 뜬 동물로 그려낸 샹탈의 표현 방식이 좋았다. 그곳에서 나는 구상적 대상이자 지속적인 우연이 되었다. 지치고 두렵지만 짜릿하게 살아 있는 오래된 살덩이로 말이다.

예술가의 삶

✧

워나로비치는 죽기 얼마 전에 사막에서 자신의 얼굴 사진을 찍는다.
눈은 감고 치열을 드러낸 채 거의 흙 속에 파묻힌,
직면한 죽음에 저항하는 이미지.
그는 우리에게 가르친다.
침묵이 곧 죽음이라면, 예술은 언어요 곧 삶이라고.

유령을 내쫓는 주문

장미셸 바스키아
2017년 8월

1982년 봄, 루머 하나가 뉴욕을 떠돌기 시작한다. 갤러리스트 아니나 노세이Annina Nosei가 지하실에 젊은 천재를 감금해놨는데, 카스파어 하우저Kaspar Hauser*만큼이나 야성적이고 불가사의한 이 스물한 살의 흑인 청년이 라벨의 〈볼레로Boléro〉에 맞춰 대작을 뚝딱 그려낸다는 게 아닌가. "오, 맙소사." 그 말을 들은 장미셸 바스키아Jean-Michel Basquiat가 말했다. "내가 백인이었으면 그냥 입주 화가라고 했을걸요."

그는 이러한 루머들에 맞서야 했지만 정식 교육을 받지 않은 야성적인 풋내기 이미지는 바스키아가 직접 고안한 자기 신화이기도 했다. 스타덤에 오르기 위한 영리한 시도이자 보호용 위장으로서, 훗날 그가 부유한 백인 수집가들의 파티에 입고 갔던 아프리카 족

* 1928년 독일 뉘른베르크시 거리에 불쑥 나타난 미스터리한 소년으로 발견 당시 제대로 된 교육을 받지 못해 말을 할 줄 모르고 유아적인 행동을 했다고 전해진다.

장 의상처럼 편견을 풍자하는 방법으로서 말이다. 그의 그림이 빛을 보기 시작한 건 이스트빌리지가 헤로인 중독자가 모여 사는 황폐한 불모지에서 예술적 호황의 진원지로 거듭나던 시절이었다. 당시 무일푼의 천재란 돈이 되는 매력이었고, 그는 유년 시절의 경험을 총동원해 단편적인 자아를 짜깁기한 작품들을 선보임으로써 아이티-푸에르토리코 혼혈의 후줄근한 레게 머리 청년을 향한 사람들의 기대를 맘껏 농락했다.

바스키아는 톰킨스스퀘어 공원에서 잠을 청하던 진짜 가출 청소년이었다. 그와 동시에 파크슬로프 지역의 브라운스톤 저택에서 자라 사립학교에 이어 영재들의 집합소인 시티 애즈 스쿨City-As-School을 거친 잘생긴 특권층 소년이기도 했다. 정규 미술 교육을 받은 건 아니지만 그의 어머니 마틸데는 아들이 막 걷기 시작할 때부터 자주 미술관에 데려갔다. 그의 여자 친구였던 수잰 멀록Suzanne Mallouk은 뉴욕 현대미술관에 함께 갔던 일을 회고하며 "장이 미술관과 그 안에 전시된 모든 그림, 전시실을 속속들이 알고 있었어요. 저는 그의 지식과 지성뿐만 아니라 비틀리고 예상 밖으로 전개되는 관찰력에 감탄했어요." 하고 말한다.

그는 일곱 살 때 플랫부시 지역의 길거리에서 농구를 하다가 차에 치인다. 비장을 적출해야 할 정도로 심각했던 내상과 골절된 팔 때문에 한 달 동안 병원에 입원해야 했는데, 그때 어머니가 준《그레이 해부학Gray's Anatomy》 책은 그에게 근본적인 텍스트이자 부적이 된다. 바스키아는 신체의 질서 정연한 내부 구조를 알아가는 재미를 느꼈

고, 생명체가 그것을 구성하는 요소의 깔끔한 선으로 요약될 수 있다는 점에 매료되었다. 이를테면 견갑골, 쇄골, 세 가지 모습의 어깨 관절*처럼 말이다. 훗날 비슷한 맥락에서 세계가 우아한 그림 기호로 해체되고 그 안에 암호화된 복잡한 의미 체계가 담긴 동굴벽화와 상형문자, 호보 기호**에도 관심을 갖게 된다.

1968년은 파열의 해였다. 그가 퇴원할 즈음에 부모는 갈라섰고 양육권은 아버지에게 돌아갔다. 해체와 재배치, 이것이 세상에 존재하는 이질적인 대상들을 이야기하고 연관 지었던 바스키아의 한없는 도식들 뒤에 숨겨진 불쾌한 감정이다. 이 도식들을 통해 그가 꾀한 목적이 질서 유지인지, 아니면 그것의 불가능성을 증명하는 것인지는 알 수 없지만 말이다.

소년 바스키아는 히치콕 영화의 만화 버전을 그리다가 뉴욕 대정전 사건이 있었던 1977년을 기점으로 서서히 뉴욕의 거리에 자취를 남기기 시작한다. 처음에는 화가가 아니라 그라피티 예술가로 주목을 받는다. 그는 '흔해빠진 낡은 것same old shit'을 줄인 세이모SAMO 듀오의 한 사람으로서 뉴욕 다운타운의 벽과 담장에 아리송한 문구 폭격을 날린다. 비밥*** 반란군 바스키아는 오버코트 주머니에 스

* 바스키아는 1980년대 초 뼈와 근육 등 신체 일부를 그리고 그에 대한 설명을 적은 〈해부학Anatomy〉 연작을 내놓는다. 위의 문장은 그 일부 작품들을 가리킨다.

** '호보'는 1870년대 미국에 등장한 '떠돌이 일꾼'을 일컫는 단어로, '호보 기호'는 이동이 잦은 이들이 서로를 위해 벽이나 울타리 등에 남긴 암호 체계다.

*** 1940년대 중반 미국에서 유행한 자유분방한 재즈 연주 스타일.

프레이 페인트를 넣고 심야의 도시를 누비며 특히 소호와 로어이스트사이드 같은 고매한 예술 지대를 공격한다. **코튼의 기원**ORIGIN OF COTTON. 공장 외벽에 그가 특유의 느슨하고 'E'에 세로획이 없는 대문자 글씨를 남긴다. **플라스틱 음식 가판대의 대안인 세이모**SAMO AS AN ALTERNATIVE TO PLASTIC FOOD STANDS. 이러한 문구들은 예술계의 공허함에 금방이라도 공격을 퍼부을 태세여서 사람들은 불만을 품은 이미 유명한 개념 미술가의 작품일 거라고 생각했다. **소위 아방가르드라는 세이모**SAMO FOR THE SO-CALLED AVANT GARDE, **경찰의 종말인 세이모**SAMO AS AN END TO THE POLICE.

그의 거의 모든 작품에서 필기광적인 면모가 드러난다. 바스키아는 휘갈기고, 고쳐 쓰고, 각주를 달고, 추측하고, 수정하기를 즐겼다. 시리얼 상자의 뒷면이나 지하철 광고에서 단어들이 그에게 달려들었고, 그는 그런 단어들의 전복적인 특성과 이중적이거나 숨겨진 의미에 촉각을 세웠다. 최근 프린스턴 대학 출판부에서 복제판을 출간하기도 한 그의 노트에는 이상하고 불길하게 조합된 문구들이 가득 나뒹굴고 있다. 이를테면 **해적 악어**CROCODILE AS PIRATE나 **마시지 마시오**DO NOT DRINK, **엄밀히는**STRICTLY FOR, **사탕수수**SUGARCANE 같은 것들이다. 그는 엽서 위에 손수 채색하고 콜라주를 만들며 정식 회화 작업으로 발전해 나갔는데, 처음에는 내 것, 남의 것을 가리지 않고 냉장고, 옷가지, 캐비닛, 문 같은 사물 위에 그림을 그리거나 글씨를 썼다.

1980년 여름부터 1981년 봄에 이르는 기간은 여전히 돈 한 푼 없

고 하룻밤 신세 질 곳을 찾아 클럽에서 여자들을 꾀어야 했지만 그에게는 호황기였다. 그는 케니 샤프Kenny Scharf, 제니 홀저Jenny Holzer, 키키 스미스Kiki Smith가 참여한 기념비적인 전시 〈타임스스퀘어 쇼Times Square Show〉에서 처음으로 작품을 선보인다. 포스트 펑크 시대의 맨해튼을 담은 전설적인 손실 필름* 〈뉴욕 비트New York Beat〉에서 주연을 맡기도 한다(영화는 자금 문제로 묻혀 있다가 2000년에야 〈다운타운 81Downtown 81〉이라는 제목으로 개봉된다). 그러다 1981년 2월에 뉴욕 PS1에서 열린 〈뉴욕/뉴웨이브New York/New Wave〉에 참여하는데, 이 전시를 통해 그야말로 배고픈 아웃사이더에서 촉망받는 신예로 급부상한다.

영화를 촬영하는 동안에도 집 없는 빈털터리였던 그는 같이 출연한 데비 해리Debbie Harry가 그의 초기작 하나를 200달러에 —2017년에 그의 작품이 기록한 가격은 1억 1050만 달러였다—사주자 뛸 듯이 기뻐한다. 그때 팔린 트윔블리 풍의 무채색 색조가 돋보이는 〈캐딜락 문Cadillac Moon〉을 들여다보자. 흰색과 회색 물감의 불투명한 덧칠 아래서 대문자 'A'의 행렬이 비명을 지른다. 그 옆에는 희화된 자동차와 쇠사슬과 텔레비전이 보이고 그림 하단에는 왼쪽에서부터 가로줄을 그은 세이모SAMO, 바스키아가 작품에 자주 새겨 넣던, 야구 선수 행크 에런을 뜻하는 듯한 에런AARON, 그리고 그의 볼드체 서명이 나열되어 있다.

* 이 영화의 음성 파일이 소실되어 배우 솔 윌리엄스가 바스키아의 목소리를 대신했다.

세속적이고 과묵하면서도 속내를 잘 털어놓고 거칠고도 전문적인 바스키아 작품의 성숙한 요소들이 그 안에 다 있다. 헤로인 의존으로 불모의 해였던 1988년에 그가 남긴 유작 〈죽음을 타고 Riding with Death〉에서는 색채와 단순성이 시각적 리듬을 만든다. 다리가 네 개인 백골을 타고 달리는 흑인 뒤편으로 기막히게 절제된 삼베 색깔 배경에서 완전한 무無의 세계가 펼쳐진다.

*

바스키아의 문자는 alchemy(연금술), an evil cat(사악한 고양이), corpus(신체), cotton(코튼), crime(범죄), crimee(공범자), crown(왕관), famous(유명한), hotel(호텔), king(왕), left paw(왼발), liberty(자유), loin(둔부), milk(우유), negro(니그로), nothing to be gained here(여기서 얻을 건 없다), Olympics(올림픽), Parker(파커), police(경찰), CPRKR(찰리 파커), sangre(피), soap(비누), sugar(설탕), teeth(이빨)*이다.

이것들은 그가 언어로 유령을 내쫓는 주문을 만들 때 사용한 단어들과 반복한 이름들이다. 암호와 부호의 분명한 활용은 큐레이터의 해석광적인 측면을 자극한다. 하지만 그어버린 선이나 소용

* 이상은 낱말의 사전적 해석이지만, 그림에서 기호적으로 사용된 문자이므로 사전적 의미로 해석하기에는 무리가 있다.

돌이치듯 뭉개버린 색은 바스키아가 발화자의 지위에 따라 비틀리고 뒤바뀌는 언어의 변덕성에 주의를 기울였다는 사실을 시사한다. crimee(공범자)는 criminal(범죄자)과 다르고, negro(니그로)는 발화자에 따라 다른 의미가 되며, cotton(코튼)은 말 그대로 노예제도를 뜻하면서 동시에 고정된 의미 체계와 그 안에 갇힌 사람들을 표현한 것이다.

"그의 모든 행위가 인종차별에 맞선 공격이었고, 난 그의 그런 점을 사랑했어요." 멀록이 시인 제니퍼 클레멘트Jennifer Clement의 도움을 받아 바스키아와 함께한 시간을 시적으로 담아낸 회고록《바스키아의 미망인Widow Basquiat》에서 말한다. 그녀는 뉴욕 현대미술관에서 병에 든 물을 흩뿌리며 마법을 부리던 연인이 했던 말을 떠올린다. "여기도 백인들의 농장이야."

바스키아와 헤어진 멀록은 또 한 명의 젊은 예술가 마이클 스튜어트Michael Stewart를 만나는데, 그는 1983년 지하철 벽에 그라피티를 그렸다는 이유로 체포돼 경찰관 셋에게 두들겨 맞고 혼수상태에 빠진다. 그는 13일 후 숨을 거둔다. 스튜어트가 심장마비를 일으켰다고 주장한 경찰관들은 과실치사와 폭행, 위증 혐의로 기소됐지만 전원 백인이었던 배심원단은 무죄 평결을 내린다. 그로부터 31년이 지나 에릭 가너Eric Garner*가 그랬던 것처럼 스튜어트 역시 불법적인

* 2014년 7월 17일 뉴욕 백인 경찰이 몸수색을 거부하는 흑인 에릭 가너를 목 졸라 제압하는 과정에서 가너가 의식을 잃고 병원에서 사망했다.

진압 방식인 목조르기로 사망했으리라 추정된다.

"그게 나일 수도 있었잖아!" 이후 바스키아는 〈외관 훼손defacement〉(부제: 마이클 스튜어트의 죽음)을 그리기 시작한다. 악랄한 미스터 펀치*의 얼굴로 희화된 경찰 둘이 야경봉을 치켜들고 흑인 소년에게 강타를 퍼부을 기세다. 오버코트를 입은 소년은 얼굴이 없고, 경찰과 소년 뒤로 푸른 하늘이 펼쳐진다. 또 다른 흑인 순교자인 에밋 틸Emmet Till의 초상화**로 2017년 휘트니 비엔날레에서 상당한 논란을 일으켰던 백인 화가 데이나 슈츠Dana Schutz와는 달리 바스키아는 스튜어트의 망가진 얼굴을 보여주지 않기로 한다. 대신 스페인어로 의문한다. "¿DEFACIMENTO?" 이는 펜이나 다른 무기로 대상의 표면이나 외관을 망치는 것을 말한다.

펜으로 죽일 수는 없지만 근본적으로 잘못된 믿음을 폭로할 수는 있다. 바스키아는 미국의 역사를 그리고 또 그린다. 끝나지 않은 인종차별의 잔혹한 역학과 끈질긴 유산. 그는 노예 경매와 린치의 현장을 분노를 담아 희화적으로 그려냈고, 우리가 일상적 인종차별이라 부를 법한 것들을 신랄하게 기록했다. 그뿐 아니라 재능 있는 흑인들과 그들에게 일어나는 일에 천착했다. 이를테면 슈거 레이 로

* 유럽의 전통적인 인형극 캐릭터.

** 1955년 8월 미시시피주에서 14세 흑인 소년 에밋 틸이 백인들에게 린치를 당해 사망한다. 발견 당시 에밋의 얼굴은 처참하게 뭉개져 있었고, 유가족은 린치의 잔혹성을 알리기 위해 장례 기간 동안 에밋의 시신을 공개했다. 2017년 에밋 틸의 초상화를 발표한 데이나 슈츠는 백인이 흑인의 수난을 돈벌이와 흥밋거리로 전락시킨 용납할 수 없는 행위라는 비난을 받았다.

빈슨Sugar Ray Robinson, 찰리 파커Charlie Parker, 마일스 데이비스Miles Davis 같은 재즈 뮤지션과 운동선수는 부와 명성을 쌓으면서도 백인들의 제도 안에 갇혀 착취와 업신여김을 당하며 여전히 사고 팔리는 행위에 이용당하고 있었다.

바스키아 버전의 미국 역사는 어떤 모습일까? 1986년 작 〈알토 색소폰Alto Saxophone〉에 그려진 모습은 아닐까? 원숭이들의 입술이—나쁜 것을 입에 담지 말라는 암호로—꿰매져 있고 아름답게 칠한 종이 아래쪽에 작고 검은 형체가 팔을 들어 올린 채 돌아서 있으며 그 옆에는 **사체**©DEAD BODY©라는 작은 글씨가 쓰여 있다. 1983년 작인 〈무제, 바다 괴물Untitled, Sea Monster〉이나 같은 해 작품인 〈무제, 잔인한 아즈텍 신들Untitled, Cruel Aztec Gods〉과 같은 모습은 아닐까? 왕과 교황의 이름을 긋거나 지워서 수세기에 걸친 권력을 그래픽적으로 표현한 한가운데 **백인이 살기 전**©UNINHABITED BY WHITE MEN©이라는 캡션이 붙었다. 오일 스틱과 흑연과 크레용과 아크릴로 그가 평생을 그려왔던 분노하는 얼굴의 모습일 수도 있다(어떤 얼굴은 너무 많이 덧칠해서 찢어지거나 솜사탕처럼 풀어헤쳐질 것처럼 보인다).

바스키아는 점점 더 큰 성공을 이루었고 그에 따라 더 큰 부와 명성을 얻었다. 하지만 여전히 거리에서 손을 흔들어 택시를 잡을 수 없었다. 그렇다면 리무진을 타면 되는 게 아닌가. 그는 벼락 스타가 된 여느 예술가들처럼 값비싼 와인과 아르마니 정장 작업복을 사들인다. 하지만 사치에 관한 그의 일화들은 마치 그것들이 그의 욕망의 증거라는 듯, 가벼운 인종차별 농담으로 계속해서 소비되었다.

이는 외로운 일이었다. 유일한 흑인이자 장난감에 지나지 않는 지위의 천재는 외로웠다. "저 사람들 대부분 인종차별주의자예요." 디터 부차르트Dieter Buchhart는《바로 지금이야Now's the Time》에서 그의 말을 인용한다. "그래서 나에 대해 이런 이미지를 갖고 있죠. 뛰어다니는 야생의 사나이. 왜 있잖아요, 빌어먹을 야생 원숭이 같은 인간 말예요."

전성기에 가장 친했던 친구 중에는 앤디 워홀Andy Warhol도 있었다. 처음에 워홀이 1982년 10월 4일 다이어리에 언급한 바스키아는 "나를 미치게 하는 녀석 가운데 하나"였다. 그러나 그리 오래지 않아 둘의 삶에서 가장 내밀하고 오래 지속된 우정-로맨스가 만개한다. 그들은 협업으로 140여 점의 그림을 창작했다. 바스키아가 남긴 총 작품 수의 10분의 1에 해당한다. 둘은 함께 운동하고 파티에 참석했으며, 같이 손톱 손질을 받거나 몇 시간 동안 전화 통화를 하기도 했다. 워홀이 사랑을 할 줄 몰랐다고 생각하는 사람이라면 그의 다이어리를 한번 봐야 한다. 그가 얼마나 애타게 바스키아의 과도한 약물 복용을 걱정했는지, 친구가 팩토리Factory의 바닥에서 꾸벅꾸벅 졸거나 신발 끈을 묶다가 잠드는 것을 얼마나 걱정했는지. 둘의 협업 관계는 1985년에 끝이 난다. 토니 샤프라지 갤러리에서 열린 합동 전시 이후 바스키아가 자신을 예술계의 마스코트로 만든 위력에 굴복했다고 묘사한 혹평에 상처받은 탓이었다. 그래도 그들의 우정은 간헐적으로 이어졌다.

쓰레기와 담배JUNK AND CIGARETTES는 사실상 그의 노트에 적힌 마

지막 단어다. 유명인들의 이름과 **아마추어 경기**AMATEUR BOUT와 자신이 태어난 **뉴욕**NEW YORK에 이어서. 바스키아의 중독은 영웅적이지도 매력적이지도 않았다. 추잡한 잔해가 뒤따랐다. 여자 친구를 때렸고, 빚이 늘었고, 친애하는 친구들과 사이가 틀어졌다. 멈추려고 했지만 그러지 못했고 결국엔 워홀이 빌려준 그레이트존스로의 아파트에서 1988년 8월 12일 급성 복합 약물의존으로 생을 마감한다. 〈뉴욕 타임스〉에 실린 그의 부고에는 위홀이 한 해 전 세상을 떠남으로써 "바스키아의 변덕스러운 기행과 마약 복용을 제어하던 몇 안 되는 고삐가 풀려버렸다"라고 적혔다.

어쩌면 정말 그런 걸지도 모르지만, 약에 찌들어 나른함과 슬픔에 잠겨 보냈던 말년에도 그는 대작을 완성했다. 그중 〈에로이카 Eroica〉에는 영웅과 악당의 정교한 계보 아래 아주 희미하게 흑백의 펜티멘토pentimento*가 남아 있다. 이는 바스키아 특유의 후회의 표식이다. 가려진 이름 중에는 테너시 윌리엄스도 눈에 띄는데, 그 역시 약물의존으로 세상을 떠난 천재이자 미국의 권력이 누구를 위해 어떻게 작용하는지 표현하려고 애쓴 사람이다.

*

오늘날 바스키아는 세상에서 가장 비싼 예술가 중 한 사람이 되

* 덧칠한 그림 아래로 어렴풋이 보이는 수정의 흔적.

었고, 그가 만든 이미지는 사용권 계약을 맺고 복제되어 어반디케이의 블러셔 케이스부터 리복의 트레이닝복까지, 안 쓰이는 데가 없다. 지나친 상업주의를 힐난할지 모르지만 바로 이런 게 그가 원했던 것이 아니던가? 세상의 모든 표면에 자신의 문자를 덧씌우는 일 말이다.

스스로 예상한 대로 바스키아는 백인을 더욱 배 불리는 캐시 카우cash cow가 맞았지만, 그의 주문에는 정말로 비밀스러운 힘이 담겨 있을지 모른다. 가면을 벗은 백인 남성들이 횃불을 들고 샬러츠빌과 보스턴의 거리에서 독일 나치의 슬로건인 "피와 땅blood and soil"을 외치는 지금, 그가 타도했던 세력이 다시금 창궐했고 그 어느 때보다 그의 주문이 절실해졌다.

"누구를 위해 그림을 그립니까?" 1985년 10월에 녹화된 인터뷰에서 이 질문을 받은 바스키아는 한참을 말없이 앉아 있었다. "당신을 위해 그리는 건가요?" 인터뷰어가 집요하게 묻는다. "날 위해 그리는 것 같은데요, 궁극적으로는 그게 세상을 위한 거죠." 바스키아가 대답하자 인터뷰어는 그 세상이 어떤 모습이냐고 묻는다. 바스키아는 "그냥 사람이에요" 하고 대답한다. 그는 변화는 언제나 어디서나 시작될 수 있고, 문을 막고 있던 우리가 길을 비키면 자유가 찾아올 수 있다는 것을 알고 있었다. 짠 하고, 진짜로!

오직 푸른 하늘

애그니스 마틴
2015년 5월

예술은 영감에서 비롯된다고 말한 애그니스 마틴Agnes Martin은 언뜻 똑같아 보이는 것을 수십 년간 그리고 또 그렸다. 핵심 구조가 같은 주제의 미묘한 변주. 가로세로 180센티미터 남짓의 캔버스 위에 자와 연필로 그린 수평선과 수직선의 모음인 그리드grid*. 절제되고 정교하며 의미심장한 격자무늬 그림은 그녀가 몇 주간 흔들의자에 앉아 차분히 다음 작품을 기다려온 끝에 마주한 순간적 이미지를 반영한 상이다. "나는 세상을 등지고 그림을 그린다"라는 명언을 남긴 마틴이 엄격한 격자무늬를 통해 포착하고자 한 것은 지구와 그 위에 존재하는 무수한 형상의 물질적 실재가 아니라 존재의 형이상적 위용이다. 이를테면 기쁨과 아름다움, 순수와 같은 행복 그 자체 말이다.

* '격자무늬'라는 뜻이 있다.

늦깎이로 화가가 된 마틴은 여든이 넘도록 쉬지 않고 작품 활동을 해나갔다. 다부진 체격에 오버올과 인도풍 셔츠를 입고 사과빛 뺨을 붉히는 짧은 은발의 화가는 2004년, 92세의 나이로 세상을 떠나기 불과 몇 달 전까지도 마지막 대작을 완성했다. 그러나 자긍심과 성공, 자기 주도적으로 명성을 얻어야 하는 일에 극심한 양가적 감정을 느끼기도 했다. 1960년대에 그녀는 예술계를 뒤로하고 뉴욕 작업실에 있는 소지품을 처분한 뒤 픽업트럭에 몸을 싣고 홀연히 자취를 감춘다. 그로부터 18개월이 지나 뉴멕시코의 외딴 메사* 에서 그녀가 다시 모습을 드러낸다.

1973년 다시 회화로 돌아왔을 때 그녀의 격자무늬는 수평선이나 수직선에 자리를 내주었고, 회색과 흰색, 갈색이 주를 이루던 과거의 색감은 맑은 분홍과 파랑, 노란색의 환한 선과 띠로 대체되었다. 평론가 테리 캐슬Terry Castle의 말마따나 어린애 물병 색깔인 이 작품들은 제목마저 말문이 트이기 전의 아이 같은 천진난만한 기쁨을 담고 있다. 〈사랑을 사랑하는 아이들Little Children Loving Love〉, 〈나는 온 세상을 사랑해요I Love the Whole World〉, 〈사랑스러운 인생Lovely Life〉, 심지어 〈사랑에 대한 유아적 반응Infant Response to Love〉까지. 그러나 이러한 절대적 고요의 이미지들은 사랑과 안락함으로 충만한 삶이 아니라 격동과 고독과 고난의 삶에서 비롯된 것이다. 영감에서 시작되었으나 의지와 각고의 노력을 대변하는 이 작품들의 완벽성은 쉬이 얼

* 꼭대기는 평평하고 주위는 급사면인 탁자 모양의 언덕.

어진 것이 아니다.

마틴의 이야기는 캐나다 서스캐처원의 외딴 농장에서 시작된다. 1912년 3월 22일에 태어난 그녀는 마찬가지로 광활한 하늘 아래 탁 트인 대초원 출신인 잭슨 폴록Jackson Pollock과 동년배다. 2002년에 메리 랜스Mary Lance가 만든 다큐멘터리 〈세상을 등지고With My Back to the World〉에서 마틴은 태어난 순간을 기억한다며, 조그만 검을 쥔 작은 생명체로 세상에 나왔다고 감독인 랜스에게 말한다. "정말 기뻤지. 검으로 세상을 뚫고 나온 줄 알았으니까…. 승리에 승리를 거듭하면서." 그녀가 웃으며 말한다. "하지만 사람들이 엄마한테 데려간 순간 난 곧바로 적응했어. 내 승리의 절반이 뚝 떨어져 나간 거야." 그녀는 잠시 머뭇거린다. "우리 엄마가 승리한 거니까." 이내 풍상에 닳은 꾸밈없는 그녀의 얼굴에 그늘이 진다.

마틴은 어린 시절에 미움을 받았다고 생각했다. 침묵이 무기였던 그녀의 어머니는 그 무기를 무자비하게 휘둘렀다. 그녀는 정서적인 학대를 당했다고 친구이자 기자인 질 존스턴Jill Johnston에게 고백하면서도 냉엄한 스코틀랜드의 칼뱅주의도 울고 갈 가학적인 어머니와 함께한 유년 시절에 얻은 혹독한 교훈에서 가치를 쥐어짠다. 어머니는 남들이 상처받는 모습을 즐겼지만 그녀는 어머니의 엄격함을 통해 자기 수양을 배웠고 강제된 고립을 통해 자립심을 길렀다. 교훈은 강력했다. 도움이 됐든 안 됐든, 자기 수양과 금욕은 노년까지 그녀의 삶을 관통하는 표어로 자리한다.

화가가 되기로 마음먹기까지는 오랜 시간이 걸렸다. 뛰어난 수영

선수였던 그녀는 10대 시절 올림픽 선수 선발전에 나가 4위를 차지하기도 한다. 나중에는 교사가 되기 위해 수련하며 태평양 연안 북서부 지역*의 외딴 숲속 학교들을 떠돌며 20대를 보낸다. 1941년 뉴욕으로 간 그녀는 컬럼비아 대학교 부속 티처스 칼리지에서 순수미술을 전공한다. 그로부터 15년 동안 뉴욕과 뉴멕시코의 학교들을 오가며 서서히 화가로 성장하지만, 성숙도에 관한 자신의 까다로운 안목을 충족시키지 못하면 모조리 파괴하는 기벽 탓에 이 시기의 작품은 남아 있는 게 거의 없다. 이는 기하학적 추상을 향한 완전하고 확고한 헌신을 보여주는 마틴이 별안간 하늘에서 뚝 떨어진 것처럼 느껴지는 이유이기도 하다.

잘못 시작해 빙빙 돌고 돌아 점차 영역을 확장한다. 45세의 마틴은 당시 전담 딜러였던 베티 파슨스Betty Parsons의 제안에 따라 로어맨해튼의 코엔티스 슬립Coenties Slip에 정착한다. 황폐한 해안가에 방치된 해운 창고들을 활용한 작업실 단지 코엔티스 슬립에는 다수가 동성애자였던 젊은 예술가들—재스퍼 존스Jasper Johns, 로버트 라우선버그Robert Rauschenberg, 로버트 인디애나Robert Indiana, 엘즈워스 켈리Ellsworth Kelly—이 모여 살았고 이들은 윗동네 기성 추상표현주의자들의 눈살이 찌푸려지는 남성성 과시로부터 자신들을 차별화하는 데 열중했다.

* 태평양 연안의 북미 지역으로, 통상적으로 캐나다의 브리티시컬럼비아주와 미국의 아이다호주, 오리건주, 워싱턴주를 아울러 의미한다.

슬립의 다른 예술가들보다 열 살은 많았던 마틴은 실험과 구도자적 수련은 물론 "유머와 무한한 가능성과 구속받지 않는 자유"가 공존하는 그곳을 집처럼 여겼다. 한 유명한 사진에는 뉴욕의 고층 빌딩을 우러러보는 지붕에 앉아 커피를 마시고 담배를 피우는 인디애나와 켈리, 어린 소년, 강아지와 함께 있는 그녀의 모습이 담겨 있다. 지붕 꼭대기에 앉아 양손을 코트 주머니에 찔러 넣은 그녀는 차분한 자세의 감독관처럼 보인다.

슬립에서 그녀의 첫 집은 돛 만드는 사람이 살던 30미터 길이의 로프트로, 온수가 나오지 않았고 벽은 높은 층고와 맞지도 않았다. 이 추운 공간에서 점점 근엄해진 기하학적 추상—심야의 색감을 띤 엄격한 점과 사각형과 삼각형—은 반복적인 그리드 패턴으로 표출된다. 그녀의 새로운 작품들은 당시 부상하던 미니멀리즘 경향의 일환으로 보였지만 그녀는 자신을 추상표현주의자로 여겼다. 특색이나 꾸밈 없는 순수한 감정을 주제로 한 추상표현주의자.

*

마틴은 1963년 작인 〈나무Trees〉를 자신의 첫 그리드 작품으로 꼽는다. 하지만 그녀가 그리드를 선보이기 시작한 건 적어도 60년대 초 무렵으로, 처음에는 물감 칠을 긁어 격자무늬를 내거나, 캔버스 위에 연필로 패션을 그려 넣거나, 가끔은 색을 칠하거나 색선을 그어 해칭을 장식했고, 금박지를 활용하기도 했다. 인터뷰에서 그녀

가 말한다. "처음 그리드를 그렸던 당시 우연찮게 나무의 순수함을 생각하고 있었고, 그러다 이 격자무늬가 머릿속에 떠올랐어. 나는 그게 순수함을 나타낸다고 생각했고 아직도 그렇게 믿어. 그래서 격자무늬를 그린 거고 만족스러워."

2015년 테이트 모던 미술관에서 프랜시스 모리스Frances Morris와 공동으로 애그니스 마틴의 회고전을 기획한 큐레이터 티파니 벨Tiffany Bell은 그녀의 초기 그리드 작품들을 보며 "폴록의 드립 페이팅 속 에너지가 퍼져나가 서서히 조심스럽게 자리를 잡은 듯한 느낌"이라고 말한다. 아리송하기 이를 데 없는 마틴의 그리드 작품은 예술적 기교를 거부하고 회화를 선형 그리기 같은 가장 단순한 작업으로 축소하는 동시에 규모의 위세와 장중한 아름다움으로 자기 한계를 뛰어넘는다. 오래 들여다보면 볼수록 작품이 가진 고집스러운 중립성이 깊은 인상을 남긴다. 자기 고백적 예술은 잊어라. 그녀의 작품은 감추는 예술이다. 이들은 폭로를 피하고 누설을 거부한다.

1961년 작 〈섬The Islands〉을 살펴보자. 담황색 배경에 새겨진 정교한 연필 선이 작은 상자들의 행렬을 형상화한다. 가장자리가 양탄자의 술처럼 풀어 헤쳐진 이 우아한 행렬에 짝을 이룬 수백 개의 상아색 점들이 수놓여 있어 멀리서 보면 은은히 빛나는 면사포를 보는 듯하다. 모든 것이 한 치의 오차 없이 일정하지만 바로 그 일정함 속에서 기존의 이미지와 전혀 다른 새로운 이미지가 탄생한다.

이러한 회화를 언어로 포착해 내기란 쉬운 일이 아니다. 애초에 표현의 부담을 덜어내고, 고질적으로 추상의 영역에서 인지 가능한

형상을 찾는 관람객을 방해하기 위해 고안된 작품이기 때문이다. 읽기가 아니라 반응하기를 요하는 이들 작품이 불가사의한 도화선이 되어 순수한 감정이 즉흥적으로 솟구친다. 마틴은 도교와 선불교의 영향을 받았고, 그런 그녀의 작품 속 원동력은 물질성을 가로지르는 데 있다.

"자연은 마치 커튼을 열어젖히는 것과 같아. 그 안으로 들어가는 거지." 예술가 앤 윌슨Ann Wilson과의 인터뷰에서 그녀는 이렇게 설명한다. "나는 그런 반응을 끌어내고 싶었어…. 사람들이 자신을 떨쳐냈을 때 느끼는, 주로 자연에서 경험하는 것 같은 순전한 기쁨을 말이야…. 내 그림은 융합에 관한 것이자 무정형에 관한 것이지…. 물체가 없는 세상, 방해가 없는 세상이야."

융합과 무정형은 더없는 행복일 수 있지만, 마틴은 견고한 자아인식을 잃는다는 게 얼마나 두려운 일인지 잘 알았다. 아주 어릴 적에 편집성 정신분열증을 진단받은 그녀는 환청과 우울증을 앓았고 긴장성 가수 상태에 빠지기도 했다. 그녀가 "목소리들"이라고 불렀던 환청은 삶의 거의 모든 면을 감독했고, 가끔 그녀를 벌하거나 보호하기도 했다. 2015년 낸시 프린센탈Nancy Princenthal이 쓴 전기 《애그니스 마틴의 인생과 예술Agnes Martin: Her Life and Art》에 따르면 "목소리가 그녀에게 무엇을 그릴지 명하진 않았지만—작품 활동에 직접적 영향을 주진 않은 듯 보이지만—영감을 통해 떠오른 이미지는 비전vision*과 환

* 예술적 체험으로서의 시각적 환각이나 환영.

청의 관계를 가늠할 수 있을 정도로 아주 확고하고 또렷했다. 그녀는 남들이 듣지 못하는 걸 듣고, 남들이 보지 못하는 걸 보았다".

코엔티스 슬립에서 지내는 동안 마틴은 자주 병원 신세를 졌다. 어느 겨울에는 2번가에 있는 한 교회에서 헨델의 〈메시아〉의 첫 몇 구절을 들은 뒤 가수 상태에 빠진다(음악은 좋아했지만 가끔은 너무도 극심한 감정적 자극을 일으켰다). 또 한번은 자신이 누구인지, 어디에 있는지조차 모른 채 파크가를 배회하다 벨뷰 정신병원에 강제 입원당하기도 한다. 친구들이 그녀를 찾아내 건전한 환경의 치료소로 이송하기 전에는 전기 충격 치료를 받기도 했다.

마틴은 고독한 사람이었지만 그렇다고 이 시기에 그녀가 계속 혼자였던 것은 아니다. 그녀는 여자들과 만났고 그 가운데는 획기적인 섬유 예술가 레노어 토니Lenore Tawney와 (훗날 네온 작품으로 명성을 얻은) 그리스계 조각가 크리사Chryssa도 있었다. 스톤월* 시대 이전의 동성애자들이 그랬듯이 마틴 역시 옷장 안에 깊숙이 처박혀 있었고, 자신이 레즈비언이라는 사실을 아예 부정한 적도 있다―이러한 부정은 질 존스턴이 페미니즘에 관해 질문했을 때 "난 여자가 아냐" 하고 톡 쏘아붙이던 걸 생각하면 꽤나 의외다.

그녀의 삶에 나타난 어마어마한 긴장과 격동을 반영해 작품을 읽고 싶은 유혹이 드는 건 당연하다. 그녀의 그리드를 옷장이나 격리

* 1969년 6월 뉴욕, 경찰이 그리니치빌리지에 위치한 스톤월 술집을 단속하는 과정에서 LGBT 커뮤니티의 성소수자 인권 향상 운동이 시작되었다.

실, 혹은 체계적인 함정이나 끝없는 미로로 해석하는 것 말이다. 하지만 마틴은 개인적 경험이 작품에 전혀 영향을 끼치지 않았다고 단호하게 선을 그었다. 그녀는 자신이 작품에 담거나 혹은 담지 않은 것이 어떤 관념이나 사적인 감정, 전기적 요소가 아니라고 거듭 주장하는 글을 무수히 남겼다. 해석적 읽기critical reading에 부정적이었고, 1980년 휘트니 미술관에서 개최 예정이었던 대규모 회고전을 미술관 측에서 카탈로그를 고집한다는 이유로 취소할 정도였다. 그녀에게는 그림 자체가 중요했다. 그림과 그림으로 인해 관객 안에서 자연스럽게 솟아나는 감정이 중요했다.

*

그리고 그녀가 사라진다. 1967년 찌는 듯이 무더운 여름에 마틴은 예술을 등진다. 훗날 몇 년에 걸쳐 마틴은 떠나야 했던 여러 이유를 댄다. 사우스로의 멋진 스튜디오아파트에서 살았는데 박공지붕의 층고가 높은 그 작업실은 강과 아주 가까워서 뱃사람의 표정이 보일 지경이었다. 하루는 그 건물을 철거한다는 소식을 접한다. 같은 우편물에서 자신이 픽업트럭과 캠핑 트레일러를 살 수 있을 정도의 지원금을 받는다는 것도 알게 된다. 친구이자 아주 좋아했던 블랙 페인팅 화가 애드 라인하르트Ad Reinhardt가 세상을 떠났고, 크리사와도 결별했으며 어쨌거나 도시에서는 살 만큼 살았다는 생각을 하던 참이었다. 목소리도 동의했다. "더는 머물 수가 없어서 떠나야

만 했어." 수십 년이 지나 그녀가 설명한다. "갑자기 매일같이 죽고 싶은 생각이 들어서 뉴욕을 떠났는데 그 이유가 그림과 연관이 있었지. 책임감이 너무 커졌기 때문이라는 걸 몇 년이 지나서야 깨달았어."

그녀가 어디로 갔는지는 아무도 정확히 알지 못했다. 허클베리 핀처럼 그녀는 도시를 벗어나 전기도 수도도 없이 광활한 대륙을 떠돈다. 그러다 1968년 뉴멕시코주 쿠바의 한 주유소 식당에 그녀가 다시 모습을 드러낸다. 그녀는 차를 세우고 주유소 직원에게 땅을 빌릴 수 있는지 묻는다. 마침 직원의 아내에게 임대할 토지가 있었고, 56세의 마틴은 고속도로에서 비포장도로로 30여 킬로미터 떨어진 외딴 메사에 둥지를 튼다. 전기도 전화도 이웃도 없고, 심지어 몸을 누일 방 한 칸 없었다. 처음 몇 달간은 손수 집을 짓는 데 온 에너지를 퍼붓는다. 직접 만든 어도비 벽돌로 원룸 공간을 올린 뒤에 전기톱으로 벤 나무로 통나무집을 완성한다. 바로 이곳에서 다시 예술과 조금씩 가까워졌고 처음에는 판화, 그다음에는 드로잉, 그다음에는 성숙하고 빛나는 대작이 탄생한다.

이 시기 마틴의 삶으로 인도하는 최고의 길잡이는 그녀의 친구이자 페이스 갤러리 설립자인 아니 글림셔Arne Glimcher가 쓴《애그니스 마틴: 그림, 글, 추억Agnes Martin: Paintings, Writings, Remembrances》이다. 1974년 6월, 마틴은 난데없이 페이스 갤러리에 나타나 자신의 새 작품을 전시할 수 있는지 묻는다. 그녀는 글림셔에게 작품을 보러 오라고 초대하면서 우편으로 손수 그린 지도를 보내는데 지도 아래는 "얼음

챙겨, 애그니스가"라는 문구가 휘갈겨 쓰여 있었다. 뉴욕에서부터 고된 여정 끝에 도착한 글림셔에게 마틴은 양고기 촙과 애플파이를 대접한 뒤 작업실로 데려간다. 그곳에서 다섯 점의 새로운 작품을 공개하는데 분홍색이라 하기도 뭐할 만큼 연한 붉은색과 아주 묽은 담청색 수평선과 수직선 그림들이었다. 62세의 화가는 새로운 언어를 찾았고, 그로부터 30년 동안 새로운 표현 양식으로 소통을 계속한다.

어떤 그림에서는 암회색의 불안한 획으로 이루어진 선들이 침울한가 하면 또 어떤 그림에서는 묽은 아크릴 물감이 우아하게 쌓이면서 들뜬 감정을 자아낸다. 모래와 살구, 아침 하늘 빛깔을 닮은 색층들. 국경 없는 나라, 안락하고 자유로운 새 공화국의 깃발. 그녀의 작업 과정은 언제나 동일했다. 먼저 비전이 보일 때까지, 완전한 색채의 작은 그림이 떠오를 때까지 하염없이 기다린다. 비전이 보이면 종이에 분수와 나눗셈을 휘갈기는 과정을 통해 세심하게 상相을 확대한다. 그런 다음엔 제소를 바른 캔버스 위에 짧은 자와 연필로 두 개의 긴 띠를 그려 넣는다. 그러고 난 뒤에야 색을 칠하는데 이 작업은 굉장히 빨리 진행된다. 행여 언짢게 물감 방울을 흘리거나 얼룩이 지거나 실수를 저지르면 캔버스를 커터 칼로 찢어버리거나 언덕 너머로 던져버리고는 다시 두 번째, 세 번째, 심지어는 일곱 번째 캔버스를 펼친다. 이는 곧 애그니스 마틴의 그림에 남은 흔적이 전적으로 의도적이며 모두 의미가 있음을 시사한다.

이토록 정교한 기하학적 이미지는 보는 이에게 강렬한 인상을

남긴다. 나는 1992년 페이스 갤러리의 런던 전시관에서 〈무제 2번 Untitled #2〉을 보았다. 다섯 개의 푸르스름한 띠 사이사이에 흰색과 맑은 오렌지색과 분홍빛 연어색 줄로 이루어진 띠 네 개가 자리한다. 가까이서 보면 무늬를 따라 심전도처럼 흔들리는 연필 선을 찾아볼 수 있다. 붓털 두 가닥이 캔버스에 들러붙어 있고, 손톱 크기의 복숭앗빛 물감 방울 다섯 개가 튀어 있다. 두 번의 붓질이 겹쳐서 미세하게 색이 진해진 부분처럼 아주 사소한 디테일에 시선이 머문다. 그 외에는 달리 시선을 붙들 데가 없기 때문이다. 관점도, 종결도 없이 오직 눈부시게 빛나는 개방만이 있을 뿐이다. 마치 창문 없는 방 안에 바다가 들어온 것처럼.

이러한 자유낙하의 기분은 모두를 만족시키지는 못했다. 수년간 마틴의 그림 상당수가 훼손당했다. 한 관객은 아이스크림을 무기로 썼다. 다른 관객은 초록색 크레용을 휘둘렀고, 독일에서 열린 전시회에서는 민족주의자들이 쓰레기를 던지기도 했다. 그들에게는 특히나 그리드 그림이 유혹적인 모양이었다. 마틴은 이를 두고 자기 애적이며 일종의 여백 공포증이라고 생각했다. "사람들은 그 모든 게 전부 텅 빈 사각형이라는 사실을 참지 못하는 것 같아." 그녀가 서글프게 말한다.

*

공허를 견디는 법을 익히는 건 마틴의 전문 분야이자 천직이었

다. 뉴멕시코에서 지낸 몇 년은 세상만사에서 한발 물러나 가학적이다 싶을 만큼 금욕적이고 제한적이었던 생활로 점철된다. 마틴은 영적인 의도였다고 밝혔지만 실은 자만이라는 죄악에 맞선 끝나지 않는 전쟁이었다. 목소리의 제약은 엄격했다. 그녀에게는 음반을 사거나 텔레비전을 갖거나 강아지나 고양이를 곁에 두는 것이 허락되지 않았다. 1973년 겨울은 손수 기른 토마토와 호두와 딱딱한 치즈로 버텼다. 이듬해 겨울은 오렌지 주스와 바나나를 섞은 녹스Knox 젤리로 버텼다. 땅 주인과 말다툼한 이후 메사에서 쫓겨나자 그녀는 글림셔에게 전화를 걸어 옷 한 벌 없이 빈털터리가 됐다고 말한다. "내가 너무 호기롭게 살았다는 신호야." 그녀가 명랑하게 말한다. "내게 닥친 또 한 번의 시험이지."

아이러니하게도 이토록 검소하고 엄격한 은둔 생활은 그녀를 미니멀리즘의 적막한 신비주의자로 추앙받게 했다. 이는 그녀가 저항하면서도 내심 즐긴 것이었다. 이 기간에 그녀는 대중 강연을 시작하는데, 선불교 설교에 아이 같은 웅얼거림을 섞어 쓰고 즐겨 인용하던 거트루드 스타인Gertrude Stein의 시를 반복하는 것으로 독단적이면서도 겸손한 강연을 이어나간다. 마틴은 재주껏 애매하게 말함으로써 단어의 장막을 드리워 세상의 응시로부터 자신을 감췄다. 반항적이고 수수께끼 같은 그림과 마찬가지로 그녀의 발언 역시 일반적인 이해 수준의 너머에 있는 무언가를 표현하기 위해 고안된 것이었다. 물질의 가치를 절하하고 추상을 드높이는 작전의 무기인 셈이었다. "옳고 그름에 관한 사고를 버리지 못하면 아무것도 얻을

수 없어." 그녀가 질 존스턴에게 말한다. "모든 것에서 벗어나야 사고와 책임으로부터 자유를 얻을 수 있는 거야."

말년에는 제약마저 와해된다. 나이가 들면서 마틴은 점점 행복해지고 사람들과 잘 어울리고 굉장히 부유해진다. 1993년에는 타오스에 위치한 은퇴 노인 거주 단지로 이주했는데 매일같이 작업실을 오갈 때 타고 다니던 순백색 BMW가 극한의 미니멀리즘을 추구했던 삶에서 그녀가 누린 몇 안 되는 사치였다. 또 다른 즐거움은 (프린센탈의 관찰에 따르면 마찬가지로 동일한 핵심 구조를 기묘한 수법으로 반복하는) 애거사 크리스티의 소설과 이따금씩 마셨던 마티니, 그리고 베토벤의 음악이었다. 2003년에 그녀가 기자 릴리언 로스Lillian Ross에게 말한다. "베토벤은 진짜 뭔가 있어. 나는 밤이 되면 잠을 자고 날이 밝으면 일어나는데. 닭처럼 말이야. 이제 점심하러 가지."

바로 이 시기에 물체가 그녀의 캔버스에 다시 모습을 드러내기 시작한다. 비전에 절대적으로 복종한 삶에서 이루어진 마지막 방향 전환이었다. 삼각형과 사다리꼴, 사각형. 검은 기하학적 형태가 메마르고 수수한 빛깔의 땅에서 솟아난다. 이들 가운데 가장 놀라운 작품은 2003년에 발표한 〈삶에 대한 경의Homage to Life〉로, 불안이 절묘하게 감도는 담회색을 얇게 칠한 바탕에 근엄한 검정 부등변 사각형이 떡하니 놓여 있다(〈뉴요커〉의 피터 셸달은 이 그림을 가리키며 "내게는 철저히 죽음을 암시하는 것처럼 보인다"라고 평했다). 그녀의 마지막 그림은 겨우 8센티미터 정도의 화분 그림이다. 흔들리는 잉크 선은 마침내 물질적 대상에 미美가 잠시나마 터 잡을 수 있음을 보여준다.

그리고 그녀가 연필을 내려놓는다. 2004년 12월 임종 직전 며칠은 거주지 내 의무실에서 가까운 친구들과 가족들에 둘러싸여 보낸다. 글림셔는 자신의 회고록에서 마틴 옆에 앉아 그녀의 손을 잡고서 그녀가 좋아했던 노래인 〈푸른 하늘Blue Skies〉을 불렀던 기억을 떠올린다. 산으로 놀러 가는 차 안에서 둘이 함께 부르곤 했던 노래로, 운전석에 앉은 마틴은 여왕처럼 제한속도나 정지신호 따위는 가뿐히 무시했었다. 이따금, 침대에 누운 그녀가 가느다란 목소리로 노래를 몇 구절 따라 부른다.

그녀는 타오스 소재 하우드 미술관Harwood Museum의 정원에, 그녀가 기증한 그림들이 걸린 전시실 근처에 묻히길 바랐지만 뉴멕시코주에서는 법으로 금지된 일이었다. 그리하여 그녀가 죽고 이듬해 봄 어느 자정에 측근들이 모이게 된다. 그들은 사다리로 미술관의 어도비 벽을 오른다. 그날 밤에는 보름달이 떴고, 그녀의 측근들은 살구나무 뿌리 아래 구멍을 파서 금빛 나뭇잎 문양으로 장식된 일본 항아리 안에 든 그녀의 유골을 뿌린다. 아름다운 장면이었다. 하지만 마틴은 알고 있었다. "아름다운 건 매여 있지 않아. 그건 영감이야. 그건 영감이야."

미스터 귀재 따라잡기

데이비드 호크니
2017년 1월

브래드퍼드에서 보낸 유년 시절, 데이비드 호크니David Hockney는
아버지가 낡은 자전거와 유모차에 페인트를 칠하는 모습을 지켜보
곤 했다. "지금도 좋아요." 수십 년이 흘러 그때의 기억을 떠올리며
그가 말한다. "페인트 통에 푹 담근 붓으로 무언가에, 심지어 자전
거에도 흔적mark을 남기는 거죠. 두툼한 붓에 담뿍 묻힌 페인트를 펴
바르는 기분이 기가 막혀요." 그는 예술가가 정확히 무엇을 하는 사
람인지는 몰랐을지라도 자신이 예술가가 되리란 건 알았다. 크리스
마스카드를 디자인하고 표지판을 그리고 유모차를 칠한다. 아무렴
어떤가. 그 일이 흔적 남기기라는 감히 비할 데 없는 관능을 품고 있
다면 아무래도 좋았다.

오는 7월이면 호크니는 여든 살이 된다. 그러나 현존하는 가장 유
명한 영국 화가의 열정과 호기심은 아직 식을 줄 모른다. 1962년 어
느 하루는 침대 맡에 있는 서랍장에 자신에게 보내는 메시지를 남

겼다. 서랍장에는 "일어나면 곧바로 일하자"라고 적혔고, 이후로 그는 그 약속을 철석같이 지켰다. 기념비적인 수영장과 작열하는 여름 들판 유화부터 부드럽고 정교한 연필 초상화까지, 입체주의 오페라 무대 디자인부터 아이패드에 그리거나 팩스로 보낸 꽃 화병 그림까지. 호크니는 언제나 맹렬한 재창조자였고, 친숙한 듯 보이면서도 안주하기를 거부한 예술가였다.

그가 몰두하는 주제와 새로운 시도에서 엿보이는 비틀기와 전환은 수련과 집중력의 부족을 의미하는 게 아니다. 오히려 이차원에서 공고한 세계의 구현을 시도했던 호크니의 위대한 여정의 이정표다. 심장과 두뇌로 이어진 입체적인 눈으로 볼 때 세상은 진정 어떤 모습일까? 융통성 없는 외눈 카메라는 잊어라. 보는 것에는 그보다 훨씬 나은 방법이 있다. 경지에 이르기까지 설령 평생이 걸린다 할지라도.

*

호크니는 1937년에 창의적이고 정치적 급진파였던 노동자 계층 부모의 밑에서 다섯 남매 중 넷째로 태어났다. 아버지는 양심적 병역 거부자이자 평생 핵무기 철폐를 주장한 운동가였고, 어머니는 감리교 신자이자 채식주의자였다(훗날 〈위민스 웨어 데일리Women's Wear Daily〉에서 무엇이 아름답냐는 질문을 받았을 때 그는 엄마라고 대답했다). 어려서부터 호크니는 계략에 가까운 영리한 꾀를 내어 야망을 좇았

다. 브래드퍼드 그래머 스쿨에서는 오직 기초적인 미술 교육만 이루어졌다. "그들은 미술이 진지하게 다룰 과목이 아니라고 여겼고, 전 그냥 '글쎄, 그건 아닌데' 하고 생각했죠." 장학금을 받던 총명한 소년은 미술을 배우기 위해 즉시 다른 과목을 전부 소홀히 하는 파업에 돌입한다. 결국 16세에 부모로부터 미술학교 진학을 허락받은 그는 처음에는 브래드퍼드 미술학교에서, 1959년부터는 영국 왕립예술학교Royal College of Art에서 수학한다.

우스꽝스러운 안경과 이상하면서도 우아한 옷차림의 장난기 많은 사내는 왕립예술학교에서 곧장 두각을 나타냈다. 그의 스타하노프*적인 작업 열정도 한몫했다. 회화는 그의 넘치는 자신감의 토대이자 방어벽이었다. 그는 그림을 그릴 수만 있으면, 돈은 언제든지 벌 수 있다고 생각했다. 공원에서 스케치를 파는 그림쟁이는 그에게 두려움이 아니라 위안이었다. 졸업 전부터 작품을 팔아 이미 상당한 수익을 올리고 있었지만 말이다.

1950년 후반—잭슨 폴록의 뿌리고 튀기는—추상표현주의는 영국 미술계에 기나긴 그림자를 드리웠다. 호크니도 처음에는 유행을 따랐지만 금지된 열정의 원천인 형상figure이 그에게 불을 지핀다. 거기에는 그를 재현representation으로 이끌며 진짜 관심 있는 주제를 파고들라고 자극했던 미국인 동창 R. B. 키타이R. B. Kitaj의 영향도 컸다. 그들의 대화가 빗장을 열었다. 호크니는 어릴 때부터 자신이 동

* 과거 소련의 노동생산성 향상 운동.

성애자라는 사실을 알고 있었다. 1960년 여름에는 남성을 향한 사랑을 자유롭게 드러낸 월트 휘트먼Walt Whitman과 C. P. 카바피C. P. Cavafy의 시를 읽으며 자신의 성 정체성을 솔직하면서도 유익한 방향으로 수용하는 법을 찾게 되었다. 욕망은 그의 주제가 될 수 있었고, 그가 동성애를 향한 "프로파간다"라고 칭한 것을 만들어낼 수 있었다. 작품은 빠르게 탄생했다. 〈우리 달라붙은 두 소년We Two Boys Together Clinging〉에서는 파스텔 톤의 분홍색과 파란색 급경사면들이 낭만적 분위기를 형성하는 한편, 〈점착성Adhesiveness〉* 속 땅딸막한 다홍빛 두 형체는 포르노 버전의 미스터 멘Mr. Men**이 구강성교를 하는 듯한 모습으로, 한 형체의 입에는 프랜시스 베이컨에서 차용한 듯한 뾰족뾰족한 이가 가득하다.

커밍아웃은 단연 용기가 필요한 일이었다. 1967년 성범죄 법Sexual Offences Act이 개정되기 전까지 남성 간의 동성애 행위는 사적인 공간에서조차 불법이었으니 말이다. 따라서 그의 새로운 이미지는 정치적인 행위임과 동시에 그가 꿈꾸던 판타지였고, 일례로 〈어느 가정, 로스앤젤레스Domestic Scene, Los Angeles〉와 같은 그림 속에서는 앞치마를 두른 길쭉한 분홍빛 신체의 소년이 쏟아지는 푸른 물줄기 아래서 나신으로 서 있는 남성의 등에 비누칠하는 장면이 연출된다. 호크

* 〈우리 달라붙은 두 소년〉은 월트 휘트먼의 동명의 시에서, 〈점착성〉은 휘트먼의 시적 주제 개념에서 영감을 받았다.

** 영국의 어린이책 시리즈. 욕심쟁이 씨Mr. Greedy, 걱정쟁이 씨Mr. Worry 등 책마다 원색의 색감을 가진 귀여운 캐릭터가 등장한다.

니는 심지어 가보기도 전부터 캘리포니아의 자유분방함에 대한 이미지를 떠올리며 유토피아를 상상했고, 이는 그의 집이자 가장 유명한 주제가 되었다.

새 친구 크리스토퍼 이셔우드Christopher Isherwood가 지은 별명처럼 '미스터 귀재Mr. Whizz'라 할 만한 호크니는 로스앤젤레스에 처음 발을 디딘 1964년에 곧바로 화폭에 담아야 할 장면scene들을 포착한다. 수영장, 스프링클러와 울창한 수목, 값비싼 고대 조각상이 가득한 통유리 저택에 있는 탄탄하고 그을린 사람들은 회화적 원재료이자 그가 풀어야 할 미학적 숙제였다. 수면에 비친 빛, 무지개색으로 반짝이는 물결 띠, 첨벙거림. 여기에 그는 온갖 추상에 관한 가르침을 동원했고, 그중에는 아크릴물감에 세제를 희석해서 빛을 반사하는 색깔들이 캔버스에 넘쳐흐르게 하던 헬렌 프랑켄탈러Helen Frankenthaler의 기법도 있었다. 그림 속에 등장하는 연인과 친구 등 인물을 놓고 보자면, 핵심은 어떻게 공간에 있는 신체를 묘사하면서 동시에 인물 간의 관계성과 감정의 흐름을 포착하는가 하는 문제였다.

틴셀타운과 스윙잉 런던*의 화려한 사교계라는 그의 테마가 워낙 유명했기에 그의 진중한 연구와 기묘한 해결책을 자칫하면 놓칠 수 있다. 1968년 작 〈크리스토퍼 이셔우드와 돈 배처디Christopher Isherwood and Don Bachardy〉는 그의 첫 '2인 초상화Double Portrait'다. 옆모습이 매를 연

* 틴셀타운은 할리우드의 별칭이고, 스윙잉 런던은 역동적인 청춘 문화를 자랑하던 1960년대 영국을 가리킨다.

상시키는 소설가*의 눈이 나이 어린 연인에게 꽂혀 있다. 밑줄 긋듯 남근을 상징하는 옥수수 위로 놓인 과일 그릇은 수평선 구조를 삼 각으로 왜곡하여 관람객의 시야가 캔버스 위를 쉴 새 없이 빙빙 돌 게 만든다.

이러한 인위성과 생동감의 결합은 큐레이터 헨리 겔트잘러Henry Geldzahler가 밝은 창문을 뒤로하고 분홍색 소파에 앉아 있는 몽환적인 초상화에서도 이어진다. 그의 옆에, 벨트를 여민 트렌치코트 차림 으로 서 있는 남자 친구 크리스토퍼 스콧Christopher Scott의 경직되고 변 형된 모습은 하늘에서 내려온 사자의 분위기를 자아낸다. 이에 영 감을 받은 큐레이터 키너스턴 맥샤인Kynaston McShine은 이 그림을 수태 고지에 견주기까지 했다. 두 남자의 발이 같은 타일 바닥을 딛고 있 지만 둘은 분명 다른 질서의 세계에 존재한다.

*

그로부터 몇 년간 호크니의 작품 세계는 점차 자연주의적 경향으 로 바뀌면서 〈클라크 부부와 퍼시Mr and Mrs Clark and Percy〉와, 그의 전 연 인 피터 슐레진저Peter Schlesinger가 수영장에 빛의 파문을 일으키며 나 아가는 왜곡된 신체를 차갑게 내려다보는 멜랑콜리한 1972년 작 〈예술가의 초상Portrait of an Artist〉의 경지에 이르게 된다. 처음에 그는

* 크리스토퍼 이셔우드를 말한다.

자연주의에서 동시대 화가들의 평면성flatness을 향한 집착, 회화의 인위성을 강조하려는 노력으로부터 자유로워지는 기분을 느꼈다. 그는 사진에도 점점 더 흥미를 느끼면서 일점 원근법one-point perspective에 매료된다.

하지만 1970년대 중반에 이르러 자연주의 역시 덫이 되고 만다. 이 또한 세상을 정확히 포착하는 데 실패한, 관습적인 보는 법에 지나지 않았던 것이다. "원근법은 보는 이의 신체를 앗아갑니다. 고정된 점에서 그려지기 때문에 보는 이 역시 고정되고 마는 것이죠. 간단히 말해서 당신은 풍경 안에 실제로 존재하는 게 아닙니다. 그건 문제입니다." 그가 말한다. "무언가를 보기 위해서는 그것을 보는 사람이 반드시 존재해야 하며, 진실하고 진정한 묘사는 본다는 경험의 기술로써만 가능합니다." 말하자면 호크니는 그림을 보는 이를 그림 안으로 초대하고 싶었던 것이다.

그가 새로운 접근법을 발견한 두 가지 중점 분야는 오페라 무대와 카메라였다. 1974년에 그는 러시아 출신 작곡가 스트라빈스키의 오페라 〈난봉꾼의 행각The Rake's Progress〉의 글라인드본 오페라하우스 공연 무대를 디자인해달라는 의뢰를 받는다. 이를 계기로 실물 인체를 인위적인 공간에 끼워 맞추는 퍼즐에 매료된 그는 10년간 지속적으로 무대미술로 돌아온다.

카메라는 문제이기도 했지만 동시에 한창 유행하던 포토리얼리즘photorealism에서 멀리 떨어진 해답을 제시했다. 1982년 전시 〈카메라로 그리기Drawing with a Camera〉에서 그는 입체주의 합성 초상화를 선

보이는데, 그가 "조이너joiner"라고 불렀던 폴라로이드 사진 콜라주는 그의 회화에도 즉각적인 영향을 끼쳤다. 시선이 계속 이리저리 튕기면서 작은 디테일들을 발견한다. 분명 정적인 이미지지만 움직이는 듯한 환영이 느껴지고, 곡예하듯 움직이는 피사체의 손이나 변화하는 감정의 날씨가 포착된다.

새로운 기법은 언제나 짜릿한 흥분제였다. 에칭, 리소그라피, 애쿼틴트 기술을 숙달하면서 새로운 회화적 구조의 지평이 열렸던 것처럼, 그가 "못 듣는 사람을 위한 전화기"라는 애칭을 붙였던 팩스 기계와 복사기 역시 마찬가지였다. 그는 수백 장의 종이를 이어 맞춰야 하는 엄청나게 난해한 이미지들을 친구들에게 전송하는 데 중독된 나머지 '할리우드 바다 그림 공급사Hollywood Sea Picture Supply Co.'라는 가상의 회사까지 만들어낸다. 새천년에 등장한 아이폰과 아이패드 역시 어느 하나 거부할 수 없는 매력을 증명한다.

1978년 호크니는 수업 중에 여학생들의 목소리를 듣지 못하면서 처음으로 자신의 청력에 문제가 있다는 사실을 인지한다. 그는 생기 있는 빨간색과 파란색으로 보청기를 칠했지만 실상 그러한 진단은 그를 우울하게 했다. 특히나 청력 상실이 아버지를 얼마나 고립시켰는지를 떠올리면 더욱 그랬다. 그의 청력은 점점 악화되어 한때 그가 사랑했던 소란스러운 식당이나 여럿이 모인 자리에서 더는 대화를 듣기 힘들어졌다. 그러나 보상도 있었다. 청력 소실에 따른 보상으로 시력이 더욱 선명해졌고, 특히 공간각이 명료해졌다.

그즈음 또 하나의 크나큰 상실은 에이즈였다. 1980년대부터

1990년대 초반까지 그의 절친한 친구와 지인 수십 명이 죽었고, 그 중에는 영화감독 토니 리처드슨Tony Richardson과 모델 조 맥도널드Joe McDonald도 있었다. "뉴욕에 가서 병원 세 곳으로 문병을 갔던 일을 기억해. 내 인생에서 가장 끔찍한 시간이었지." 몇 년이 지나 그는 친구에게 가끔 자살을 생각할 때가 있다고 털어놓으며 이렇게 덧붙인다. "누구에게나 살고자 하는 깊은 욕망이 있는 건 누군가를 사랑하는 경험을 좋아하기 때문이야."

이쯤 되면 죽음이 그의 색채에 어둠을 드리웠으리라 예상되지만 세기말에 그의 화폭에 등장한 건 그 옛날에 사랑했던 사람들은 사라진, 계시적 풍경들이다. 부재의 장관이자 부활의 장관. 1997년 호크니는 요크셔*로 돌아와 암으로 죽어가는 친구 조너선 실버Jonathan Silver를 매일 찾아가는데 친구는 그에게 태어난 고장을 소재로 삼을 것을 제안했다. 매일같이 차로 요크셔 고원을 가로지르며 그는 "풍경의 살아 있는 면모"에 감명을 받았다. 이제는 서서히 저물었다가 고집스럽게 소생하는 자연의 계절 변화가 그를 사로잡았다. "어떤 날은 그저 눈이 부시고, 색깔이 환상적입니다. 내게는 그 색깔이 보여요. 다른 사람들은 나처럼 보지는 못하는 모양이지만 말입니다."

그로부터 10년간 등장한 요크셔 그림은 여러 개의 캔버스를 한데 이어 붙이기도 한 대작들이다. 축축하고 비옥한 잉글랜드의 대지는 마티스의 그림만큼이나 풍요롭고, 산울타리는 소생하는 생명력으

* 호크니가 태어난 브래드퍼드는 웨스트요크셔에 있는 도시다.

로 몸부림친다. 이러한 풍경화에는 희화적이고 순수하면서도 심지어는 탐욕스러운 뭔가가 있다. 광적인 충만이 다른 무언가로 바뀌기 전에 얼른 붙들려고 하는 것이다. 싹에서 잎으로, 웅덩이에서 빙판으로 물상의 형태는 한없이 변화한다.

*

21세기의 반反보헤미안 정서를 대놓고 못 참아 했던 카디건을 입은 멋쟁이 신사. 호크니가 국보적 지위를 얻은 건 이미 오래전이다. 1997년에는 여왕으로부터 명예 훈장을 받았고, 2011년에는 크리스토퍼 사이먼 사이크스Christopher Simon Sykes가 집필한 전기《호크니Hockney》가 출간된다.

2012년에는 경미한 뇌졸중을 일으켰지만 신기원을 열고자 하는 그의 열정을 막지 못했다. 이제 그의 관심사는 카드놀이를 하는 사람들이다. 이러한 군상화 가운데 사진처럼 보이는 것도 있는데 그림 속 벽에 그의 작품이 걸린 것을 발견할 수 있다. 이질적인 회화적 진실에 대한 그의 재치 있는 응답이다. 하지만 호크니 세계의 재치와 가벼움, 순전한 활기가 그보다 진중한 것은 담기지 않았다는 뜻은 아니다. "막다른 길에 이르면 뒤로 공중제비를 돌아서 계속 가면 되지!" 그는 말한다. 영국인들은 이러한 곡예 기술을 계속 못 미더워하면서 무던히 한 우물만 파는 것을 칭송하는 편을 더 탐탁하게 여겼다. 새로운 방안과 실험에 대한 부정적 의견이나 당혹감과 마

주했을 때 호크니는 종종 내 일은 내가 잘 안다고 딱 잘라 말했다.

보는 법을 배우는 것. 이것이 그가 지금껏 힘써온 일이며 보는 행위가 행복의 원천일 수 있다는 사실 역시 배웠다. 몇 년 전, 그는 인생에서 사랑하는 부분에 관한 질문을 받고 이렇게 대답했다. "나는 내 일을 사랑합니다. 그리고 실은, 일이 사랑을 지니고 있다고 생각해요…. 나는 삶을 사랑합니다. 편지의 말미에 늘 이렇게 쓰죠. '삶을 사랑하는, 데이비드 호크니로부터.'"

신나는 세계

조지프 코넬
2015년 7월

'상자'는 조지프 코넬Joseph Cornell의 인생을 대표하는 메타포이자 꿈의 공장이라 할 만한 그의 아름답고도 불편한 작품의 특징적인 요소다. 코넬은 작은 상자 안에 경이로운 세상을 담았다. 이 작은 나무 상자들은 그의 인생에 있어 두 개의 붙박이별 같은 존재였던 어머니와 몸이 불편한 남동생이 함께 살았던 소박한 목조 주택의 지하실에서 탄생한다.

어린 시절 뉴욕에서 그는 쇠사슬에 꽁꽁 묶인 곡예사 후디니가 문 잠긴 캐비닛을 탈출하는 공연을 본다. 서른이 다 되어서야 시작한 작품 활동을 통해 그는 집요하고 독창적인 방식으로 같은 이야기의 변주를 선보인다. 바로 앞면이 유리로 된 나무 상자 안에 확장성과 도피성을 상징하는 '발견된 오브제found objects'*를 가둔 작품들이다. 작품 속 발레리나와 새, 지도와 비행사, 무비 스타와 하늘에 뜬 별은 그가 아끼고 탐했던 동시에 가두고자 했던 대상이다.

이러한 자유와 구속 사이에 존재하는 긴장이 코넬의 삶을 그대로 관통한다. 아상블라주assemblage 예술의 선구자이자 수집가, 독학자, 크리스천사이언스 교도, 페이스트리 애호가, 실험영화 감독, 발레 광, 자칭 백마술사였던 그는 정신적 영역을 자유로이 방랑했던 반면, 개인적으로는 극히 제한된 삶을 살았다. 결혼도 하지 않고 퀸스에 있는 어머니의 집에서 독립도 하지 않았으며 프랑스에 대한 로망이 있었음에도 해외여행은커녕 지하철로 오갈 수 있는 거리인 맨해튼보다 멀리 나다니는 일이 거의 없었다.

그는 20세기 중반에 뉴욕을 거쳤던 거의 모든 예술가―마르셀 뒤샹Marcel Duchamp, 로버트 머더웰Robert Motherwell, 마크 로스코Mark Rothko, 빌럼 더쿠닝Willem de Kooning, 앤디 워홀―와 친분을 유지했지만 한편으로는 혼자만의 세계에서 고독에 빠져 있었고, 여동생과 처음이자 마지막으로 나눈 대화에서 "조금만 덜 내성적이었더라면 좋았을 텐데" 하고 말했을 정도로 은둔자였다. 마음속으로는 더 넓은 지평을 염원했지만 (2015년에 영국 왕립미술원에서 열린 그의 회고전 제목이 '방랑벽'이었음에도 불구하고) 자신이 처한 상황을 물리적으로 탈출하려는 시도 대신 한정된 영역에서 무한한 공간을 창출해 내는 어려운 재주를 통달한다.

* 　미술 작품으로서 새로운 지위를 부여받은 기성품을 뜻한다. 대표적인 '발견된 오브제' 작품으로 마르셀 뒤샹의 〈샘Fountain〉이 있다.

*

코넬은 1903년 성탄절 전야에 나이액에서 태어났다. 맨해튼에서 허드슨강 건너 북쪽 멀리 위치한 마을 나이액은 코넬과 마찬가지로 키가 크고 마른 화가이자 관음증과 폐쇄된 공간에 천착했던 고독한 예술가 에드워드 호퍼의 고향이기도 하다(둘은 직접 만난 적은 없지만 호퍼가 여름학교에서 코넬의 여동생에게 미술을 가르친 적이 있다). 1910년에는 사랑스러운 남동생 로버트가 태어난다. 선천적인 뇌성마비를 앓았던 로버트는 언어 능력이 떨어졌고 나중에는 휠체어 신세를 지게 된다. 코넬은 처음부터 남동생을 자신이 책임져야 한다고 생각했고, 그것이 평생 집을 떠나지 않은 이유이기도 하다.

그의 어린 시절은 파티의 연속이었다. 코넬의 가족은 코니아일랜드와 타임스스퀘어의 황홀한 유원지로 끊임없이 나들이를 다녔다. 그러다 1911년, 열정적인 직물 디자이너이자 세일즈맨이었던 아버지가 백혈병 진단을 받고 불과 몇 년 뒤에 세상을 떠난다. 동시에 불행히도 아버지가 그동안 분수에 넘치는 생활을 해왔다는 사실이 밝혀진다. 막대한 빚을 떠안은 어머니는 집을 팔고 뉴욕으로 건너가 퀸스의 노동자 계층 밀집 지역에 보잘것없는 셋집을 전전한다. 어머니는 명문 보딩 스쿨인 필립스 아카데미에 장남인 코넬을 입학시키지만 그는 친구도 없이 불행한 학교생활을 하다가 1921년에 졸업장도 없이 학교를 떠난다. 그림을 그리거나 색을 칠할 줄 몰랐던 그는 예술가가 되겠다는 생각은 꿈에도 하지 못했고 그해 가을, 맨

해튼에서 세일즈맨을 시작으로 따분한 직업들을 거친다. 그는 일하는 걸 싫어했고 편두통이나 복통 같은 잔병치레도 잦았다.

이 시기에 활기를 불어 넣어준 건 뉴욕이라는 도시였다. 그는 시간이 날 때마다 그의 말마따나 "시끌벅적한 대도시의 삶"을 즐겼다. 대로변을 어슬렁거리는가 하면 공원에서 시간을 보내기도 하면서 이글거리는 푸른 눈의 마르고 잘생긴 청년 코넬은 중고 서적과 고판화를 뒤적거리고 벼룩시장과 영화관, 박물관을 어슬렁거리다가 이따금 도넛과 자두 꽈배기로 배를 채운 뒤 어여쁜 소녀들을 힐끔거린다.

그가 좋아한 뉴욕은 화려하거나 배타적인 곳이 아니라 민주적인 공간이었다. 이 아케이드에서는 토요일에 메트로폴리탄 오페라 극장에서 즐기는 마티니만큼이나 울워스 빌딩 앞의 불 밝힌 대로도 경탄스러웠다. 도시를 떠돌며 그만의 광범위한 컬렉션을 완성해 나갔는데 그가 수집한 보물은 희귀 서적과 잡지, 엽서, 공연 전단, 오페라 대본, 음반, 초기 영화 필름 등이었다. 그뿐 아니라 조개껍질이나 고무공, 크리스털 백조와 컴퍼스, 실감개, 코르크와 같은 기묘한 물건들도 빼놓을 수 없다.

물건들을 수집했으니 이제 조합할 차례다. 예술가로서 코넬의 커리어는 그가 초현실주의를 접한 1930년대 초에 시작된다. 독일 화가 막스 에른스트Max Ernst의 콜라주 소설 《백 개의 머리를 가진 여인La femme 100 têtes》을 접한 것이 계기가 되어 굳이 캔버스에 물감을 칠해야만 예술이 아니라 기존의 물건들을 따로 모아놓는 것만으로도 예

술이 가능하다는 생각에 이르게 된다. 영감을 얻은 코넬은 당장 풀과 가위를 들고 식탁에 앉는다. 1929년부터 살기 시작해 1972년에 죽음을 맞이한 퀸스의 유토피아 파크웨이 37-08번지 자택에서 그는 자기만의 콜라주 작품을 만들기 시작한다. 작업 시간은 주로 어머니가 위층에서 잠들어 있고 로버트는 거실에서 기차 모형에 둘러싸여 꾸벅꾸벅 조는 밤이었다.

이 시기에 코넬은 자신이 좋아하는 대상을 주제로 한 일명 '도시어_{dossiers}'*를 만들기 시작하는데, 그것은 글로리아 스완슨Gloria Swanson이나 안나 모포Anna Moffo와 같은 그가 열렬히 사모했던 발레리나, 오페라 가수, 여배우의 사진과 스크랩 기사를 가득 채운 서류철이었다. 그의 **탐구** 영역은 이에 그치지 않고 광고, 나비, 구름, 요정, 선수상**, 음식, 곤충, 역사, 행성으로 확장되어 항목별로 꼼꼼하게 정리하는 작업이 때로는 수십 년간 지속되기도 했다. 그에게 범주화categorization는 상상의 나래와 직관적인 해석만큼이나 중요한 것이었다. 일종의 연구 프로젝트이자 스토킹이면서 온 정성을 쏟아부었던 행위인 도시어를 두고 그는 "꿈과 비전의 중개소"라 칭했다.

1930년대 중반 코넬은 자신의 무르익은 예술성을 담을 두 가지 수단을 발견한다. 하나는 새도박스shadow box***고 다른 하나는 파운드 푸티지found footage를**** 편집해 만든 영화다. 그의 영화 가운데 눈에

* '사람이나 사건, 주제에 관한 서류 일체'라는 뜻이 있다.
** 뱃머리에 부착하는 장식용 상像.
*** 흔히 귀중품 전시를 위해 쓰이는 앞면에 유리판을 끼운 상자.

떠는 작품은 〈동쪽 보르네오섬East of Borneo〉이라는 B급 영화의 필름을 잘라서 다시 이어 붙여 만든 콜라주 영화 〈로즈 호바트Rose Hobart〉다. 영화에서는 트렌치코트를 입은 여배우 로즈 호바트가 등장하는 푸른 화면이 불가사의한 정글 수풀과 흔들리는 야자수 장면들과 교차 편집된다. 데버라 솔로몬Deborah Solomon이 쓴 그의 전기 《유토피아 파크웨이Utopia Parkway》에 따르면 〈로즈 호바트〉의 첫 상영회에서 질투심을 이기지 못한 살바도르 달리가 영사기를 엎어버렸고 코넬은 그 일을 두고두고 괴로워했다고 한다.

코넬은 정규 미술 교육을 받은 적이 없고 가정 형편이 독특했던 탓에 종종 아웃사이더 예술가로 비춰지지만 사실 그는 처음부터 주류에 속했다. 그는 자신의 초기 콜라주 작품을 갤러리스트 줄리언 레비Julian Levy에게 보여주었고, 이를 아주 마음에 들어 한 레비는 1932년에 열린 획기적인 초현실주의 작품 전시회에서 그의 콜라주를 달리와 뒤샹의 작품들과 함께 선보인다. 첫 새도박스 작품인 〈무제: 비누 거품 세트Untitled: Soap Bubble Set〉는 1936년에 뉴욕 현대미술관에서 열린 대형 전시회 〈환상적 예술과 다다, 초현실주의Fantastic Art, Dada and Surrealism〉에서 소개된다. 동료 예술가들은 곧바로 (초현실주의와 추상표현주의, 팝아트로 이어지는 흐름을 관통하는) 그의 작품의 진가를 알아보았다. 수줍음 많은 성격에도 불구하고 지속적인 우정 관계를 쌓기도 했지만 그는 끝내 예술계의 상업적인 면에 완전히

**** 기성 영화의 일부 장면을 '발견된 오브제'로 활용해 콜라주 영화 등을 제작하는 것.

적응하지는 못했다.

1940년 겨울, 그는 직장을 그만두는 대담한 결정을 내린다. 그런 뒤 자택의 지하실에 작업실을 차리고 본격적으로 상자 만들기에 돌입해 15년간 이 프로젝트에 매달린다. 초창기 작품은 기성품 상자를 활용했지만 머지않아 직접 상자를 만들기 시작했고, 수차례의 시도와 실수를 거쳐 제비촉을 맞추고 동력톱을 쓰는 법을 익혔다. 그런 다음에는 상자에 세월을 입히기 위해 페인트와 바니시를 덧발랐는데 가끔은 상자를 뒷마당에 방치하거나 오븐에 굽는 방법을 쓰기도 했다. 도시를 배회하며 경험한—노스탤지어나 기쁨 같은—미묘하고 일시적인 감정은 그의 방대하고 열정적인 일기에도 남아 있는데(이 일기마저 냅킨이나 종이봉투, 티켓 위에 휘갈겨 쓴 글귀로 이루어진 하나의 콜라주 작품이다), 이 감정을 전달하기에 알맞은 물건이나 이미지를 찾는 평범한 작업을 거쳐 우아한 아상블라주가 탄생한다.

섀도박스 작품은 처음에는 개별적으로 등장하다가 나중에는 세트나 패밀리로 묶여 나온다. 컴퍼스나 색공 같은 아이들의 보물을 보여주기만 하고 진짜 주지는 않는 모형 자판기 속에 갇힌 차분한 공주들과 구부정한 왕자들이 슬프게 밖을 응시하는 〈메디치 슬롯 머신Medici Slot Machines〉. 책에서 오린 판화 앵무새가 시계 숫자판으로 장식된 새장 속에 앉아 있거나 사격 연습장처럼 줄지어 서 있는 〈새장Aviary〉. 세계를 오가는 여행자들이 머무는 천계의 숙박 시설 〈전망대 호텔Hotels and Observations〉….

*

코넬은 자신의 소중한 작품을 판매하는 것을 고통스럽게 여겼고 갤러리나 딜러를 자주 바꿈으로써 자신의 작품에 그 누구도 지나친 영향력을 행사하지 못하게 했다. 그는 작품을 대가 없이 주는 편을 선호했는데, 특히 여성들에게 주고 싶어 했다. 코넬은 여자를 숭배했다. 뼛속까지 로맨티시스트였지만 숫기가 없어도 너무 없었고 게다가 허구한 날 섹스는 불경한 것이라고 외는 질투심 많은 모친도 문제였다. 그는 만져보길 원했지만 그저 바라보면서 상상하는 더 안전한 편을 택했고, 그 안에서 나름의 만족을 찾았다. 그의 일기에는 도시를 떠돌던 그의 시선을 사로잡은 여성, 특히 (그가 10대 teener 혹은 요정fée이라고 불렀던) 소녀들에 관한 기록으로 가득하다. 일기의 도입부는 감성적이거나 지극히 순수할 때도 있지만 어느 때는 호색한 같기도, 또 어느 때는 완전히 소름 끼치기도 하다.

코넬은 대개 상대에게 접근하지는 않았지만 어쩌다 그럴 때면—영화관의 매표 여직원에게 꽃다발을 건넨다든가 오드리 햅번에게 부엉이 상자 작품을 보내면—퇴짜를 맞기 일쑤였다. 판타지의 대상이 되는 것은 밀실에 갇힌 듯 숨 막히고 두려운 일이다. 사람의 내면이 아니라 바깥 외모에 끌리는 것이기 때문이다. 많은 사람이 코넬의 상자 작품에 감탄했지만 그 안에 살고 싶어 하는 이는 아무도 없었다. 그럼에도 불구하고 그는 상당수의 여성 예술가 및 작가들과 생산적인 우정을 쌓았다. 리 밀러Lee Miller, 메리앤 무어Marianne Moore,

수전 손택Susan Sontag이 그 예로, 훗날 손택은 데버라 솔로몬에게 이렇게 말한다. "확실히 그와 있을 땐 긴장이 풀리거나 편하진 않았어요. 근데 왜 그랬을까요? 딱히 그럴 일도 아니었거든요. 그는 섬세하고 정교한 데다 특별한 상상력을 가진 사람이었으니까요."

　그와의 우정에서 가장 큰 발전을 이루었던 여성은 캔버스를 가득 메운 점무늬 작품으로 유명한 일본인 아방가르드 예술가 쿠사마 야요이Kusama Yayoi다. 그들은 쿠사마가 30대 초반이던 1962년에 처음 만난다. 그녀의 회고록《인피니티 넷Infinity Net》에 따르면 그들은 성적이면서 동시에 창의적인 관계였는데, 이를 저지하기 위해 혈안이 된 코넬의 어머니는 뒷마당의 마르멜로 나무 아래서 입을 맞추는 두 사람의 머리 위로 양동이 물을 쏟아붓기도 했다. 결국에는 관심을 요구하는 코넬의 숨 막히는 열정에 지친 쿠사마가 먼저 발을 뺐다. 그가 몇 시간씩 전화 음성 메시지를 남기는가 하면 매일같이 그녀의 우편함에 수십 통의 연애편지를 꽂아놓았던 것이다.

　명성이 높아감에 따라 그의 상자 작업은 뜸해진다. 대신 초창기에 다루었던 콜라주와 영화 제작으로 다시 돌아온다. 1950년대 중반 이후 제작된 비교적 최신작들에서는 더는 파운드 푸티지를 활용하지 않고 대신 전문 영화인을 기용하여 원하는 영상을 촬영한 뒤 직접 편집한다. 그가 세상을 바라본 방식을 이해하는 데 그의 방랑하는 놀라운 시선이 담긴 이 영화들을 보는 것보다 더 좋은 방법은 없을 것이다.

　1957년에 실험영화 감독 루디 부르크하르트Rudy Burckhardt와 함께

만든 〈요정의 빛Nymphlight〉이 그 대표적 예다. 영화에서는 열두 살의 발레리나 소녀가 뉴욕 공공 도서관 옆 브라이언트 파크의 나무로 둘러싸인 광장을 배회한다. 카메라의 시선은 조금만 빨라지거나 떨리는 움직임에도 흔들린다. 비둘기 무리는 공중 발레를 선보이고, 분수 물줄기가 솟구치며, 나뭇잎이 바람결에 팔랑인다. 중반쯤 지났을까, 영화는 연이은 행인의 출현으로 활기를 띤다. 그들 가운데는 강아지를 산책시키는 여인, 무표정하게 뒤를 돌아보는 늙은 부랑자, 공원 청소부도 있다. 그저 쓰레기를 줍는 누군가에게 이토록 애정 어린 시선과 진지한 관심을 쏟는 예술가는 또 없을 것이다. 〈요정의 빛〉에서는 볼품없는 물리적 형태에서도 아름다움을 찾아내는 그의 능력과 평온한 시선이 돋보인다.

말년이 가장 힘든 시간이었다. 1965년에 로버트가 폐렴으로 사망한 뒤 이듬해에 어머니마저 세상을 떠난다. 1967년에는 패서디나 미술관Pasadena Art Museum과 구겐하임 미술관에서 그의 대규모 회고전이 열렸고 〈라이프〉에는 그를 다룬 대대적인 특집 기사가 실렸다. 명성이 목표라고 가정한다면 그가 평생에 걸친 대업의 미적 정점을 찍었다고 생각할지도 모르지만 코넬은 결단코 그런 데는 관심도, 흥미도 없었다.

유토피아 파크웨이의 자택에서 홀로 지내며 단 한 번도 진정으로 이루지 못한 누군가와의 신체적 접촉을 갈망했던 그는 고독으로 황폐해졌다. 예술 전공 학생을 조수로 들여 식사나 작업 준비에 도움을 받기도 했고, 헌신적인 친구들 다수가 찾아오기도 했지만 그

에게는 여전히 타인을 가로막는 무언가가 있었다. 그가 깨부수거나 빗장을 열어젖힐 수 없는 유리막 같은 것이. 그럼에도 그는 나무에 앉은 새("기운을 북돋워주는 고집스러운 개똥지빠귀")부터 계절의 변화와 그의 놀랍도록 다채로운 꿈과 비전까지, 자신이 보는 대상으로부터 목격하고 감동하는 (심지어는 충격을 받는) 능력을 결코 잃지 않았다.

"너무나 쉽게 잃을 수 있는 것들을 감사해하고 인정하고 기억하며." 심부전으로 세상을 떠나기 이틀 전인 1972년 12월 27일, 그는 우연히 자신의 작품에 담긴 불변의 정신을 압축해서 일기에 남긴다. 그런 다음엔 아마 고개를 들어 창가를 응시했을 것이다. 그리고 마지막 한마디를 더한다. "정오로 향하는 햇살이 안으로 뚫고 들어왔다." 한때 그가 '신나는 세계'라 일컫던 세상과 나눈 그의 기나긴 로맨스의 마지막 기록이다.

뭐든 좋아

로버트 라우션버그
2016년 11월

앞만 보고 달려온 창작 인생의 후반기, 로버트 라우션버그는 불안증을 고백한다. 그는 예술이라는 화려한 거울을 통해 세상에 세상을 보여주어야 할 자신의 임무가 실패하지는 않을까 걱정했고, 그 이유는 에너지나 재능이 부족해서가 아니라 "더는 보여줄 세상이 없을까 봐"였다.

그의 예술을 한 단어로 요약한다면, 그것은 '콤비네이션combination'이다. 이질적이고 뜻밖인 사물과 기법의 호화로운 결합. 그는 뉴욕의 길거리에서 주운 쓰레기—전구, 의자, 타이어, 우산, 도로 표지판, 종이 상자는 반복적으로 등장하는 모티프다—로 만든, 그가 이른바 "콤바인combine"이라고 칭한 조각과 회화의 하이브리드 작품들로 명성을 얻었다. 자칭 가장 자유롭고 이상한 예술가였던 그는 새로운 형식에 통달하는 순간 다른 형식을 도전했던 다채로운 영역의 기술적 선구자이기도 했다. 수십 년간 그는 회화와 조각, 판화와 사

진, 무용의 한계를 넓혔다. 로버트 휴스Robert Hughes 는 그를 보고 "미국 민주주의를 대표하는 예술가, 민주주의의 외침, 모순, 희망, 그리고 엄청난 대중의 자유를 동경하며 신봉한 예술가"라고 말했다.

밀턴 어니스트 라우션버그(로버트는 사바랭 커피숍에서 밤새 고민해 만든 이름이다)는 1925년 10월 22일 텍사스주 해안가의 쇠락한 정유 공장 마을 포트 아서에서 태어난다. 어린 시절에는 설교사가 되는 공상을 키웠지만 말주변이 없는 난독증 소년에겐 생명 줄이나 다름없었던 춤을 출 수 없다는 사실을 깨닫고 포기한다. 그의 예민한 기질은 끊임없이 권력자와의 충돌을 야기했는데, 그 시작은 오리 사냥을 즐기던 아버지였다. 총을 만지는 것조차 거부하는 아들을 탐탁지 않아 했던 아버지는 세월이 흘러 임종을 앞두고 앙심을 품은 고백을 한다. "한 번도 맘에 든 적 없는 녀석, 이 후레자식." 개구리 해부를 거부하다 약대에서 자퇴한 라우션버그는 1944년 해군에 징집됐지만 또 다시 살생을 거부했기에 군인 병원에서 신경정신과 의무병으로 복무한다.

이 기간 동안 그는 끊임없이 그림을 그렸고 침상을 붉은 백합 무늬로 뒤덮는가 하면 병사들의 초상화를 그리면서 물감이 모자랄 때는 자신의 피를 칠하기도 했다. 그러나 그림 그리기가 취미 이상이 될 수 있다는 생각은 하지 못하다가 캘리포니아로 휴가를 떠나게 된다. 헌팅턴 도서관을 거닐던 그는 트럼프 카드 뒷면에서 보았던 그림 두 점과 마주한다. 하나는 토머스 게인즈버러Thomas Gainsborough의 〈파란 옷을 입은 소년Blue Boy〉이었고, 또 하나는 토머스 로런스Thomas

Lawrence의 〈핑키Pinkie〉였다. 그는 세월에 변치 않는 고전의 매력과 마주하며 난생처음으로 예술가의 존재를 몸소 느꼈고, 그 자신도 예술가가 될 수 있다는 생각을 한다.

전쟁이 끝나고 라우션버그는 제대 군인 원호법GI Bill*의 지원을 받아 예술학교에 입학한다. 파리에 있는 아카데미 쥘리앙Académie Julian에서도 잠시 수학했는데 그곳에서 미래의 아내가 될 수전 베유Susan Weil를 만난다. 둘은 1948년에 노스캐롤라이나주의 실험적이고 반계층적인 분위기의 블랙마운틴 아트 칼리지로 가게 된다. 그곳의 회화과 수장은 나치로 인해 폐교된 바우하우스Bauhaus 출신 독일계 난민 요제프 알베르스Josef Albers였다. 색감과 구성에 대한 엄격한 접근을 보여준 알베르스는 라우션버그의 인생에 지대한 영향을 끼친 스승이 되지만 사제 간의 스타일은 전혀 맞지 않았다. "알베르스의 법칙은 질서를 갖는 것이었어요." 라우션버그가 말했다. "저는 질서가 느껴지지 않는 무언가를 만들면 성공이라고 여겼죠."

베유와 라우션버그는 감광성 블루프린트 용지에 사물을 직접 갖다 대는 포토그램photogram 기법을 통해 실험적 시도를 한다. 이때 시작된 연인과의 협업은 평생토록 지속된 그만의 작업 방식이다. 라우션버그와 베유는 1950년에 결혼했고 이듬해에 아들 크리스토퍼를 낳은 지 얼마 되지 않아 갈라섰다. 블랙마운틴으로 돌아온 그는

* 미국의 퇴역 군인에게 교육, 주택, 의료 및 직업훈련 기회를 제공하는 제반 법률과 프로그램의 통칭.

학우인 사이 트웜블리Cy Twombly와 열정적인 사이가 되는데, 동시에 또 다른 동성 커플인 아방가르드 작곡가 존 케이지John Cage와 무용수 머스 커닝햄Merce Cunningham과도 오랫동안 생산적인 우정을 나눈다.

이 격동의 시기에 등장한 껍질이 일어나듯 울퉁불퉁한 〈흑색 회화Black Painting〉와 편편하고 빛나는 〈백색 회화White Painting〉를 두고 라우선버그는 갤러리스트 베티 파슨스에게 "거의 긴급사태"였다고 표현한다. 과장이 아니었다. 다섯 개의 패널로 이루어진 〈백색 회화〉를 통해 그는 추상표현주의에 대한 숭배와 정서적 진정성을 향한 마초적 집착을 깨부수고 미니멀리즘으로 가는 문을 열었다.

롤러로 백색 가정용 페인트를 칠하는 동안에는 우발적인 사고나 동작을 피하기 위해 신중을 기했다. 순수한 표면으로 이루어진 〈백색 회화〉는 외부 세계를 포착하는 거울로서의 그의 예술적 개념을 처음으로, 그리고 단적으로 보여주는 작품이다. 그림을 한참 들여다보면 그림자와 반사된 풍경이 보이기 시작하는데, 이러한 '부재의 부재'에 영감을 받은 작곡가 케이지는 청중에게 정적을 들려주고 그에 대한 반응으로 발생하는 무작위적 소음을 연주하는 유명 교향곡 〈4분 33초〉를 작곡한다.

*

라우선버그의 획기적인 인생에서도 1953년은 특별한 해였다. 그해 봄, 그는 트웜블리와 유럽 여행을 마치고 돌아와 뉴욕에 정착한

다. 풀턴로의 온수 시설 없는 로프트 스튜디오에서 그는 흙과 모종, 죽은 종자, 거푸집, 진흙, 납, 금과 같이 고귀하거나 하찮은 재료들로 그림을 그린다. 어느 한 달은 거장 빌럼 더쿠닝의 드로잉을 공들여 지워서 〈지워진 더쿠닝 그림Erased de Kooning Drawing〉을 완성하는데 이는 개념 미술이 태동하기도 전에 탄생한 개념 미술 작품이다. 또한 혼돈의 콜라주 작품에 물감 방울을 떨어뜨리고, 튀기고, 문지르는 관능적인 레퍼토리를 가미해 〈적색 회화Red Painting〉 연작을 시작하기도 한다. 그러다 어느 가을날 길모퉁이에서 남부 출신 젊은 화가 재스퍼 존스와 마주친다.

케이지가 "남부의 르네상스"라 부른 라우션버그와 존스는 둘만의 창작소에서 서로를 자극해 더 대담한 위엄을 이뤄내는 연인이자 협업자이자 공모자적 관계였다. 찢어지게 가난했던 둘은 '맷슨 존스 커스텀 디스플레이Matson Jones Custom Display'라는 가명으로 쇼윈도를 장식하는 일을 하면서 수치스러운 상업적 행위를 비밀에 부친다. 수십 년이 흘러 존스는 라우션버그의 전기 작가인 캘빈 톰킨스Calvin Tompkins에게 말한다. "우린 아주 친밀했고 서로를 아꼈으며 수년 동안 서로가 최고의 대화 상대였어요. 나는 그에게 무슨 작업을 하는지 물을 수 있었고, 그 역시 내게 같은 질문을 할 수 있었죠."

그러나 외부 반응은 시원치 않았다. 1954년에 열린 〈적색 회화〉 전시의 평가와 수익은 이전 전시와 마찬가지로 우울하기 짝이 없었다. 유일한 극찬은 시인이자 큐레이터인 프랭크 오하라에게서 나왔는데, 그는 〈아트 뉴스〉에 선견지명 있는 평을 내놓았다. "라우션버

그는 자신뿐만 아니라 관객도 그림 '안'으로 들어갈 수 있는 수단을 제공한다. 바로크적 역동성이 주도하는 분위기 가운데 보다 고요한 작품들이 서정적인 재능을 뽐낸다."

그림 안으로 들어간다는 건 무슨 의미이고, 그 안에 들어가면 무엇을 할 수 있을까? 길들여지는 것일까 아니면 위험한 것일까? 에로틱하거나 혹은 몽환적인 것일까? 1955년에 발표한 그의 대표적인 콤바인 작품 〈침대Bed〉에는 이러한 모든 가능성이 스미고 깃들어 있다. 그는 캔버스 대신 자신의 침구를 동원한다. 그의 베개, 시트, 친구가 만든 퀼트 이불이 적색, 청색, 황색, 갈색, 흑색 페인트와 기다랗게 짠 치약에게 폭력적이고 성적 충동 가득한 공격을 당한다. 범죄 현장 같다고 조롱하는 비평가도 있었지만 이 황홀한 심야의 유산은 옷장 안의 동성애자가 스톤월 시대 이전의 대중에게 추잡한 침구를 내보이는 것 같은 사회 전복적인 분위기를 풍긴다.

콤바인을 만들며 라우션버그는 "쓰레기junk의 비밀 언어"를 풀어 헤치는 기분을 느낀다. 무엇이든 조합할 수 있었다. 타이어 코르셋을 입은 염소, 시어도어 루스벨트 대통령이 미국-스페인 전쟁의 의용 기병대로 양성한 러프 라이더스Rough Riders 연대의 쓰레기통에서 건진 박제된 대머리 독수리. 초기 콤바인 작품인 〈무제: 흰 구두를 신은 남자Untitled: Man with White Shoes〉에는—자, 심호흡하고—천 조각, 신문, 재스퍼 존스의 사진, 아들의 손 편지, 사이 트웜블리의 드로잉, 유리, 거울, 양철통, 코르크, 예술가의 양말 한 켤레, 색칠한 가죽 구두, 마른풀, 박제된 플리머스록 품종의 암탉이 쓰였다.

하나의 조형물에 욱여넣을 수 있는 세상에는 한계가 있었고, 성공과 재정적 안정성이 커져감에 따라 그는 복제에 매료된다. 1952년에 이미 전사轉寫 기법을 시험해 본 바 있는 그는 1958년에 묽은 용액으로 종이 위에 이미지를 베끼는 기법을 활용해 단테의 〈지옥Inferno〉을 표현하는 장엄한 프로젝트를 시작한다. 1962년에는 앤디 워홀이 그에게 더욱 정교한 기법을 소개한다. 바로 실크스크린 캔버스에 사진 이미지를 적용하는 진기였다.

이제 그는 자신의 사진뿐만 아니라 신문이나 잡지에서 오려둔 이미지를 재사용하거나 크기를 조절할 수 있게 되었고 이로써 구성면에서 엄청난 자유를 느끼게 된다. 무엇이든 결합할 수 있다. 존. F. 케네디 대통령도, 물탱크도, 보니와 클라이드도. 실크스크린 페인팅을 두고 그는 이렇게 말한다. "거리에서 주운 오브제를 마음껏 쓸 수 있으니 제게는 크리스마스 같은 거였죠." 한동안 실크스크린에 빠져 있던 그는 1964년에 베니스 비엔날레에서 금사자상을 받는다. 그러나 정체되는 것이 두려웠던 나머지 수상한 다음 날에는 뉴욕 작업실로 전화를 걸어 조수에게 스크린 작품을 모두 불태워 버리라고 말한다.

*

라우션버그의 인생에서 한 면에만 집중하다 보면 변화무쌍한 그의 인생 전체를 왜곡할 위험이 있다. 1950년대에 그는 예술로서의

무용에 빠져들어 폴 테일러Paul Taylor와 머스 커닝햄 댄스 컴퍼니를 위한 무대, 음악, 조명, 의상―"알맹이가 든 조개" 머리 장식과 이인용 말 수트―을 디자인한다. 그는 무용을 두고 "회화의 개인성과 고독"의 협업적 해독제로서, 자신의 작품 세계에 "어색하지만 아름다운 한 부분을 더했다"라고 평했다.

무대 위에서 어우러지는 신체의 가능성은 그를 흥분시켰다. 형태를 향한 그만의 시도는 독특하고 초현실적이었다. 〈펠리컨Pelican〉에서는 낙하산 천으로 만든 거대한 파라솔을 등에 매고 롤러스케이트를 타는가 하면, 〈엘긴 타이Elgin Tie〉에서는 채광창에서부터 드럼통 물속으로 하강하는 퍼포먼스를 선보였다. 그는 새로운 요소를 위해 기꺼이 자신을 낮추고 끊임없이 전진했다. 그러다 1966년, 예술가와 엔지니어 간의 야심 찬 협업을 주선하는 진보적 예술 기관 '예술과 기술의 실험Experiments in Art and Technology, E.A.T'의 창립 멤버로서 기술적으로 훨씬 진보한 예술 활동의 시대를 열었고, 이로써 현대 디지털 예술의 토대를 닦았다.

1970년대는 상대적으로 차분하게 보낸다. 그는 플로리다주의 이국적인 캡티바섬으로 이주해 밀림에 대규모 작업실과 집을 짓는다. 인도 여행에서 영감을 받은 이 시기에는 패브릭을 아주 새롭고 오묘한 방식으로 활용한 아름다운 작품들이 탄생한다. 수수께끼 같은 〈서리Hoarfrost〉 연작에서는 오래된 전사 기법을 활용해 신문 위를 떠도는 이미지를 시폰이나 면 장막 위에 옮긴다. 〈재머Jammers〉는 밝은 색의 기다란 실크를 마치 빨랫줄이나 기도 깃발처럼 등나무 막대에

매다는 훨씬 간단한 방법으로 만들어졌다.

세상은 그를 가만 놔두지 않았고, 그 역시 세상으로 뛰어들고 싶었다. 그는 세상을 퍼 담아 세상에 내보여 주고 싶었다. 1982년, 중국의 제지 공장에서 진행한 프로젝트에서 한 요리사와 나눈 대화가 그의 야심 찬 프로젝트의 기폭제가 된다. 라우션버그의 해외 문화교류Rauschenberg Overseas Cultural Interchange, ROCI는 문화적으로 고립되어 있거나 표현이나 이동의 자유가 제한된 국가와의 문화적 연계를 위한 시도였다. 1984년 12월 유엔에서 ROCI의 런칭을 발표하며 그는 말했다. "저는 강력히 믿고 있습니다. 예술을 통한 일대일 접촉은 강력한 평화적 힘을 내포하고 있으며 가장 비엘리트주의적으로 이질적이거나 공통적인 정보를 공유하는 방법으로써 우리 모두를 창의적 상호 이해로 이끌 것이라고 말입니다."

라우션버그는 처음에 공적 자금이나 기업의 펀딩을 기대했지만 결국에는 1100만 달러에 달하는 ROCI 기금을 스스로 충당해야 했다. 당시에는 그의 작품이 그만큼 높은 값을 받지 못했기에 그는 워홀이나 재스퍼 존스 같은 친구들의 초기작을 팔아야 했을 뿐 아니라 자택까지 저당 잡혀서 11개국을 투어하는 엄청난 프로젝트의 재원을 마련했다. 1985년과 1990년 사이 그는 멕시코, 칠레, 베네수엘라, 중국(1949년 중국 공산혁명 이후 생존하는 서구 화가로서는 첫 단독전시회였다), 티베트, 일본, 쿠바, 소련, 말레이시아, 독일, 미국을 방문해 해당 국가의 예술가와 몇 주간 협업한 뒤에 현지에서 대규모 전시회를 열었다. 1991년까지 전 세계에서 200만 명이 넘는 관객이

ROCI 전시를 관람했다.

이 전례 없는 프로젝트를 두고 비평가 로버타 스미스Roberta Smith는 "이타적이나 자기 강화적이고, 겸손하면서도 고압적"이라고 말했지만 소련의 시인 예브게니 옙투셴코Yevgeny Yevtushenko는 "우리 사회의 정신적 페레스트로이카perestroika*의 상징"이라고 표현했다. 지금껏 이런 작업을 한 예술가는 없었다. 그 누구도 라우션버그의 체력이나 욕구는 물론, 자만심과 자신감, 넘치는 신념을 따를 자가 없었다.

영감의 부족을 의심할 필요는 없다. 말년에 쏟아지는 상과 부를 축적한 많은 예술가가 달갑지 않은 아이디어 소실을 경험하지만 라우션버그는 80대에도 여전히 새로운 발견을 찾아다녔다. 그는 디지털 인쇄 기법에 흥분했고 심지어 뇌졸중으로 쓰러진 2002년 이후에도 (오른손에 마비가 와서 왼손으로 그림 그리는 법을 배워야 했지만) 작업실 조수들의 도움을 받아 새로운 작품들을 선보였다. 1997년에 열린 그의 회고전은 단일 작가 전시로는 미국에서 최대 규모였다. 구겐하임 미술관의 수용력을 거뜬히 넘겨서 다른 두 미술관까지 전시실을 확장해야 했다. 후기 연작의 제목을 인용해 누군가는 '과하다glut'고, 호화로운 사치라고 말할지도 모른다. 그는 상당한 규모에 이른 재산도 똑같이 넘치게 에이즈 연구와 교육 및 환경 문제를 위해 기부했지만 그 사실을 절대 밝히지 않았다.

2008년 5월 12일, 그가 심장 기능 상실로 세상을 떠났을 때 〈뉴욕

* 소련의 사회주의 개혁의 이데올로기.

타임스〉는 그를 두고 "20세기 예술을 끊임없이 재정립한 예술가"라고 평했다. 휠체어에 앉은 그는 여전히 전 세계를 세세히 사진에 담는 꿈을 꾸었고, 친구들에게 지루한 부분을 지적해 달라고 요구했다. 그의 관심 밖에 있는 대상은 아무것도 없었고 그 누구도 그의 예술적 비전을 넘어서지 못했다. 그의 비전은 일종의 평행 우주와 같은 규모와 무게를 가지고 있었다. "나는 뭐든 좋아요." 그가 확신에 차서 말한다. "배제하지 않아요. 모두 수용하죠."

협곡의 여인

조지아 오키프
2016년 6월

모닝글로리도 만개한 붓꽃도 대담한 여성의 성을 상징한다는 해석도 잊어라. 조지아 오키프Georgia O'Keeffe의 미스터리를 담아낸 그림이 있다면 그것은 화려함과는 거리가 한참 먼, 훨씬 소박한 그림이다. 푸른 하늘을 떠받드는 부드러운 갈색의 널찍한 어도비 벽에 문 하나가 뚫려 있다. 투박한 직사각형 문 안은 완전히 검은 공간이다.

같은 것을 그리고 또 그리기를 좋아했던 오키프는 대상의 본질을 관통해 자신을 사로잡았던 비밀을 풀어헤치려 했다. 처음에는 꽃, 흐린 빛깔의 페튜니아와 흰독말풀을 그렸고, 그러던 것이 뉴욕의 도시 경관으로 대체되었다가 나중에는 뉴멕시코의 메마른 줄무늬 언덕과 푸르른 하늘을 배경으로 드높이, 초현실적으로 솟아 있는 소의 두개골과 각종 동물 뼈로 바뀐다.

그것이 그녀의 가슴을 연 풍경이었고, 뉴멕시코에 머물던 1930년대에 그녀는 애비퀴우의 다 쓰러져가는 농장 들판에 있던 문 뚫

린 어도비 벽에 집착하기 시작한다. 우선 그 집을 샀는데, 이 과정만 10년이 걸렸다. 그다음에는 수수께끼 같은 그곳의 존재감을 캔버스에 기록하는 그림을 스무 점 가까이 그려낸다. "늘 저 문을 그리려고 했어요. 그런데 딱히 성공한 건 아니죠." 그녀가 말한다. "저주 같은 기분이 들어요. 계속 저 문을 그려야 하는 저주요."

그녀를 사로잡은 매력은 수수께끼였지만, 그럼에도 벽과 문은 오키프라는 사람의 인생 이야기에서 아주 큰 부분을 차지한다. 여성, 그리고 예술가의 능력을 제한하는 편견의 벽에 가로막힌 상황에서 어떻게 내재된 재능과 욕망을 십분 발휘할 수 있을까? 오키프는 벽을 부수지 않고—그건 그녀의 방식이 아니었다—대신 능숙함과 의지를 발휘해 새로운 활로를 개척한다.

사생활에서도 혁신을 기했을 뿐 아니라 회화에 있어서도 개방과 자유의 세계로 가는 통로를 구축했다. 그녀에게는 신나면서도 두려운 일이었다. "나는 인생의 매 순간이 정말 두려웠어요." 그녀가 말한다. "그렇지만 내가 하고 싶은 일을 인생이 하나라도 가로막게 내버려두지 않았죠."

*

그녀는 위스콘신주의 광활한 초원 위 농장에서 자랐다. 어머니는 의사가 되고 싶어 했고, 몇몇 이모들은 평생 결혼하지 않은 채 독립적인 커리어를 좇았다. 냉담하고 엄격한 집안 분위기는 독립성을

높이 샀다. 1887년 11월 15일에 태어난 오키프는 여동생들을 거느린 장녀였다. "아주 밝은 햇살—사방을 밝게 비추는 빛"이 가장 오래된 기억이라는 그녀는 열한 살에 예술가가 되기로 결심한다.

그러한 포부와 완고한 집념으로 17세에 시카고 미술 대학교에 입학했으나 수습 기간이 길었다. 뉴욕 아트 스튜던트 리그에 다닐 때는 도시 사교계의 재미를 맛보지만 동시에 예술에는 포부 못지않게 포기도 필요하다는 깨달음을 얻는다. "처음에는 춤을 그만 춰야 할 때 그만 추자고 말하는 법을 배웠어요." 그녀가 말한다. "전 춤추는 걸 정말 좋아했어요. 하지만 밤새도록 춤을 추고 나면 한 사흘은 그림을 전혀 그릴 수가 없으니까요."

집안의 가세가 기울자 대학은 감당할 수 없는 사치가 되어버린다. 대신 오키프는 동시대에 활동했던 에드워드 호퍼처럼 상업 예술에 뛰어든다. 비록 두 화가 모두 의뢰를 받아서 하는 작업을 어리석은 일로 여기고 꺼렸지만 말이다. 그러다 그녀의 인생에서 자주 그랬듯, 병환이 삶의 흐름을 바꿔놓는다. 홍역에 걸린 그녀는 가족들이 있는 버지니아주에서 요양해야 했고, 그사이 어머니가 폐결핵 진단을 받은 뒤 병세가 심각해졌다. 지치고 절망한 그녀는 급기야 그림 그리는 일을 영영 그만두기로 결심하고 1912년까지 그 결심을 바꾸지 않는다.

그런 그녀를 살린 건 경제적으로 독립된 삶의 모델을 제시한 교사 일이었다. 1912년부터 1918년까지 교사라는 직업은 그녀에게 삶의 기둥이자 정박지가 된다. 그녀는 사우스캐롤라이나주에 깊이

틀어박혔다가 텍사스주 팬핸들로 나오는 등 남부 전역을 떠돌아다니며 아이들을 가르친다. 척박한 환경은 오키프와 잘 맞았다. "사람들이 평원을 갈아엎기도 전에 나는 거기서 살았어요. 오, 태양이 어찌나 뜨겁고 바람은 또 얼마나 매서운지, 겨울마다 감기에 걸렸죠. 나는 그 모든 것에 매료됐어요. 야생의 아름다움 말예요."

그 시절의 그녀는 독특한 풍모를 자랑한다. 소에 둘러싸인 시골에서 새까만 검정 정장에 옥스퍼드화를 신고 검은 머리에는 남성용 펠트 모자를 눌러쓴 모더니스트. 텍사스 애머릴로에서 교사 생활을 할 때는 카우보이들이 자주 묵는 호텔을 택했다. 또 다른 하숙집에서는 방 목조부에 검은색 페인트를 칠해도 되느냐고 물어서 사람들을 질겁하게 한 적도 있다. 학생들에게는 성실한 교사였지만 사적인 시간은 홀로 산을 오르거나 협곡에서 캠핑을 하며 보냈고, 평원의 하늘이 선사하는 짜릿한 드라마에 취했다.

일이 없을 때는 버지니아 대학과 뉴욕 티처스 칼리지에서 미술 공부를 이어나갔다. 소 떼 행진과는 비교할 수 없었지만 도시는 그만의 매력이 있었다. 맨해튼에서 그녀는 피카소와 조르주 브라크 Georges Braque의 작품을 보고, 칸딘스키의《예술의 정신적인 것에 대하여 Concerning the Spiritual in Art》를 읽는다. 이들보다 더 큰 영향을 끼친 건 아서 다우 Arthur Dow*의 획기적인 예술관이었다. 예술에 대한 혁신적

* 미국의 화가이자 미술 교육자(1857~1922). 예술을 자연의 단순한 모방이 아닌 선과 색채와 질감 등의 형태적 추상으로 보고, 사적인 경험을 담아낸 자기표현으로서 접근하라는 당대로서는 획기적인 예술관을 설파했다.

인 접근을 창안한 온화한 성격의 다우 교수는 일본 회화에서 영감을 받아 모방보다 구성을 중시하며 캔버스에서뿐 아니라 일상생활에서도 개인의 미적 결정을 권장했다. 내 스타일대로 할 것. 이는 오키프의 교리가 되었고, 옷을 입는 것부터 집을 꾸미는 것은 물론 붓으로 무엇을 할지까지 모든 것에 영향을 미친다.

배우고 배운 것을 실행에 옮기는 과정은 극한의 노력과 고립을 요한다. 1915년 10월, 그녀는 물감을 쓰지 않고 목탄으로만 작업한다. 낮 동안 긴 시간 수업을 마치고 돌아오면 매일 밤 컬럼비아에 있는 자기 방 나무 바닥에 앉아 종이 위에 자신의 간절한 감정을 표현하기 위해 노력했다. 노력에 노력을 거듭하며 좌절감에 시달리다 시간은 흘러 크리스마스가 되었고, 마침내 그녀는 자신만의 독특하고 새로운 추상표현법을 개발하는 데 성공한다. 그것은 화염이나 꽃봉오리처럼 빙빙 돌거나 뒤엉키는 형상이었다. 그녀는 진정으로 독립적이고 고유한 자신의 첫 작품에 〈특별한 것들The Specials〉이라는 이름을 붙여주었다.

*

젊은 시절 오키프의 모습을 생각하면 두 개의 이미지가 떠오른다. 하나는 흰 피부와 검은 눈동자, 하얀 셔츠와 검정 재킷, 손은 플라멩코 무용수처럼 비틀고 머리는 말끔하게 빗어 넘기거나 볼러 햇* 안에 감춘, 과묵하고 속내를 드러내지 않는 금욕적인 흑백의 중성적

인물. 또 다른 이미지는 가슴과 배가 훤히 드러나는 흰색 슈미즈 혹은 가운 차림에 마녀 같은 머리채를 어깨 위로 늘어뜨리고 졸음이 몰려와 풀썩 쓰러질 것만 같은 모습의 여인.

두 이미지 모두 동일인의 작품이다. 바로 개척자적인 시각으로 미국 현대예술의 기반을 다지는 데 일조한 사진작가이자 갤러리스트 앨프리드 스티글리츠Alfred Stieglitz. 1915년, 오키프의 친구가 그녀에게 알리지 않고 목탄 작품을 스티글리츠에게 보낸다. 이에 매료된 그가 그룹 전시회에 그녀의 작품을 선보이면서 20세기 가장 비옥한 예술적 파트너십이 시작된다. 오키프가 그를 처음 본 건 그녀가 아직 아트 스튜던트 리그의 학생이었던 1908년 스티글리츠의 갤러리 '291'에서다. 그녀는 291에서 열린 로댕의 드로잉전**을 찾았다가 작품에 담긴 에로틱한 요소와 시끄러운 논쟁적 분위기는 자신의 취향이 아님을 깨닫는다. 그럼에도 나중에는 스티글리츠의 미학에 반해 그가 발행하던 사진 잡지 〈카메라 워크〉의 열렬한 구독자가 된다. 허락도 없이 벽에 걸어놓은 자신의 작품을 발견하고 충격을 받긴 했지만 그녀만의 혁신을 지지하는 동류의 정신을 발견한 것은 그녀에게 필요했던 격려였다.

* 둥글게 말려 올라간 차양이 특징인, 단단한 펠트 소재의 남성용 모자.

** 갤러리 291의 공동 창업자인 사진작가 에드워드 스타이컨Edward Steichen은 절친한 조각가 오귀스트 로댕의 드로잉 작품을 빌려 미국에서는 최초로 로댕의 그림 전시를 개최한다. 이 전시는 언론의 혹평과 논란에 휩싸였지만 흥행에 성공하여 건물 주인이 임대료를 터무니없이 인상하는 바람에 갤러리를 폐관하는 지경에 이른다.

처음에 둘은 편지를 주고받았다. 생애 전반에 걸쳐 이루어진 폭발적인 서신 교환은 장장 2만 5000장에 달하는 편지를 남긴다. 오키프가 스페인 독감에 걸렸던 1919년에는 이미 기혼인 데다 나이도 스무 살 넘게 많은 스티글리츠가 맨해튼에서 간호를 자처할 만큼 둘은 가까워져 있었다. 그는 카메라를 챙겨 들고 오키프의 타는 듯이 샛노란 작업실을 매일같이 드나든다. 이토록 열정적인 한 달이 지나고 오키프와 살림을 꾸리면서 스티글리츠는 아내 에멀라인이 나가떨어지게 만든다. 에멀라인은 한창 촬영 중인 그들과 맞닥뜨리고는 남편을 내쫓아버림으로써 그가 몇 년 동안 염원해 왔던 해방을 선사한다.

텍사스로 돌아온 오키프는 사랑이 자신의 소중한 독립에 끼칠 위해를 예견하고 친구에게 편지를 쓴다. "애니타, 마음의 평온이 소중하다면 사랑에 사로잡히지 마. 사랑은 널 조금씩 갉아먹다가 이내 통째로 집어삼키고 말 거야." 이토록 상충되는 욕구들의 균형을 찾는 문제는 그녀를 20년간 괴롭힌다. 스티글리츠는 그녀의 작품 활동을 지지했지만 동시에 정신 사나운 사교 생활을 강요하며 시간과 에너지를 빼앗았고 작업에 필요한 고요한 집중력을 흐트러뜨렸다. 그런가 하면 그녀를 일종의 에로틱한 어린 여자로 보면서 이른바 여성적인 진리와 가치의 전형을 강요했다. 오키프의 전기 작가 록샌 로빈슨Roxanne Robinson은《조지아 오키프Georgia O'Keeffe》에 이렇게 적는다. "스티글리츠의 원조는 격려가 되었지만 그녀에게 옴짝달싹할 여지를 허락하지 않았다."

강압적인 젠더 고정관념은 그녀의 작품 해석에도 악영향을 미쳤다. 1919년, 오키프는 유화로 돌아와 처음으로 꽃을 그리고, 사과와 아보카도를 비롯한 기분 좋은 둥근 형태들을 그린다. (스티글리츠의 사진만이 아니라 친구인 폴 스트랜드Paul Strand의 작품에서도 영향을 받아) 가까이에서 포착한 단면을 확장한 그림 속 꽃, 그 꽃심과 윤곽, 물결치는 두툼한 꽃잎, 그리고 잠재된 추상적 형태가 그녀를 흥분시킨다. 그러나 평론가들은 이러한 미묘한 요소를 인지하지 못한다. 스티글리츠가 찍은 그녀의 누드 사진에 꽂힌 그들은 오로지 성적인 여성성의 폭로만을 읽어내려 했다. 자신의 작품은 물론 존재만으로도, 오키프는 본의 아니게 이해할 수 없는 생물, 여성이라는 종種에 관한 남성들의 편협한 시선을 온몸으로 받아내는 존재가 되어버렸다.

그에 대한 반응은 고층 빌딩을 그리는 것이었다. "뉴욕을 그리고 싶어 하자 남자들은 내가 정신이 나간 줄 알았죠." 그녀가 회고한다. "어쨌거나 계속 그렸어요." 그녀의 그림 속 저녁 거리에는 인적은 없고 취할 듯한 불빛만 남아 해가 지나간 흔적을 비춘다. 광륜을 뿜어내는 가로등 너머 흐릿하게 빛나는 콘크리트와 유리벽 빌딩 협곡 위로 작은 달이 구름을 가른다. 그녀의 스타일대로 표현된 부드러운 만물은 실물을 보고 그린 것이 아니라 상상해서 짜 맞춘 것처럼 갈망과 고독과 자족의 감정을 담아낸다.

고층 빌딩 그림은 성공적인 영역이었지만 난관이 기다리고 있었다. 1927년, 그녀는 가슴에서 발견된 양성 덩이를 제거하는 수술을 받는다. 같은 해 '더 룸The Room'이라고 불리던 스티글리츠의 새 갤러

리 인티메이트Intimate에 한 여인이 자주 드나들기 시작한다. 여색을 밝혔던 스티글리츠는 유부녀 도로시 노먼Dorothy Norman과 대놓고 불륜 행각을 벌였고, 이는 부부 관계의 정립 방식을 둘러싼 오키프의 폐소공포증, 더는 스스로가 자기 인생의 주인이 아닌 듯한 옥죄는 감정을 악화시킨다.

스티글리츠의 집이 있는 레이크 조지*나 맨해튼에 갇힌 오키프는 경관도, 소음도, 사교 활동도 모두 넌덜머리가 난다. 거기에 남편의 부정이라는 치가 떨리는 배신감까지 더해졌다. 그녀는 뉴멕시코로 장기간 떠나 있는 일이 잦아졌다. 그녀의 취향과 재능이 요구하는 욕구를 짜릿하게 채워주었던 별거는 도움이 되었다. 동시에 삼각관계는 점점 심각해져서 1932년에는 위기 상황에 이른다.

또 다시 벽이다. 그해 봄, 오키프는 새롭게 단장한 라디오 시티 뮤직홀Radio City Music Hall의 여성 전용 화장실 내부 벽화를 그려달라는 제안을 받는다. 늘 거대한 비전을 소환할 '커다란' 벽화 작업에 도전하고 싶었던 오키프는 적은 보수에도 불구하고 프로젝트에 응한다. 그러나 대중 예술을 혐오하고 아내의 수임료에 간섭하길 좋아했던 스티글리츠가 이에 격분하여 친구들까지 끌어들여서 그녀가 얼마나 어리석은지 일깨우려 하고 동시에 자신의 정부와도 친하게 지낼 것을 강요한다.

타인에게 흔들리는 사람이 아니었던 오키프는 굳건히 버텼지만

* 뉴욕주 워런 카운티의 중부에 위치한 마을.

새 건물의 회반죽이 제때 마르지 않을 거라는 사실을 발견한다. 페인트를 칠할 수 없었던 그녀는 극도로 불안해지고 결국에는 프로젝트에서 물러나면서 심각한 신경쇠약에 빠진다. 그녀는 먹지도 못하고 며칠 동안 울기만 한다. 사람 많은 뉴욕의 거리가 끔찍하게 느껴졌고 심각한 광장공포증이 찾아온다. 1933년 초, 아직 스티글리츠의 갤러리에 자신의 흰 꽃 그림들이 한창 전시 중일 때 그녀는 정신적 신경증으로 병원에 입원한다.

*

96세의 조지아 오키프가 지극히 미국적인 것을 창조해낸 또 한 명의 크리에이터 앤디 워홀과 인터뷰를 한다. 그녀가 그에게 설명한 장관은 그녀의 가장 소중한 집이자 작품 주제였던 뉴멕시코의 광활한 황야다. "그 세상의 끝에서 나 혼자 오래 살았어요. 거기선 당신 물건을 내놓고 들판을 쏘다녀도 아무도 뭐라 할 사람이 없죠. 정말 좋아요."

처음부터 뉴멕시코는 구원의 상징이었지만, 그녀의 그림에 종종 표현된 것처럼 언덕을 뒤덮은 나무 십자가 느낌의 구원은 아니다. 오키프의 구원은 흙과 관련이 있으며 이교도적이라고도 할 수 있다. 자신이 좋아하는 일에 하염없이 매진하면서 사막의 뜨거운 태양 아래 불안을 태워버리고 냉수 마찰을 하는 듯한 쾌적한 구원이다. 1929년에 그녀는 화가 벡 스트랜드Beck Strand와 타오스에서 여름

을 함께 보냈다. 그곳에서 둘은 재벌 상속녀이자 예술 후원가였던 메이블 도지 루한Mabel Dodge Luhan과 부츠에 칼을 숨기고 다녔던 귀먹은 화가 도로시 브렛Dorothy Brett이 속한 강인하고 독립적인 여성 공동체의 눈에 든다. 그 시절 동성애적 미학을 제대로 보여주는 장면이 있다. 수영복 차림의 오키프와 스트랜드가 이제 막 운전하는 법을 배운 포드 자동차를 세차하는 모습이다. 걸레가 없었던 그들은 생리대로 차에 광을 내다가—오키프는 기획력 빼면 시체였다—수영복을 벗어 던지고 서로 신나서 호스로 물을 뿌려댄다.

뉴멕시코는 자양분이 넘치는 땅이었고, 그 자양분의 원천은 만물의 군더더기가 깎여나가고 본질만 남게 되는 그곳의 힘에 있었다. 오키프는 사물의 본질을 파고들게 되었고, 거칠고 엄중하게 그녀를 삶으로 내모는 뉴멕시코의 헐벗고 혹독한 황야와 사랑에 빠진다. 뼈는 아름다웠다. 여기저기 숭숭 뚫린 구멍과 균열과 빛바랜 탄성까지도. 그녀는 하늘 높이 말도 안 되는 곳에 소의 두개골을 배치하고 귀가 있어야 할 자리에는 캘리코 장미를 교태 있게 그려 넣는다. 1931년에는 적색, 백색, 청색 줄무늬 바탕에 소뼈를 그렸다. 이를 두고 랜들 그리핀Randall Griffin은 저서 《조지아 오키프》에서 그녀가 자신의 성기를 들여다보는 여자가 아니라 조국을 포착하는 데 열중한 미국인으로서, "오키프라는 인물을 미국적인 작가로 분명하게 내세우고 도발하기 위해 계산된" 영역 선언을 한 것이라고 말한다.

1933년에 신경쇠약을 앓은 이후로 그녀는 더는 미봉책에 의지하지 않는다. 그동안 감정적으로 타협해 온 탓에 스스로를 망가뜨렸

다. 하지만 이제는 오직 일에만 전념해야 할 때였다. 따라서 여름은 뉴멕시코에서 보냈고, 겨울에도 정신없는 사교 활동은 그녀 없이 이루어졌다. 그 결과 행복을 되찾았고 남편과의 관계도 나아졌다. 비록 스티글리츠는 그녀를 몹시 그리워하며 적은 장문의 편지에서 그녀의 부재를 한탄했지만 말이다. 날로 노쇠해지는 스티글리츠로 인해 둘의 나이 차가 실감됐지만 동시에 변치 않는 유대도 확인할 수 있었다. 사물을 색다른 방식으로 배치하는 재주를 갖고 태어난 오키프는 그 재능을 회화 구성뿐 아니라 두 사람의 상충된 욕망을 중재하는 퍼즐 맞추기에도 활용했다.

이 시기에 그녀의 주거지는 리오 아리바 카운티의 관광용 목장인 고스트 랜치Ghost Ranch였다. 처음에는 방을 빌렸다가 1940년에 그곳에 대한 애착이 커지자 작은 어도비 흙집을 구입한다. "그 집을 보자마자 사야겠다고 생각했어요." 그녀는 아서 도브Arthur Dove*에게 보낸 편지에 이렇게 적는다. "내 창문 밖으로 보이는 것들을 당신도 볼 수 있으면 좋을 텐데. 북쪽으로 분홍빛 대지와 노란 절벽이 펼쳐져요. 창백한 보름달이 떠날 채비를 하는 이른 아침에는 하늘이 라벤더 빛이죠…. 분홍색과 보라색 언덕이 눈앞에 펼쳐지고 우거진 삼나무는 짙은 초록색을 뿜내요. 드넓은 세상을 느껴요. 정말 아름다운 세상이에요."

* 미국의 화가(1880~1946). 사진작가 앨프리드 스티글리츠와 어울리며 그의 갤러리에서 작품을 전시하기도 했다.

그녀는 장관을 그저 바라만 보고 물러났다가 며칠 동안 사색한 뒤 포드 자동차의 뒷좌석에서 스케치하는 걸 즐겼다. 겨울에는 맨해튼에서 기억을 더듬어 그림을 그렸는데 곁가지는 모두 버리고 본질만 남겨서 핵심을 포착하려 했다. 산쑥과 삼나무 향기, 황혼 녘 사다리를 타고 하늘로 올라갈 수 있을 것만 같고 먼 곳이 마법처럼 가까워지는 기분.

1946년 5월, 오키프는 여성으로는 처음으로 뉴욕 현대미술관에서 회고전을 가진다. 그해 여름, 스티글리츠는 일종의 발작 증세를 보인다. 그의 의사에게 소식을 들었을 때, 오키프는 고스트 랜치에 남기로 결정한다. 그는 회복하는 듯 보였지만 얼마 후 뇌졸중으로 쓰러진다. 짐을 꾸릴 시간도 없었다. 비행기를 타고 곧장 날아간 오키프는 꼴도 보기 싫은 도로시 노먼과 교대로 병간호에 돌입했다.

스티글리츠는 7월 13일 새벽에 숨을 거두었다. 조지아는 그를 장식 없는 소나무 관에 묻어주었다. 관에는 분홍색 새틴 안감이 붙어 있었는데 장례식 전날 그녀는 안감을 떼어내고 하얀 리넨을 꿰매 넣었다. 이 멋진 일화에 몇 가지 덧붙이자면 그녀는 자신의 〈푸른 선Blue Lines〉 수채화와 함께 화장해 달라던 스티글리츠의 수년 전 부탁을 들어주지 않았고, 그의 죽음 이후 며칠 애도의 시간을 보낸 뒤에는 노먼에게 전화를 걸어 자신의 흔적을 갤러리에서 완전히 지워버렸다.

"저 언덕을 자세히 들여다보면 기나긴 코끼리 행렬처럼 보여요—그냥 하얀 모래밭 위 고만고만한 크기의 회색 언덕들이거든요." 오키프는 그 어떤 장소보다 크나큰 영감을 주었던 잿빛 구릉지, 블랙 플레이스Black Place를 두고 이렇게 적는다. 그곳에서 그린 그림을 보면 추상의 문턱으로 기운 지질적 형상을 확인할 수 있다. 밀집한 언덕들이 회색과 갈색 조각으로 뭉개지고 기름진 검은색 물감과 노른자색 균열이 언덕들을 가른다.

코끼리를 닮은 언덕 하면 떠오르는, 헤밍웨이*가 즐겨 쓰던 압축적 표현 기법이 오키프의 작품에도 드러난다. 그녀 역시 주제와 무관한 것들은 모두 지우고, 감정을 직접적인 고백 없이 에둘러 전달하고자 했다. 그녀는 매우 편편하고 매끄러운 표면을 그리면서 이러한 감각을 롤러스케이트를 타는 것에 비유했다. 자칫 단조로움을 낳을 위험이 있지만 동시에—이를테면 1943년 작 〈블랙 플레이스〉처럼—말로 표현되지 않는 감정이 전율하는 깔끔한 구조가 탄생하기도 한다.

스티글리츠의 유산을 처리한 후에는 도시를 완전히 등지고 불가사의한 땅과 하나가 된다. 그녀는 남편이 죽기 몇 달 전에 애비퀴우

* 헤밍웨이는 소설적 체험을 수면에 드러난 빙산의 일각에 비유하며 작가는 객관적 사실의 한정적인 묘사를 통해 더 큰 상징과 의미를 암시해야 한다고 주장했다. 〈흰 코끼리 같은 언덕Hills Like White Elephants〉은 그의 이른바 '빙산 이론'이 잘 드러난 단편소설이다.

에 있는 집을 10달러에 구입한다. 집을 수리하는 데는 10년이 걸렸고, 그녀의 친구이자 가정부였던 마리 섀벗Marie Chabot의 상당한 노동력이 동원되었다. 수리를 마친 집은 조개껍데기 안에 있는 듯한 모습이었고 그런 느낌을 주었다. 방에는 별다른 세간이 없었다. 구도자의 것 같은 소파 겸 침대와 식탁보를 씌우지 않은 기다란 테이블은 하얀 도료를 칠한 방 안에 둥둥 떠 있는 것 같았다.

고상함은 기이함과, 독립성은 이기성과 경계를 맞대고 있었으며 오키프는 결코 성인聖人이 아니었다. 나이가 들면서 점점 성미가 고약해진 그녀는 친구, 직원 가릴 것 없이 자주 다투고 다녔다. 동시에 사막에 정원을 만들었고, 고되고 열정적인 노동이 뒷받침된 생산적인 생활의 와중에도 새로운 주제를 찾아 늘 한눈을 팔았다. 마지막 대작은 1960년대 중반에 나온다. 〈구름 위 하늘Sky Above Clouds〉. 비행기 창문 너머로 발견한 짜릿한 전망. 그녀의 작품 가운데 가장 독특한 연작으로, 파란색과 분홍색이 뒤섞인 하늘 위로 흰 구름이 마치 수련 꽃잎처럼 둥둥 떠 있는 작품은 가히 어린아이가 그린 듯한 단순한 화법과 부드러운 색감이 돋보인다.

오래 살다 보면 어느새 다음 세대의 우상이 되는 날이 오기도 한다. 1970년에 오키프는 휘트니 미술관에서 열린 대규모 회고전의 주인공이 된다. 영예와 함께 심각한 타격도 찾아온다. "시내에 나갔다 집에 돌아가는 길이었어요." 그녀는 워홀에게 말한다. "그러다 혼자 생각했죠. '하늘은 맑은데 왜 이렇게 잿빛으로 보이지' 하고 말이에요." 잿빛은 황반 변성의 징조였고, 처음에는 그림을 그리는 데

지장을 주더니 나중에는 시력을 약화시켰다.

그러던 어느 날 낯선 이가 문을 두드린다. 아름다운 청년이었는데 동화처럼 그는 세 번의 시도 끝에 안으로 들어갈 수 있게 된다. 후안 해밀턴Juan Hamilton은 예술적 야망을 가진 스물일곱의 떠돌이였다. 둘은 나이 차에도 불구하고 가까워진다. 오키프는 해밀턴에게 홀딱 빠져서 그의 도예 작업을 격려하고 그가 그녀의 재산과 집과 우정까지도 관여하게 내버려둔다.

1978년에 그녀는 해밀턴에게 대리인 자격을 준다는 문서에 증인 없이 서명하고, 얼마 뒤 그는 오키프의 이름으로 대저택과 벤츠 자동차 세 대를 구입한다. 그리고 1986년 6월, 그녀가 98세의 나이로 세상을 떠나자 1984년에 작성된 유언 보충서가 공개된다. 내용인즉, 그녀의 유산을 자선단체에 기부한다는 기존의 유언을 뒤집고 상당 부분을 해밀턴에게 남긴다는 것이었다.

이후 뜨거운 논쟁이 오가는 가운데, 그녀의 집에서 일했던 직원으로부터 불쾌한 뒷이야기가 나온다. 유언 보충서에 서명하던 날, 오키프는 해밀턴과 결혼하는 줄 알았다는 것이다. 하얀 드레스를 입고 꽃에 둘러싸인 오키프는 자신이 무엇에 서명하는지 이해하지 못했다. 유가족은 소송을 제기했고, 복잡한 협상 끝에 해밀턴은 결국 상당 부분의 유산을 비영리 조지아 오키프 재단을 창립하는 데 넘기기로 한다.

지저분한 결말이었지만, 이는 오키프의 간소함과 우아함과 침착함 뒤에 엄청난 통제력이 있었다는 반증일 것이다. 존재감을 발휘

하던 그녀의 날카로운 눈과 예리한 혀가 사라지자 혼돈이 찾아왔다. 그녀는 단순한 장관을 통해 자신의 조국을, 여성의 새로운 삶을 담아내는 새로운 방식의 문을 여는 데 성공한다. "미지의 것을 아는 건 정말 중요한 일이에요." 그녀가 말한다. "하지만 내가 모르는 것은 늘 내 능력 밖이죠."

칼날 가까이

데이비드 워나로비치
2016년 3월

미국인 예술가이자 운동가였던 데이비드 워나로비치David Wojnarowicz의 이름이 생소한 사람이라도 어느 정도 나이가 있다면 그가 만든 이미지를 적어도 한 번쯤은 보았을 것이다. 절벽 아래로 굴러떨어지는 물소 사진은 U2의 〈원One〉 음반 커버에 쓰이면서 그의 예술을 전 세계에 알렸지만, 이는 1992년 그가 에이즈 합병증으로 사망하기 불과 몇 달 전이었다. 겨우 서른일곱의 나이로 세상을 떠난 그는 놀라울 정도로 많은 작품을 남겼다. 특히나 그의 짧은 생애가 상당 기간 녹록지 않은 환경에 놓여 있었다는 것을 고려하면 말이다. 폭력적인 가정에서 도망친 아이, 거리를 전전하던 가출 청소년이자 몸을 팔던 10대였던 워나로비치는 열렬했던 1980년대 뉴욕 이스트빌리지 예술 무대에서 키키 스미스, 낸 골딘Nan Goldin, 키스 해링Keith Haring, 장미셸 바스키아와 어깨를 나란히 하는 스타 예술가로 성장한다.

그는 그림으로 명성을 얻는다. 그의 그림은 분노와 상징성 가득한 시각이 담긴 일종의 20세기 아메리칸 드림타임American Dreamtime*이었다. 그러나 그림이 그의 유일한 도구였던 것은 아니다. 그의 첫 연작은 1970년대 초 제작된 시인 아르튀르 랭보의 종이 가면을 쓴 남자의 강렬한 흑백사진 모음이다. 사진 속 불가사의한 표정 없는 인물은 뉴욕의 부둣가와 식당을 떠도는 무일푼의 만보객이다.

이후로 수년간 워나로비치는 영화와 설치미술, 조각, 공연, 집필에 이르기까지 동성애 혐오와 폭력이 만연한 세상을 살아가는 남성 동성애자이자 아웃사이더의 관점을 보여주는 작품을 선보였다. 그중에서도 단연 최고로 손꼽히며 길이 남을 작품은 1991년 미국에서 처음 출간된 그의 자서전이자 에세이 모음집 《칼날 가까이Close to the Knives》다. 그가 분열의 회고록이라고 칭한 이 책은 잘게 쪼개 콜라주한 구조와 그 안에 나타낸 풍경, 상실과 위험의 공간이자 순간적 아름다움과 저항의 공간을 내비친다.

워나로비치는 기록되지 않은 것을 기록하는 데, 대다수의 사람이 맞닥뜨릴 일 없는 장면을 증언하고 기록으로 남기는 데 몰두했다. 어린 시절 그는 형과 누나와 함께 알코올의존자인 아버지에게 납치된다. 그들은 뉴저지 외곽에서 빈번히 구타당하지만 이웃들은 아랑곳하지 않고 꽃을 돌보거나 잔디를 깎는다. 훗날 에이즈 대유행 시

* 워나로비치가 더그 브레슬러Doug Bressler와 공동 작업으로 1984년에 발표한 실험적인 음성 작품의 제목이기도 하다.

기에 그의 절친한 친구들이 끔찍하게 죽어갔을 때도 종교계 지도자들은 거들먹거리며 세이프 섹스safe sex 교육에 반기를 들었고 정치인들은 섬에 격리하는 방안을 지지할 뿐이었다.

그러한 경험은 워나로비치의 내면을 분노로 가득 채운다. 그 야만성, 그리고 배설물. "나는 토하고 싶어졌다. 아무 말 없이 예의 바르게 미국이라는 살인 기계 안에 터전을 꾸려야 하고, 우리를 서서히 죽음으로 내모는 살인자에게 세금을 갖다 바쳐야 하니 말이다. 그런 세월에도 불구하고 우리가 거리로 나가 미쳐 날뛰지 않고 여전히 사랑의 제스처를 할 수 있다는 사실이 놀라울 따름이다."

<p style="text-align:center">*</p>

《칼날 가까이》는 그가 노숙인으로 살았던 몇 년을 조명하는 원초적인 에세이로 포문을 연다. 타임스스퀘어를 오가는 소아성애자들과 변태들에게 삐쩍 마른 몸을 팔던 안경잡이 소년. 그는 맨해튼의 달궈진 보도블록 위에서 보내던 시절에 너무 지치고 굶주린 나머지 아이들의 팔다리를 입에 물고 가는 쥐 떼의 환영을 보았던 일을 회고한다. 청년 워나로비치는 비트 문화에 깊은 인상을 받는데, 그 거칠고 포괄적인 어조를 쉽게 찾아볼 수 있는 그의 작품은 존 레치John Rechy의 《밤의 도시City of Night》와 장 주네Jean Genet의 《도둑 일기The Thief's Journal》를 연상시키는 에너지로 가득한 공격적인 세계를 구현한다.

노숙인의 삶은 벗어나는 데만 몇 년이 걸린 악몽이었지만 거리는

야생과 자유의 공간이자 그의 삶을 관통하는 매력의 원천이었다. 책에 수록된 아름다운 에세이 다수가 버려진 첼시 부둣가를 전전하며 추저분한 허드슨강을 따라 펼쳐진 광활하고 퇴락한 공간에서 섹스를 찾아 헤매던 시절의 이야기다. "참 단순하다." 책 속의 그가 말한다. "낯선 이들로 가득한 이 방 안에 드러난 밤의 모습은 영화처럼 복도가 굽이진 미로를 그리고, 어둠 속 왜곡된 신체에 빛이 드리운다. 비행기 엔진 소리가 먼 데서 사그라진다."

내가 욕망하는 것이 법으로 금지되어 있다면 어떤 기분일까? 공포, 좌절, 분노, 맞다. 그러나 일종의 정치적 깨달음과 생산적인 편집증도 찾아온다. 그는 이렇게 적는다. "내가 동성애자라는 사실은 병든 사회로부터 나를 서서히 분리하는 쐐기였다." 〈아메리칸드림의 그림자 아래In the Shadow of the American Dream〉라는 제목의 에세이에서 그는 그러한 삶이 어떤 것인지 묘사하며 "우리는 소총 조준기 십자선이 등이나 머리통에 새겨진 채로 태어나기도 한다"라고 표현한다. 애리조나 사막을 가로지르는 도로에서 워나로비치는 애리조나 운석공의 화장실에서 만난 낯선 이를 차에 태운다. 두 사람은 지선도로에 차를 세우고 사랑을 나눈다. 서로의 신체를 핥으면서 각자 한쪽 눈은 백미러와 앞 유리에 고정한 채 멀리서 나타날지 모르는 순찰대 불빛을 경계한다. 욕망에 따르는 자신들의 행위가 구타나 감옥행, 심지어 죽음에 이르게 할 수 있다는 사실은 서로가 잘 알고 있다.

*

　그리고 죽음이 찾아온다. 상상할 수 있는 가장 잔혹한 방식으로. 에이즈 대유행 시대의 맹목적인 공포. "사람들이 작은 조류나 포유류의 질병과 함께 깨어난다. 암으로 얼굴이 검게 변한 사람이 식당에 외로이 앉아 건강식 샐러드를 먹는다." 하나둘, 친구가 죽는다. "하나둘, 풍경이 침식되고, 나는 그 자리에 사랑, 혐오, 슬픔의 감정과 살인의 감정으로 만든 기념비를 세운다."

　《칼날 가까이》의 심장에는 사진작가인 피터 후자Peter Hujar의 투병과 죽음을 다룬 표제작이 자리한다. 후자는 한때 그의 연인이었고 가장 친한 친구이자 멘토이자 "나의 형, 나의 아버지, 세상과 나를 이어주는 정서적 연결고리"였다. 나는 여태껏 이 글에 담긴 분노와 비탄, 사랑하는 사람이 때 이른 사망 선고를 받고 몸부림치는 모습을 지켜봐야만 하는 순전한 공포에 견줄 만한 다른 글은 읽어본 적이 없다. 당시만 해도 믿을 만한 에이즈 치료법이 전무한 시절이었다. 워나로비치는 장티푸스 주사로 차도를 봤다고 주장하는 의사를 찾아 야위고 안절부절못하는 후자와 함께 차를 타고 롱아일랜드로 향했던 악몽 같은 날을 회고한다. 알고 보니 그는 진짜 의사도 아니었지만 그의 대기실은 절박한 에이즈 환자들로 그득했다.

　후자는 1987년 11월 26일에 세상을 떠난다. 워나로비치는 그 어느 때보다 고집스레 후자의 죽음을 기록한다. 친구 옆에 서서 "그의 멋진 발과 다시 눈을 뜬 그의 얼굴"을 스물세 장 찍은 뒤에 무력하

게 양손을 들어 올리고는 무너진다. 비탄에 빠진 그는 더군다나 몇 달 뒤에 자신 역시 에이즈 진단을 받고 나자 죽음에 맞서는 데 몰두한다. 젊어서는 헤로인에 손을 대거나 스스로를 무모하게 경시하는 등 자기 파괴적인 행동을 일삼았다. 이제 그는 그러한 어두운 충동을 해결하고 원인을 파악하고자 노력한다.

책의 어마어마한 마지막 에세이 〈쥐구멍 위에 공들여 신전을 지은 남자의 자살The Suicide of a Guy Who Once Built an Elaborate Shrine Over a Mouse Hole〉에서 그는 친구의 자살을 되짚으며 함께했던 서클 멤버들의 인터뷰와 함께 자기 생각을 담는다. 이 또한 놀라운 글로, 위험을 무릅쓰고 전력을 다해 죽음과 직면한다. 책은 멕시코 메리다의 투우에 관한 가차 없는 묘사로 마무리된다. 중간중간 종이 울리듯 반복되는 주문이 있다. "꽃향기를 맡을 수 있을 때 맡아라." 단순한 말 같지만 건강과 사랑에 얼마나 많은 장애물이 위력을 발휘하는지, 쾌락을 누리는 데 어떤 용기가 필요한지 생각하면 전연 단순하지 않다.

*

소외된 계층의 수많은 목소리 가운데 워나로비치의 목소리가, 강렬하고 급박한 어조의 글이 단연 힘 있게 들린다. 그러나 《칼날 가까이》는 단순한 비판서가 아닐뿐더러 건조한 정치 분석과도 전혀 닮은 데가 없다. 이 책은 강렬히 살아 숨 쉬는 하이브리드라고 할 수 있다. 가장 내밀한 경험, 특히 성적 경험을 드러내는 극도의 솔직한

작업을 통해 그는 정치 구조가 어떻게 원치 않는 이들을 배제하고 침묵시키는지, 그 파괴적인 방식을 까발린다.

"자신들에게 직접적인 해를 끼치지 않으면 보고도 말하지 않는 사람들 틈에서 사는 건 정말 지치는 일이다." 워나로비치는 자신이 겪은 일만 경계했던 것이 아니다. 성적 취향과 그가 경험한 폭력과 결핍으로 인해 정치적 논쟁에 뛰어들게 된 그는 자신이 "이미 만들어진 세상pre-invented world"혹은 "단일민족국가one-tribe nation"라 칭했던 것에 의해 경험이 묵살된 사람들에게도 귀를 기울인다.《칼날 가까이》의 전반에 걸쳐 그는 유색인종을 대하는 경찰의 잔혹함부터 임신중단권의 약화까지 타인의 고난을 반복적으로 다룬다.

워나로비치가 세상을 떠난 지 24년이 흘렀지만 그의 고난은 여전히 유효하다. 어쩌면 우리는 그가 기록한 세상이 에이즈 병용 치료와 함께 끝났다고, 아니면 동성 결혼, 그도 아니면 지난 20년 동안 이룩한 여하한 자유의 승리와 함께 끝났다고 생각하고 싶을지 모른다. 그러나 그가 공개적으로 반기를 들었던 세력은 그 어느 때보다 활발하고 악의가 넘친다. 심지어 그의 오랜 적까지 되돌아와 기승을 부리고 있다.

2016년 공화당 대선 후보였던 테드 크루즈Ted Cruz가 공개적으로 치켜세운 고故 제시 헬름스Jesse Helms 상원 의원은 생전에 시민권 반대론자였고 게이 예술가(특히 워나로비치)에 대한 연방 정부의 자금 지원을 반대한 인물이다. 그런가 하면 힐러리 클린턴은 낸시 레이건의 장례식에서 "아무도 나서서 말하기 전에" 에이즈에 관한 국가적

논의를 시작했다며 레이건 부부를 칭송해 뭇매를 맞았다. 사실 레이건 행정부는 오랫동안 에이즈 문제를 거론하길 꺼렸던 것으로 유명했고, 침묵은 끔찍한 결과를 초래했다.

에이즈 운동가들의 슬로건처럼 "침묵은 곧 죽음Silence=Death"이었다. 워나로비치의 인생은 시작부터 강요된 침묵에 시달렸다. 처음에는 아버지로부터, 그다음에는 그가 살았던 사회로부터. 그를 지웠던 매체와 그에 반하는 법을 제정했던 사법부, 그리고 그와 그가 사랑했던 이들의 삶을 소모품으로 여겼던 정치인들로부터.

《칼날 가까이》에서 그는 자신이 더는 말할 수 없을 때 그의 존재를 증명하고 계속 말할 수 있는 대상을 만들어내고픈 극심한 욕망이 예술을 하는 원동력이라고 거듭 설명한다. "법령이나 사회적 터부로 인해 보이지 않는 것을 담은 물체나 글을 나의 외부 환경으로 내놓고 나면 덜 외로운 기분이 든다." 책에서 그가 말한다. "복화술사의 인형 같은 거지만, 차이가 있다면 내 작품은 스스로 말하거나 행동할 수 있어 강요된 침묵을 떠안고 사는 이들을 자석처럼 끌어당긴다는 점이다."

클린턴은 낸시 레이건의 장례식에서 한 발언에 대해 사과했지만 분노를 완전히 잠재우지는 못했다. 그녀의 발언 이후 몇 시간이 지나지 않아 사진 하나가 소셜 미디어를 떠돌기 시작했다. 분홍색 삼각형 위에 "내가 에이즈로 죽으면—장례는 됐고—그냥 내 몸을 FDA 건물 계단 위에 버려달라"라고 핸드 프린팅한 청재킷을 입은 키 크고 마른 남자의 뒷모습 사진이었다(과거 미 식품의약처Food and

Drug Administration, FDA는 에이즈 연구를 질질 끌었다).

물론, 워나로비치의 사진이었다. 여전히 자신의 목소리를 듣게 하고 진실이 아닌 것에 반박할 새로운 방법을 찾아 헤매는 워나로비치. 죽기 얼마 전에 그는 사막에서 자신의 얼굴 사진을 찍는다. 눈은 감고 치열을 드러낸 채 거의 흙 속에 파묻힌, 직면한 죽음에 저항하는 이미지. 그는 우리에게 가르친다. 침묵이 곧 죽음이라면, 예술은 언어요 곧 삶이라고.

눈부신 빛

---

사기 만
2019년 1월

나는 이 방이 마음에 든다. 딱히 열리지도 닫히지도 않은 자그마한 창문이 햇빛을 머금고 바다 위에 떠 있다. 수영복을 입은 넷, 다섯, 여섯 명의 사람들이 하얀 타월을 두르거나 머리카락을 만지작거리며 민트색, 샛노란색, 주홍색 소파에 축 늘어져 있다. 이 그림에 등장하는 사람이 저 그림에도 등장한다. 검은색 비키니를 입은 소녀는 창가에 무릎을 꿇고 창틀에 팔꿈치를 올려놓고 있다. 그녀의 발목을 핥는 햇살이 분홍 장밋빛 필치를 휘두르니 기다란 다리의 그림자가 화폭 너머까지 드리운다.

방의 구조는 기하학적으로 독특하다. 사기 만Sargy Mann이 카세트 녹음기에 **매우 흥미롭다**고 기록할 법하다. 방은 층계 위의 공간이다. 문도 없고 오직 뻥 뚫린 난간만이 존재한다. 가끔 누군가가 다가오기도 하는데 대개는 흰색 셔츠에 모자를 쓴 남자다. 모든 그림에 '사치, 고요, 그리고 평온Luxe, Calme et Volupté'*이라는 제목이 붙어도 무

리가 없을 정도로 마티스의 흔적이 묻어난다. 단지 일렁이는 군청색 띠로 바다와 경계를 이룬 직사각형 고급 수영장, 인피니티 풀이 반복적으로 등장해서가 아니다. 사람들이 수영하다 작은 방 안으로 밀려들어 맥주 한잔을 즐기는 느긋한 시간에 빛과 공간이 선사하는 풍요로운 쾌락을 찬미하기 때문이다.

사기 만은 2010년에 그가 〈작은 거실Little Sitting Room〉 혹은 〈인피니티 풀Infinity Pool〉이라 부르던 연작을 시작해 생애 마지막 5년간 이 작업에 매진한다. 그로부터 5년 전에는 왼쪽 눈의 망막박리가 시각에 영원한 흔적을 남기면서 시력을 완전히 잃게 된다. 그의 시력은 원래도 좋지 않았지만 백내장 진단을 받은 1972년을 기점으로 수십 년에 걸쳐 점차 악화되었다. 화가에게는 재앙이나 다름없었지만 시력 손상에는 나름의 보상도 있었다. 한 장면을 보더라도─그 깊이와 색감, 기하학적 구조, 빛을 비롯한─모든 요소를 파악하기 위해 남들보다 훨씬 힘들게 봐야 했지만, 덕분에 이른바 완벽한 시야가 야기하는 순간적인 오도, 즉 쉴 새 없이 쏟아지는 시각적 데이터로부터 두뇌가 만들어낸 간소화와 노골적인 변형에 휘둘리지 않을 수 있었다.

1974년, 애니 딜러드Annie Dillard는 에세이 〈보기Seeing〉에서 선천적인 맹인이었다가 19세기에 백내장 수술로 시력을 회복한 사람들의 이야기를 부러운 듯이 기록하고 있다. 그들의 뇌가 시각 정보를 인

* 프랑스 화가 앙리 마티스의 유화 그림 제목.

지하는 법을 익히지 못했기에 한동안 그들은 가공되거나 분류되지 않은 세상을 본다. 편편하고 깊이감 없는 황홀한 색깔 조각들. 어떤 것은 너무 밝고 어떤 것은 너무 어두워서 구멍처럼 보이기도 한다. 나무는 화염처럼 빛나고, 만나는 사람마다 대단히 독특한 얼굴을 하고 있다. 딜러드는 이렇게 적는다. "누군가 그들에게 붓을 쥐여주었다면 우리 역시 그 색깔 조각들을 볼 수 있었을 것이다. 이성에서 벗어난 세상을 말이다."

그가 가장 좋아한 화가 모네처럼 만 역시 황갈색 백내장을 앓았고, 그로 인해 백내장 수술 이후에도 뇌가 지속적으로 한색寒色의 감소를 보상하려 했다. 몇 주 동안 파란색, 녹색, 보라색, 자주색이 극도로 황홀하게 다가왔고, 강화된 시각적 강렬함의 보물 창고는 이 시기 그의 풍경화를 흡사 야수파와 같은 색감의 빛줄기로 가득 메운다. 몇 년 후 인도에서는 모든 것이 갑자기 환상적인 살구 빛깔로 바뀐다. 야자수는 오렌지 마멀레이드색, 바다는 무화과 핑크색.

이따금 그는 스펙트럼이 있는 후광을 보았다. 시력이 아주 나빠졌을 때는 무어필드 안과 병원에서 받은 망원경으로 바라본 사물의 단편적인 모습을 조합했다. 음성 일기나 확대한 사진의 콜라주가 스케치북을 대신했다. 각막 부종으로 고생하던 그는 내셔널 갤러리에 헤어 드라이기를 가져가서 전원을 연결한 뒤 축축한 눈을 말려가며 그림을 감상했다. 시력 변화를 보상하거나 조절하여 활용할 방법은 얼마든지 있었다.

그렇긴 해도, 그의 머릿속이 이미 그림으로 가득하지 않았다면

완전한 실명은 화가로서 그의 인생의 끝을 의미할 수도 있었다(그는 침울하게 조각으로의 전향을 고려한다). 망막박리 수술을 이틀 앞두고 그는 스페인 북부의 어촌 마을 카다케스 여행에서 돌아온다. 여행지에서는 아들 피터의 도움을 받아 새로운 주제를 찾아다녔다. 그곳에서 남긴 음성 일기에는 오르내리는 계단을 톡톡 짚는 그의 흰 지팡이 소리와 함께, 그림으로 그리고픈 다채롭고 눈부신 색채의 풍경을 발견할 때마다 흥분과 당혹감에 사로잡히는 그의 목소리를 들을 수 있다.

이제 영원한 어둠이 드리운 작업실에서 빈둥거리던 그는 펼쳐진 캔버스의 존재를 기억해 낸다. 그래, 시도해 보는 거야. 그의 팔레트는 언제나 같은 구성이었다. 그는 미리 물감을 섞는 일이 드물었고, 캔버스에서 바로 색을 휘젓거나 펴바르거나 덧칠했다. 놀랍게도 생각보다 어렵지 않았다. 그는 눈을 가리고 체스를 둘 수 있었는데 이 또한 별반 다르지 않은 과정이었다. 중요한 것은 머릿속 이미지를 구성하고 조정하는 일이었다. 그는 측정 막대로 재고 또 재보면서 일종의 촉각 지도를 만들거나 파란 점토로 울퉁불퉁한 밑그림을 그린 뒤 나뉜 구역에 색을 칠했다. "힘들지만 괜찮아요. 언제나 힘들었으니까요."

카다케스를 담은 풍경화는 빠르게 완성된다. 기이하고 독특하며 음험한 원근법이 돋보이는 2006년 작 〈검은 창Black Windows〉이 바로 그것이다. 빛을 뚫고 어둠을 응시하는 침울한 존재를 은유적으로 해석하려는 찰나, 그 사이에 놓인 추상에 가까운 자홍색과 에메

랄드그린색과 노란 황토색의 무성한 향연이 눈에 띈다. 반 고흐가 1882년에 동생 테오에게 보낸 편지에 적었듯이, "여전히 눈부신 빛이 만물에 쏟아진다".

1960년대 초 프랭크 아우어바흐Frank Auerbach와 유언 어글로우Euan Uglow의 가르침을 받은 만은 런던 예술 대학교의 영향을 받았지만 학교에 들어가기 전에는 엔지니어 수련을 받았다. 이제 그는 일생에 걸쳐 축적한 집요한 관찰뿐 아니라 이러한 기술들에 의지한다. 그는 늘 해왔던 일을 하기 위해 노력했다. 삼차원을 이차원에 담아내기 위해, 그러니까 굴곡진 공간을 평면으로 표현하고, 왜곡 없이 축소하고, 보여주기가 아닌 실제 그 공간에 있을 때 어떤 느낌일지를 포착한 그럴듯한 공간 감각을 익히기 위해. 피에르 보나르Pierre Bonnard*처럼 그도 실제 광경을 앞에 두고 그림을 그리는 일이 드물었다. 어둠 속에서—측정 막대를 손에 쥐고—그리는 것은 힘들었지만 불가능한 일은 아니었다.

카다케스 그림을 끝낸 뒤, 포르투갈이나 이탈리아에서 새로운 광경을 발견할 수는 없었기에 다음에는 무엇을 그리느냐가 숙제였다. 한동안은 의자에 앉은 아내 프랜시스를 그렸다. 그것은 촉각만으로 완전히 이해할 수 있는 모습이었다. 아내를 그리는 동안 그는 자신이 현실의 색감에 구속받지 않는다는 사실을 깨닫는다. "미련한 바

* 프랑스의 화가(1867~1947). 인상파를 계승한 강렬한 색채로 유명하며, 아내 마르트가 욕조에 누워 있거나 몸단장을 하는 등의 친밀한 모습을 자주 그렸다.

보 같으니." 그는 못생긴 갈색 의자에 흰 먼지막이 천을 씌우며 혼잣말한다. "어차피 볼 수도 없는걸. 그냥 아무거나 마음에 드는 색깔을 칠하면 되지." 색을 볼 수 없다면 정확한 색을 담아내야 할 의무가 없었으므로 순전히 장식을 위한 색상 조합을 만들어내도 됐다. 마침내 그의 그림은 그의 바람대로 채워질 수 있었다.

아직 소재 문제가 남아 있었다. 2001년에 그는 서퍽 자택의 꼭대기 층 한쪽 면에 유리창이 있는 거실을 꾸몄다. 화폭에 담고 싶을 만큼 아름답다는 생각을 늘 해왔던 공간이었다. 햇살이 다양한 각도로 창을 통과했고, 호기심을 자아내는 검은 구멍이 계단으로 이어졌다. 2008년 9월 4일, 그는 운동복을 챙기기 위해 작업실에서 집으로 돌아왔다. 층계 위를 서성이다 그는 자기 집 난간과 계단 구성이 보나르의 〈마 루롯Ma Roulotte〉 속 테라스와 아주 흡사하다는 것을 깨닫고 놀란다.

만은 보나르의 열렬한 팬이었다. 1966년에 왕립미술원에서 열린 그의 회고전은 스물네 번이나 찾았고, 헤이워드 갤러리Hayward Gallery에서 열린 전시회 〈숲속의 보나르Bonaard at Le Bosquet〉의 공동 기획자로 나섰다. 그는 보나르의 자유롭고 직관적인 색 사용뿐 아니라 극단적으로 공간을 다루는 방식, 특히 그의 광각廣角, 즉 하나의 프레임 안에 최대한 큰 공간을 욱여넣으려는 끊임없는 시도를 사랑했다(60도로 펼쳐지는 들판은 기본이고, 만은 130도 각도까지 담아낸 '믿기 어려운' 작품 두 점도 발견한다). 만 역시 늘 가시 범위를 확장해 시야의 주변부까지 모두 포착하려 했다.

여전히 계단에 서 있던 그는 완전히 새로운 접근 방식에 조금씩 다가서며 녹음기에 대고 기운차게 말한다. "상상해서 그리기. 계단이라는 익숙하고 흥미로운 공간을 움직이는 나 자신을 상상한다. 아마도 창문 너머에는 바다가 보일 것이다. 바깥의 공간과 건축은 추억하기 나름이다. 안 될 이유가 없다. 강렬한 바다. 매우 흥미롭다."

우선 거실은 작다는 장점이 있었다. 만은 그곳을 자신이 아는 실존 인물들로 채운다. 아내와 아들딸. 그들은 그가 매여 있는 곳에서 손가락 끝이 닿을 만한 거리에 앉거나 서 있다. 벽과 계단. 이것들은 정확히 지도화할 수 있다. 그의 말마따나 "설명할 수" 있다. 그러나 바깥에서 일어나는 일들은 보다 자유롭게 구성할 수 있었다. 색깔도, 풍경도. 그가 더는 볼 수 없는 것들은 자유롭게 지어내도 뭐라 할 사람이 없었다.

1940년대에 만은 야영과 은신처를 좋아하는 어린 소년이었다. 소년은 자신이 내다볼 수는 있어도 자신이 보이지는 않는 공간을 만드는 일을 좋아했고, 서먹한 관계인 아버지가 전쟁에서 돌아온 뒤에는 더욱 그 일에 매달리게 된다. 이러한 유년기의 기쁨이 〈작은 거실〉 연작에 활기를 불어넣는다. 폐쇄적인 동시에 열려 있으며 다양한 탈출 경로를 지닌 안전한 공간에 있다는 감각. 만이 영향을 받은 조각가 루이즈 부르주아Louise Bourgeois는 자신의 설치 조각 작품 〈감옥Cells〉에 비슷한 폐쇄적 쾌락을 담아내며 이렇게 묘사한다. "갈 곳, 당신이 가야 할 곳, 임시 보호소."

아이러니하게도 실명은 만을 색의 제약으로부터 해방시켰다. 형

상을 꺼리던 그는 인적이 드문 풍경을 그리거나 백번 양보해서 사람이 멀리 있거나 희미하게 보이는 풍경을 선호했다. 하지만 이제 그는 인체를 감당해야 했다. 실명한 이후에는 형상을 그리려면 만질 수 있어야 했기에 인체는 프레임 가득, 특히나 그의 육중한 캔버스를 감안하면 대단한 크기로 전면에 등장했다. 수건으로 몸을 감싼 채 남편에게서 1미터가량 떨어져 있었던 보나르의 아내처럼, 가까워진 육체는 축소를 피하고 해부학적 실제 비율을 유지하고자 하는 욕망 등 흥미로운 균형의 문제를 제기한다.

보나르의 아내와 마찬가지로, 만의 후기 작품에서는 가까이 있는 인물들이 관객에게 정서적 부담을 안긴다. 나체와 다름없는 차림일 때 우리는 아주 친밀한 관계를 제외하고는 타인과 가까이 있지 않기 때문이다. 동시에 자칫 넘칠 뻔한 부드러움은 덩치 크고 뭉툭한 개성 없는 육체와 이상한 원근법과 엄격한 기하학적 묘사에 제동이 걸린다. 색의 거장이 보지 않고 휘두른 능숙한 필치가 만든 거대한 팔레트만큼이나 기이한 온기와 한기가 이 그림의 깊이를 차지한다. 그림 속에서는 아무 일도 일어나지 않지만 중요한 사람은 모두 방 안에 있다.

그루터기에 남은 불씨

데릭 저먼
2018년 1월

내가 《모던 네이처Modern Nature》를 처음 접한 건 책이 출간된 1991년으로부터 한두 해 쯤 지났을 때로, 저자인 데릭 저먼이 사망한 1994년 이전이 분명하다. 여동생 키티가 나를 그의 작품으로 이끌었다. 키티는 열 살이나 열한 살, 나는 열두 살이나 열세 살일 때다.

이상한 애들. 엄마는 레즈비언이었고, 우리 세 식구는 포츠머스 근교의 볼썽사나운 신도시에 살았다. 모든 골목에 갈아엎은 벌판의 이름이 붙여진 곳이었다. 우리끼리는 나름 행복했지만 바깥세상은 얄팍하고 냉혹하며 영영 잿빛일 것처럼 느껴졌다. 나는 여학교를 다녔는데, 학생들은 동성애 혐오자이고 선생들은 우리 집 '가정사'가 왜들 그렇게 궁금한지 꼬치꼬치 캐묻는 그곳이 싫었다. 당시는 동성애 금지법인 섹션 28Section 28이 시행되던 시대로, 그에 따라 지방정부는 동성애 장려를 금지하고 학교는 동성애를 '외형상 가족 관계'로 인정하도록 가르칠 수 없었다. 정부에 의해 '외형상 가족'으

로 찍힌 우리는 악의적인 법 아래에서 언제 들킬지 모른다는 저주와 재앙을 목전에 두고 살았다.

저면이 어떻게 우리 세계 안으로 들어왔는지는 잘 기억나지 않는다. 늦은 밤 채널 4에서 방영하던 〈에드워드 2세Edward II〉를 통해서였을까? 키티는 곧장 빠져들었다. 동생은 몇 년 동안 그 영화를 밤늦게까지 보고 또 보았다. 의외의 열혈 팬이 되어버린 키티는 특히 파자마를 입은 개버스턴과 에드워드가 감옥에서 애니 레녹스의 〈우리가 이별을 이야기할 때마다Every Time We Say Goodbye〉에 맞춰 춤추는 장면에 매료되었다.

나를 매료시킨 것은 그의 책이었다. 나는 단박에 《모던 네이처》에 빠져들었다. 올겨울 다시 이 책을 읽으며, 책 한 장 한 장이 성인이 된 내 인생에 얼마나 큰 영향을 끼쳤는지 깨닫고 자못 놀랐다. 예술가가 되는 것, 정치적이 되는 것의 의미와 심지어 (즐겁게, 끈질기게, 경계 따윈 무시하고 자유롭게 서로 도우며) 정원을 가꾸는 것까지, 나는 모든 것을 이 책에서 배웠다.

20대에 나는 아풀레이우스*와 존 제라드John Gerard**가 들려주는 일일초와 칼라의 특성, 고대 허브의 흔적이 담긴 장황한—우디 나이트셰이드, 조팝나무, 오노니스—식물 이름에 사로잡혀 이 책의 매력에

* 《모던 네이처》에서는 '아풀레이우스의 식물표본집Apuleius' Herbarium'을 인용하고 있으나, 이 표본집의 실제 저자는 고대 로마의 철학자인 루치우스 아풀레이우스의 이름을 차용한 것으로 추정된다.
** 영국의 허벌리스트(1545~1612).

서 헤어나지 못하고 허벌리스트가 되었다. 첫 책 《강으로To the River》를 쓰게 되었을 때 내 주파수는 저먼의 목소리에 맞춰져 있었다.

1990년대 초반, 저먼은 지면뿐 아니라 라디오에도 자주 출연했다. 그는 에이즈 환자라는 사실을 공표한 영국의 몇 안 되는 유명인이었고, 덕분에 에이즈의 대명사가 되어버렸다. "나는 늘 비밀이 싫었다." 그는 자신의 결정을 두고 이렇게 설명한다. "결국에는 살을 썩게 하는 궤양 같은 거니까." 그는 편견과 검열, 연구와 재정 지원 부족에 목소리를 높여 쓴소리를 했지만 한편으로는 위트 넘치는 매력적인 장난꾸러기였다.

그럼에도 에이즈 환자 선언으로 인해 더는 보험을 들 수 없었기에 사실상 영화감독으로서의 생명이 끝난 것은 아닐까 걱정했다. 그뿐 아니라 자신이 에이즈 공포를 둘러싼 눈에 보이는 타깃으로 타블로이드의 맹공을 받을 거라는 사실도 알았다. 괜한 걱정이 아니었다. 작가 앨런 베넷Alan Bennett은 1992년에 열린 〈미국의 천사Angels in America〉 시사회에 갔다가 저먼의 뒷좌석에 앉은 경험을 담은 일기를 써서 2017년 〈런던 리뷰 오브 북스〉에 발표했다. 영화관 가는 길에 가벼운 찰과상을 입은 그는 앞에 앉은 "데릭 저먼이 혹시나 뒤돌아 악수를 청할까 봐 조마조마하여 부끄럽지만 내내 입을 다물고 있었다"라고 말한다. 그는 쉬는 시간에 위층에 올라가 다시 석고붕대를 한 뒤에야 인사를 건넬 수 있었다. 이 일화를 두고 베넷은 "나역시 자유로울 수 없었던 당시의 에이즈 히스테리를 보여준다"라고 회고한다.

그 시절이 얼마나 암울하고 두려웠을지 감히 표현할 수 있을까. 그때만 해도 존 디 박사_{John Dee}*의 마술 거울의 중독성 있는 최신 버전인 인터넷이 없을 때다. 정보가 너무 없었다. 그 와중에 저먼이, 병중에도 불구하고, 격렬하고 노골적으로 삶의 가능성을 증명한 것이다. 우리는 그를 보면서 자유분방하고 반항적이며 즐거운 삶이 얼마든지 가능하다는 것을 깨닫는다. 그가 문을 열고 우리에게 낙원을 보여주었다. 그가 직접 일구어낸 기발하고 알뜰한 낙원. 나는 삶의 본보기 같은 걸 믿지는 않지만 25년이 지난 지금에 와서 자문해봐도 저먼이 달리 무엇을 할 수 있었을지 모르겠다.

*

데릭 저먼은 1989년 1월 1일, 프로스펙트 코티지_{Prospect Cottage}를 설명하는 것으로 훗날《모던 네이처》가 될 일기를 쓰기 시작한다. 프로스펙트 코티지는 켄트주 던지니스 해변에 자리한 작은 어부 오두막으로, 그가 부친의 유산을 더해 3200파운드에 충동적으로 구입한 집이다. 수십 년간의 런던 생활을 정리하고 마침내 그는 첫사랑이었던 정원으로 돌아갈 기회를 얻는다.

열정적인 정원사의 눈에 던지니스는 언뜻 보기에도 그다지 희망

* 영국의 중세 과학자이자 연금술사(1527~1608?). 그가 영혼 세계를 연구하는 데 썼던 흑요석 거울이 지금까지 남아 있다.

적인 땅이 아니었다. '자투리'라는 별명이 붙은 그곳은 가뭄과 강풍, 잎을 태워먹는 소금기 같은 기상 현상이 잦은 극단적인 미기후 지역이었다. 원자력발전소를 우러러보는 돌 많은 척박한 땅에서 저먼은 불가능한 오아시스 만들기에 돌입한다. 그의 여느 프로젝트처럼 이번 역시 소자본으로 손수 이루어진다. 거름을 나르고 조약돌밭에 구멍을 판 뒤 그는 올드 로즈와 무화과나무를 꼬드겨 꽃을 피움으로써 그의 영화 속 배우들처럼 황홀한 매력을 뽐내게 한다.

《모던 네이처》의 초반부는 길버트 화이트Gilbert White*나 도로시 워즈워스Dorothy Wordsworth**의 글처럼 고전적인 지식을 더한 특정 지역 동식물에 관한 학술적인 기록처럼 읽히기도 한다. 화가의 기질을 지닌 저먼은 바다와 하늘과 바위의 변모하는 분위기를 포착하고, 예리한 시선으로 척박한 해안가에서 풍요로운 생의 흔적을 찾아 바쁘게 눈을 움직인다. 노랑뿔 양귀비와 갯배추가 조약돌 해변에서 자란다. 블루벨과 모예화와 에치움과 금작화가 꽃을 피우고, 도마뱀과 수십 종의 다양한 나비가 찾아든다.

그러나 화가 매기 햄블링Maggi Hambling에게 털어놓은 대로 그의 관심사가 빅토리아시대의 위대한 자연주의자들과 딱 맞아떨어진 것은 아니다. "오, 무슨 말인지 알겠어." 매기가 이에 답한다. "그러니

* 영국의 선구적인 자연주의자이자 생태학자(1720~1793). 저서 《셀본의 자연사Natural History and Antiquities of Selborne》로 잘 알려져 있다.
** 작가이자 시인 윌리엄 워즈워스의 여동생(1771~1855). 향토적인 기록을 담은 방대한 일기와 시를 남겼다.

까 넌 모던 네이처를 찾은 거잖아." 그것은 하룻밤 상대를 찾아 햄프스테드 히스 공원을 떠돌던 비틀거리는 밤과 HIV 감염으로 지새우는 악몽 같은 밤을 아우르는 이상적인 정의였다. 섹스와 죽음—지극히 자연적인 상태—을 솔직하게 기록할 수 있는 그의 필력은 수많은 현대적 자연 에세이를 너무 밋밋하거나 얌전 빼는 것처럼 느껴지게 한다. 내게는 여전히 그가 단연 최고이자 가장 정치적인 자연 작가로 느껴진다. 저먼은 자신의 신체를 관심 영역에서 배제하길 거부하고 바다갈매나무와 야생 무화과를 찾았을 때와 같은 애정과 관심으로 밀물처럼 밀려오는 병환과 욕망을 기술했다.

정원 가꾸기는 사형 선고나 마찬가지인 절망에 맞서 행하는 일종의 선제적 병용 요법*으로, 저먼 특유의 활기 넘치고 생산적인 대응 방식이었다. 정원 일은 미래를 기대하는 일이면서 동시에 과거에 대한 추억을 불러일으켰다. 유년 시절에 좋아하던 물망초, 상록 바위솔, 정향 패랭이꽃과 같은 식물을 다시 접하며 그는 한곳에 머물지 못했던 불행한 어린 시절의 정원들을 다시 떠올린다.

영국 공군 비행사였던 아버지의 직업상 그의 가족은 자주 이사를 다녀야 했다. 소년 저먼은 제멋대로인 아름다움을 뽐내는 이탈리아 마조레 호숫가와 파키스탄, 그리고 로마에 살았다. 서머싯에 잠시 머물던 때에는 다락방에 집을 지은 야생벌이 만든 꿀의 무게에 못 이겨 한쪽 벽이 무너지기도 했다. 예민한 감수성을 지닌 소년 저먼

* 두 가지 이상의 치료법을 써서 병을 고치는 방법.

은 군인 아버지의 억압적인 규율에 맞설 성숙한 대안으로서, 정원에서 가능성 넘치는 마법 공간을 발견한다. 그는 풀잎을 모아 둥지를 만들던 것과 비 오는 날 《아름다운 꽃과 그것들을 기르는 법Beautiful Flowers and How to Grow Them》을 탐독하던 것을 기억한다. 아버지는 그런 그에게 팬지나 레몬*처럼 식물에 빗댄 욕을 했고 한번은, 혹은 그의 친척 말에 따르면, 왜소한 아들을 창문 너머로 던져버린 적도 있었다.

정원, 그중에서도 버려진 정원은 매우 에로틱한 분위기를 풍긴다. 기질적으로 그는 중학교의 엄격한 기독교적 규율에 적응하지 못한 채 가망 없이 겉돌았고 자신과 비슷한 처지의 소년과 처음으로 성 경험을 하게 된다. 제비꽃에 둘러싸인 공터에서 두 소년은 서로를 껴안고 핥으며 아득한 황홀경에 빠져든다. 멋진 기분이었다고 소년 저먼은 회고한다. 아니나 다를까, 그들의 밀애는 발각되었고 에덴동산에서 추방당한 비참한 기분, 그 트라우마가 그의 영화마다 되풀이된다.

학교. 저먼은 그곳을 일그러진 낙원이라고 불렀다. 포용 대신 구타가 있는 곳. 제 몸과 멀어져 애정에 굶주린 애처로운 소년들이 잘 맞지도 않는 옷을 입고서는 서로를 괴롭히는 곳. 저먼은 자신의 욕망을 행동으로 표출하기는커녕 입에 담지도 못한 채 무능한 어린 자아를 좀먹는 수치심과 함께 그 시절을 헤쳐나간다. "두렵고 혼란스러웠던 나는 이 세상에 게이는 나뿐인 것처럼 느껴졌다."

* 팬지는 남성 동성애자를 낮잡아 이르는 말이고, 레몬은 실패작이나 불량품을 뜻한다.

《모던 네이처》에는 그때 그 시절, 몹시 위축되어 살면서 낭비했던 수년의 세월에 대한 후회로 가득하다. 예술학교에 다닐 때 그는 그동안 쌓아 올린 용기로 마침내 커밍아웃한 뒤 남자들과 섹스를 하기 시작한다. 당시만 해도 아직 불법이었던 그—쾌락 중에 쾌락—행위를 통해 상호 간의 욕망을 충족하는 낙원을 되찾는다.

*

한편 저먼이 받은 고전적 교육은 그에게 유순한 낙인을 찍었다. 그의 일기 속 변화무쌍한 기상에서도 반항적인 자아와 고루한 자아 사이에서 오락가락하는 그의 모습을 쉽게 찾아볼 수 있다. 책에는 시스템 속 악동, 메리 화이트하우스Mary Whitehouse*가 인상을 찌푸릴 만한 실험적인 동성애자가 존재한다. 그런가 하면 신용카드 따위는 만들지 않고 팩스 기계도 빨래 바구니에 감춰놓았으며, 슈퍼마켓에 밀려난 켄트의 북적이는 농산물 시장과 도시 개발자들이 철거한 엘리자베스 1세 풍의 곰 공원 같은 의례와 구조의 상실을 안타까워하는 전통주의자도 있다.

저먼이 딱히 향수에 젖거나 소영국주의적인 반응을 보이는 건 아니다. 그는 대화와 협업과 교류에 있어 벽과 울타리를 치지 않았다. 첫 장에서 그가 말했듯이 그의 "정원의 경계는 지평선뿐이다". 그는

* 영국의 교사이자 보수주의 사회 운동가(1910~2001).

역사적이고 낭만적이며 반쯤은 상상이 만들어낸 영국에 매료되었다. "중세는 내 상상의 낙원을 형성했다." 그가 꿈꾸듯이 말한다. "윌리엄 모리스William Morris* 같은 장인이 빚은 에덴동산이 아니라 성스러운 유물함이 묻힌 해초와 산호초가 떠다니는 해저와 같은" 낙원이라고.

1960년대 런던 킹스 칼리지의 학생이었던 그는 건축 사학자 니콜라우스 페프스너Nikolaus Pevsner에게 가르침을 받았고, 은사의 박학다식한 눈은 영국의 뒤죽박죽인 도시와 지방에서 다양하게 펼쳐지는 시간대를 포착해냈다. 저먼은 과거가 닿을락 말락, 아주 가깝게 흐르는 듯이 느껴지는 시간대에 살았다. 이는 버지니아 울프가 느꼈던 것과 같은 기분으로, 그의 영화 〈축제Jubilee〉와 〈천사의 대화The Angelic Conversation〉에서 황홀한 시간 여행을 통해 표현된다.

영국은 암울한 상실을 맞는다. 가장 날카로운 칼날은 에이즈였다. 저먼의 일기는 수많은 친구를 한 번에 영영 잃어버린 비극, 죽음으로 점철되어 있다. "서리를 맞은 우리 세대의 말년은 너무도 빨리 찾아왔다." 슬픈 어조로 일기를 쓴 그는 죽은 이들의 꿈을 자주 꿨다. 1989년 4월 13일 목요일의 일기에는 뉴욕의 젊고 유능한 영화감독이었던 하워드 브루크너Howard Brookner와 나눈 전화 통화가 기록되어 있다. 저먼은 그 무렵 말을 할 수 없게 된 브루크너와 20분 동안 "고통스러운 낮은 신음 소리"로 의사소통한다. 진기한 기술이 브

* 영국의 시인이자 디자이너(1834~1896).

루크너를 치료할 수는 없지만 그의 목소리를 지구 반 바퀴 너머로 순식간에 옮겨줄 수는 있었기에 처참한 상황이 그대로 드러난다.

에이즈는 임박한 대재앙의 분위기를 더한다. 하루아침에 증기구름을 일으키며 폭발할 것 같은 던지니스 B 원자력발전소의 해로운 광경을 마주하며 살다 보니 저먼의 걱정은 지구온난화와 온실효과, 오존층에 난 구멍에까지 뻗쳤다. 우리에게 미래가 있을까? 과거는 이미 돌이킬 수 없을 만큼 파괴된 게 아닐까? 우린 이제 뭘 해야 할까? 시간을 낭비하지 말자. 지금 당장 로즈마리와 트리토마와 황면국을 심어야 한다. 그에게 정원은 공포를 예술로 승화시키는 연금술이었다.

*

그전에 잠깐! 나는 그가 사는 동네의 도둑 까마귀처럼 말 많고 활기 넘치는 말썽꾸러기 저먼도 놓치고 싶진 않다. 콤프턴의 술집에서 추파를 던지고 메종 베르토에서 산 케이크를 앞에 두고 가십거리를 나누거나 계략을 꾸미는 저먼도. 그는 눈에 띄는 나뭇가지를 모조리 꺾어 훔치거나 타블로이드 편집자, 내셔널트러스트, 티켓 자판기, 채널 4의 관리자를 향한 비난을 쏟아내다가 늦게 찾은 행복에 젖어 무장 해제한다.

"HB, 사랑해." 병실 벽에 끄적거린 낙서. 행복의 원천은 바로 '달콤한 짐승Hinney Beast'이라는 별명을 붙인 그의 동반자 키스 콜린스

Keith Collins였다. 굉장한 미남이었던 콜린스는 뉴캐슬 출신의 컴퓨터 프로그래머였다. 그들은 1987년 상영회에서 처음 만났다. 그 무렵 그의 일기는 채링 크로스로드에 위치한 작은 작업실 피닉스 하우스와 프로스펙트 코티지를 오가며 둘이 함께 살고 함께 작업한 기록들로 가득하다.

"나는 늙은 대령이고 콜린스는 젊은 중위죠." 저먼은 1993년 〈인디펜던트〉와의 인터뷰 '첫 만남'에서 이렇게 말한다. 이에 HB가 덧붙인다. "우리 관계는 아주 독특합니다. 우린 연인이나 남자 친구 사이가 아니에요. 우리 관계를 설명하자면, 영화 〈하인 The Servant〉의 제임스 폭스와 더크 보가드 같은 관계죠. 저는 늘 이런 식으로 말해요. '너무 제 자랑 같지만 말입니다, 선생님. 오늘 제 키쉬*가 아주 끝내줍니다'." HB는 《모던 네이처》에서 생생한 존재감을 뽐낸다. 섀도복싱을 하고, 장난감 상자 안 용수철 인형처럼 차에서 튀어나오고, 세 시간 동안 욕조에 몸을 담그며 시리얼이 든 그릇을 물 위에 띄워놓고 머리를 물속에 담근 채 기도한다. 그는 저먼을 놀리는가 하면 달래주기도 하고, 그에게 저녁을 만들어주고 그의 영화 속에서 연기하고 심지어 편집실이 순조롭게 굴러갈 수 있도록 돕는다.

영화는 변함없는 사랑을 받았다. "나는 미련하게도 영화가 모든 친밀한 것을 다 갖춘 집이길 바랐다." 저먼은 이렇게 적었지만, 그의

* 프랑스의 대표적인 달걀 요리. 육류나 야채, 치즈 등을 올려 오븐에 구워내는 일종의 에그 타르트다.

비전을 실현시키기 위해서는 타협과 좌절이 요구되었다. 그는 아름다운 의상이 어지러이 얽히는 즉흥적인 혼돈을 연출하는 영화 촬영의 아찔한 기쁨을 사랑했고, 촬영장에서 그는 작업복을 입고 앉은 자리에서 날아올라 꿈에서 본 장면들을 재연했다.

수십 년이 필요한 작업을 불과 몇 년 안에 끝내려던 탓에 프로젝트는 정신없이 진행되었고, 프로스펙트 코티지에서 보내는 사색의 시간은 그만큼 지장을 받았다. 일기에 따르면 그는 2년 동안 〈정원 The Garden〉과 펫숍 보이스의 첫 번째 투어 영화를 만들었을 뿐만 아니라 〈에드워드 2세〉의 작업을 시작했고 종종 하루에 캔버스 다섯 개 분량의 그림을 그렸다. 시간은 없는데 실현해야 할 아이디어는 너무나도 많았다.

이 모든 작업이 1990년 봄, 그가 결핵성 간염으로 패딩턴에 위치한 세인트메리 병원의 빅토리아 병동에 입원하면서 전면 중단된다. 밖에서는 인두세 폭동이 한창이었다. 상황은 말할 것 없이 비통하고 두렵게 전개되었지만 웬일인지 그의 병상 일기에는 생기가 넘친다. 감청색과 암적색으로 된 잠옷을 입은 그는 시력 손상의 고통과 식은땀에 흠뻑 젖은 밤들을 호기심과 유머 넘치는 어조로 담아낸다. 신체적으로 완전히 남에게 의지해야 하는 유아기 상태로 회귀하면서 불행했던 어린 시절의 기억이 차올랐지만, 그는 사랑하는 이들에 둘러싸인 한없는 기쁨을 발견한다.

*

일기는 병원에서 끝이 난다. 장황한 식물들의 이름이 장식하던 도입부는 그의 목숨을 부지하는 약물 이름으로 대체되었다. 아지도티미딘, 리파테르, 설파다이아진, 카르바마제핀, 1990년대 초의 우울한 자장가. 그러나 저먼은 병상에서 일어나 〈에드워드 2세〉, 〈비트겐슈타인Wittgenstein〉, 〈블루Blue〉와 같은 위엄 있는 작품들을 완성한다. 그런 뒤 남은 4년을 눈코 뜰 새 없이 몰아붙이다가 52세의 나이로 세상을 떠난다.

그의 시간이 조금만 더 길었더라면 얼마나 좋았을까? 그가 아직 우리 곁에 남아 신나고 활기차게, 정말 아무것도 아닌 것으로 멋진 무언가를 만들어낸다면 얼마나 좋을까? 그가 남긴 작품의 범위와 규모는 아찔하리만치 방대하다. 라틴풍 〈세바스찬〉부터 화면이 바뀌지 않는 〈블루〉까지 시네마의 경계를 허문 11편의 영화, 10권의 책, 수십 편의 슈퍼 8밀리미터 필름 영화와 뮤직비디오, 수백 점의 그림, 무용가 프레더릭 애슈턴Frederick Ashton의 〈재즈 캘린더Jazz Calendar〉와 배우 존 길구드John Gielgud의 〈돈 조반니Don Giovanni〉, 영화감독 켄 러셀Ken Russell의 〈세비지 메시아Savage Messiah〉와 〈악령들The Devils〉의 세트 디자인은 물론, 그만의 상징적인 정원도 빼놓을 수는 없다.

여태껏 그와 같은 사람은 없었다. 언젠가 나는 어느 기자가 저질 기사를 쓰는 사람들을 옹호하는 트윗을 읽었다. "저널리즘은 사양 산업인데 글 쓰는 사람도 집세는 내야 한다. 애석하게도 도덕관념

이 밥을 먹여주지는 않는다." 이를 듣고 코웃음을 칠 저면을 상상한다. 기자의 하찮은 논리를 반박하는 증거가 바로 그의 인생 자체다. 그러면 지성적 도덕관이 부자나 누릴 수 있는 사치란 말인가!

그는 영화를 사양산업으로 인식했지만 연출을 놓지는 않았다. 투자나 허가를 기다리는 대신 슈퍼8 카메라를 집어 들었고 친구들을 출연시켰다. 〈카라바조Caravaggio〉의 촬영을 위해 바티칸 대리석 같은 세트가 필요하자 그와 미술 감독 크리스토퍼 홉스Christopher Hobbs는 콘크리트 바닥을 검은색으로 칠하고 그 위에 물을 흘려 보낸다. 환상 속 풍요가 어쩐지 진짜 풍요처럼 느껴지는 이유는 그 풍부함이 돈이 아닌 노력과 지략으로 이룬 것이기 때문이다. 〈전쟁 레퀴엠War Requiem〉을 찍을 당시 그의 보수는 고작 10파운드에 불과했다. 배는 곯지 않게 생겼는데 사랑하는 일 말고 또 무엇이 필요하단 말인가? 그러니 계속해서 다음 작품으로 넘어가는 수밖에. 그에게는 "영화 말고, 영화 만들기"면 충분했다.

여기, 지난 스무 해 동안 나를 따라다닌 또 하나의 문구가 있다. 《모던 네이처》의 한 구절이자 그의 또 다른 저서 《채도Chroma》와 영화 〈블루〉에도 반복적으로 등장하는 문구다(데릭은 좋아하는 장면이나 대사는 질릴 때까지 써먹었다). 그런가 하면 그의 어린 시절을 불행에 빠뜨렸던 기독교도의 유순한 유물인 아가서에서 따온 것이기도 하다.

우리의 시간은 한낱 그림자처럼 덧없이 지나가지만

삶은 그루터기에 남은 불씨처럼 영원히 계속되리라.

그렇게 우리 모두는 어둠을 오가며 덧없이 지나가겠지만, 오, 그
토록 환한 빛을 발하고 떠나는구나.

이상한 날씨—프리즈 칼럼

◇

재앙은 이미 벌어졌고 나쁜 놀라움은 결국 찾아오고야 말았다.
문제는 이제 무슨 일이 일어날 것이며,
상실과 분노와 함께 어떻게 삶을 살아가고,
어떻게 하면 명백히 파괴적인 힘에 의해 파괴되지 않느냐는 것이다.

제때의 한 땀[*]

2015년 12월

그들 뒤로 역광이 비친다. 그리스와 마케도니아의 국경 어딘가에 있는 네 남자. 앞으로 나아갈 수도, 뒤로 물러설 수도 없다. 왼쪽에 있는 남자는 눈을 감았다. 수염을 깎지 않은 남자의 관자놀이에 점 하나가 눈에 띈다. 그의 머리카락에 얽힌 빛줄기가 이마를 따라 내려와 턱에 걸린다. 맞은편에 앉은 남자가 고개를 기울여 외과 의사처럼 신중하게 그의 입을 꿰맨다. 손에서 입술까지 이어지는 푸른 실. 입술을 꿰맨 남자의 얼굴은 전혀 미동도 없이 태양을 향해 있다.

이 사진을 어디서 처음 봤는지 기억이 나지 않는다. 아마 내 트위터 피드에 밀려 올라온 사진일 것이다. 구글에 "입술을 꿰매는 난민"을 입력해 다시 검색해 보았다. 이번에는 수십 개의 사진이 나왔

[*] '제때의 한 땀이 바느질 아홉 땀의 수고를 던다A stitch in time saves nine'라는 영문 속담을 인용한 중의적인 표현이다.

고, 거의 대부분이 푸른색이나 주홍색 실로 입술을 꿰맨 남자들이었다. 아테네의 아프가니스탄 난민. 파푸아뉴기니에 있는 호주 역외 난민 수용소. **발칸반도 국경에 갇혀 첫눈을 맞다.**

입은 말하기 위한 것이다. 하지만 아무도 듣지 않는데 어찌 말을 하겠는가? 목소리가 금지되었는데, 아무도 내 언어를 알아듣지 못하는데 어찌 말을 하겠는가? 그래서 이미지를 만들어낸다. 내가 이를 수 없는 곳에 가닿을 이미지를. 호주행 난민을 수용하는 역외 수속 시설이 위치한 나우루공화국에서 3년을 보낸 아프가니스탄 소년은 국제기구 솔리더리티Solidarity 홈페이지에 이런 말을 남겼다. "우리 형은 입술을 꿰매진 않았지만 단식투쟁 중이에요. 형이 정신을 잃어서 병원에 갔어요. 누군가가 정신을 잃을 때마다 우리는 언론에 사진을 보내요."

투쟁의 일환으로 입술 꿰매기를 처음 본 것은 로자 폰 프라운하임Rosa von Praunheim 감독이 1990년에 발표한 에이즈 다큐멘터리 영화 〈침묵은 곧 죽음Silence = Death〉에서다. 인터뷰 대상 중에는 예술가이자 에이즈 운동가인 데이비드 워나로비치도 있다. 한때 가출 청소년이었던 이 게이 예술가는 당시 막 에이즈 진단을 받은 참이었고, 그의 반대편에 선 여러 가지 침묵을 향해 능변으로 분노를 표출한다. 그는 유년 시절의 경험을, 만연한 폭력의 위협을 피하기 위해 성적 지향을 숨겨야 했던 경험을 털어놓는다. 정치계의 침묵을 지적하면서 에이즈에 맞서기를 거부하는 그들로 인해 자신의 죽음이 임박했다고 말한다. 워나로비치가 말하는 동안 화면에는 그가 콜라주한 장

면이 등장한다. 훗날 〈배 속의 불A Fire in My Belly〉이라는 제목이 붙은 변화무쌍한 고통의 이미지들. 십자가상을 기어오르는 개미 무리, 줄에 매달려 춤추는 꼭두각시 인형, 반창고를 붙인 손 위로 쏟아지는 동전들, 꾹 다문 채 꿰맨 입과 바늘구멍에서 뚝뚝 떨어지는 핏물.

꿰맨 입은 과연 무얼 위한 것일까? 워나로비치의 통렬한 슬로건처럼 침묵이 곧 죽음이라면, 침묵을 강요당한 사람들을 눈에 보이게 만드는 것이 곧 하나의 저항운동이다. 조심조심, 바늘로 살을 관통하며 스스로 가한 상해는 더 큰 피해를 외부에 알린다. "죽음이 진짜 두려운 건 목소리를 잃기 때문이라고 생각해요." 그는 말한다. "저는 뭔가를 남겨야만 한다는 굉장한 부담을 느낍니다."

말로 표현할 수 없는 것을 전달하기 위해 이미지를 만든다. 이미지로 하여금 우리가 갈 수 없는 곳에 가고, 더는 할 수 없는 말을 하게 한다. 이미지는 주인의 사후에도 살아남지만 그렇다고 이미지가 그것이 저항하는 침묵의 위력에서 자유로운 것은 아니다. 워나로비치가 에이즈로 37세의 짧은 생을 마감하고 거의 스무 해가 흐른 2010년, 스미스소니언 박물관에서 열린 획기적인 게이 예술 전시회에서 〈배 속의 불〉은 우파 정치계와 가톨릭 연맹의 항의로 인해 내려진다. 이후로 꿰맨 입은 검열의 상징이 된다. 거리의 시위대는 꾹 다문 입술에 다섯 바늘의 실을 꿰매고 완강한 표정을 지은 워나로비치의 주걱턱 얼굴 포스터를 든다.

이제 나는 두 개의 이미지를 마주하고 있다. 과거에서 당도한 바늘땀. 워나로비치는 죽었다. 그리스 국경에 있던 남자의 행방은 오

직 신만이 안다. 같은 시위 장면을 담은 다른 사진에서 선로에 서거나 앉은 남자들은 지저분한 종이 상자 조각에 "오직 자유뿐"과 "국경을 열어라"라고 손으로 쓴 팻말을 들고 있다. 벌거벗은 상체에 담요를 덮은 그들은 방탄조끼를 입고 폭동 진압용 방패를 든 경찰과 대치 중이다. '바늘땀'이라는 단어는 양날의 주문이다. 그것은 별 의미를 갖지 못한다. 낙인이나, 굳이 말하자면 절하된 가치를 뜻한다. 그런가 하면 함께하거나 바로잡거나 결속한다는 뜻이기도 하다. 누군가에게는 바늘로 생살을 엘 정도로 얼얼한 희망인 것이다.

초록 도화선

2016년 3월

준비된 날들이 시작되고 거리는 만개한 꽃들에 뒤덮인다. 서서히 봄의 횃불이 타오르면 이윽고 녹음이 밀려든다. 어쩌면 올해는 더 열심히 들여다볼지 모른다. 나쁜 소식은 계속 들려온다. 크리스가 시력을 잃었다. 지난여름 두 개의 종양이 그녀의 뇌 속 시신경 바로 아래 터를 잡았다. 종양이 커질수록 시력은 악화되었고, 겨울쯤에 그녀는 완전히 빛을 잃었다.

자연은 쉴 새 없이 생산에 매진하는 기묘한 공장이다. 우리는 삶과 죽음을 상반된 상태로 보고 싶어 하지만 실제로는 모든 것이 뒤엉켜 있다. 벚꽃도 암도, 그보다 무시무시한 생식력의 끝없는 산물인 것이다. 딜런 토머스Dylan Thomas의 초록 도화선*은 꽃봉오리를 터

* 영국의 시인 딜런 토머스(1914~1953)가 지은 〈초록 도화선으로 꽃을 파고드는 힘이The Force that through the Green Fuse Drives the Flower〉에 등장하는 시어.

뜨릴 뿐만 아니라 나무의 뿌리도 터뜨린다.

나는 뿌리와 가지를 무자비하게 파고드는 그 힘을 생각한다. 몇 달 전, 친구의 소개로 심히 정교하고 기념비적인 도자기 조각상을 만드는 예술가 레이첼 니본Rachel Kneebone의 작품을 보게 되었다. 죽음의 경계를 쉼 없이 넘나드는 생의 무심한 활력을 그토록 순전히 포착해 낸 작품은 내 평생 처음이었다.

니본은 신체 부위로 만든 탑, 혹은 구덩이를 만든다. 우아하게 쭉 뻗은 형형한 도자기 다리 수백 수천 개가 포개진 모습이 오싹하면서도 득의만만했다. 가만히 들여다보면 꽃이 보인다. 다시 들여다보면 수탉이 보인다. 동물인지 광물인지 식물인지, 아니면 녹은 밀랍인지 사람의 손인지 알 수 없는 이 변이물은 대체 뭐란 말인가? 어쩔 수 없이, 외설적인 인간의 행동을 떠올리고 만다. 개인을 팔다리 무더기로 전락시킨 집단학살. 동시에 이상하게 황홀한 느낌도 든다. 돌연변이 형태를 모아놓은 스모가스보드* 같다.

친구가 니본의 작품 하나를 소장하고 있었다. 꽃봉오리가 움트는 순간을 포착한 나뭇가지 조각상. 어젯밤 나는 그것을 보러 갔다. 동그랗게 오그라든 두툼한 꽃잎과 혈관을 닮은 넝쿨손이 형상을 갖추고 유약을 바른 채 하얀 벽에 매달려 있다. 그 아래, 친구의 의자 위에 고양이가 잠들어 있다. 거기 서 있는데 전화벨이 울렸다. 뉴욕에서 걸려 온 전화다. PJ가 죽었다. PJ가 스물일곱의 나이로 세상을 떠

* 북유럽 지방에서 유래한 식문화로, 온갖 음식을 차려놓고 먹는 뷔페식 식사.

났다.

예술은 학문이 아니다. 그것은 즉흥적으로 도달한 비상구, 한때 사람이 살았던 섬뜩한 공간을 오가는 일이다. 같은 날, 나는 케임브리지 대학 소재의 피츠윌리엄 박물관에서 개최하는 〈나일강의 죽음Death on the Nile〉 전시에 다녀왔다. 북적이는 어둑한 전시실 안에는 이집트인이 망자를 보관하는 데 쓰던 유물이 가득했다. 강가의 진흙으로 만든 항아리부터 인체를 본떠 만든 정교한 관까지.

관은 단순히 신체를 보관하는 물건이 아니다. 그것은 '카ka', 즉 영혼이 잠시나마 대피할 수 있는 공간, 전환실轉換室 같은 개념이다. 어떤 관은 내세의 부활을 기원하는 이미지들로 환상적으로 꾸며져 있었다. 동쪽을 바라보는 한 쌍의 눈이 그려진 헤네누Henenu의 목관은 망자가 떠오르는 태양을 바라보며 소생하기를 바라는 주술이 담겨 있다. 다른 관에는 카를 불러들이거나 내세에 카와 함께하기를 염원하는 성상이 가득했다.

이 유물들은 세상의 균열과 무한 동력의 증거다. 에너지는 형태에서 형태로 쉴 새 없이 흐르고 시공간을 넘나들며 이동한다. 이 초월적인 시점에서 인체는 그저 장식용 껍데기, 그러니까 그릇에 불과하다. 관람 막바지에 나는 낙테프뭇Nakhtefmut의 관이 주제인 진열관을 맞닥뜨렸다. 망자의 육신은 도굴꾼과 빅토리아시대의 학예사에 의해 소실되거나 버려졌지만 관 속의 유물만은 멀쩡히 살아남았다. 개코원숭이, 자칼, 매, 인간의 머리를 새겨 넣은 네 점의 낡은 조각상. 이들은 장기간에 걸쳐 완성된 소멸의 행위를 목격한 완고한

증인들이다.

그 외에도 작고 검은 물건이 하나 있었다. 마른 파와 마늘 부케. 벽에 적힌 설명에 따르면, 3000년 전 비옥한 삼각주에서 주운 종려나무 가지로 엮은 것이라고 한다. 그렇다. 한때 토머스의 초록 도화선을 파고 들었던 그 힘이, 이제는 세월에 검게 변한 그곳에 여전히 충만히 흐르고 있는 것이다.

환영합니다

2016년 6월

2016년 6월 16일은 끔찍했다. 아침에는 프랑스 릴의 길거리에서 한 영국인 축구 팬이 난민 아이들에게 동전을 던지는 트위터 영상을 보았고, 그다음에는 교전 중인 고국을 떠나 고개를 숙이고 이국의 땅을 향해 걸어가는 시리아 난민의 기나긴 행렬을 담은 광고판 앞에서 나이절 패라지Nigel Farage*가 포즈를 취한 사진을 보았다. 몇 시간 뒤에는 도서관 밖에서 영국 하원 의원이 수제 총에 맞아 살해되었다. 같은 주에 미국 올랜도에서는 게이 클럽인 펄스에서 발생한 총기 난사로 49명이 숨졌다. 트럼프는 선거 유세 중에 이민자를 뱀에 비유했다. 그린즈버러 유세에서 한 기자는 그가 "이민자는 인간이 아냐, 이 순진한 양반아" 하고 말하는 소리를 들었다고 한다.

아마 당신이 그렇듯, 나 역시 올여름에 일어난 사건들을 이해하

* 영국의 브렉시트를 주도한 대표적인 우파 정치인.

기 위해 애쓰며, 어떻게 대응하는 것이 최선일지 고민하고 있다. 지난 늦가을에 존 버거John Berger의 강연을 들으러 영국 국립도서관을 찾았다. 여든아홉인 그의 얼굴은 세월의 풍파를 맞았고 관절염으로 몸이 반쯤 굽어 있었다. 청중 가운데 누군가 난민에 관한 질문을 던지며 이 위기를 어떻게 대처하면 좋을지 묻자 그가 앉은 자리에서 덥수룩한 백발을 쥐어뜯었다. 질문을 받을 때마다 그는 그렇게 물리적으로 고심하는 기색을 보였다. 그러더니 그가 대답을 내놓았다. "환대해야죠."

트럼프나 총기나 혐오에 대해서는 한 글자도 더 할애하고 싶지 않다. 대신에 환대가 이루어지는 공간에 대해 써보려고 한다. 첫 번째 공간은 위츠터블 비엔날레에서 찾은 허름한 어부 헛간이다. 그 안에서 나는 세라 우드Sarah Wood 감독의 단편영화 〈보트 피플Boat People〉을 보았다. 영화는 걸어서 아프리카 대륙을 떠나온 선조부터 국경과 장벽에 광분하는 현대인까지, 인류의 이민 역사를 개관한다. 넬슨의 전함을 담은 터너의 그림이 연상되는 화면 안에서 펼쳐지는 실제 인물들의 이야기는 마술처럼 인간성을 회복하는 주문을 건다. 다음은 삶을 방해받은 이들의 이야기 가운데 하나다.

고국을 떠나온 여자가 나를 보며 절규하듯이 말한다. "우린 그저 시장에서 토마토를 사고 싶어요. 영화가 보고 싶을 때 영화관에 가고 싶은 것뿐이라고요. 그런 일들이 병들거나 죽게 될 만큼 하기 힘듭니다. 우리는 다치거나 죽고 싶지 않아요." 방 안에 있는 사람들 모두가 여자의 말

을 못 들은 체하는 걸 그만두었다. 사실은 모두 듣고 있었다. 모두가 우리를 돌아보며 고개를 끄덕였다. ⋯ 낯선 사람들 간의 이러한 소통 덕분에 잠시나마 집에 돌아온 듯한 기분이 들었다.

폐쇄적이고 어둑한 공간에 앉아 있던 나는 잠깐 동안 환한 개방감을 느꼈다. 보트와 파도를 찍은 파운드 푸티지 중간에 던지니스에 있는 정원의 샛노란 가시금작화 밭에서 돌멩이 목걸이를 꿰어 만드는 데릭 저먼의 손이 반복적으로 등장한다. 우리는 이렇게 살 필요가 없다. 세상을 이해하고, 태도를 취하는 데는 얼마든지 다른 방법이 있다.

마지막으로 비슷하게 밝고 환한 감정을 느꼈던 것은 마크 헌들리 Marc Hundley *의 〈캐나다에서 새로운 음악 New Music at Canada〉 전시회에서다. 나는 뉴욕 로어이스트사이드의 한 갤러리에서 열린 그의 전시를 일주일 동안 세 번이나 찾았다. 헌들리의 작품은 딱히 정치적이진 않지만 그 자체만으로 급진적으로 느껴지는 관용과 개방의 감정을 환대하는 내용을 담고 있다. 우드 감독처럼 그 역시 '발견된 소재 Found Materials'를 활용해 포스터를 만드는데, 이를테면 머릿속에 맴도는 팝송 가사처럼 개인적인 의미가 있는 것들이다.

한 포스터는 데이비드 보위의 아름답고 낯선 얼굴을 담고 있다. 그의 노래 〈허마이어니에게 보내는 편지 Letter to Hermione〉의 노랫말이

* 캐나다 출신의 디자이너이자 예술가(1971~).

포스터에 흐른다. "하지만 난 괜찮지 않다는 걸 알아요." 너무 멋져서 훔치고 싶었던 또 다른 포스터에는 황혼 녘의 짙은 푸른색을 배경으로 여름 나무의 실루엣이 비친다. "안녕, 달님." 존 마우스John Maus의 노래를 인용한 문구다. "오늘 밤은 당신과 나뿐이에요." 단순한 문구지만 단순하지가 않다. 갤러리에 있던 나는 호숫가에 서 있는 기분이 들었다. 머리 위로 구름이 흐르고 산들바람이 느껴진다. 조심스럽지만, 모험할 준비가 되어 있다. 뼛속까지 다정한 마음으로 타인과 함께. 갤러리 안에 또 무엇이 있었는지 아는가? 손수 만든 벤치다. 피곤해 보이는데 앉아요. 앞으로 무슨 일이 벌어질지 모르지만 여기선 당신을 환영한다는 걸 알아주었으면 해요. 내 옆자리는 언제나 환영입니다.

진짜 행세

2016년 9월

숲속에 코피가 아직 마르지 않은 두더지 두 마리가 몇 미터 간격을 두고 떨어져 죽어 있다. 나는 새 책을 시작하기 전에 창문을 열고 바람을 맞이한다. 시작은 표지판 없는 길을 더듬어 찾아가는 것과 같다. 간절히 집에서 멀어지고 싶은 마음에 어디론가 계속 길을 떠난다. 마라지온, 버들리, 올드버러*, 시간이 멈춘 바닷가 마을. 라임 레지스에서 여행 가방의 상단 포켓 지퍼를 열자 잊고 있었던 펭귄 출판사의 책 한 권이 나온다. 표지가 살짝 구부러진 《지하의 리플리 Ripley Under Ground》. 퍼트리샤 하이스미스가 1955년부터 1991년까지 느긋하게 집필한 5부작 가운데 두 번째 작품이다.

시리즈 가운데 내가 읽은 책은 《재능 있는 리플리 The Talented Mr Ripley》가 유일했는데, 서투른 야심가에 불과했던 톰 리플리가 디키 그린

* 영국의 지명들.

리프를 죽이고 그의 상류층 인생을 차지하면서 살인자이자 사기꾼, 그리고 도락가로 변모하는 과정을 그린다. 응당 내 것이어야 할 인생을 차지할 수만 있다면 진짜고 말고가 뭐 그리 대수일까? 비록 진짜 부자의 머리에 방아쇠를 당기고 피가 낭자한 육신을 바다에 던져버려야 할지라도 나보다 부자인 ─ 최고급, 최고급!il meglio, il meglio!* ─ 자아로 비집고 들어가면 안 될 이유가 뭐란 말인가?

《지하의 리플리》에서 하이스미스는 예술계로 작전 무대를 옮겨 가짜와 기만에 관한 그녀의 불편한 철학을 제련한다. 이제 훨씬 자연스럽고 부티가 철철 흐르는 리플리는 화가 필립 더와트의 자살을 숨긴 채 그의 위작 생산과 판매를 진두지휘한다. 탁한 적색과 갈색으로 구성된 더와트의 작품은 수많은 윤곽선이 특징이다(나는 초기 아우어바흐의 작품 같은 느낌을 상상했지만, 보아하니 하이스미스는 페르메이르의 유명한 위조범 한 판 메이헤런Han van Meegeren에게서 영감을 받은 모양이다). 리플리와 마찬가지로, 위작은 멀리서는 진짜 같지만 가까이에서 보면 당황스러울 정도로 엉망이다. 그가 가장 좋아하는 작품은 물론, 위작들 중에 하나다. "가만 못 있고 의심하고 불안해하는 분위기가 톰을 즐겁게 했다. 바로 가짜라는 사실 때문이다. 위작들은 그의 집에서 좋은 자리를 차지했다."

나는 정체가 탄로날지 모른다는 집단적 공포를 이용하면서 흥미

* 톰 리플리는 진짜 디키 그린리프나 된 듯이 택시 기사에게 이탈리아어로 이렇게 외치며 최고급 호텔로 가달라고 주문한다.

진진한 예술적 기만을 선보이는 이런 책들이 좋다. 리플리는 살인만 은폐하는 것이 아니다. 그는 한때 제 자신이었던 추하고 어설픈 소년, 거울을 보고 움찔하던 겁에 질린 얼굴을 숨긴다. 그가 파묻은 것은 끊임없이 표면으로 떠오른다. 물에 불어 떠오르는 익사체처럼 악행은 되돌아온다. 그를 응원하는 것도 무리가 아니다. 누군들 서툴고 무지하고 볼품없는, 추하디 추한 저 자신으로부터 도망치고 싶지 않겠는가? 누군들 모방이나 흉내로부터 완전히 자유롭겠는가? 까놓고 두 얼굴이 없는 사람이 어딨단 말인가?《아르고노트The Argonauts》의 저자 매기 넬슨은 "나는 여태껏 진짜 나일 수 있어 행운이었다"라고 말했지만 하이스미스의 세계에서 진짜는 오래 지속되는 상태가 아니다.

리플리는 부자처럼 보이고 싶어 했지만 동시에 자신이 만든 위조품으로 부자들을 벌하려고 했다. 그들의 안목을 비웃고 그들의 교양을 위협하면서 말이다. 우리를 얼마든지 배반할 수 있는 사물의 힘은 무섭기만 하다. 그야말로 저속한 것에 벌벌 떠는 도시로 처음 이주했을 때 나는 대놓고 짝퉁 프라다 가방을 들고 다녔다. "나는 저속할지라도 살아 있고 싶다." 시인 프랭크 오하라는 〈나의 심장My Heart〉에서 이렇게 말했다. 비록 고상한 것보다 덜 죽어 있는 것에 관한 이야기이긴 해도 말이다.

하이스미스는 달리아꽃, 하프시코드, 국세청처럼 자신이 좋아하는 것과 싫어하는 것을 리플리에게 투영한다. 레즈비언이자 알코올 의존자였던 그녀는 가짜 자아를 만들어야만 하는 심정을 이해했다.

플롯을 한 겹 벗겨내면 리플리 연작 가운데 단연 최고는《리플리를 따라간 소년The Boy Who Followed Ripley》이다. 소설은 차갑게 분열된 냉전 시대 베를린에서 신분을 숨기고 도망치는 동성애자 남성을 이야기한다. 게이 바에서 여장까지 한 리플리는 갑작스레 가짜 철학을 망쳐버린다. 그의 자아 바꾸기는 위험천만한 공 주고받기 게임처럼 주목을 받는다. 꾸준히 이쪽 아니면 저쪽의 진실을 떠받들던 이야기꾼이자 날조자 리플리가 이번에는 진실에서 슬쩍 발을 뺀다. 그는 이제 교묘한 예술, 예술적 교묘함으로 진짜 가짜를 만들어낸다.

와투시 춤을 추리라

2016년 12월

야생 고래가 보고 싶다. 내가 고래를 본 것은 1980년대의 언젠가 새파란 수영장 물을 뚫고 나왔다 들어갔다 하며 홀라후프를 뛰어넘던 수족관의 범고래가 전부다. 수조 안에 갇힌 유목 짐승은 하루 수백 킬로미터의 대해를 가르던 방랑 욕구를 잃지 않았다. 다른 신체의 속박을 몸소 느껴본 적이 있는가? 나는 막 노트북을 켜고 냉동 배아로부터 소송을 당한 여자의 기사를 읽은 참이다. 별거 중인 그녀의 남편은 두 배아에 에마와 이저벨라라는 이름을 붙였다.

보아하니 우리 몸으로 할 수 있는 일과 할 수 없는 일을 관장하는 법이 매일같이 새로 생겨나는 모양이다. 오하이오주에서는 태아에게 심장박동이 감지되면 산모의 임신 중단을 금지하는 법안이 발의되었는데, 심장이 뛰기 시작하는 6주 차의 태아는 팝콘 알갱이보다도 작고 손톱보다도 작은 렌틸콩 크기다. 한편 영국에서는 이른바 "비인습적인 성행위"라는 주먹 삽입이나 배뇨나 가학적 행위로 상

처를 남기는 장면을 담은 온라인 포르노 사이트를 제한하는 디지털 경제 법안이 마련되었다. 시민 불복종*에 나서겠다는 게 아니라 나는 그저 내 컴퓨터로 포르노를 보고, 내 오르가슴의 관할권을 갖고, 내가 원할 때 아이를 낳거나 아예 낳지 않고 싶을 뿐이다.

지난가을의 어느 밤에 나는 세계적인 안무가 마이클 클라크Michael Clark가 데이비드 보위에게 바치는 헌정 공연 〈심플 로큰롤… 음악에to a simple, rock 'n' roll…song〉를 보기 위해 혼자 바비칸 센터로 향했다. 내 양옆에 앉은 여자들은 나긋하게 심장마비와 요양원에 관한 이야기를 나눴다. 무대 위 무용수들이 에릭 사티Erik Satie의 두 피아노 연주곡에 맞추어 얼음장처럼 차가운 춤사위를 선보인다. 그들의 몸짓이 꼭 오토마타** 같다고 말하면 좋으련만 그건 사실이 아니다. 흑백 플라밍고처럼 흔들리는 다리 하나로 선 무용수의 잘 다져진 유연한 신체가 인간 능력의 문턱에 서서 기계의 경지를 넘어다보는 모습을 지켜보자니 황홀할 지경이었다.

다음 안무의 배경음악은 패티 스미스Patti Smith의 〈랜드Land〉. 경계선상의 경험을 담은 패티의 주술적 서사시는 복도에 떠밀린 소년과 함께 극단의 시각적 환상을 묘사한다. 물리적 상태가 서로 충돌하면서 잭나이프에서 주삿바늘로, 다시 성기로, 약에 취한 몸에서 만신창이가 된 몸으로, 다시 시체로 바뀐다. 패티 스미스의 달콤한 가

* 개인의 기본권을 침해하거나 부당한 법률 또는 정책에 저항하기 위해 시민들이 이를 따르지 않고 비폭력적으로 저항하는 일.
** 스스로 작동하는 기계.

능성의 바다a sea of possibilities*에서 춤추는 것 말고 무엇을 할 수 있을까?

나는 G열에서 목을 죽 내밀고 앉아 있었다. 검정 비닐 나팔바지를 입은 세 형체가 나와 광분하며 악어처럼 팔을 부딪치다가 팔다리를 크루아상처럼 접는다. 흔들림은 더는 찾아볼 수 없다. 패티의 노랫말처럼 "통제력은 잃어야 생기는 것"이다. 나는 거침없이 자유롭게 구르고픈 인체의 열망을 가슴으로 느낄 수 있었다. 무용수 한 명이 유독 마음을 사로잡는다. 민머리를 한 중성적인 얼굴의 남성 무용수가 거꾸로 몸을 들어 올리더니 물구나무를 선다. 두 팔을 쫙 펼치고 두 발목을 파트너의 머리 뒤에 고정한 채 굴복적으로 매달린 그의 몸이 바닥으로 서서히 내려온다. 유연성, 그것은 어디에서 오든 환영이다.

미국 대선이 끝나고 나는 매일 밤 머릿속으로 지도와 나침반과 현금과 손전등 등의 짐을 꾸리다 잠에 들었다. 어떤 재앙을 예상했던 것일까? 언어도, 진실도, 시민권도, 모든 것이 악화하고 있다. 어느 날 '행동주의ACTIVISM'라고 쓰인 티셔츠를 보았지만 65파운드짜리 슬로건이 얼마나 도움이 될지 모르겠다. 패티 스미스의 또 다른 노래에서는 "사람에게 힘이 있다"라고 말하지만 사람에 집착하는 순간 우리는 '민중의 적'이나 '사람들이 하는 말에 따르면' 등 논쟁을 가로막는 장치에서 불과 몇 발짝 떨어진 거리에 놓이고 만다.

나는 사람은 잘 모르지만 연대의 힘은 아직 믿는다. 구식처럼 들

* 〈랜드〉의 노랫말.

리는 그 연대의 뿌리가 모두에게 공통으로 주어지는 신체에 있다는 것도 믿는다. 저마다 차이는 있지만, 여전히 질병과 상실과 노화와 죽음에서 벗어나지 못한 신체 말이다. 그것은 가능성의 바다다. 심지어 지금도 누구나 누릴 수 있다. 욕망에 사로잡히고 차이를 두려워하며 린치와 학살을 추구하는 인간이라는 동물이 이곳에서 모두가 함께한다면 어둠 속에서 와투시 춤을 추리라.*

* 〈랜드〉에 나오는 노랫말로, '와투시'는 현란한 전통 춤을 추는 것으로 알려진 아프리카 투치Tutsi 부족을 일컫는다. 1960년대 와투시 댄스라는 춤이 미국에서 유행한 바 있다.

나쁜 놀라움

2017년 2월

도널드 트럼프가 미국의 45대 대통령으로서 취임 선서를 하던 당시, 나는 퀴어 이론에 있어 신적 존재인 작고한 이브 코소프스키 세지윅의 에세이를 떠올렸다. 〈편집증적 읽기와 회복적 읽기〉는 세지윅이 1990년대에 집필한 에세이다. 나는 편집증이 심한 건 아니지만 이 글이 우리가 사는 시대를 기이하리만치 잘 포착했다고 생각한다.

그해 봄에 트위터를 자주 들락거린 사람이라면 매일같이 피어오르던 음모론을 목격했을 공산이 크다. 그것들은 핵심 문장을 푸른색으로 강조한 텍스트의 스크린 숏 형태로 확산되었다. 트럼프를 푸틴과 연결 짓는 것도 있었고 유령 회사를 통한 어두운 자금 유통, 영향력과 정보의 추악한 흐름, 루머와 고의적인 가짜 뉴스의 여파를 추적하는 것도 있었다. 대부분이 선의로 제작된 것이었고 상당수는 정확한 내용을 담고 있었을 테지만, 그것들의 의기양양한 어

조에 담긴 무언가가 나를 불안하게 했다. 물론 무슨 일이 벌어지고 있는지는 알아야 한다. 그러나 얼마나 자세히 알아야 하며, 막상 알게 되었을 때 우리는 무엇을 해야 하는가?

이것이 바로 세지윅이 가공할 만한 지성을 할애해 고심했던 난제다. 그녀는 폭로를 향한 편집증적인 의무감이 오랫동안 중대한 접근법으로서 우위를 점해왔으나 위기에 대처하는 유일한 방법은 아닐 거라고 말한다. 에세이에서 그녀는 편집증적 읽기가 불시의 습격에 따른 고통을 미연에 방지하기 위한 시도라는 점에서 그 무엇보다도 방어적이라고 적었다. "나쁜 놀라움은 없을 것이다. 편집증은 나쁜 소식을 항상 미리 알고 있게 한다."

냉소적이면서 한편으로는 이상하리만치 순진한 사고다. 편집증적 독자들은 폭력의 이면을 벗겨내는 데 사명감을 느끼며, 끔찍한 진실도 드러나기만 하면 자연히 변모할 것이라고 믿는다. "마치 문제의 정체를 밝히는 일이 문제의 해결에는 조금도 근접하지 못할지언정 최소한 해결의 방향으로 나아가는 걸음인 건 자명하다는 듯이" 말이다. 마치 무슬림 입국 금지가 그동안 특정 요구를 충족시키고 있지 않았던 것처럼. 마치 구조적 인종차별의 명백한 증거만으로 백인 우월주의자의 성향이 바뀌기라도 할 것처럼. 마치 당하는 입장에서도 그게 새로운 소식이나 되는 것처럼.

에세이의 말미에서 세지윅은 대안적 접근법의 뼈대를 제시한다. 회복적 읽기는 재앙을 예상하고 준비해야 할 필요성에 매이지는 않는다. 물론 저항이나 완전히 다른 현실을 만들어내기 위한 것일 테

지만, 근본적으로 회복적 읽기는 고통의 회피가 아니라 쾌락의 추구를 목적으로 한다―그렇다고 해서 상실과 압제의 암울한 현실을 외면한다는 뜻은 결코 아니다.

2009년에 58세의 세지윅이 유방암으로 세상을 떠난 탓에 그녀가 회복적 읽기를 통해 뜻한 바를 자세히 전해 들을 길은 없지만, 나는 그것이 2017년 1월 19일에 런던 리뷰 북숍에서 시인 아일린 마일스Eileen Myles가 낭송한 시 같은 것일 거라 상상한다. 20여 년 전 대통령 선거에 출마한 바 있는 마일스는 〈수락 연설Acceptance Speech〉이라는 새로운 시로 그날 밤 행사를 마무리했다. 그녀 버전의 대통령 연설이었다. 트럼프의 취임식이 있기 하루 전날 밤이었고, 그녀가 펼친 비전은 다음 날 트럼프가 말한 것에 정반대되는―지난하지만 신나는!―유토피아였다. 마일스 정권에서 백악관은 노숙인 쉼터가 될 것이며, 24시간 운영하는 도서관과 무료 지하철과 무상교육과 공짜 음식이 제공되고 모두가 양궁을 즐길 것이다. 물론이지, 안 될 것 없잖은가?

시를 듣고 있자니 회복되는 기분이 들었다. 유토피아를 그리고 결의에 찬 의지로 그곳으로 향하는 내 상상력이 책으로 가득 찬 책장들 틈에서 한순간이나마 회복되는 기분이었다. 오, 자세히는 묻지 말라. 그로부터 한두 주가 지나서 나는 해크니윅에 위치한 야드 극장으로 친구 리처드 포터Richard Porter의 연극 〈비행기Planes〉를 보러 갔다. 뮤지션 둘과 무대에 오른 그가 말레이시아 항공 370편의 실종과 우연히 겹친 누이의 자살에 관해 혼자 이야기하는 독백극이었다.

이제야 드는 생각이지만, 그의 공연은 세상을 읽는 그 두 가지 방법을 말하고 있었다. 하나는 책임 소재와 처벌 대상을 가리기 위해 편집증으로 향하는 것이고 다른 하나는 그 반대를 택할 경우 어떻게 될 것인지에 관한 것. 그는 끊임없이 사실 파편들—사라진 기체, 피에 전 스카프, 시골길에 주차된 자동차—을 모아 패턴을 제시하고 그것들과 공존할 방법을 모색했다. 재앙은 이미 벌어졌고 나쁜 놀라움은 결국 찾아오고야 말았다. 문제는 이제 무슨 일이 일어날 것이며, 상실과 분노와 함께 어떻게 삶을 살아가고, 어떻게 하면 명백히 파괴적인 힘에 의해 파괴되지 않느냐는 것이다. 그의 독백이 이어질수록 극장 안이 점점 커지는 듯하더니 종내 모두 다 같이 거대한 공간에 앉아 있는 기분이 들었다. 그곳은 미래가 아직 그려지지 않은 가능성의 대성당이었다.

이번 화재

2017년 6월

예술과 참사 사이에는 어떤 관계가 있을까? 불은 시작되면 방에서 방으로 옮겨붙으며 결국에는 건물을 집어삼킨다. 사람들이 안에 갇히고, 창밖으로 아이를 내던진다. 단테의 〈지옥〉과 같은 한 장면. 그렌펠 타워 화재* 사건의 목격자는 말한다. "올려다보면 볼수록 층층이 수없이 많은 사람이 보였어요. 대부분 아이들이었죠. 고음 목소리만 들어도 알잖아요. 한동안 그 소리를 잊을 수 없을 거예요. 아이들이 살려달라고 울부짖었어요."

1834년 10월 16일 저녁, 영국 국회의사당이 화염에 휩싸였을 때 템스강 사우스뱅크에 줄지어 선 구경 인파에는 인상주의 화가 윌리엄 터너도 끼어 있었다. 그날의 밑그림으로 그는 이듬해까지 두 개

* 2017년 6월 런던의 공공 임대 아파트인 그렌펠 타워에서 발생한 화재로, 노후한 소방 시설과 화재에 취약한 건축 자재 사용이 대규모 인명 참사의 원인으로 지목되어 인재人災라는 비난을 받았다.

의 작품을 완성한다. 〈국회의사당의 화재The Burning of the Houses of Lords and Commons〉에서는 무너지는 웨스트민스터 홀을 압도하는 강렬한 불기 둥이 연기 자욱한 상공으로 치솟고 다리로 미끄러지듯 세를 확장하며 물결에 반사되는 가운데, 강에서는 구부정한 검은 형상들이 여러 척의 배 위에서 그 광경을 지켜본다.

남기는 것. 구경거리와 인공 산물로서, 증거와 목격자 보고와 영구적 기록으로서. 분홍과 노란 장밋빛이 푸른 하늘에 어룽지고, 황금 화살 같은 잔해가 가득 피어올라 하늘이 몹시 아름답다. 여기서 첫 번째 난관이 들이닥친다. 어떻게 비극의 탐미를 피할 것인가? 국회의사당 화재에서는 아무도 죽지 않았고, 그 사실은 화재를 묘사한 터너의 황홀한 작품을 더욱 즐겁게 바라보게 한다. 장관의 본질은 때로는 그것이 주는 공포에 있다. 소설가 헨리 그린이 영국 대공습 기간에 소방지원대로 일한 경험을 담아 1943년에 발표한 네 번째 소설 《포로Caught》처럼 말이다.

소설의 주인공인 의용 소방대원 리처드 로는 아내에게 으레 쓰는 표현으로 공습을 전하지만 그가 내면에 남긴 기록은 훨씬 충격적이다. "그가 본 것은 장밋빛으로 타오르는 부서지고 찢어진 어둠의 모자이크였다. 사각의 목재들이 잉걸불만 남도록 타버린 가운데 저 멀리 신이 난 노란 불길이 다음 숯검정 더미를 까닥까닥 건드리며 그날의 분홍빛 밤으로 섞여들었다." 도시는 가뿐히, 신명 나게 파괴되는 와중에 사람의 죽음을 대신하는 숯검정 더미와 잉걸불이라니, 이 얼마나 불길한 아름다움인가!

불이 꺼지고 희생자의 신원 파악은커녕 시신조차 몇 구 찾을 수 없었던 그렌펠 참사 이후로 나는 막을 수 있었던 또 다른 대화재의 재판 기록을 읽으며 오후를 보냈다. 트라이앵글 셔츠웨이스트 공장 화재는 1911년 3월 11일 뉴욕 로어이스트사이드의 아시 빌딩 상층에 위치한 노동 착취 현장에서 발생했다. 그 화재로 146명이 사망했고, 희생자 대부분은 의류 공장에 고용된 여성들과 어린 소녀들이었다.

그렌펠 타워의 입주민들처럼 이들 역시 이주한 지 얼마 안 된 이민자들이었다. 근무시간 동안 문을 잠그는 공장 소유주들로 인해 탈출에 실패한 여자들은 불에 타 죽는 대신 길바닥으로 몸을 던진다. 시체 안치소의 요람 같은 관 속에 줄지어 누운 시신의 신원을 확인하는 장면을 담은 기이한 사진에서 희생자들은 하얀 시트에 몸이 휘감겨 있고 피투성이가 된 얼굴은 입을 벌리고 뜬 눈으로 허공을 응시한다.

뒤이어 공장 소유주 아이작 해리스와 막스 블랑크는 과실치사 혐의로 재판을 받는다. 재판 기록 전문이 인터넷에 공개되어 있으니 시간을 거슬러 올라가 그날 오후의 참혹한 증언을 듣는 것이 가능하다. "뛰어다니는 여자애들이 보였고, 그다음에는 물론 연기와 화염이 솟구치는 바람에 돌아갈 수 없어서 발길을 돌렸습니다." "발을 디뎠는데, 모르겠어요—뭔가 물컹한 것이—아마도 시체였던 것 같아요. 저도 모르겠습니다."

이 증언은 그날의 불꽃과 연기 휘날리던 혼돈을 포착했을 뿐만

아니라 역사에 아로새긴다. 그렌펠 타워 청문회 역시 그러할 것이다. 이를 계기로 법은 바뀌지만, 죽음에 책임이 있는 자가 늘 응당한 책임을 지는 것은 아니다. 트라이앵글 셔츠웨이스트 공장의 소유주는 둘 다 무죄를 선고받았다. 그로부터 2년 뒤, 블랑크는 또다시 근무시간 중에 공장 문을 잠근 혐의로 체포되었다. 그에게는 20달러의 벌금형이 내려졌다.

시체 도둑들

———

2017년 8월

그들은 불쑥 나타났다, 필립 거스턴Philip Guston의 클랜스맨Klansman*
그림들. 1968년 폭력의 해와 유년 시절의 불안을 잇는 그의 기억 속
통로를 따라 나왔다고 해야 할까. 거리에 사람들이 피를 흘리고 쓰
러졌는데 어찌 회화의 추상성을 지킨단 말인가? 정교하게 물감을
뭉갠 그림으로 어찌 벽을 채운단 말인가? 1968년은 암살의 해였
다. 4월에는 마틴 루터 킹이, 이어서 6월에는 로버트 케네디가 암살
당했다. 8월에는 모두가 그랬듯, 그 역시 텔레비전으로 민주당 전
당대회를 지켜보았다. 대부분 평화적이고, 대부분 젊은이로 구성된
시위대 1만여 명이 곤봉을 든 경찰과 주 방위군 2만 3000명에게 흠
씬 두들겨 맞았다.** 이 사건으로 거스턴의 가슴에는 구멍이 뚫렸고,

———

* KKK 단원.
** 베트남전쟁이 한창이던 1968년, 민주당 전당대회가 열린 시카고에서 평화로운 반전
시위를 벌이던 시위대가 경찰 및 주 방위군과 대치하면서 폭력 사태로 번졌다.

그 구멍에서 두건을 쓴 남자들이 튀어나왔다.

거스턴은 그해 처음으로 클랜스맨 그림을 그린다. 그러니까 로스앤젤레스에서 파업 파괴자*로 분한 그들과 여러 차례 맞닥뜨렸던 1920년대 이후로는 처음이다. 이때의 클랜스맨은 핼쑥하고 음험한 악마의 화신으로, 그들이 벌인 끔찍한 행위의 증거는 구부러진 나무에 매달린 처형당한 남자로 표현된다.

반면 1960년대 그림 속 클랜스맨은 희화화되고 닳아빠진 모습이다. 진부하고 사악한 장난처럼. "저 역시 모두와 마찬가지로 모든 게 불안해서 작업실에서도, 제가 하는 일에서도 떼놓지 못할 정도였습니다." 1974년에 그가 설명한다. "그들을 한심하고 군데군데 솔기를 기운 너덜너덜한 모습으로 상상했습니다. 어떻게 설명해야 할지 모르지만 뭔가 애처로운 동시에 우습게 말이죠." 거스턴은 그들에게 시가 담배를 쥐여주고, 만화풍 자동차에 태운다. 그들의 흰 가운에 피가 튀어 있을 때도 있다. 어떨 때는 자화상을 그리기도 하는데 담배를 뻐끔거리는 클랜스맨이 자신의 텅 빈 눈구멍을 직접 칠한다.

이제 거스턴은 멀리서 지켜보지 않는다. 이제 그가 그림 안에 있다. 두건 아래 누군가, 어떤 멍청이가 길게 찢어진 옷 틈새로 세상을 내다본다. 우리가 증인이 되어야 한다고, 거스턴은 늘 말했지만 그건 단순히 일의 전개를 지켜보라는 뜻이 아니었다. 그는 **악마**가 되

* 파업 노동자 대신 일하는 이른바 '대체 인력' 노동자를 뜻한다. 1923년, 열악한 노동환경 개선을 요구하며 샌피드로에서 일어난 노동자 총파업에서 KKK단이 파업 파괴자로 개입했다.

는 것, 매일같이 악마성을 지니고 사는 것이 어떤 기분인지 알고 싶어 했다. 1970년 그가 작업실에서 노란색 리걸 패드에 휘갈겨 쓴 메모가 있다. "그런 다음엔 그들이 뭘 할까? 그전에는 뭘 했을까? 담배를 피우고, 술을 마시고, (전구와 가구와 나무 바닥이 있는) 방에 둘러앉고, 텅 빈 거리를 순찰할까? 아연하며, 우울해하고, 가책을 느끼고, 두려워하고, 후회하고, 서로를 안심시킬까?" 메모를 읽자니 시인 클라우디아 랭킨Claudia Rankine이 미국 사회의 구조적 백인 우월주의가 문화 전반에 영향을 미치는 방식을 파헤치기 위해 2017년에 세운 '인종적 상상 협회Racial Imaginary Institute'를 떠올리게 되었다. 거스턴은 피해자가 누구인지 알고 있었다. 그가 알고자 했던 건, 랭킨처럼, 누가 그랬냐는 것이다.

이즈음 그의 캔버스는 그가 "탠저벌리아tangibalia"*라 불렀던 사물들로 가득 찬다. 그것들은 우스꽝스러운 쓰레기, 샌드위치, 맥주병일 때도 있고, 불길하고 심상치 않고 묘하게 불편한 것들일 때도 있다. 전선에 매달린 전구와 떨어지는 벽돌이 등장하는가 하면, 사람의 몸이나 팔다리나 버려진 재킷과 신발이 쌓여 있을 때도 있다. 거스턴은 그들이 야밤의 드라이브를 통해 얻는 것이 무엇인지 정확히 알고 있었다. 백인 우월주의의 막판도 알고 있었다. 처형된 신체를 보여줄 필요도 없었다. 그저 대치 이후의 쓰레기, 제거된 사람들의

* '유형有形'을 뜻하는 형용사 'tangible'을 써서 '하찮은 것crapola'의 의미로 필립 거스턴이 만들어낸 표현.

소유물이면 충분했다.

샬러츠빌과 보스턴에서 일어난 인종주의 행진* 장면을 보며, 익명성 뒤에 숨어 비난에도 아랑곳하지 않고 자신들의 잔혹성과 범죄를 인정하길 거부하는 그들을 지켜보며 나는 자연스레 거스턴의 그림들을 떠올렸다. 이성이 통하지 않는, 분홍색 햄 같은 주먹을 쥔 늙은 망령들의 행진이 다시금 세간의 이목을 끈다.

1968년 10월 23일, 거스턴은 뉴욕 스튜디오 스쿨의 모턴 펠드먼 Morton Feldman과 대화를 나눈다. 그는 펠드먼에게 홀로코스트, 특히 트레블링카 절멸 수용소**에 관한 생각을 많이 했다고 말한다. 대량 학살은 효과가 있었다며 그는 나치가 이를 통해 희생자뿐만 아니라 학대자도 마비시켰다고 말한다. 그럼에도 불구하고 탈출에 성공한 유대인들이 있었다. "마비된 자신을 깨우는 과정을 상상해 보세요. 전체를 보고 증인이 되는 과정을 말입니다." 그가 말한 탈출은 현실로부터의 도피가 아니다. 그는 행동을 의미했다. 함정에서 빠져나오라는 뜻이었다. 철창을 뚫고 나오라는 말이었다.

* 2017년 8월, 미국 버지니아주 샬러츠빌에서 남북전쟁 당시 남부 연합군을 이끈 로버트 E. 리 동상의 철거를 반대하며 백인 우월주의자들이 일으킨 폭동. 인종주의자뿐만 아니라 네오나치와 KKK단이 결집해 나치즘 구호까지 외친 극우 집회였다.
** 폴란드 바르샤바 부근 트레블링카 마을에 위치한 나치의 '살인 공장'이라 불렸던 유대인 강제수용소.

시간이라는 음악의 춤

2017년 12월

지난가을, 나는 20세기를 살았던 이들의 흥망성쇠를 담은 앤서니 파월Anthony Powell의 12권짜리 대작 소설 《시간이라는 음악의 춤A Dance to the Music of Time》을 읽기 시작했다. 나는 아주 느긋한 무언가, 역사의 흐름을 대단히 멀리서 관조한 무언가를 통해 어쩌면 믿기 어려운 속도로 쌓여가는 요즘 뉴스에 대한 해독제를 얻고 싶었는지 모른다.

파월이 《시간이라는 음악의 춤》의 영감을 얻은 건 1945년, 런던 월리스 컬렉션에서 본 니콜라 푸생Nicolas Poussin의 동명의 작품에서였다. 그는 책의 첫 장에 그 감상을 남겼다. "바깥을 향해 서서 손을 맞잡고 복잡한 춤을 추는 사계절의 신들처럼 우리 인간은 느리고 세심하면서도 때론 약간 엉성하게 스텝을 밟으며 구체적인 발전을 이루기도, 의미 없는 회전에 접어들기도 한다. 그사이 함께 춤을 추던 동지들은 사라졌다 다시 나타나며 장관에 패턴을 더한다. 그 안에서 우리는 선율을 선택할 수도, 어쩌면 춤의 스텝을 조절할 수도 없다."

이러한 패턴과 무의미의 조합이 내가 파월을 좋아하는 이유다. 사람들은 그의 우월 의식을 지적하지만 직위나 웅장한 저택은 겉치레에 불과하다. 그의 소설은 시간을 주제로, 우리가 얼마나 작고 우스운 무리를 지어 시간 속을 통과하는지, 시간으로 인해 어떻게 흩어지고 작아지는지, 그 안에서 우리가 맡은 역할을 가늠하기가 얼마나 어려운 일인지 보여준다.

《시간이라는 음악의 춤》을 구성하는 소설들은 여느 소설과 달리 회화적이고, 표면과 빛을 다루며, 허구의 그림과 실제 그림으로 채워져 있다. 책을 읽다 보니 나도 푸생의 그림을 직접 보고 싶어졌다. 마침 6개월 동안 매일같이 푸생의 두 작품을 보러 갔던 열렬한 일화를 담은 비평가 T. J. 클라크T. J. Clark의 《죽음의 광경The Sight of Death》도 읽고 있던 터였다.

파월의 소설과 마찬가지로 클라크의 푸생 역시 잔혹한 시간을 형상화한다. 인간이 근근간간히 통과하는 그 무정한 세계를. 그 안에서는 뱀이 인간의 죽은 몸뚱이를 집어삼키는 그로테스크한 현장으로부터 혼비백산하여 도망치는 남자의 모습이나 웅덩이에 반사된 먼 마을의 풍경이나 흥미나 가치 면에서 큰 차이가 없다.

푸생의 〈시간이라는 음악의 춤〉은 여전히 월리스 컬렉션이 소장하고 있고, 월리스 컬렉션은 여전히 맨체스터 광장에 있다. 어느 추운 겨울 아침에 나는 그곳을 걸었다. 벌링턴 아케이드를 통과하며 실크 파자마나 향수를 전시한 쇼윈도를 지나다 오랫동안 알고 지내던 소설가와 마주쳤고 우리는 세상에 나쁜 그림이란 게 존재하는지

를 두고 짧은 대화를 나누었다. 실로 파월스러운 장소에서 나눈 파월스러운 대화였다.

월리스 컬렉션에는 관람객이 거의 없었다. 나는 빛바랜 자주색, 청록색 실크 벽지로 장식된 전시실들을 통과하며 금장 액자 속 나른하고 멀게 느껴지는 카날레토Canaletto와 클로드 로랭Claude Lorrain의 소함대 그림들을 지났다. 장 오노레 프라고나르Jean Honoré Fragonard의 그네 타는 소녀는 자욱한 공기 속으로 뛰어올랐고 깃털을 뽑지 않은 거위는 식탁 위에 올라가 있었다. 시간을 멈추는 데 그림만한 것이 있을까?

푸생의 작품은 전시실 맨 끝에 자리하고 있었다. 그림은 나의 기대보다 작고 어쩐지 볼품없었으며 엉뚱하고 우울해 보였다. 분홍빛 풍만한 가슴의 댄서 넷과 푸토* 둘, 그리고 단단한 근육과 머리가 센 시간의 아버지Father Time와 정교한 하늘 풍경을 뚫고 달리는 아폴로 신의 전차. 과장되면서도 약간은 우스꽝스러운 탓에 극적인 분위기가 조성되는가 싶다가도 금세 차갑게 식었다. 그림 속 풍경은 천상의 축제와는 어울리지 않게 암울하고 절망적이었다. 신과 전령들이 구름 속에서 꽃가루를 뿌려대지만 전망은 파월이 "여지없이 자명하다" 할 만큼 흐리기 그지없었다.

다음 날 아침 나는 친구인 섀넌이 쓴 화가 맷 코너스Matt Connors의 부고 기사를 읽었다. 기사에서 섀넌은 "머릿속에 이미지 하나가 선

* 르네상스 예술에서 큐피드나 천사를 상징하는 발가벗은 어린이의 형상.

명히 떠오른다"라고 적었다. "무리 지어 같이 걷던 친구 하나가 회전문에 갇힌 것처럼 어떤 연유로 갑자기 멈춰 섰는데도 다른 친구들은 하릴없이 가던 길을 계속 간다."

그 글이 내게 《시간이라는 음악의 춤》에 담긴 참 의미를 일깨워 주었다. 파월은 40세에 책을 쓰기 시작했다. 푸생이 빙빙 도는 형상들을 화폭에 담은 나이와 같다. 마흔은 우리가 시간이 얼마나 이상한 것인지, 어떻게 반복되고 되돌아오는지, 여정의 동지들이 얼마나 매정하게 사라져 버리는지 깨닫는 나이이기도 하다. 움직여라, 움직여야 한다. 칭칭 감긴 발이 축축한 땅을 딛고 움직인다. 날은 흐리고 시간도 별로 없고 자작나무에는 빛의 파편이 하얗게 내린다.

낙원

2018년 3월

길조다, 드디어. 나는 정원에 심은 헬레보루스의 시든 잎을 잘라내고 있었다. 그날따라 푸르른 하늘을 올려다보니 작은 비행기 하나가 내 머리 위를 날며 창공에 웃는 얼굴을 수놓는다. 다른 흔적은 사라진 뒤에도 웃는 입은 지워지지 않고 남아서 체셔 고양이*의 미소를 남쪽으로 길쭉이 늘어뜨린다.

정원을 가꾸는 일도 예술일까? 만약 그렇다고 한다면 우연과 날씨에 좌우되고 물질계에 뿌리를 내렸으며 주로 집에서 이루어지는 이 일이 내가 좋아하는 예술이다. 지난겨울은 대체로 암울했다. 미소가 일탈처럼 느껴질 만큼. 해는 짧고 날은 잿빛이며 나쁜 뉴스로 가득했다. 나는 종자 카탈로그와 올드 로즈 목록을 보면서 몇 달이 지나야만 터뜨릴 수 있는 꽃 폭죽을 기획하며 일요일을 보내는 습

* 루이스 캐럴의 소설 《이상한 나라의 앨리스》에 등장하는 환상 속 웃는 모습의 고양이.

관을 들였다. 이러한 위안은 전혀 새로운 것이 아니다. 1939년 버지니아 울프의 일기에는 히틀러의 목소리가 흘러나오는 라디오를 들은 일화가 기록되어 있다. 그녀의 남편 래너드는 이스트서식스 로드멜에 위치한 짙은 초록색 집 몽크스 하우스Monk's House 한편에, 그가 공들여 가꾼 정원에 있었다. "난 여기 남겠소." 그가 외친다. "지금 아이리스를 심고 있는데 이 꽃들은 그가 죽고도 한참 뒤에야 꽃을 피울 게 아니오."

사실이다. 정원 일은 우리를 다른 성질의 시간에, 불안한 소셜 미디어 세상의 정반대로 옮겨놓는다. 시간은 선형이 아니라 원형으로 흐른다. 분은 시로 늘어나고, 어떤 행위는 수십 년이 지나도록 결과가 나지 않을 때도 있다. 정원사라고 소모나 상실을 쉬이 겪어내는 건 아니지만 이들은 매일같이 찾아오는 희소식과 풍요를 마주한다. 모란이 다시 꽃을 피우는가 하면 생경한 분홍빛 새싹이 맨땅을 뚫고 움트기도 한다. 회향은 스스로 씨를 퍼트리고 난데없이 등장한 코스모스가 장관을 이룬다.

정원 가꾸기의 천국 같은 면모를 원예가이자 영화감독이자 작가이자 화가였던 데릭 저먼보다 생생하게 기록한 사람은 없었다. 그의 연인이었던 키스 콜린스는 황량한 던지니스 해변에 오아시스를 짓는 마법을 부린 그를 "최후의 연금술사"라고 칭했다. 그가 그만의 유명한 정원을 가꾼 건 에이즈 양성 판정을 받은 직후였으니 그는 죽음에 직면해 생의 풍요를 돌본 셈이다. 올해 초, 나는 종자 카탈로그들을 들여다보는 틈틈이, 1991년에 첫 출간된 데릭 저먼의 고통

스러운 일기를 엮은 《모던 네이처》의 개정판 서문*을 쓰면서 시간을 보냈다.

원고를 마쳤을 때는 저먼의 묘로 참배를 가기로 마음먹었다. 묘지의 위치를 구글에 묻고 싶진 않았다. 기억에 의존해 길을 찾고 싶었다. 리드였던가? 아니. 롬니였던 것 같은데. 나는 주목나무 아래를 살피며 교회 경내의 축축한 잔디를 조심스럽게 거닐었다. 오래된 무덤들은 생각보다 새것처럼 보였다. 푸르스름하고 누르께한 이끼에 뒤덮이기까지 백 년은 족히 걸린다.

결국은 아이폰에 백기를 들었다. 알고 보니 저먼의 묘는 켄트주 올드 롬니에 위치한 세인트 클레멘트 교회에 있었다. 젖은 종이에 떨어진 잉크처럼 가장자리에 물이 고여 번진 축축한 풍경을 헤치고 내 차는 나아갔다. 세인트 클레멘트는 아주 오래된 교회였다. 그곳에 저먼의 무덤이 있었고, 묘비에는 그의 서명이 새겨져 있었다. 그의 마지막 영화 〈블루〉의 내레이션에서 힌트를 얻어 꽃을 챙기지 못한 게 한이다. "너의 무덤 아래 푸른 미나리아재비를 놓아둘게." 히아신스나 저먼의 할머니가 제일 좋아했던 미모사도 좋았을 것이다. 그녀는 기운찬 미모사가 노란색 꽃망울을 터뜨려 겨울의 잔재를 몰아낸다고 했다.

떠나기 전에 나는 교회 안을 둘러보았다. 중세의 석재 장식과 조지 왕조 시대의 장식품이 뒤죽박죽 뒤섞인 교회 내부는 복원의 손

* 이 책에 수록된 〈그루터기에 남은 불씨〉를 말한다.

길이 미치지 않아 아름다웠다. 편편하지 않고 거친 타일 바닥이 기다랗게 뻗어 있었고 돌벽은 울퉁불퉁했다. 그중에서도 단연 최고의 매력을 뽐낸 건 보고도 믿을 수 없는 분홍 연고색 페인트를 익살스럽게 칠한 칸막이 신자석이었다. 여기, 내가 좋아하는 예술이 또 있다. 익명인 것, 함께 고친 것, 물려받은 것, 덧붙인 것. 낯선 이들 간의 딱히 어울리지 않는 작업이 만난 신나는 결과물. 신자석은 켄트주 교구에 드물게 나타난 피렌체풍 디자인 같은 게 아니었다. 디즈니가 1963년에 선보인 영화 〈신 박사Dr Syn〉의 촬영을 위해 덧칠한 것이다. 교구에서는 그것이 너무 마음에 든 나머지 그대로 두기로 결정했고, 덕분에 낙원의 휘황찬란한 볼거리로 남았다.

저먼이 영화에서 포착한 우연적인 사건들도 바로 그런 것이다. 그는 계획 없이 우연적인 것을 이용하는 정원 일을 하듯이 영화를 연출했다. 예술이 저항 행위일까? 정원을 가꾸는 것으로 전쟁을 멈출 수 있을까? 답은 시간을 어떻게 생각하느냐에 달렸다. 비옥한 토양에 던져진 씨앗이 무엇을 할 수 있을지, 어떻게 생각하느냐에 달렸다. 그러나 내게는 당신이 그 밖의 무슨 일을 하든, 그 일을 어떻게 정의하고 어떻게 시작했든, 그것이 낙원을 돌보는 일이라면 충분히 가치 있어 보인다.

폭력의 역사

2018년 6월

사우스 런던에서 열린 한 파티에서 그가 내게 다가왔다. 희끗희끗한 머리를 짧게 깎은 덩치 큰 사내는 눈동자가 파랗고 얼굴 곳곳에 모세혈관이 드러났다. 내 아버지는 아일랜드인이오, 그가 말했다. "아버지는 빌딩 공사장에서 일했소. 런던은 아일랜드인들이 세웠지. 그들은 전부 젊어서 죽었소. 아무런 보상도 받지 못하고. 석면 때문이오. 석면이 폐 속으로 들어간 게지." 10대 시절에 철거 현장에서 일했다는 그는 40미터에 달하는 겨우 몸통 너비의 지하 터널을 빠져나오는 인부에게 차를 건넸다고 한다. 인부는 손수건으로 입을 가리고 있었다. 손수건을 내리며 웃는 그의 얼굴은 유독성 석면 먼지 범벅이었다.

요즘에는 모든 것이 표면으로 새어 나온다. 후기 자본주의의 느리거나 숨겨진 폭력, 이민자 구금 센터의 은폐된 잔혹성, 인종차별주의 경찰의 은밀한 악행. 만물을 꿰뚫어 보는 소셜 미디어 수정 구

슬을 통해서다. 모닝커피를 마시며 트위터 피드를 넘기다 나도 모르게 스너프 영화*의 감별사가 될 때도 있다. 한 여대생이 학교 기숙사에서 전 남자 친구가 쏜 총에 맞아 숨졌는데 그녀의 최후를 담은 동영상이 영국 일간지 웹사이트에서 반복 재생되었다. 주차장에서 휴대전화를 들여다보던 흑인 남성은 폭동 진압복 차림의 백인 경찰 셋에 의해 차에서 끌려 나와 구타당했다. 퍽, 퍽, 주먹이 날아든다. 퍽.

"작가로서 요즘에는 폭력 말고 다른 걸 쓰면 불경하다는 생각이 들어요." 프랑스 소설가 에두아르 루이Édouard Louis는 신작에 관한 인터뷰에서 이렇게 말했다. 그의 신작《폭력의 역사History of Violence》는 길거리에서 우연히 마주친 타인에게 강간당하고 살해당할 뻔한 경험을 담은 자전적 소설이다. 그러나 실제로 이런 소재를 다루는 것 자체가 진짜 불경죄가 되는 경우도 있다. 마치 시각화된 공포가 기록된 실제 사건보다 더 몹쓸 외설이라도 되는 것처럼 말이다. 쿠바계 미국인 예술가 아나 멘디에타Ana Mendieta를 염두에 두고 하는 말이다. 1973년에 멘디에타는 아이오와 대학교에서 강간 살해당한 여대생의 사건을 자신의 아파트에서 재현하는 퍼포먼스를 펼쳤다.

자신의 신체를 동원해 직접 반쯤 벌거벗은 채 허벅지에서 피를 철철 흘린 그녀는 가해자이자 피해자로서 애도와 저항의 충격적인 현장을 조성한다. 몇 달 뒤에는 정육업자에게서 소 피와 짐승 내장을 얻어 와 자기 집 앞 보도에 양동이째 쏟아놓고 문 열린 차 안에

* 실제 살인이나 자살을 촬영한 영화.

숨어 행인들의 반응을 촬영하기도 했다. 뭔가를 한 사람은 아무도 없었다. 건물 관리인이 나와 오물을 상자에 쓸어 담을 때까지 그녀의 현관문에서 새어 나온 피는 그곳에 그대로 있었다.

이 작업들이 공포의 현장을 보여주기 위한 것이었다면 이후의 작업은 폭력이 어떻게 소멸되는지에 초점을 맞춘다. 〈실루엣Silueta〉 연작의 경우, 대지 위에 여성의 실루엣을 새겨 넣고 두껍게 풀을 덮거나 실루엣을 따라 꽃을 장식하거나 불로 태운다. 그러한 작품들은 이루 말할 수 없는 재앙의 흔적처럼 보이지만 동시에 용해되거나 편입됨으로써 자연과 이어지고자 하는 갈망을 내비친다.

그녀의 작품을 들여다보면 이상하게 위로받는 기분이 든다. 마치 작품을 통해 드러나는 폭력이, 제아무리 잔인한 것일지라도, 인간의 행위 따위는 하찮게 보일 정도로 거대한 시간의 흐름에 흡수되는 듯하다. 그런가 하면 눈밭에 새겨진 여성의 핏빛 실루엣을 볼 때마다 떠오르는 장면이 있다. 멘디에타처럼, 불경을 대면하고 기록하는 일을 꺼리지 않았던 한나 아렌트의 《예루살렘의 아이히만 Eichmann in Jerusalem》속 한 장면이다.

아이히만의 재판 증언은 대면을 거부하는 행위로 점철된다. 아이히만은 보지 않았다. 그는 구덩이에 켜켜이 쌓인 벌거벗은 시체들로부터 고개를 돌렸다. 가스실의 전조였던 이동식 가스차의 구멍을 통해 내부를 들여다보기를 거부했지만 안에 갇힌 사람들의 비명 소리까지 피할 수는 없었다. 너무 끔찍했어요, 그는 계속 말했다. 그가 본 것은, 그러니까 그가 외면하기로 한 많은 것들을 대신한 것은 바

로 흙을 덮은 시체 구덩이였다. 죽은 사람들은 더는 보이지 않았지만 땅에서 피가 분수처럼 솟구쳤다고, 그는 말한다. 그는 보고 싶지 않았지만 피는 계속 뿜어져 나왔다.

빨간 생각

2018년 10월

드가의 〈머리 손질La Coiffure〉은 런던 내셔널 갤러리의 붉은 벽에 걸려 있다. 그것도 숙성된 소고기 같은 무늬와 색깔의 대리석 기둥 옆에 있는 벽. 미술관 직원들끼리는 "거대한 빨강"이라고 부른다. 토마토 수프색 실내 장식을 배경으로 토마토 빛깔의 시프트 드레스를 입은 임신한 듯한 여자의 새빨간 머리를 소매가 봉긋한 분홍색 블라우스에 하얀 앞치마를 두른 하녀처럼 보이는 역시 빨간 머리의 여자가 빗질하고 있다. 불안하고 섹시하면서 이상야릇한 색조의 조화가 기이하게 나른한 감성을 자아내는 그림이다.

10월 초, 나는 화가 샹탈 조페의 〈머리 손질〉에 관한 설명을 들으러 내셔널 갤러리를 찾았다. 그녀가 유화물감으로 어떻게 파스텔 같은 느낌을 연출했는지 설명하자 누군가 관음증에 관한 질문을 던진다. 드가는 관음증이었을까요? 열쇠 구멍을 통해 금지된 무언가를 지켜본 건 아닐까요? 아니라고 샹탈이 대답한다. 그런 게 아니에

요. 제 생각에는 그가 여자가 되고 싶지 않았나 싶은데요.

전날 밤에는 다른 빨간 머리를 보았다. 트랜스젠더 공연가 라 존 조셉La JohnJoseph, La JJ은 유스턴 역 뒤편에 위치한 어둑한 소규모 공연장에서 그들*의 에든버러 레퍼토리인 〈관대한 연인A Generous Lover〉을 재공연했다. 공연장 밖 보도에 앉아 감자칩을 먹던 나는 누가 뭘 하는 모습을 보고 싶은 기분이 전혀 아니었다. 그 주에 캐버노**의 청문회가 있었고, 우중충한 가을 날씨에 모두가 역겨우리만치 시대에 뒤떨어진 사이코드라마에 사로잡혀 1980년대 남학생 클럽의 귀환을 지켜봐야 했음은 물론 그 안에서 엑스트라로 전락했다.

어쨌든 라 JJ는 주름진 보라색 원피스를 입고 있었다. 목 주위에 덧댄 여러 겹의 옷섶 장식을 잠갔다 풀었다 할 수 있는 원피스였다. 연극은 라 JJ의 연인의 실화를 바탕으로 하는데, 극중에서 오르페우스라는 이름으로 불리는 이 인물은 조증이 생겨 정신병원에 강제로 감금된다. 라 JJ가 의사, 환자, 방문객, 온갖 역할을 혼자 연기한다. 여배우 캐서린 햅번이 되었다가 리버풀 출신 노동자 계급 부녀자가 되기도 한다. 저승에서는 모두의 모습이 변한다. 환자들은 바로크식 이름으로 불린다. 랍스터 킹, 엘 인펜테, 제리 애덤스, 상처 입은 성인. 반복되고 절망적이지만 유머를 잃지 않는 그들의 드라마는 극도로 내핍한 환경에서 펼쳐진다. 수도꼭지 없는 싱크대, 커버 없

* 라 존조셉은 자신을 칭하는 대명사로 그들they을 쓴다.
** 2018년 전 미국 대통령 도널드 트럼프는 브렛 캐버노를 연방 대법관으로 임명한다. 대법관 인준 청문회에서 그의 고교 시절 성폭행 미수 혐의가 폭로되었다.

는 변기, 포크 없는 부엌. 결핍의 왕국이랄까. 아크릴 가림판 너머에서는 간호사들이 우스꽝스러운 고양이 짤을 보고 있다.

연극은 소름 끼치고 웃기고 단연 아름다웠다. 연극에서 아직 헤어나지 못한 상태에서 며칠 뒤에 나는 토론에 참여했다가 어떤 작가가 타인의 삶이나 직접 경험해보지 못한 일에 관한 글은 더는 바람직하지 않다는 취지의 발언을 하는 걸 들었다. 동의할 수 없었다. 나는 타인에 관한 글을 쓰는 것, 타인에 관한 예술 창조가 위험하지만 꼭 필요한 일이라고 생각한다. 물론 도덕적으로 넘지 말아야 할 선이 있고, 아는 데도 한계가 있다. 하지만 타인이 자신의 이야기를 하거나 하지 않을 권리를 존중하는 것과 아예 거들떠보지도 않는 것에는 분명한 차이가 있다.

드가는 저 두 여인을 보고 그린 것일까, 아니면 저 여인들과 한 방에 있는 자기 자신을 상상한 것일까? 라 JJ가 정신병원에 빨간 노트를 들고 가서 망상에 빠진 환자들이 하는 이야기를 받아 적은 것은 아닐까? 답은 당신이 어떤 믿음을 갖고 있느냐에 달렸다. 당신은 우리가 범주화된 인간 군상에 속한 존재로서 차이를 넘어선 의사소통은 불가능하다고 믿는가, 아니면 우리 모두 비슷한 삶을 살고 있고, 서로에게 관심을 갖고 배워나갈 의무가 있다고 생각하는가? 어느 쪽이든 분명한 경계를 짓는 건 불가능하지 않을까? 자전적이란 건 대체 무엇일까? 라 JJ의 연극을 자전적이라고 볼 수 있을까? 그게 아니면 그저 집단적 정신 분열 상태에 관한 것일까? 그런 문제라면, 혹시 보수당의 예산 삭감에 따른 여파를 다룬 세심한 기록인가? 드

가는 그가 직접 본—증명할 수 있는 외적인—무언가를 그린 것일까? 아니면 〈머리 손질〉은 자신이 원하는 자기 모습을 고백하는 현장이 포착된 화가의 거울인 걸까?

토론에 참석한 또 다른 작가가 서사의 불투명성, 즉 인물이 자신만의 비밀과 이상함과 남다름을 유지하도록 내버려두는 게 얼마나 중요한가에 대해 말했다. 내가 따르는 도덕률은 바로 그런 것이다. 이제 다시 드가의 붉은 여인을 보라. 그녀가 고통에 인상을 찌푸리고 있는가? 아니면 하얀 목을 늘이고 황홀경에 빠져 있는가? 정답은 불투명하다. 그녀의 신체는 기록되어 있지만 침해되지는 않았기에 공공의 새빨간 전시실 안에서 사적인 붉은 존재감을 뿜낸다.

막간

———

2018년 11월

겨울 해변은 현상을 분명히 보기에 좋은 장소다. 지난주에 나는 소설가 줄리아 블랙번Julia Blackburn과 함께 서퍽의 코브히스 해변으로 산책을 나갔다. 그녀는 이제 막 도거랜드Doggerland에 관한 소설 《시간의 노래Time Song》의 집필을 마쳤다. 도거랜드는 한때 영국과 유럽 대륙을 잇던 땅으로, 기원전 6500년경 해수면의 상승으로 인해 해저에 묻혔다. 우리 왼편으로 6피트 떨어진 곳*, 파도가 일어났다 부서지는 저 바다 아래 그 땅이 있었다. 그곳에도 사람이 살았고 동물을 사냥했으며 그들이 떨어뜨린 도구는 이따금 현세의 어부가 발견하거나 바닷물에 실려 올라온다. 다시금 해수면이 상승하고 코브히스 해안 절벽이 태풍에 침식되자 중석기시대 화석이 모습을 드러낸다.

그날은 날씨가 아주 맑았다. 낮게 걸린 태양 아래 해변 모래에는

———

* 죽음을 뜻하는 '6피트 아래six feet under'에 빗댄 표현이다.

알알이 그늘이 졌다. 나는 녹이 얼룩진 나뭇조각을 가리켰다. 눈을 가늘게 뜬 줄리아가 그것을 주워 든다. 그 손에 들린 건 나무가 아니라 화석화된 턱뼈다. 돌고래 뼈 같은데, 그녀가 말한다. 아니면 고래 뼈거나. 아마도 내가 만져본 것 중에는 가장 오래된 물건일 것이다.

국경 장벽과 브렉시트의 시대에 사는 내게 도거랜드의 존재는 생각만으로도 위안이 된다. "우리 섬 이야기our island story"*를 내세우는 의기양양한 국수주의자들을 위한 교훈으로서 말이다. 분명 어딘가에서 읽은 듯한 이야기였는데, 결국에는 버지니아 울프의 유작《막간Between the Acts》에 반복적으로 등장하는 이미지라는 것을 떠올렸다. 《막간》은 제2차 세계대전에 접어들었던 영국의 또 다른 역사적 전환기에 쓰인 작품이다.

울프는 1938년에 이 소설에 대한 아이디어를 떠올렸고 머리 위로 폭격기가 날아다니던 1940년에 집필을 마쳤다. 그녀가 스스로 목숨을 끊은 1941년에는 아직 원고를 다듬는 중이었다. 소설은 불안한 평화가 깨지고 전쟁 위기에 처한 1939년 6월의 어느 하루 24시간을 시간적 배경으로 한다. 《막간》은 말하는 사람들과 말 사이에 놓인 침묵에 관한 이야기이며, 격변과 영속성을 다루고 있다. 야외극이 상연되는 시골 저택이 무대인 이 소설은 울프가 불안해했던 것(아마도 문명의 종말)을 선대의 일관된 역사관 속에서 들여다본다. 그 안

* 1905년에 출간된 헨리에타 엘리자베스 마셜Henrietta Elizabeth Marshall의 아동 역사서 제목으로, 2010년 당시 영국 총리였던 데이비드 캐머런이 스코틀랜드의 분리 독립 주민투표를 앞둔 상황에서 가장 좋아하는 책으로 꼽았다.

에서 영국 역사와 그 이전 역사는 리허설을 반복한다.

적어도 하나 이상의 등장인물이 도거랜드를 언급한다. 그 존재를 인식하자 공중전이 시작된 시점에서 이미 힘을 잃은 방어선인 해협이 더욱 무력하게 느껴진다. 그러나 인식에서 위안을 얻기도 한다. 시간이 하염없이 흘러간다는 것을 알기에. 지금의 피커딜리 광장은 예전에는 철쭉으로 뒤덮인 숲이었다. "코끼리 같은 몸집에 물개 같은 목이 달린 들썩이고 요동치고 서서히 몸을 비틀며 포효하는 괴물들이 살던 곳. 이구아노돈, 매머드, 마스토돈이리라. 그녀는 창문을 홱 열며 생각했다, 우리로 진화했을 존재들." 지속된다는 것은 위안이 된다. 어떤 존재는 기필코 살아남는다.

턱뼈를 찾은 다음 날, 나는 벤저민 브리튼Benjamin Britten이 1962년에 작곡한 〈전쟁 레퀴엠War Requiem〉의 잉글리시 내셔널 오페라 공연을 보기 위해 런던 콜리세움 극장을 찾았다. 울프처럼 평화주의자였던 작곡가 브리튼은 코브히스에서 불과 몇 킬로미터 떨어지지 않은 서퍽 해안가의 올드버러라는 어촌에 살았다. 〈전쟁 레퀴엠〉은 코번트리 대성당의 헌당식을 위해 작곡한 곡으로, 원래 그 자리에 있었던 14세기에 지어진 성당은 1940년 11월 14일 밤, '월광 소나타Moonlight Sonata'라는 작전명으로 행해진 독일군 공습에 파괴되었다. "코번트리가 거의 소실되었다." 울프는 공습 다음 날 아침 《막간》의 집필을 시작하기 전에 일기에 이렇게 적었다. "소설을 쓰고 있지 않을 때는 이러한 현실이 스며든다."

현실은 콜리세움 극장에도 스며들었다. 무대 디자인은 사진가 볼

프강 틸만스가 맡았다. 성악가들 뒤로 거대한 코번트리 대성당의 사진이 눈에 들어온다. 줌zoom, 무너진 기둥. 줌, 돌. 줌, 이끼. 줌, 성악가들 머리 위로 넘실거리는 이끼의 꽃실들이 불길한 숲을 이룬다. 어떤 것은 지속되고 어떤 것은 성장한다. 그건 위로일까 아니면 공포일까? 울프는 고뇌했다. 들판에 죽은 소들과 철이 되면 떼를 지어 돌아오는 제비들에게서 어떤 위안을 얻을 수 있을까? "저 멀리 온 유럽 땅이 벌벌 떠는 모습이 마치…. 그는 비유에는 재주가 없었다. 화포가 넘치고 폭격기가 뒤덮은 유럽의 인상을 표현하는 데 '고슴도치' 같은 미덥지 않은 단어만 떠오를 뿐이었다. 언제라도 총이 영국 땅을 갈퀴질할 것이며 폭격기가 볼니 민스터Bolney Minster*를 산산조각 낼 것이다."

울프는 코번트리 성당이 공습을 당한 지 8일 만에 《막간》의 집필을 마쳤다. 이러한 사실을 기록한 일기에는 그녀의 집 뒤편 언덕에서 독일군 비행기가 격추당한 일과 동네 사람들이 죽은 항공병의 머리를 '짓밟은' 일화가 묘사되어 있다. 사랑, 증오, 평화. 소설에는 인간 존재의 세 가지 주된 감정이 담겨 있다. 콜리세움 극장의 배경에는 더 많은 이미지들이 떠오른다. 훌리건, 스레브레니차**, 턱뼈가 완전히 주저앉은 병사의 망가진 얼굴.

* 영국 도싯 지방의 아이언 민스터Iwerne Minster에서 영감을 받아 꾸며낸 《막간》 속 허구의 마을.
** 보스니아헤르체고비나의 도시로, 보스니아 내전 중에 세르비아군이 약 8000명의 이슬람교도를 학살한 사건이 발생했다.

팬 아트

2019년 3월

지금 시각은 새벽 4시 46분이지만 내 몸은 아침이라고 여기는 탓에 나는 이스트빌리지의 컴컴한 부엌에서 브랜 시리얼을 먹고 있다. 바깥은 영하 6도를 가리키는데 어제는 이런저런 일로, 반쯤 버려진 인생의 종착역들을 찾아보느라 10킬로미터를 걸었다. 먼저 찾은 곳은 앤디 워홀의 전시가 열리는 휘트니 미술관. 맹세코 그의 작품은 안 본 것이 없다고 장담하지만 그럼에도 불구하고 전시는 놀라웠다. 진짜 좋았던 건 1950년대에 선보인 섹시한 작품들이었다. 딱히 손으로 그렸다기에는 무엇한, 1960년대 스크린 프린팅의 토대가 된 엉성한 수공예 버전의 프레스 프린트 기법인 블로티드 라인blotted-line*으로 탄생한 작품들이었다.

* 투사지에 연필로 그린 윤곽선을 따라 잉크를 흥건히 묻힌 다음 종이를 덮고 문질러서 이미지를 얻는 일종의 판화 기법.

잉크를 묻힌 투사지를 정성스럽게 문질러 완성한 황홀한 그림들. 파우누스*를 닮은 사내. 리본으로 묶고 꽃으로 장식한 남근. 사타구니가 부푼 청바지. 호랑이 발바닥 디자인의 촛대 한 쌍과 앙증맞게 짝을 이룬 발바닥 아치가 높은 발. 장 콕토 스타일의 머리를 뒤로 젖힌 제임스 딘 옆에는 하트 모양 열매가 달린 나무와 거꾸로 처박힌 자동차가 있다. 그것은 창피한 줄 모르는 10대의 팬 아트였다.

그곳에는 그가 '워홀'을 창조하기 이전의 앙상하고 창백하고 배고팠던 소년 워홀이 있었다. 친구도 없고 희망도 없다고, 소설가 트루먼 커포티는 자신의 창문 아래 서서 위를 올려다보는 워홀을 보며 말했다. 전시 작품 가운데는 커포티의 손 그림도 있었다. 1948년에 발표된 소설《다른 목소리, 다른 방Other Voices, Other Rooms》의 표지에 실린 천진하면서도 유명한 그의 사진을 보고 워홀이 따라 그린 것이다. 손가락을 살짝 구부린 나른한 손이 유혹한다. 이걸 원하니? 그래, 그는 원했다. 이번 전시는 처음부터 동성애자였던 워홀이 욕망의 대상을 창조하는 수단으로 예술을 활용했다는 주장을 펼친다. 화려함과 아름다움을 열망하는 광부의 아들은 결핍된 현실에서 자신에게 필요한 것을 그만의 방식으로 창조해 낸다.

바로 그날 저녁에는 트랜스젠더 카바레 공연가인 Mx 저스틴 비비언 본드Mx Justin Vivian Bond의 공연을 보기 위해 조스 펍을 찾았다. 그녀의 못 말리는 팬임을 인정한다. 운 좋게도 비행기 안에서 그녀가

* 그리스 로마 신화에 등장하는 숲의 신. 염소 다리와 뿔을 가진 반인반수로 그려진다.

영화 〈날 용서해줄래요?Can You Ever Forgive Me?〉에 카메오로 출연해 〈잘 자요, 아가씨들Goodnight, Ladies〉을 부르는 모습을 이미 감상한 터였다. 내가 비비언의 공연에 이토록 열광하는 이유는 그녀가 여담의 귀재 이기 때문이다. 고작 하나의 일화를 가지고 그녀만큼 돌고 돌려 이 야기하는 사람은 아마 없을 것이다. 그녀의 공연에는 절벽에 서서 폴짝 뛰어내린 다음 네 발로 안전히 착지한 것 같은 쾌감이 있다. 그 에 더해 그녀가 고개를 뒤로 젖히고 두 팔을 들어 "아―이―이" 할 땐 고귀한 여사제가 열광적인 주문을 외며 힘을 발휘하는 것만 같다.

이번 공연은 포크송 가수 주디 콜린스Judy Collins를 위한 헌정 무대 였다. 관객석에는 휘황찬란한 금발 가발을 쓴 콜린스가 앉아 있었 다. "자세히 좀 말해봐." 다음 날 아침 친구가 안달이 나서 졸랐을 때 나는 이렇게 답했다. "단두대를 오르던 마리 앙투아네트 같던데." 공연 〈취해서Under the Influence〉는 비비언이 콜린스의 리메이크 음반을 재해석해 다시 리메이크한 곡들로 이루어졌다. 레너드 코언, 샌디 쇼, 밥 딜런, 한 꺼풀씩 새로운 매력이 드러난다. 콜린스와 같은 공 간에서 그녀의 음악을 듣고 있자니 10대 시절 스크랩북을 한 장씩 넘기며 공들여 만든 욕망과 헌신의 패치워크를 통해 내가 과거의 나를 어떻게 형성했는지 들추어 보는 듯한 아찔한 기분이 들었다.

디바에서 팬으로, 한 사람의 아티스트가 다른 아티스트에게 감 사를 전하는 것만큼 더없이 벅차오르는 감동은 찾아보기 힘들다. 비비언이 그곳에 있었다. 그녀가 진정 해낸 것이다. 망사와 스팽글 장식을 두 겹 덧댄 레이철 코미의 눈부신 드레스를 입은 비비언은

10대 시절 직접 그린 콜린스의 거대한 초상화를 들고 우상의 콘서트를 찾았다고 말했다. 이 그림을 투어 버스에 걸어주세요. 콜린스가 다음 앨범을 발표했을 때 비비언은 새로운 초상화를 그렸는데 이번에는 홀딱 벗은 누드화여서 침실 벽에 걸었다가 어머니의 눈초리에 못 이겨 유두를 지우고 수영복을 그려 넣을 수밖에 없었다고 한다.

그런 걸 팬 아트fan art라고 하죠, 그녀가 말했다. 피아노를 치며 공연을 마무리하는 그녀의 머리 위로 그때 그린 그림이 떠오른다. 콜린스의 커다랗고 푸른 두 눈과 풍성하게 부풀린 금발. 워홀이 꿈꾼 소년들처럼 원하거나 되고 싶은 우상의 복제품. 그림에서는 지워버린 유두의 흔적도 확인할 수 있었다. 나는 바로 이런 예술적 자극을 사랑한다. 내가 아직 갖지 못한 것을 구현해 내고, 사랑하는 대상을 활용해 삶의 의지를 다지는 판타지와 페티시로서의 예술.

네
여
자

✧

세상을 구조물로 볼 수 있다면 구조적인 질문을 던질 수 있고,
그 구조를 바꿀 제안도 할 수 있다.
세상은 고정되어 있지 않다는 사실을 이해해야 한다.
—앨리 스미스

힐러리 맨틀

2014년 8월

영국은 추수가 한창이다. 힐러리 맨틀Hilary Mantel은 그레이스 인에 자리한 에이전트의 사무실 안, 안락의자에 앉아 있다. 5세기 전에는 토머스 크롬웰Thomas Cromwell의 집무실이 있던 자리다. 그녀의 청색 원피스에는 분홍색 잠자리 떼가 수놓여 있다. 머리카락은 무르익은 밀처럼 황금빛을 뽐낸다. 성인이 된 이후로는 대부분의 시간을 통증을 앓거나 통증이 도질 것을 두려워하며 보냈지만, 최근 6개월은 전에 없이 건강하게 지내고 있다. 스테로이드로 인해 얼굴이 붓지도 않아서 이제 그녀의 외모에서 가장 눈에 띄는 건 커다랗고 신비한 푸른 두 눈이다.

지난 5년 동안 그녀의 인생에는 커다란 변화가 있었다. 오랜 시간 작가들이 선망하는 작가로 군림해 온 맨틀은 시공간에 따른 범주화를 거부하는 소설들을 거의 2년 주기로 발표해 왔다. 그 가운데는 믿기 어려울 만큼 정교하고 신랄한 한 쌍의 사회 희극, 프랑스혁명

을 다룬 장대한 역사소설, 그리고 아일랜드 거인에 관한 서정적인 이야기가 있다. 많은 작품이 상을 받았지만 토머스 크롬웰의 매혹적인 신분 상승 서사《울프 홀 Wolf Hall》을 출간한 이후에는 진정한 명성이 시작된다. 대장장이의 아들이 튜더왕조에서 가장 막강한 권력자로 성장하는 이 소설은 2009년에 맨부커상을 수상한다. 3년 뒤, 속편《튜더스, 앤불린의 몰락 Bring Up the Bodies》에서 같은 기법을 반복하면서 그녀는 맨부커상을 두 번 수상한 최초의 여성 작가가 된다.

그로 인해 그녀에게 변화가 있었을까? 답을 하자면 그렇기도 하고, 아니기도 하다. 이미 크롬웰 3부작의 마지막 편인《거울과 빛 The Mirror and the Light》이 순조롭게 진행 중이었던 터라 새로운 프로젝트에 제동이 걸릴 염려는 없었다. 운 좋게도 작업 환경을 가리지 않는 덕에 비행기나 기차 안, 심지어 병상에서도 자택 책상에서 쓰듯 거침없이 원고를 써 내려갈 수 있었다. 지질학자인 남편 제럴드 매큐언 Gerald McEwen을 따라 수년간 세계를 떠돌던 삶을 정리하고 부부는 바닷가 마을 버들리 샐터턴에 정착한다. 두 사람은 어린 시절부터 알고 지냈고 결혼을 두 번 했다. "우린 모든 걸 공유해요." 그녀의 말은 미래뿐만 아니라 과거도 의미한다.

변한 건 삶의 외부 조건들이다. 상금 덕분에 수십 년간 생계 수단이 되어준 저널리즘—에세이, 서평, 영화 비평—일을 그만둘 수 있었다. 이제 예순둘의 작가는 남은 시간이 얼마 없다는 것을 안다. "쓰고 싶은 책이 한 무더기예요." 차분하지만 확고한 목소리로 그녀가 말한다. "그 책들을 쓰려고 메모도 해두었죠. 그러니 언제 쓸까

요? 지금이 아니면 안 되는 거죠."

여러 프로젝트가 진행 중이다. 그중에서도 보츠와나를 배경으로 한 소설은《울프 홀》을 쓰기 전부터 염두에 두었지만 꿈까지 파고드는 암울한 내용 탓에 두려워서 잠시 제쳐둘 수밖에 없었다. "제가 감당하기에는 너무 강력한 것이니 물러서라고 경고하는 것 같았죠." 프랑스 혁명가 로베스피에르에 관한 완벽한 희곡을 쓰다가 굶어 죽은 폴란드 극작가 스타니스와바 프시비셰프스카_{Stanisława} _{Przybyszewska}를 다룬 논픽션도 예정에 있다.

걱정스러운 선례에도 굴하지 않고 그녀는 직접 희곡을 써보기로 한다. 토머스 크롬웰을 무대로 불러들인 행복한 경험에 취해 있던 그녀는 "내가 해본 일 중에 가장 재밌었던 일"이라고 표현한다. 로열 셰익스피어 극단이 제작한 연극에서 토머스 크롬웰을 연기한 배우 벤 마일스 역시 같은 감정을 느꼈는지 맨틀과의 작업을 "프로젝트를 통틀어 가장 신나고 보람 있었던 부분"이라고 회고한다. "다른 사람이었다면 맨부커 수상자라는 영예에 만족하며 극장 수입이나 챙겼겠지만 힐러리는 달랐어요. 그녀는 쉼 없이 탐색하고 연구하며 인물의 삶 속으로 깊이 파고드는 일을 멈추지 않았죠."

맨틀이 너무 쉽게 성공했다고 말할 이는 아무도 없을 것이다. 그녀의 성공은 지독한 신체적 고난에 직면해서도 굴하지 않았던 노력과 재능의 산물이다. 어린 시절부터 병약했던 그녀는 처음엔 편두통으로 시작해 자궁내막증까지 앓았지만 태만하고 멸시적인 태도를 가진 의사들로 인해 수년간 정확한 진단이 미뤄졌다. 1977년에

그녀와 제럴드는 보츠와나로 이주한다. 그곳에서 통증은 악화되었지만 야심 차고 날카로운 조사를 토대로 프랑스혁명에 관한 소설을 쓰면서 자위한다. 그러나 소설 《혁명 극장A Place of Greater Safety》은 모든 출판사로부터 거절당한다(1992년에 마침내 출간된 이 책은 곧바로 〈선데이 익스프레스〉 올해의 책에 선정된다).

암울한 시기였다. 설상가상으로 결혼 생활마저 휘청거렸고, 스물일곱에 영국으로 돌아온 그녀의 병세는 심각했다. 그즈음, 통증이 전부 머리에서 비롯된 게 아니라는 것을, 말하자면 야망이 넘쳐서거나 항정신병 약으로 다스릴 병이 아니라는 주장을 의사들에게 관철하는 데 성공하지만 때는 이미 늦었다. 병이 심하게 퍼져서 자궁과 난소, 장의 일부까지 제거해야 하는 상황이었다. "내 생식력은 몰수당하고 내부는 재편성되었다." 그녀가 혹독한 회고록 《체념Giving Up the Ghost》에서 말한다. 잃은 건 그것만이 아니었다. 수술 이후 그녀는 제럴드와 이혼한다. 스테로이드를 처방받으면서 머리카락이 빠지고 얼굴이 부어올랐으며 체중이 불어서 사이즈가 껑충 뛰었다. 통증 역시 증감을 반복하면서 그녀의 세계를 옥죄고 제한하고 좁혔다.

이혼한 지 두어 해가 지나 (마찬가지로 영국에 머물고 있던) 제럴드와의 관계가 조금씩 회복된다. "그렇게 우리는 먼 길을 돌아왔어요." 그녀가 말한다. "아마도 우리를 떨어뜨리는 힘보다 붙들어 놓는 힘이 더 강력했나 봐요." 1982년, 제럴드는 사우디아라비아 근무를 제안받는다. 그와 동행하려면 결혼을 해야 했기에 둘은 두 번째 혼인 서약을 맺은 뒤 그 자체로 감옥이나 다름없는 악명 높은 도시

제대로 떠난다. 제럴드는 정부 일을 했고, 그녀는 몸을 완전히 회복하지 못한 채로 대부분의 시간을 혼자 보낸다. 맨틀은 늘 해왔던 방식으로 난관을 헤쳐나간다. 바로 일에 파묻히는 것이다. "선택을 해야 했고, 일이 제 선택이었던 거죠. 하지만 덕분에 다른 시간은 없었어요. 그래서 저는 인생의 커다란 부분을 누리지 못한 것 같아요." 이를테면? "친구나 사교, 여흥 같은 것 말예요. 다른 모든 게 우선순위에서 밀려났거든요."

그래서 억울했다고 해도 다들 이해하겠지만 그녀는 그렇지 않다고 말한다. 여성의 고통을 무시했던 의사들처럼, 여성 혐오가 만연한 사회에는 분노했을지언정 자신을 탓하지는 않았다. "그저 살기 위해 몸부림치다 보면—그때는 그런 기분이었어요. 제 말은, 정신적으로 버티려면요—불필요한 감정들은 버려야 해요. 분노, 억울함, 이런 것들은 불필요해요. 이런 감정들이 어떤 상황에서는 동력이 되겠지만 제게 필요한 동력은 아니었어요. 저는 이렇게 되뇌어야 했죠." 이제 그녀의 어조가 맹렬해진다. **"그럼에도 불구하고, 그렇지만, 그렇다고 해도.** 이것들이 제 구호였어요."

건강과의 혈투는 최근에야 잦아들었다. 사실 맨부커상 수상은 그녀가 고비를 맞았을 때 찾아왔다. 《울프 홀》이 출간된 이후 이번에는 제럴드가 심각하게 아프기 시작했다. "응급수술, 중환자실, 그 외 모든 끔찍한 일들." 그는 회복되었지만 끊임없이 이동해야 하는 그의 커리어는 지속하지 못할 게 분명했다. 기쁘게도 상금과 늘어난 판매 부수가 새로운 가능성을 열어주었다. 그는 이제 맨틀의 매니

저가 되었다. "그가 제 경호원이에요." 웃으며 말하는 그녀는 그들의 협업 관계에서 창의적인 쪽은 자신이 아니라 남편이라고 말한다. "남들이 생각하는 것과는 달라요. 사람들은 제럴드가 서류 더미를 훑는 동안 저는 입을 벌린 채 벽을 보고 앉아 있고 제 머리에서는 분홍색 거품이 보글보글 부풀어 오를 거라 생각하죠. 그렇지만 기록을 다루는 건 사실 저예요."

두 번의 맨부커상 수상 사이에 그녀는 "아주, 아주 많이 아팠다". 그때의 경험을 담은 〈런던 리뷰 오브 북스〉 기고문에서 특유의 암울하고 절제된 유머로 배가 수박처럼 쪼개지는 것 같았다고 표현한다. "맞아요." 그녀가 다시 키득거리며 말한다. "버스를 타고 지나갈 수 있을 만큼 커다랗게요." 병원에서 주입한 모르핀으로 인해 그녀는 현란한 환각 상태에 빠진다. 악마와 서커스의 괴력사가 찾아오는가 하면 "끔찍한 점퍼"를 입은 주름투성이 아일랜드계 남성과 조우하기도 했는데, 그것이 스무 해 넘게 마무리하려고 애쓰던 소설에서 빠진 부분이라는 것을 단박에 깨닫는다. 이 이야기가 최근에 발표한 단편집 《마거릿 대처 암살 사건The Assassination of Margaret Thatcher》의 표제작이다.

이러한 작업 방식은 맨틀의 고유한 특징이다. 그녀는 역사 기록을 뒤지고 체계적으로 분류하는 데 기꺼이 수십 년을 할애할 만큼 엄청난 연구자다. 사실에 개입하지 않으며, 인물을 임의로 배치하거나 현대적 사상을 주입하지도 않는다(그래서 맨틀은 페미니스트가 '분명'하지만 그녀의 캐릭터 앤불린은 페미니스트와는 거리가 멀다).

이러한 질서에도 불구하고 단연코 기묘한 요소는 그녀가 망자를 소환하고 그들에게 말을 붙인다는 것이다. 맨틀은 자신이 "극히 제한된 상상력"의 소유자이며 사실의 비계 안에서 소설을 쓰는 것이 가장 행복하다고 말하지만, 그럼에도 그녀는 소설이 요하는 영매의 능력을 능숙히 해낸다. 게다가 이리저리 요동치며 심지어 지켜보는 와중에도 변해버리는 시간의 까다로운 성질을 전달하는 재주에 있어서는 가히 타의 추종을 불허한다. "역사와 기억이 주제"라는 데 그녀도 동의한다. "경험이 어떻게 역사로 변하고 기억이 어떤 식으로 작용하며 반복되는지, 역사가 가진 결함, 그 불순함, 그리고 무상함에 저는 매료됩니다."

소설가 마거릿 애트우드Margaret Atwood는 그녀를 "대단히 뛰어난 작가"라 칭했고, 문학비평가 제임스 우드James Wood는 이렇게 평했다. "맨틀은 추상이나 기만은 아예 못 하는 것처럼 보인다. 그녀는 본능적으로 그럴듯한 진실만을 다룬다…. 간단히 말해, 이야기를 재밌게 하는 재능을 타고났다는 말이다." 그러나 감정을 자극하는 호화로운 매력과 풍요로운 장치에도 불구하고 그녀의 소설 속 세계는 그리 편히 머무를 만한 공간은 아니다. 어떤 시대든 그녀는 암울한 희극적 어조로 그려낸다. 주로 다루는 주제는 강자에게 억압당하는 약자, 개인을 에워싸는 상황으로 인한 폐소공포증이다. "어둠은 매력이 있어요." 그녀가 말한다. "어둠에 직면하면 웃기를 택할지도 모르죠. 사실 악에 맞서는 가장 강력한 무기는 풍자입니다. 풍자는 많은 면에서 약자들의 무기로 볼 수 있지만 사실 그들은 그저 가진

것을 휘두르는 셈이죠."

*

악의적인 힘에 저항해야 할 필요성은 맨틀의 유년 시절부터 대두
된다. 그녀는 1952년 여름, 더비셔주 황무지에 둘러싸인 '종파심이
강한' 마을 해드필드에서 힐러리 톰슨이라는 이름으로 태어났다.
양친의 가족은 모두 아일랜드계 가톨릭교도였고, 어린 그녀는 가톨
릭교도와 개신교도가 어떻게 다른지 혼란스러워 했다. "일테면 우
리 집에는 피아노가 있었고 저 집에는 없는데 그게 가톨릭이라 그
런가?" 하면서 말이다. 이러한 반감은 1956년에 어머니의 애인이었
던 잭이 집에 들어와 살면서 급속히 깊어진다. 그때만 해도 이혼은
사치였고, 아마 그래서 그녀의 친아버지는 계속 같은 집에 머물면
서 작은 방으로, 점차 보잘것없고 불분명한 존재로 전락하는 편을
택했을 것이다.

모두가 어떤 상황인지 알고 있었다. "마치 동네 사람들이 다 보는
앞에서 차꼬*를 발에 차고 열쇠마저 내던진 꼴이었어요." 동시에 강
압적인 침묵이 집안을 지배했다. 어머니는 외출을 관두고 친척들을
시켜 대신 장을 보게 했다. 어머니에게는 아들도 둘 있었는데 힐러

* 두 개의 기다란 나무토막을 맞대어 그 사이에 구멍을 파고 죄인의 두 발목을 넣은 뒤
자물쇠를 채우는 신체 형벌.

리는 몇 년이 지나서야 그들도 아버지의 자식이라는 걸 알게 된다 (그녀 생각에는 잭도 알고 있었던 것 같다). 이러한 생활은 그녀가 열한 살이 되도록 계속되었는데 힐러리는 아직도 그 이유를 납득하지 못한다. "다른 사람들이라면 그렇게 지내느니 어떻게든 상황을 정리하는 편을 택할 것 같은데 부모님과 잭은 아니었어요. 그러니 계속 그렇게 지냈던 거예요."

결국 어머니는 아버지를 떠나 아이들을 데리고 약 13킬로미터 떨어진 마을로 이주해서 잭의 성을 따라 성을 맨틀로 바꾸고 새로운 삶을 시작한다. 하지만 모두가 그들이 누군지 알고 있었다. 어머니는 과거라면 가차 없었다. 전남편 사진은 물론, 자신의 모든 과거 기록까지 전부 지워버렸다. 그러나 쉽진 않았을 것이다. 자신의 혈육이 곧 그 증거의 일부였으니 말이다. "나이가 들면서 깨달았어요. 첫 번째 결혼의 흔적을 그토록 말끔히 지우려고 했던 건 남들에게 남동생들뿐만 아니라 저까지도 잭의 자식인 척하기 위해서였다는 것을요."

어려서부터 그녀는 새아버지와 지독히도 불편한 관계였다. "잭은 사람들을 무섭게 하는 능력을 타고났어요." 그러나 자그맣고 가녀린 소녀에 불과했지만 풍성한 금발 머리를 한 그녀 자신 역시 그를 겁줄 수 있다는 사실을 알았다. "성격이 불같은 그런 남자들은 사람들을 겁주거나 점차 자신의 성미에 적응하게 하는 데 익숙하죠. 그런데 저는 꼼짝 않는다는 걸 잭이 알았던 것 같아요. 특별히 대들거나 반항하거나 말대답을 했던 건 아닌데 절 어떻게 할 수는 없었

던 거죠. 그리고 저는 기억했잖아요. 그들의 치부까지 말예요."

친아버지를 다시 만날 수는 없었다. 그는 《체념》이 출간되기 직전에 세상을 떠났지만 그녀는 이 회고록에서 아버지에 대한 기억을 소환한다. 부녀가 헤어져 지낸 사이 아버지는 재혼했고, 회고록이 출간되자 그의 의붓딸이 힐러리에게 연락을 해 왔다. 사진과 함께 아버지의 군 기록이 전해졌다. 최고의 선물은 그녀의 유년 시절 추억이 담긴 아버지의 여행용 체스 세트였다. 부녀는 함께 체스를 두곤 했는데, 이제 그녀 앞에 놓인 추억의 물건은 기억 속 짙은 자주색이 아니라 살결처럼 담회색으로 바래 예전만큼 매력적으로 느껴지지 않았다.

그때까지도 상실을 실감하지는 못하다가 아버지의 팔짱을 끼고 식장에 입장하는 낯선 여자들, 그의 의붓딸들의 결혼사진을 보게 된다. "그건 좀 힘들더군요." 그녀가 말한다. "그 사진을 보는 순간 내가 아버지를 얼마나 그리워했는지 깨달았어요." 아버지를 볼 수는 없었지만 그가 그녀의 소식을 알았다는 사실이 위로가 되었다. 아버지는 텔레비전에 나온 그녀를 보고 의붓딸에게 말했다고 한다. "쟤가 내 딸이야. 제 엄마를 많이 닮았구나."

*

감춰진 혈통, 깨진 결혼, 강요된 비밀. 역사와 씨름하고, 역사를 다시 쓰고자 하는 욕망을 지닌 권력자. 맨틀의 유년 시절은 헨리 8세의

궁중 역학을 몸소 이해하는 데 도움이 되었을 것이다. 또 하나 어린 시절로부터 영향을 받은 게 있다면 그건 가톨릭교회였다. 교회는 익숙한 죄책감의 원천이었지만 눈에 보이는 세계와 공존하는 제2의, 보다 강력한 세계의 존재를 일깨워주었다는 점에서 "훌륭한 작가 수업"을 해주었다.

열한 살의 그녀는 어찌나 독실했던지, 커서 수녀가 되겠다는 꿈을 꿀 정도였다. 하지만 어느 순간 신앙심을 잃는다. 그 빈자리를 공산주의가 채웠다. 10대 때는 정치계 입문을 고려할 정도였다. 늘 상위권 학생이었던 그녀는 법학을 공부하기 위해 대학에 가지만 건강과 돈이 —둘 다 여의치 않았던 탓에— 발목을 잡는다. 그래서 대신 정치와 권력, 그 안에서 사람들이 전진하고, 싸우고, 좌절하고, 넘어지는 방식을 글로 쓴다.

《마거릿 대처 암살 사건》에서 그녀는 길 건너 병원에 입원한 대처 수상을 암살하기 위해 집에 침입한 남자와 대화를 나누는 상상을 한다. 맨틀은 대처를 어떻게 생각했을까? 자신이 사랑해 마지않는 크롬웰과 공통점이 있는 인물, 그러니까 영국의 지배층 중에서는 약삭빠른 아웃사이더? 이에 대한 답은 그녀의 삶을 이끄는 가치를 대변한다. "대처는 공공의 이익을 오직 군사적인 관점에서만 생각했어요." 그녀가 말한다. "국기에 경례하고 적을 죽이는 게 전부였고 공동체와 집단이 가진 긍정적인 힘은 인지하지 못했죠. 이렇게 외로운 존재, 슈퍼우먼이 되려는 그녀의 분투가 현실에 실질적인 영향을 끼친 거예요. 그로 인해 사람들이 죽었죠. 저는 그녀를 굉

장히 결함 있는 인간으로 봅니다."

　신작 단편집에서는 대처 수상뿐만 아니라 제다, 거식증, 불륜, 비밀, 현재와의 갈등을 멈추지 못하는 과거가 등장한다. 다수의 단편에서 초자연적이거나 그로테스크한 특성을 가미한 자전적 요소가 엿보인다. 단편은 자주 쓰지도 않는 데다 이 작품들을 모으고 합치는 데만 수년이 걸린다. "단편들은 거미줄에 걸려 있어요." 그녀가 설명한다. "싸워서 굴복시킬 수는 없고 손을 내밀어서 내게 오도록 해야 하죠. 그래야만 와서 이야기가 돼요."

　공예 같은 것이다. 공들여 애써서 만드는 것. 재주를 익히고 묵묵히 시간을 견디다 보면 앞에 나가 내 자리를 주장할 때가 온다. "당신의 깃발이 날리고 당신의 북이 고동칠" 날이. 그러한 이치를, 어려서 《제인 에어 Jane Eyre》와 《납치당한 사람 Kidnapped》을 읽으며 이 이야기들의 본질을 찾다가 깨달았다. 다락방의 미친 여자와 집을 떠난 소년. "이 책들은 아직도 저를 지배합니다. 이후 셰익스피어를 알게 되면서 역사를 배운 거죠. 그러니 이 책들로부터 영향을 받았다 할 수 있겠네요. 열한 살 때 이미 읽을 대로 읽고 해치워버렸죠."

　제인 에어. 그녀가 잠시 가만히 앉아 생각에 잠긴다. 닫힌 방 안에서 들려오는 고함과 비명의 정체를 알지 못하는 제인을 뒤로하고 떠나는 로체스터를 떠올리는 것이다. "제 생각에는 말이죠." 그녀가 유쾌한 어조로 말한다. "그 부분이 영국 소설사에서 가장 무서운 장면 중 하나인 것 같아요. 소리는 들리는데 문 너머로 갈 수 없는 거예요." 그러더니 고개를 돌리는 그녀의 눈이 반짝인다. 과거와 다 끝

난 일, 혹은 전혀 없었던 일, 지도화할 수 없는 내면의 닫힌 방 안에서 일어나는 일들을 상상하며 그녀는 인생의 가장 빛나는 시간을 지나왔다.

세라 루커스

2015년 2월

해크니에 있는 세라 루커스Sarah Lucas의 집으로 가는 길에 에식스 로드를 달리던 나는 젠트리피케이션을 피한 식료품점과 신문 가판 대, 케밥 가게가 늘어선 바로 이곳에서 그녀가 작품의 재료를 구했 을지 모른다는 생각을 했다. 루커스는 변기나 땅속 요정 인형, 폐차 직전의 차체에 말보로 라이트 담배 개비를 하나하나 공들여 붙인 작품을 선보였다. 그런가 하면 속을 채운 스타킹으로 기다란 여성 의 팔다리를 구현한 작품에는 '버니Bunny'*라는 이름을 붙이기도 했 다. 그러나 그녀의 대표작은 따로 있다. 1990년대에 미국의 급진주 의 페미니스트 앤드리아 드워킨Andrea Dworkin의 글에서 영감을 받아 가구와 과일, 채소, 말리거나 상한 고기를 뒤섞어 만든 음침한 유머 가 돋보이는 아상블라주 작품들이다. 1995년 작 〈나쁜 년Bitch〉은 늘

* 〈플레이보이〉의 마스코트인 '버니 걸'을 가리킨다.

어난 흰색 티셔츠를 탁자에 씌워 등을 구부린 신체를 표현하고 유방이 있을 자리에 멜론 두 개를 축 늘어뜨린 작품이다. 중요 부위에는 진공 포장된 훈제 청어를 못으로 박아놓았다. 멜론과 생선. 이는 여성이라는 존재를 여성의 성기에 축약해 빗댄 투박한 제유提喩이면서 그렇다, 이토록 단출한 오브제만으로도 젠더와 섹슈얼리티의 암울한 심리극을 촉발할 수 있다는 것을 보여주는 미니멀리즘 실험이다.

1987년에 순수 미술 전공으로 골드스미스를 졸업한 루커스는 게리 흄Gary Hume, 고故 앵거스 페어허스트Angus Fairhurst, 데이미언 허스트Damien Hirst 등 대부분 노동자 계층이었던 예술가 친구들과 끈끈한 우정을 쌓는다. 아직 학생이던 시절에 허스트가 '프리즈Freeze'라는 제목의 그룹 세미나 전시를 기획했고, 런던 도클랜드의 한 창고에서 열린 이 전시에서 허스트의 첫 스폿 페인팅spot painting*과 함께 흄과 루커스의 작품이 공개된다. 시선을 사로잡는 개념 미술에 젊은이의 패기를 더한 그들의 작품은 빠르게 대중의 주목을 끌었고, 그들은 '영국의 젊은 예술가 집단Young British Artists', 줄여서 'YBA'로 자리매김한다. 루커스의 출세작은 그로부터 4년 뒤에 발표한 〈달걀 프라이 두 개와 케밥Two Fried Eggs and a Kebab〉이다. 그녀는 소호의 한 상점에 차린 작은 임시 갤러리에서 매일 아침 새로 조리한 달걀 프라이와 케

* 사각형이나 둥근 캔버스에 다양한 원색의 동그라미를 반복적으로 그린 연작으로, 데이미언 허스트의 대표작 가운데 하나다.

밥을 목재 탁자 위에 툭 던져놓았다. 음식을 생식기로, 얼굴로 표현한 그녀의 작품은 흡사 르네 마그리트의 〈강간Rape〉의 구멍가게 버전 같았다. 수집가 찰스 사치Charles Saatchi가 이 작품을 구입했는데, 그는 별안간 재규어를 타고 나타나 잼 도넛을 입에 욱여넣던 루커스를 놀라게 했다.

그때만 해도 루커스는 야성미로 이름을 날렸다. 그녀의 절친한 친구였던 작고한 소설가 고든 번Gordon Burn은 그녀를 "YBA에서 가장 뻔뻔하고 못 말리는 악동"이라 평했다. 그라우초 클럽의 터줏대감이었던 루커스는 낡아빠진 재킷과 추리닝을 입고 친구들과 술자리에서 어울렸는데, 원피스와 힐로 멋을 내는 걸 거부하고 대신 타고난 말발을 뽐냈다. 내게 말하길 "비꼬기의 달인"이었다고 한다. 털털하고 남성적인 터프한 이미지는 그녀의 유명한 자화상과 겹친다. 웃음기 없는 얼굴로 의자에 늘어져 가슴에는 달걀 프라이 두 개를 대충 얹고 있거나, 바지를 벗고 화장실 변기 위에 쪼그려 앉아 오른손에 담배를 쥐고 있는 모습. 사진 속 그녀의 모습은 중성적이고 타협을 모르며 강인하고 단호하다.

직접 만나보니, 스물다섯 해가 흐른 지금의 그녀는 그때의 반항적인 이미지에서 느껴지는 것보다 훨씬 따뜻한 사람이었다. 오트밀 색깔 스웨터와 자몽 색깔 퓨마 스니커즈 차림에 양말은 청바지 위로 당겨 신고 머리는 빗지 않은 채 코에는 베인 상처가 나 있다. 자신도 나이가 든다며 늘어난 흰머리를 한탄하지만 그녀의 얼굴에서 눈에 띄는 건 얼굴 가득 지은 미소와 어마어마한 카리스마뿐이다. 꾸밈

없는 모습이 그녀가 가진 매력의 핵심이다. 1997년부터 그녀를 담당해 온 갤러리스트 세이디 콜스Sadie Coles가 내게 말하길, 그들의 첫 만남은 "상당히 격식 있는" 디너파티에서 이루어졌는데 그때도 루커스는 겨드랑이가 해진 티셔츠를 입고 있었다. "대단해 보였어요. 가식이라곤 없었죠. 날것 그대로의 그녀와 대면하게 될 거예요."

그녀가 런던으로 돌아온 이유는 2015년 베니스 비엔날레의 영국관British Pavilion 작업을 하기 위해서다. 보수 중인 그녀의 집에는 카펫이 비닐에 싸여 있고 사방은 먼지투성이였다. 그녀와 나는 위층으로 올라가 이삿짐 박스가 가득하고 책이 줄지어 꽂힌 방 안에 자리를 잡고 대화를 시작했다. 대화 도중에 간간이 와인 따르는 소리와 라이터 켜는 소리가 끼어들었고, 안개 자욱한 어두운 런던 거리에서는 자동차 지나가는 소리가 들려왔다.

비엔날레를 위해 만들고 있는 작품에서 그녀는 커리어를 시작할 때부터 심취해 있었던 페미니즘이라는 주제로 회귀할 예정이다. 처음에는 페미니즘에 관해 별생각이 없었는데 골드스미스를 졸업할 무렵, 남자 동창생들은 출세 가도를 달리는 반면 자신은 열외로 밀려나는 기분이 들어 짜증 나고 억울했다고 한다. "그 자식들이 하루 아침에 런던이 사랑하는 소년단이 되어버린 것 같았어요." 그로 인해 예술계를 완전히 등지게 되었고 덕분에 자유를 되찾았다. 그리고 얼마 안 되어 그녀 자신만을 위한 작품을 만들기 시작한다. "나 자신에게 관심이 생긴 기분이었죠."

그녀의 첫 번째 개인전 〈판자에 박힌 페니스Penis Nailed to a Board〉를 두

고 콜스는 "굉장히 효과적으로 형태를 통해 관념을 전달했다"라고 평한다. 다음 행보는 1993년 초, 트레이시 에민Tracey Emin과 함께 베스널 그린의 한 개인 병원이 있던 자리에 오픈한 무질서하고 단기적인 이벤트성 스튜디오 겸 갤러리 '더 숍The Shop'이었다. 그들은 낮에는 직접 만든 ('완전 밥맛'이라는 문구를 적은 자체 제작 티셔츠, 바닥에 데이미언 허스트의 얼굴이 그려진 재떨이) 작품을 헐값에 팔았고 밤에는 빈 병들이 나뒹구는 산꼭대기에서 깬 적이 있을 정도로 인사불성이 되었다. "거의 폭력적이고 광적인 에너지"를 지녔던 둘의 우정은 이제 시들해졌지만 그녀는 당시 "우리를 찾아온 그토록 많은 사람들로 인해 우리의 세계가 확장되는 듯했다…. 우리는 그러한 경험의 엄청난 힘을 느꼈다"라고 말한다.

힘. 이 단어가 반복적으로 언급된다. 루커스는 예술가로서나 개인으로서나 자신에게 힘이 있다는 걸 안다. 그녀에게는 일면식도 없는, 심지어 "그냥 정류장에 같이 서 있던" 타인과도 소통하는 재주가 있다. 가끔은 물건에도 그러한 힘이 있다. 가령 가죽 재킷을 입고 바나나를 베어 무는 그녀의 초기 초상 사진처럼 말이다. 그녀의 얼굴은 정면을 향해 있지 않지만 한쪽 눈은 흔들림 없이 카메라를 응시한다. 그녀의 모습은 흡사 브렛 앤더슨Brett Anderson*이나 심지어 제임스 딘처럼 남자인지 여자인지 알 수 없는, 스스로 창조한 우상을 떠올리게 한다.

* 영국 록 밴드 스웨이드Suede의 보컬 겸 작곡가.

<center>*</center>

2007년에 루커스는 정신없이 달려온 사교 생활을 뒤로하고 서퍽 지방의 초원에 위치한 작곡가 벤저민 브리튼과 그의 연인 피터 피어스가 살았던 외딴집을 구입한다. 그라우초와 콜로니 클럽을 주름잡던 달변가가 내린 결정은 납득하기 어려웠지만, 루커스는 자신에게 농담 따먹기를 즐기는 "인기인" 자아와 어린 시절에 다져진 조용한 책벌레 자아가 공존한다는 사실을 알고 있었다. 내면 깊숙이 자리한 이 내성적 자아가 아마도 그녀가 인터뷰와 전시회 등 "늘어난" 요청을 피해 다닌 이유일 것이다. 그녀는 서퍽의 한적한 면모를, 그곳의 농장들과 오래된 교회들을 사랑하게 되었다. "완전히 사라져 가는 세상의 끝자락"을 붙잡을 수 있을 것 같은 기분이었다.

해가 갈수록 그녀의 작품은 점점 더 이상해지고 더 미묘해지지만 서퍽에서 만든 작품들은 정말이지 깜짝 놀랄 만큼 육체적이다. 2008년 사순절 기간 동안 루커스는 연인이자 미술가 겸 작곡가인 줄리언 시몬스Julian Simmons와 컴퓨터, 전화기의 전원을 끄고 "바깥세상과 완전히 결별"하기로 한다. 이 "마법 같은" 시간을 통해 〈가장 은밀한 곳Penetrailia〉이 탄생한다. 다양한 크기의 남근 석고 모형인 〈가장 은밀한 곳〉은 지팡이나 나무 기둥, 부싯돌과 같은 자연물로 변형되거나 이것들과 공존한다. 생식기를 다룬 초기작들이 충격을 주고자 하는 욕망의 발현이었다면 새로운 작품들은 땅에서 발굴한 제례 소품처럼 보인다. 마치 고대에서 보내온 성기 농담처럼.

그런가 하면 어떤 신작은 쿠사마 야오이나 루이즈 부르주아 풍의 기묘한 페미니즘을 떠올리게 한다. 속을 채운 분홍색과 갈색 스타킹으로 구현한 수백 개의 유방으로 만든 의자. 인간의 살 같은 거대한 튜브와 코일을 뱀처럼 꼬아놓은 〈누드nud〉는 딱히 이렇다 할 형체로 환원할 수 없는 살덩이의 모습을 하고 있다. 어떻게 보면 소시지 같기도 하고, 어떻게 보면 얼룩진 다리 같기도 하다. 관람객들은 어떨 때는 어루만지고 싶다가도, 멀찍이 거리를 두고 싶어진다. 청동으로 주조한 작품도 있는데, 이 새로운 재료 덕분에 창자 혹은 배설물을 연상시키는 형태가 더욱 으스스하게 느껴진다.

2000년에 루커스는 런던의 프로이트 박물관에서 〈쾌락 원칙The Pleasure Principle*〉이라는 전시회를 개최한다. 그녀의 작품 — 프로이트가 쓰던 의자에 다리를 벌리고 축 늘어져 금방이라도 비밀을 털어놓거나 털어놓길 거부할 듯한 버니 걸 — 을 정신분석학적 맥락에서 보자니 이 모든 소재들은 어디서 왔을까 하는 근원적인 질문을 떠올리게 된다. 나름 동화적인 면이 있기는 하지만 그녀가 살아온 이야기는 다른 YBA 예술가들, 특히 에민과 허스트와 같은 인물들이 지닌 출세 지향적인 서사와는 거리가 멀다. 그녀는 런던 북부 홀러웨이로드 근처 공영주택 단지에서 성장했다. 그녀의 부모는 가난했지만 가진 것을 오래 고쳐 쓰는 면에서 창의적이었고 이제 와 생각해 보건대 과거에 사로잡혀 있었다. 우유 배달원이었던 아버지는 제

* 정신분석가 지크문트 프로이트의 이론 가운데 하나이기도 하다.

2차 세계대전에 참전했고 포로 생활을 했다. 그녀는 아버지가 잠결에 중국 애국가를 부르던 것을 기억한다.

그녀의 어머니 아이린 바이올렛 게일은 런던 채플 시장 생선 튀김 가게의 위층 단칸방에서 온 가족이 모여 살던 극빈층 출신이었다. 외조부는 술을 마시면 외조모를 때렸고 그런 외조모에게는 정신병 이력이 있었다. 전쟁 중에 루커스의 어머니는 콘월의 한 가정으로 피난을 가게 되는데 입양을 원했던 콘월 집을 떠나 다시 폭력적인 외가로 돌아간 결정을 두고 루커스는 "굉장한 정신 분열"이라 일컫는다.

루커스 개인적으로는 세 살까지 말을 하지 못했고 더 자라서도 극도로 말수가 적었다. 이를 그녀는 어머니의 우울증과 연관 짓는다. 수년 전 정신분석가 다리안 리더와 사귈 때, 그는 그녀가 어머니와 유대 관계를 형성하지 못한 것 같다고 말했다. 루커스는 웃었는데 그것은 흡연자 특유의 껄껄거리는 감상적이지 않은 웃음이었다. "생각해 보니 그 말이 맞아요."

*

창가에 대충 기대서서 그녀와 대화를 나누던 방에는 소변 색깔의 수지로 주조한 변기—섹스의 은어이기도 한 1998년 작 〈올드 인 아웃The Old In Out〉 연작 가운데 하나—가 있었다. 음탕하면서도 절제된, 그것은 전형적인 루커스의 작품이었다. 신체의 가장 기본적인 기능

을 논하면서 동시에 형식적인 순수, 우아함을 품은 작품.

중요한 것은 낯 뜨거운 소재로 무엇을 하는가이다. 그것이 그녀가 예술과 인생에 적용한 원칙이다. 수년간 그녀는 부모의 불행을 물려받을지 모른다는 공포에 시달렸다. 친구이자 멘토인 큐레이터 클래리사 달림플Clarissa Dalrymple이 부모의 인생을 반복할 필요는 없다는 사실을 납득시켜야 했을 정도로. "참 대단한 생각이었어요." 인생의 전환점은 초등학교 졸업반이던 그녀를 괴롭히며 펜을 훔치려 했던 남자애와 싸움에 휘말렸을 때 찾아온다. 지고 싶지 않았던 어린 루커스는 소년의 머리채를 잡고 놓지 않았고 결국엔 무릎을 꿇게 했다. 이후로 그녀의 닫혔던 입이 터졌다. 자유를 표방하는 냉소적이면서 사교적인 자아가 급부상한 것이다.

열여섯에 그녀는 학교를 그만두고 자신만의 인생을 꾸리기로 결심하지만 그에 따른 대가가 가난임을 모르는 건 아니었다. 명성과 부는 YBA의 세계에 생기를 불어넣는 듯했지만 그녀에게는 큰 동력이 되지 못했다. 여타의 조각가와는 달리, 혼자서 작품을 만들어야만 한다고 생각하지도 않았다. 물론 단독 작업이 주는 변치 않는 즐거움과 "뭉치는" 습관이 엉망진창의 결과로 이어질 수 있다는 사실을 알았지만 말이다. "내게 예술의 의미는 다른 사람들과 함께 생각하고 말한 것들을 표현하는 데 있어요." 이는 사회적 맥락을 만들어내는 것뿐만 아니라 지속적으로 자유롭게 아이디어를 논하는 대화를 형성하는 것을 의미한다.

수년간 그녀는 실험적인 협업을 시도해 왔다. 친구인 안무가 마

이클 클라크의 2001년 발레 공연 〈추락 이전과 이후Before And After: The Fall〉에 쓸 자위하는 거대한 손을 만드는가 하면, 2011년에는 네덜란드 화가 히에로니무스 보스Hieronymus Bosch에게서 영감을 받아 독일의 예술가 그룹 젤라틴Gelatin과 함께 오스트리아 크렘스 현대미술관에서 〈인 더 우드In the Woods〉라는 제목의 합동 전시회를 열기도 한다. 그들은 기존 작품을 실어 나르는 대신 예산을 몽땅 쏟아부어 전시장에서 작품을 완전히 새로 만드는데, 이는 그녀가 사랑해 마지않는 대담한 작업 방식이다. 단체 사진만 봐도 즐거운 무질서가 느껴진다. 네 사람은 말 의상을 입고 있고, 웃통을 벗은 시몬스는 루커스의 〈누드〉 작품을 목에 두른 한편 주름진 여름 원피스에 선글라스를 쓴 루커스 본인은 두 팔을 들어 올리고 두 발은 바닥에 단단히 고정한 채 들뜬 표정이다.

그녀가 보기에 수많은 사람이 경제적 안정과 명성, 물질적 부와 같은 따분한 것들에 만족한다. 행복이라는 주제를 꺼내자 그녀가 말을 돌린다. "행복은 그냥 왔다가 가버리는 거예요…. 반면 나는 어딘가 신비로운 곳으로 향하고 싶었던 것 같은데 아직 나만을 위한 그런 마법의 공간을 완전히 창조하진 못했죠." 비스듬히 무릎을 꿇고 앉은 그녀는 잠시 뜸을 들이며 바지 밑단을 만지작거린다. "그러니 어쩌면 사람들은 현실 그 자체를 본 건지 모르지만 나는 현실이 여기 아닌 어딘가에 있다고 생각해요."

앨리 스미스

2016년 10월

문이 살짝 열려 있다. 앨리 스미스Ali Smith는 케임브리지에 살고 있다. 앙증맞은 빅토리아 양식 주택가의 테라스가 반쯤 가려진 집. 맞은편에는 정원이 있고 그 사이를 가르는 울타리는 오래전에 없앴다. 9월이 막바지에 접어들었지만 스미스의 사과나무에는 아직 열매가 흐드러진다. 초록색 스웨터를 어깨에 걸친 그녀가 오후의 마지막 볕을 쏘이자고 위층 서재로 나를 안내한다.

그녀는 이제 막 신작 소설 《가을Autumn》의 집필을 끝냈다. 《가을》은 시간과 역사, 예술과 사랑, 그리고 국가가 처한 상황을 다룬 변화무쌍한 계절 4부작 가운데 첫 번째 작품이다. 소설의 시간적 배경은 바로 지금이다. 격동의 브렉시트 영국. "사람들이 불과 30분 전에 일어난 일상적 격변을 따라잡기 위해" 휴대전화로 뉴스를 접하는 시대. 어쩌면 가속화된 뉴스의 순환으로 예술의 가속화도 필요해진 건지 모른다. 원고가 한 권의 책으로 탄생하기까지는 1년은 족히 걸

리게 마련이지만 《가을》은 그 과정을 불과 몇 주로 압축했다. 이토록 현재에 굳게 뿌리내린 소설은 실로 오랜만이다. 조 콕스 하원 의원의 암살, 해변으로 떠밀려 온 난민 아이들의 시신. 이번 여름에 일어난 끔찍한 사건들이 전부 스미스가 애초에 골동품 가게에 관한 소극으로 기획했던 서사 속에 스며들었다.

그녀가 《두 도시 이야기A Tale of Two Cities》에 빗대 브렉시트 투표를 이야기한다. "온 나라에서 사람들이 그것이 잘못됐다고 느꼈다. 온 나라에서 사람들이 그것이 옳다고 느꼈다. 온 나라에서 사람들이 자신들이 진정으로 졌다고 느꼈다. 온 나라에서 사람들이 자신들이 진정으로 이겼다고 느꼈다…. 온 나라에서 사람들이 역사가 자신들의 손에 달려 있다고 느꼈다. 온 나라에서 사람들이 역사가 아무 의미 없다고 느꼈다."

《가을》은 시의적절하기도 하거니와 혼란한 현실을 꽤나 객관적으로 관조한다. 소설 속에는 현실에 있을 것 같지 않은 우정과 풍요롭고 실용적인 소크라테스식 문답법 대화가 넘쳐난다. 사람들은 사랑에 빠지고 환자를 돌보며 밤을 지샌다. 화가가 재발견되기도 한다. 1940년대의 젊은 프랑스 여성은 억류를 거부한다. 시간이 속임수를 부리고 쏜살같이 흐른다. 남자가 손목시계를 풀어 강에 내던진다. 이로써 누적되는 효과는 악취를 풍기는 좁은 방에 있다가 너른 들판으로 나온 듯한 해방감과 확장감이다.

나는 완전히 객관적인 독자일 수 없다. 열일곱 살 때부터 스미스를 알고 지낸 탓이다(그녀의 연인이 내 사촌이다). 1990년대에 우리는

서로 편지를 주고받곤 했다. 최근에 나는 그녀가 20년 전에 보낸 빛바랜 사진 한 장을 발견했다. 고양이가 소파 위로 꼬리를 내리고 앉아 있는 사진 뒷면에는 이렇게 적혀 있었다. "각 계절을 주제로 중편소설을 써보려는 생각을 오랫동안 해왔어. 계절은 너무나 소중한 선물 같아서 나는 그게 임무처럼 느껴져. 기분 좋은 임무 말이야."

지금이야 자신이 멋져 보이려고 소설가 캐서린 맨스필드Katherine Mansfield를 흉내 낸 것 같다고 농담하지만, 선물과 임무에 관한 대화는 그녀의 본질적인 면을 파고든다. 스미스는 이타주의나 관용처럼 이기적이지 않은 공공의 가치를 신봉하고 새로운 사상이나 타인을 향한 환대를 널리 전파해야 한다고 믿는다. 여덟 편의 장편소설과 다섯 권의 단편집 외에도 공공 도서관의 대대적인 폐관에 맞서고 ("가짜 정보의 시대에 사는 우리에게 도서관은 중요하다") 인권법을 폐지하려는 움직임에 맞서 싸운다. 난민 이야기 자선단체의 후원자이자 젊은 작가와 유행을 비껴간 작가를 위한 든든한 지지자이기도 하다. 한마디로 그녀는 세상과 벽을 쌓는 작가가 아니다.

브렉시트 국민투표를 앞두고 라디오방송을 듣던 그녀는 대화의 몰락과 거짓말의 잠입, 그리고 1970년대 학창 시절 이후로는 들어본 적 없는 남을 괴롭히는 표현―"네 나라로 돌아가" "우리가 잡으러 왔다"―이 득세하는 데 경악했다. "사람은 발화의 다양성과 다목적성, 모든 가능성을 이해해야 하지만 지금은 불통의 시대다." 이제 그녀가 말한다.

"국민투표라는 개념은 분열적일 수밖에 없다. 어쨌든 한쪽을 선

택해야만 하니까. 그러는 사이 화염에 휩싸이고 살 수 없게 된 고향 땅을 떠나 세상을 건너온 6500만 명의 난민을 맞이하게 되었다. 이들을 두고 국경과 장벽을 열 것인지 아니면 꼭꼭 닫을 것인지를 결정할 수 있는 세계는 어느 쪽일까? 분열에 손을 내밀지 않고 어떻게 세상을 살아갈 수 있을까? 어떻게 그렇게 살 수 있느냔 말이다. 인생은 '이것 아니면 저것'의 문제가 아니다. '이것과 저것, 그리고 그것'의 문제지. 인생은 그런 것이다."

"이것과 저것, 그리고 그것의 인생"이 그녀의 소설 속에서 예술적으로 펼쳐진다. 그녀만큼 평범한 것과 비범한 것을 잘 이어 붙이는 작가는 동시대에서 찾아보기 힘들다. 그녀는 요양원 접수실이나 길게 줄이 선 우체국과 같이 암울한 일상적인 공간에서도 활력 있는 발견과 변화의 가능성을 열어젖힌다. 말은 옮겨 가고 변형된다. 관점은 빗나가고 왜곡된다. 그리고 상황은 변한다. 그녀의 소설에서 한 인물이 말한다. "언어는 양귀비 같은 거야. 땅을 조금 휘저어 주면 잠자던 말들이 신선한 붉은빛으로 피어나 번져나가니까."

*

가장 최근에 발표한* 소설이자 두 개의 이야기가 담긴 (2014년 맨

* 이 글이 발표된 2016년 기준으로 2014년 출간된 《둘 다 되는 법》이 엘리 스미스의 최신작이다.

부커상 최종 후보에 오르고 베일리스 여성 문학상과 골드스미스상, 코스타상을 수상한)《둘 다 되는 법 How to be both》에서 스미스는 프란체스코 델 코사 Francesco del Cossa 라는 실제 예술가의 인생을 두고 그럴듯한 상상의 나래를 펼친다. 이탈리아 르네상스 시대의 화가 프란체스코가 페레라라는 도시에 남긴 역동적이고 생생한 프레스코 벽화는 지진과 전쟁을 겪고도 살아남는다. 스미스는 예술의 견고함과 창작자보다 오래 살아남아 세월 속을 "배회하는" 능력에 매료된다.

마찬가지로《가을》에서도 여러 난관에도 불구하고 꿋꿋이 살아남은 작품을 남긴 예술가가 등장한다. 이른바 '윔블던의 브리짓 바르도'라고 불렸던 폴린 보티 Pauline Boty 는 숨 막히는 매력을 뿜냈던 페미니스트 팝아트의 선구자다. 그녀는 자신을 둘러싼 섹시하고 폭력적인 세상을 엉큼하고 풍자적인 시선으로 그려낸다. 남아 있는 사진 속 그녀는 장미꽃을 한 아름 품에 안고 나체로 자신이 그린 장폴 벨몽도의 초상화를 등진 채 서 있다. 장의 모자 위에는 질척한 여성 성기를 닮은 꽃이 얹혀 있다("나는 지적인 나체다." 스미스가 보티의 말을 전한다. "나는 지적인 육체. 나는 육체적인 지성이다. 예술은 나체로 가득하고 나는 생각하는, 선택하는 나체다.").

똑똑하고 위트 넘치며 짜릿한 매력을 지닌 예술가 보티는 스윙잉 런던의 중심에 있었다. 그녀는 TV쇼 〈레디, 스테디, 고 Ready, Steady, Go〉에서 춤을 췄고, 영화 〈알피 Alfie〉에서 주인공의 애정 상대로 카메오 출연해 호연을 펼치기도 한다. 1965년에는 아기를 가졌고, 건강 검진 중에 암 진단을 받는다. 태아에 해를 끼칠까 걱정하는 마음에 항

암 치료를 거부했던 그녀는 딸을 출산한 지 불과 몇 달 만에 스물여덟의 나이로 세상을 떠난다. 그렇게, 그녀는 역사 속으로 사라졌지만 수십 년이 지나 그녀의 오빠가 소유한 농장 별채에서 곰팡이와 거미줄에 뒤덮여 있던 반항적인 그림들이 발견된다.

보티의 작품을 처음 봤을 때 스미스는 엄청난 충격을 받았다. "자신이 살았던 시대를 상징하는 사람들이 있는데 세상에, 보티가 그런 사람이었다." 스미스는 보티가 미상의 고객을 통해 프러퓨모 스캔들*의 중심에 있었던 모델 크리스틴 킬러Christine Keeler의 초상화 작업 의뢰를 받은 사실을 알게 되면서 더욱 관심을 갖게 되었다(그림 〈1963년 스캔들Scandal '63〉은 여러 사진 속에서 발견되지만 현재로서는 행방이 묘연하다).

《가을》은 2016년의 분열과 1963년의 재판을 교차시킨다. 스미스는 둘 다, 정치권의 거짓말이 사회 전반에 크나큰 파장을 일으킨 중대한 해였다고 본다. 브렉시트가 그랬던 것처럼, 이라크 침공이 그랬던 것처럼, 프러퓨모 스캔들 역시 역사적 전환점으로 기록된다. "그러는 사이 세상은 분열된다. 거대한 거짓말이 존재하고 의회에서 비롯된 그 거짓말이 국가와 상황을 변화시켰기 때문이다. 결정적인 순간이다. 우리는 거짓말의 대중문화를 상대하고 있다. 그리고 무언가가 거짓말을 기반으로 세워진 순간, 문화적으로 어떤 일

* 영국 국방 장관이었던 존 프러퓨모가 19세 모델 크리스틴 킬러와 내연 관계임이 폭로된 스캔들로, 킬러가 소련의 스파이 예브게니 이바노프와도 관계를 맺은 것으로 밝혀져 정치권에 큰 파장을 일으켰다.

이 생기는지가 문제다."

그녀가 보티의 작품을 좋아하는 이유는 지배적인 사회적 미신이 형성되고 영속화되는 데 이미지가 하는 역할을 잘 보여주기 때문이다. 보티는 유명인을 이미 널리 알려진 사진 속 이미지 그대로 그리지 않았다. 털 코트를 입고 비틀거리는 매릴린 먼로, 비틀스와 앨비스, 그리고 댈러스의 자동차 퍼레이드 가운데 총에 맞는 JFK. 소설도 그렇듯이 스미스는 "세상을 하나의 구조물로 봐야 한다"라고 생각한다. "세상을 구조물로 볼 수 있다면 구조적인 질문을 던질 수 있고, 그 구조를 바꿀 제안도 할 수 있다. 세상은 고정되어 있지 않다는 사실을 이해해야 한다."

*

스미스의 책상 위쪽 벽에는 도자기로 만든 잎이 돋아난 나뭇가지가 걸려 있고 수십 점의 사진과 그림이 그 주변을 둘러싸고 있었다. 팬더처럼 화장한 눈과 옥수수빛 금발을 휘날리는 보티의 사진도 그곳에, 그녀의 모조 작품과 함께 걸려 있다. 스미스가 가장 좋아하는 그림은 아치 모양의 액자 무대 안에 그려 넣은 인상 깊은 굴곡을 이루는 여성의 엉덩이 그림이다. 그 아래에 보티는 거대한 붉은 글자로 '엉덩이BUM'라고 적었다.

날이 저물고 있었다. 아래층으로 내려온 스미스는 직접 딴 사과와 접이식 칼을 접시에 내왔다. 사방에 책과 문서 더미가 널브러져

있었고, 예술 잡지와 교정쇄를 쌓아놓은 위로 그림들이 아무렇게나 세워져 있었다. 빙산, 레몬 그릇, 짙은 검은색 벽을 등진 분홍색 백합 수채화. 백합은 존 버거의 작품이다. 그 역시 셰익스피어의 희곡 속 토머스 모어 경*이 부르짖은 "태산 같은 비인간성"을 지적하고 저항하는 힘으로서의 예술, 사람과 사람 사이의 연결connection 을 만들어내는 힘으로서의 예술에 확고한 믿음을 지닌 작가다.

스미스는 의문한다. 우리가 담장을 두르고 살게 된다면 결국은 어떻게 될까? 요새화에 집착하다 보면 스스로를 가두는 감옥을 짓고 만다. 《가을》에는 전류가 흐르는 철조망이 둘리고 'SA4A'라는 가상의 비밀 요원들이 감시하는 공유지가 등장한다. 참으로 추하고 터무니없는 광경이 아닐 수 없다. "나무들의 감옥, 가시금작화와 파리와 배추흰나비와 꼬마부전나비의 감옥, 검은 머리물떼새의 감옥." 차라리 철조망을 홱 끌어내리면 좋을 텐데. 다른 나라의 언어로 소통하는 법을 배우면 좋을 텐데. 낯선 이를 친구로 반기면 좋을 텐데.

물론 다가오는 미래에 어떤 소재가 그녀 앞에 내던져질지는 모르지만 스미스는 계절 4부작에서 할 다음 이야기를 어느 정도 안다. 겨울은 상황을 분명히 볼 수 있는 공간인 반면, 여름은 빛이 들어와 녹음이 사방으로 번지는 달콤한 순간이다. 하지만 등장인물에 관

* 영국 헨리 8세 시대의 정치가이자 《유토피아Utopia》의 저자로 잘 알려진 토머스 모어의 인생을 그린 희곡 〈토머스 모어 경의 책The Book of Sir Thomas More〉의 원작자는 따로 있지만, 훗날 셰익스피어가 수정한 원고가 발견되었다. 셰익스피어의 원고 속에는 이민자stranger를 박해하는 이들을 향한 무어 경의 질타가 담겨 있어 오늘날의 난민 위기에 주는 울림이 크다.

한 질문을 던지면 그녀는 입을 다물었다. 나는 한 세기를 살아낸 융통성 있는 101세의 장난기 많은 작곡가 대니얼 글럭에게 특별히 더 끌린다. 기억에 남는 앨리 스미스의 인물들은 대부분 훼방꾼들이었다. 《좋아해Like》의 애시부터 《우연한 방문객The Accidental》의 앰버와 《데어 벗 포 더There but for the》의 고집 센 불법 점유자 마일스까지. 그러나 대니얼은 바로잡는 사람이다. 착하다는 게 섹시하고 우아하며 재밌어 보이게 할 만큼 좋은 사람.

소설 속에서 인상 깊었던 장면은 그가 옆집에 사는 퉁명스럽고 조숙한 소녀 엘리자베스 디맨드와 이야기 짓기 게임을 하는 부분이다. 소녀가 전쟁을 원하는 인물을 고집하자 글럭은 팬터마임으로 학살 현장을 만들어내는데 그곳에서 알라딘부터 신데렐라까지 모두 죽임을 당한다. "초현실적인 지옥의 광경이다." 그런 뒤에 그는 죽은 이들을 세월에 맡긴다. 그들의 갈비뼈와 눈구멍을 뚫고 풀이 자라고, 의복은 삭고 갉아먹혀 꽃밭에 나뒹구는 그들의 뼈 말고는 아무것도 남지 않는다. 그 뒤에 이어지는 대화도 놓치고 싶진 않지만 올해 읽었던 글들 중에 가장 긴박하면서도 위안을 주는 대목이었다.

소설은 그런 걸 할 수 있다. 거짓말과 총과 장벽을 다 같이 모아놓고 생각해 볼 수 있는 공간, 그것들에 반응하고 대응하는 새로운 방법을 모색하는 공간을 창조하는 것 말이다. 앨리 스미스는 단순히 책을 펼치는 것도 독자들에게 친절한 마음과 영민한 사고를 전할 수 있는 창작 행위로 본다. "예술은 마음의 문을 열고 '나'라는 한계

를 뛰어넘을 수 있는 최고의 방법이다. 예술은 바로 그런 것이다. 세상을 사는 사람이 만든 것이고 그들의 상상력도 함께 따라온다. 시대와 역사와 개인의 인생사를 막론하고 다가올 인생은 제압할 수 없다. 마치 세상에 빛과 어둠이 깔리는 것처럼. 그러나 때가 되면 우리는 활기찬 상상력과 함께 그 빛과 어둠을 넘나들 수 있을 것이다."

샹탈 조페

2018년 3월

샹탈의 작업실을 찾을 때마다 우리는 허밍버드 베이커리의 컵케이크를 먹으며 설탕에 취해 아주 빠른 말투로 수다를 떤다. 우리가 만난 건 그녀가 《외로운 도시 The Lonely City》를 읽고 내게 모델이 되어줄 것을 제안했기 때문이다. 나는 작업실에 들어선 순간 우리가 친구가 되리라고 직감했다. 그녀는 수줍음이 많다고 했지만 내가 아는 사람들 가운데 가장 개방적이고 마음을 사로잡게 이야기하는 사람이다. 우리는 둘 다 심오한 무언가에 도달하는 방법으로 인물 묘사를 이용하는데, 제멋대로 뻗어나가는 속사포 같은 대화를 통해 나는 그 방법을 더 잘 이해하게 된다.

현실, 그 실질적인 순간을 어떻게 포착할 수 있을까? 나는 그녀가 나를 그리는 동안 내가 그녀를 글로 쓴다면, 우리가 동시에 서로를 관찰할 수 있다면, 그 동시적 목격의 순간에 어떤 일이 일어날지 보고 싶었다. 2018년 2월 27일, 이제 막 1시가 지난 시각. 샹탈의 작업

실은 정원을 굽어보는 오래된 공업용 건물의 2층에 자리하고 있다. 벽에는 그녀 자신의 얼굴을 그린 아홉 가지 버전의 초상화가 기대어 서 있었다. 그녀는 매일 저녁 새로운 초상화를 그린다. 내게는 너무나 가혹한 그림처럼 보였지만 그녀는 미묘한 자기 미화를 지적한다. 보이는 것을 제대로 기록하기란 쉽지 않은 일이다. 애초에 보는 행위 자체가 어려운 일이다.

작업실을 채운 수많은 사람이 우리를 쳐다보거나 우아하게 시선을 틀고 있었다. 값비싼 검정 오버코트와 푸른 셔츠를 입은 래퍼 제이지의 빠르고 망설임 없는 필치로 채운 얼굴에는 지극히 사적인 사색의 순간이 포착되었다. 허리까지 벌거벗은 소년을 그린 네 가지 버전의 그림. 각각의 그림에서 소년은 말없이 조심스럽게 몸을 움츠리고 있다. 그것은 사람을 그린 그림이자 어느 순간을 포착한 그림이며 중년의 눈으로 바라본 청소년기의 인상으로, 새끼 사슴만큼이나 여린 생명체를 담았다. 소년의 분홍색 귀 하나가 봉긋이 솟아 있다. 그의 정교한 입매는 따뜻하게 번져 있다. 뺨에는 라벤더빛 그늘이 졌다. 나는 샹탈이 그리는 입에 매료되었다. 입 주위로 느껴지는 하강의 이미지, 코 아래에서 급격히 우울해지는 그 취약함에.

시작하기 전에 나는 양말을 신지 않은 발로 이리저리 거닐며 발바닥에 파스텔 가루를 묻힌 채 잡동사니를 하나씩 분류했다. 난초 하나, 고무장갑 한 켤레, 분홍 얼룩이 묻은 키친타월 한 롤. 흰 벽에는 내가 달마다 늘어가는 걸 지켜본 그라피티 낙서가 가득하다. **F. 베이컨. 프러시안블루. 랭보. 난 항상. 내 깍지콩**. 샹탈의 팔레트는

두툼한 애벌레 모양으로 짠 노란색, 황토색, 다홍색, 검은색 물감으로 뒤덮였다. 아기 그림이 탁자 다리에 기대어 있다. 등을 대고 누운 아기는 성별을 가늠할 수 없는 개구리 같다. 초록 물빛 담요 탓인지 흡사 아기가 양수에서 유영하는 자궁 스냅 사진처럼 보인다.

눈이 내린다. 한순간은 눈보라가 휘몰아치다가 다음 순간은 햇살이 비치는 통에 빛이 계속 달라진다. 분홍색이나 초록색으로 밑칠한 거대한 캔버스도 몇 점 보인다. 늦은 밤 드럭 스토어의 네온사인처럼 그것들만의 은은한 빛을 내뿜는다. 하염없이 눈을 퍼붓는 하늘이 초록빛으로 물들었다. 그림을 그리는 것은 대담한 행위다. 더군다나 모델을 앞에 두고 초상을 그리는 건 훨씬 더 그렇다. 모델은 화가가 무엇을 하는지 볼 수 없지만 화가가 그 무엇을 하는 행위는 볼 수 있다. 한 손에 붓 여섯 자루를 쥐고 몸을 숙였다 젖혔다 하며, 오랜 시간 쳐다보았다가 그냥 멈추기도 하고 완전히 망치기도 한다. 그림은 협상, 즉 동의로 맺어진 행위이다. 모델은 스스로를 내려놓고 상대방이 최고의 모습을 봐주길 희망하며 자신에게 있다고 믿는 아름다움을 뿜낸다. 어떻게 보면 헤어 드레서 같은 거지, 샹탈이 말한다. 화가가 하는 일 말이야. 사람들이 바뀌는 지점을 보거든. 그러다, 그만 봐! 보면 안 돼! 안 된다고!

나는 샹탈의 그림 속 사람들을 알아보았다. 이따금 내가 아는 사람도 보였다. 그러나 사람이란 불안정한 존재다. 우선 그들에게서 보이는 모습과 실제 모습 간에 차이가 존재한다. 사람들의 본질, 즉 그날 오후에 샹탈이 프랜시스 베이컨처럼 설명한 "그들의 지극히

진실된 모습"을 포착하기란 여간 어려운 일이 아니다. 처음 그녀가 나를 그리기 시작했을 때 나는 보이고 싶지 않은 무언가를 들킨 기분이었다. 긴장된 근육과 딱딱하게 굳은 입가, 가면 같은 고통스러운 무언가를 통해 드러나는, 보여진다는 것에 대한 불안감. 나는 내가 움츠러드는 것을 느꼈고 그 생각만으로도 힘들었다.

그러다 샹탈이 내게 누군가를 처음 그릴 때면 도무지 그들을 쳐다볼 용기가 안 나서 이따금 자기 얼굴의 익숙한 윤곽을 그대로 그려 넣거나 다른 여성의 신체에 분위기를 불어넣는다는 말을 했다. 그 대화가 나를 사로잡았다. 샹탈의 작품을 이해하는 새로운 문을 열어준 것이다. 완벽하게 객관적인 관찰은 불가능하다는, 예술가와 대상 간의 간극이 인정된 즐거운 순간이었다. 현실을 그릴 수는 없다. 다만 현실 속 내 자리에서 내 눈에 보이는 것을 내 손으로 그리는 것뿐이다.

그림은 환상과 감정을 배반한다. 아름다움을 부여하는가 하면 앗아가기도 한다. 그러다 결국에는 그림이 시간 속의 신체를 대체한다. 그림 속에는 욕망과 사랑, 혹은 탐욕이나 혐오가 담겨 있다. 여느 사람처럼 그림도 감정을 발산한다. 그날 오후 샹탈은 내게 쾌활한 성격이 엄청난 매력이자 존재감인 친구를 그린 일화를 이야기해주었다. 그녀의 그림은 정확해서 이목구비는 잘 담아냈지만 그녀가 보고 있던 친구는 그림 속에서 완전히 사라져 버렸다. 그 이야기를 하던 샹탈은 신이 나 있었다. 그때 그 순간, 바로 이 작업실 안에 무언가가 있었다. 그러나 그 무언가는 포착되지 않은 것이다.

여자들은 언제나 자기 얼굴과 씨름한다. 연골과 안구, 광대뼈와 모공의 배치에 지나치게 매달리면서 사는 삶을 생각해 보라. 모두 늘어지고 스쳐 가는 것들이라 그런 삶은 살기도 어렵고 생각하자면 실망스러울 따름이다. 샹탈은 미美에 사로잡혔지만, 그녀가 생각하는 아름다움은 패션 잡지 속의 그것과는 다르다. 그녀의 미는 무력한 살가죽 속에서 변모하고 버둥대는 사람의 실질적인 순간이다. 그래서 나는 그녀가 그린 여성의 그림을 들여다보는 게 좋다. 무색무취의 플라스틱 같은 해로운 껍데기를 그녀가 한 꺼풀 벗겨낸 것만 같다. 샹탈은 모델들이 자신을 되찾고, 마음껏 사랑스럽고 별나고 지적이고 유한하고 눈을 크게 뜨거나 몽상에 사로잡히거나 대담하게 마주 보는 것을 허락한다.

샹탈은 자기가 그린 내 그림을 좋아하지 않았다. 종이 세 장으로 시작했는데 세 장 모두 휙휙 뜯어내는 바람에 헬쑥한 내 얼굴들이 작업실 바닥에 널부러졌다. 우리는 아주 빨리 말했다. 나는 노트북을 무릎 위에 놓고 있었다. 우리는 앨리스 닐Alice Neel과 피터 도이그Peter Doig를, 팬티와 뱃살을 이야기했다. 캔버스 위에 물감을 뿌려대던 프랜시스 베이컨에 관해 이야기하다가 샹탈이 말했다. "그는 다른 문을 통해 안으로 들어가려고 했던 거야."

우리는 다이앤 아버스Diane Arbus, 프란체스카 우드먼Francesca Woodman, 루치안 프로이트Lucian Freud를 이야기했다. 잡은 물고기에 기뻐하거나 낚싯대와 그것을 던지는 기술을 두고 고심하는 낚시꾼들처럼 수다를 떨었다. 은빛 물고기처럼 그림들을 펼쳐놓았다. 이것 좀 봐. 맞

아, 근데 이것도 좀 보라고! 작업실 반대편 구석, 제이지의 위풍당당한 얼굴이 보였다. 샹탈은 도록을 꺼내서 홀바인과 반 다이크의 그림 여섯 점, 혹은 열 점을 보여주었다. 털 같은 그림, 벨벳 같은 그림, 비단 같은 그림, 머리카락 같은 그림. 다른 누군가의 삶으로 들어가거나 그 사람이 되는 방법으로서의 그림. 시간을 멈추는 장치로서의 그림.

내리는 눈에 모든 것이 꿈결처럼 느껴졌다. 우리는 작업을 멈추고 컵케이크를 먹었다. 공기 중에는 타는 먼지 냄새가 났다. 나는 일어나서 작업실을 거닐었다. 이젤에 걸린 내 얼굴은 부드러운 흰빛에 감싸인 당의를 입은 아몬드 같았다. 두 눈을 내리깔고 있는 나. 내가 그녀를 이해하려는 순간, 그녀가 나를 이해하려는 순간, 우리는 서로에게 포착되었다. 해가 나고 내 전화벨이 울렸다. 누군가의 일면의 100분의 1에 불과한 무언가가 걸렸다. 그것이 바로 거기 있었다는 것, 그게 내가 하려는 말이다. 그리고 우리는 이미 그 순간을 지나왔다.

스타일

◇

나의 욕망이 국가의 명과 어긋난 것일 때
그토록 숨 막히는 세상을 사는 건 어떤 기분일까?
예술은 어떤 역할을 했을까? 피난과 저항의 공간이었을까?
아니면 장벽을 두른 아르카디아였을까?
꼭꼭 숨겨야만 하는 애정과 갈망을 기록하는 방법이었을까?

풀밭 위의 두 형상

영국의 퀴어 예술
2017년 3월

아마 택시에 탄 홍청거리는 세 청년이 파파라치의 렌즈에 딱 걸린 모습이라고 생각할지 모르겠다. 머리를 말끔하게 빗어 넘기고 옷깃을 세운 마이클 피트리버스Michael Pitt-Rivers는 웃는 것처럼 보일 지경이다. 몬터규 경Lord Montagu은 그런 그를 바라보고 있다. 피터 와일드블러드Peter Wildeblood만이 턱을 내밀고 창밖을 응시하는데 종잡을 수 없는 감정—분노, 어쩌면 반항심이나 혐오감—이 그의 얼굴을 스친다.

사진은 1954년 3월 24일, 윈체스터 형사 법원 밖에서 찍힌 것이다. 세 남자는 파티 장소가 아니라 감옥으로 향하는 중이다. 이들은 남성 성추행과 비역을 비롯한 동성애 범죄를 저지른 혐의로 징역형을 선고받았다. 햄프셔 해변의 한 오두막에서 이들과 짓궂은 주말을 보낸 두 공군 병사는 강압에 못 이겨 이들에게 불리한 증언을 하고 말았다. 와일드블러드와 피트리버스는 "남성으로 하여금 다른

남성과 중범죄를 저지르도록 선동한 공모죄" 혐의로도 유죄판결을 받았는데, 이는 1895년 소설가 오스카 와일드를 레딩 감옥으로 보낸 선고 이후 처음이었다.

여드레에 걸친 재판 도중에 공군 병사 한 사람과 와일드블러드가 주고받은 사적 연애편지가 재판정에서 낭독되었다. 폭로, 굴욕, 수치는 그 시대의 통화通貨였다. 〈데일리 메일〉 기자이자 외교 통신원이었던 (그리고 유죄판결 이후 해고된) 와일드블러드는 자신이 동성애자임을 인정한 유일한 피고였고, 그의 고백은 여론뿐 아니라 법과 정책에 일대 변혁을 초래한다. 1955년에 출간한 회고록《법에 맞서Against the Law》에서 와일드블러드는 이렇게 적는다. "나 자신과, 나와 같은 이들 모두를 위해 내가 주창한 권리는 바로 사랑하는 사람을 선택할 권리였다."

이른바 '몬터규 재판'은 전후戰後에 벌어진 잔혹한 마녀사냥의 표본이자 오랜 동성애 타도 역사에서 가장 최근의 기습 작전이다. 1951년 내무 장관에 오른 보수당 데이비드 맥스웰 파이프 경Sir David Maxwell Fyfe은 자신이 "남자의 악"으로 명명한 "역병을 영국에서 뿌리 뽑겠다"며 대공세를 감행한다. 그가 취임한 이후 단속은 강화되었고 공원과 공중화장실, 그리고 여러 헌팅 장소에는 매혹적인 포즈를 취한 위장 경찰들이 대대적으로 배치되었다("예쁜 친구들," 영화 감독 데릭 저먼이《모던 네이처》에서 회고한다. "그들은 발기는 하지만 사정은 안 한다. 그저 당신을 체포할 뿐이다.").

해마다 천여 명의 게이가 수감되었다. 그들 가운데는 수학자 앨

런 튜링처럼 직접 자신의 죄를 보고한 이들도 있었다. 수십 년이 지난 뒤에 몬터규 경은 한 친구의 암울한 농담을 떠올린다. "사내들이 러브 레터를 태우는 통에 첼시의 하늘이 온통 새카맸었지." 자살이 늘고 공갈 협박이 횡행했다.

나의 욕망이 국가의 명과 어긋난 것일 때 그토록 숨 막히는 세상을 사는 건 어떤 기분일까? 예술은 어떤 역할을 했을까? 피난과 저항의 공간이었을까? 아니면 장벽을 두른 아르카디아*였을까? 꼭꼭 숨겨야만 하는 애정과 갈망을 기록하는 방법이었을까? 테이트 브리튼 미술관의 기획전 〈영국의 퀴어 예술Queer British Art〉의 중심에는 바로 이런 질문이 깔려 있다. 이는 남색에 대한 사형 집행을 폐지한 1861년부터 스물한 살이 넘은 성인이라면 두 남성의 합의에 의한 사적 섹스를 법적 처벌 대상에서 제외한 1967년 이전까지의 기간을 돌아보는 기념비적인 전시다.

*

벽장closet의 상징에 있어 몬터규 재판이 있던 해에 프랜시스 베이컨이 발표한 그림보다 더 적절한 비유는 찾을 수 없을 것이다. 〈풀밭 위의 두 형상Two Figures in the Grass〉은 딱 들러붙은 남성 연인의 불안

* 그리스 펠로폰네소스 반도에 있는 지역. 과거 예술 작품에서 고립되고 목가적인 이상향으로 그려졌다.

한 포옹을 보여준다. 입은 귀에 닿고 분홍빛 엉덩이는 들어 올렸으며 황갈색 풀잎이 벌거벗은 다리를 간지럽힌다. 그러나 이들이 누운 풀밭은 어쩐지 골이 진 검은 벽에 둘러싸인 방 같기도 하고 희미하게 보이는 흰 선들은 전기 울타리를 연상시킨다. 혹은 링 경기장 줄 같기도 하다. 사적인 시간이 대중의 시선에 노출되고, 풀밭의 황홀경은 동물원 우리나 감옥으로 전환된다.

'행위의 포착'은 한 자세에서 다른 자세로 미끄러지듯 변모하는 신체를 포착하는 데 뛰어난 소질과 흥미를 보인 베이컨의 화풍을 묘사하기에 가장 적절한 수식어다. 열여섯에 그는 어머니의 속옷을 입고 있다가 아버지에게 발각되어 집에서 쫓겨난다. 1955년 〈풀밭 위의 두 형상〉이 런던의 현대미술학회Institute of Contemporary Arts, ICA에서 처음 공개되었을 때 음란죄를 이유로 갤러리에 경찰이 출동했다.

이는 퀴어 예술가가 헤쳐나가야 했던 고난이었다. 그들은 에로틱하고 낭만적이며 사적인 삶뿐 아니라 동성애라는 주제 자체도 억누르고 감춰야 했다. 젠더나 성적 취향의 가시적인 '위반'이 폭력적 제재의 대상이 되는 세상에서 이미지를 만들어내는 것은 실로 위험한 행위였다. 중성적이고 순수한 천사와 신을 뿌옇게 그린 그림으로 유명한 라파엘 전파* 화가 시메온 솔로몬Simeon Solomon은 1873년에 '비역 미수'로 한 차례 체포된 데 이어 이듬해에 공중화장실에서 '추

* 19세기 영국에서 르네상스 시대 화가 라파엘로와 미켈란젤로를 숭배하고 모방해 온 영국 왕립미술원에 반기를 들고 이들의 회화 양식과 기법을 거부한 진보적인 영국 화가들을 중심으로 결성된 유파.

행'으로 또 다시 체포되었다. 마술적이고 기이한 작품으로 실내 촬영을 완전히 바꿔놓은 초현실주의 사진작가 앵거스 맥빈Angus McBean은 '동성애 법법 행위'라는 죄목으로 1942년부터 1944년까지 감옥에 수감된다. 화가 키스 본Keith Vaughan의 말대로 "한 사람의 명예와 탁월한 능력, 성공에도 불구하고 그가 범죄자 집단의 일원으로 남는다는 사실은 받아들이기 힘들다".

오직 남성만이 법적 제재의 대상이었지만 그렇다고 여성의 동성애가 비난으로부터 자유로웠던 것은 아니다. 1922년 도로시 토드Dorothy Todd는 영국판 〈보그〉의 편집자로 기용된다. 그녀의 선구자적 지휘 아래 보그는 피카소와 콕토, 만 레이, 울프와 같은 예술가들로 페티코트와 코르셋을 대체하며 고상한 모더니스트 스타일의 요새로 자리매김한다. 토드는 연인이자 패션 에디터였던 마지 갈런드Madge Garland와 동거 중이었다. 1926년, 판매 부수 감소를 이유로 해고된 그녀는 잡지사를 고소하려 하지만 보그의 출판사 콩데나스트Condé Nast로부터 그녀의 "도덕관념"을 폭로하겠다는 협박을 받고 침묵한다.

그러한 적대적 환경 속에서 예술이 매혹과 저항의 공간으로 작용한 것은 놀라운 일이 아니다. 캠프 예술의 풍요로운 미학, 그 휘황찬란함과 여러 형태를 넘나드는 변화무쌍함은 어찌 보면 문화 전반에서 느껴지는 결핍과 적대감을 향한 직접적인 대응으로 볼 수도 있다. 오브리 비어즐리Aubrey Beardsley의 야릇한 펜화 속 점잖은 퇴폐성부터 세실 비턴Cecil Beaton의 사진 속 스티븐 테넌트Stephen Tennant의 앳되고

빛나는 왕자 같은 초상을 비롯해 대니 라루Danny La Rue의 뮤지컬 홀 쇼와 극작가 조 오턴Joe Orton이 익살스럽게 바꾼 도서관 책 커버(이 범죄로 오턴은 징역형을 선고받는다)에 이르기까지 캠프 예술은 세상을 화려하면서도 이상하고, 이상하면서도 화려한 형식으로 바꿔 본 때를 보여줌으로써 세상을 재창조하는 창구가 되었다.

*

게이 남성을 체포할 때 경찰은 변태 혹은 성도착자라는 것을 확실히 보여주는 증거로 여겼던 립스틱이나 연지를 찾아 으레 몸수색을 했다. 요즘 트랜스젠더가 많이 보인다고 해서 이들이 최근에야 나타났을 거라고 생각한다면 오산이다. 젠더 역전과 초월은 어제오늘 일이 아니다. 앵거스 맥빈은 정전된 저녁 거리를 걷다가 젊은 캉탱 크리스프Quentin Crisp를 만난다. 1941년에 맥빈이 촬영한 일련의 초상 사진 속에는 여배우 조앤 크로퍼드를 닮은 눈썹과 부드러운 속눈썹을 뽐내는 앳된 크리스프의 중성적인 미모가 영구히 박제되어 있다. 1918년에 그려진 소설가 래드클리프 홀Radclyffe Hall의 초상은 에드워드 7세 시대의 신사 그 자체다. 깃을 세운 칼라와 보랏빛 연회색 크라바트, 짧게 깎은 단발머리, 병약하고 서글픈 표정의 그녀는 '존'으로 불리길 원했던 자칭 "타고난 전환자"였다.

젠더의 한계를 넘나들거나 새로운 이름을 내세웠던 예술가는 홀만이 아니다. 1895년에 태어난 화가 해나 글럭스타인Hannah Gluckstein

은 자신을 "접미사나 접두사, 다른 수식이 없는 그냥 글럭"으로 재정립한다. 우아한 남성복을 입은 유명한 자화상에서 턱을 치켜들고 관람객을 빤히 쳐다보는 그녀는 물러설 기미를 보이지 않는다. 빅토리아시대의 시인이자 연인인 이디스 쿠퍼Edith Cooper와 캐서린 브래들리Katherine Bradley로 말할 것 같으면, 이들은 '마이클 필드'라는 공동의 아이덴티티를 창조해 필명은 물론, 사랑의 결합과 통합의 증거로 활용한다. 글럭과 달리 이들은 주로 남성 대명사를 썼다. 친구인 로버트 브라우닝에 의해 정체를 폭로당한 이후에 필드 시의 명성은 약간 추락했을지언정 쿠퍼와 브래들리의 열정 넘치는 협업 관계는 일평생 지속된다.

이들만의 작고 위태로운 유토피아를 건설하는 것이 영 불가능한 일은 아니었지만—혹자는 게이 작가이자 운동가인 에드워드 카펜터Edward Carpenter의 주위에서 결성된 사회주의적이고 성적으로 실험적인 예술가 모임, 블룸즈버리를 떠올릴지도 모른다—캔버스 안에서 구현하는 편이 확실히 더 안전했다. 비록 그림도 처벌의 대상이 될 수 있었지만 말이다. 덩컨 그랜트Duncan Grant는 버러 기술 전문학교의 식당에 내걸 작품으로 남성적이고 에로틱한 파노라마 〈수영Bathing〉을 그린다. 굴곡진 살결과 물결의 판타지아 속에서 멱을 감는 이들의 영법이 하나같이 어딘가로 입장하는 듯한 형상이다. 그의 작품은 학생들에게 '퇴폐적인' 영향을 끼칠 수 있다는 이유로 언론의 맹공을 받았다.

키스 본 역시 일시적이고 순간적인 무언가를 포착하거나 기념하

는 수단으로 회화를 활용한다. 유행이 한참 지난 형태를 고수한 그의 그림 속에는 런던 뒷골목이나 수영장에서 마주칠 법한 연인이나 무리의 근엄한 형상이 가득하다. 스치듯 덧없이 서로를 껴안는 남성들의 차갑게 굳은 젖은 모래색 알몸과 군청색 배경의 조화가 강렬한 비애의 분위기를 자아낸다. 1953년 일기에서 본은 이렇게 적었다. "나는 자문한다. 사람들 앞에서, 이를테면 피커딜리서커스 같은 장소에서 옆에 서고 싶은 내 그림은 어떤 것인지. 아마 가장 덜 사적인 그림이겠지. 추상적인 풍경 같은 것 말이다. 반복적으로 남성 형상을 그리다 보면… 호모 콘셉트라는 오명을 안게 된다…. '키스 본은 벌거벗은 젊은 남자를 그린다.' 틀린 말 하나 없지만 부끄러워서 고개를 못 들 것 같다. 아마도 동성애자의 피할 수 없는 사회적 죄책감 때문일 것이다."

그럼에도 불구하고 키스 본은 동성애 처벌이 일부 무효화되기 직전인 1966년에 자신의 노골적이고 격렬하며 솔직한 일기를 출간한다. 1960년대에 급격히 유입된 희망의 빛은, 같은 시기에 데이비드 호크니가 발표한 그림을 따라 흐르는 듯하다. 머뭇거리는 단어 속에 '퀴어QUEER'라는 글자가 어른거리는 어둡지만 알찬 초기 작품을 시작으로 벌거벗은 엉덩이가 한복판에 등장하는 1966년 작 〈닉의 수영장에서 나오고 있는 피터Peter Getting Out of Nick's Pool〉에 담긴 강렬한 환희에 이르기까지.

이러한 분위기는 모델 크리스틴 킬러의 사진에 대한 찬사로 극작가 조 오턴이 벌거벗고 아르네야콥센 의자에 다리를 쩍 벌리고 앉

아 찍은 사진 속에서 전형적으로 표출된다(두 사진은 모두 사진작가 루이스 몰리Lewis Morley가 찍었다). 오턴은 영국인의 경건한 체하는 옹졸함과 색욕에 드리운 장막을 걷어내고 그들의 위선과 탐욕을 유쾌하게 폭로한 극본으로 유명세를 얻었다. 그러나 그의 발목을 잡은 것 역시 벽장 속의 삶이었다. 1967년, 오턴은 그늘에 가려져 있던 그의 연인 케네스 핼리웰Kenneth Halliwell이 수치심과 충격으로 휘두른 망치에 목숨을 잃는다.

*

이 모든 것을 아우르는 화신을 찾는다면 퀴어 미학의 반항과 저항을 포착한 유일무이한 인물 클로드 카운Claude Cahun을 꼽겠다. 프랑스 초현실주의 사진작가이자 작가인 카운은 1930년대에 이미 젠더를 거부하는 예술 작품을 선보였다. 여전히 우리는 그녀가 창조해낸 생경한 이미지에서 한참 뒤처진 기분이 든다. 그녀는 헨리 해블록 엘리스Henry Havelock Ellis*가 쓴 제3의 성에 관한 글을 프랑스어로 번역하는가 하면, 자서전《부인된 고백Aveux non Avenus》에서는 이런 말을 남겼다. "남성? 여성? 그건 상황에 따라 다르다. 중성만이 내게 맞는 유일한 젠더." 2017년은 그녀의 해였다. 테이트 미술관 전시에 더

* 영국의 심리학자(1859~1939). 1897년에 출간된 영어로 쓰인 동성애에 관한 첫 의학 연구서를 공동 집필했다.

해 제니퍼 쇼Jennifer Shaw가 그녀를 주제로 새로운 전기《다른 출구Exit Otherwise》를 출간했다. 국립 초상화 미술관은 최근 카운의 작품과 함께 마찬가지로 자아상과 신체 변형에 관심을 보였던 사진작가 질리언 웨어링Gillian Wearing의 작품을 공동 전시한다.

카운은 아무나 따라할 수 없는 기이한 초상 사진을 찍었다. 사진 속의 그녀는 금발 소년이 되었다가 동그랗게 말린 앞머리를 내린 역도 선수가 되고, 승마 바지를 입고 안대를 한 채 목줄을 맨 고양이를 앞세우고 방파제를 걷기도 한다. 자신을 변화무쌍한 생명체로 규정하며 젠더를 넘나드는가 하면 젠더 역할을 아예 내던지기도 한다. 그녀는 연인이자 의붓 언니였고 마르셀 무어Marcel Moore로 이름을 바꾼 수잰 말레르브와 자주 협업한다. 둘은 1937년 파리에서 영국 저지로 이주했고, 독일의 점령 이후로는 창조적 저항 운동에 헌신한다.

변장에 능한 카운과 무어는 독일 병사처럼 입고 행군에 잠입해 체제 전복적인 영국 신문 기사의 번역문을 배포한다. 손수 쓴 그 글의 하단에는 '이름 없는 병사'라는 서명을 남긴다. 1944년, 둘은 체포되어 사형을 선고받는다. 사형 집행 직전에 해방이 되지만 수감되어 지낸 시간이 카운을 좀먹는다. 불구가 되는 일이었다, 그런 식으로 권위에 도전하는 것은. 그녀의 존재 자체를 위협으로 간주했던 점령 적군은 그녀를 해하고 그녀가 자유롭게 이동하고 식별하고 사랑하는 능력을 앗아 갔다.

이것은 퀴어 예술에 관한 아주 간략한 이야기다. 퀴어 예술가들

이 남기고 떠난 작품은 그들의 기록이자 꿈이며 비통하게 제약당한 삶이 낳은 멋진 열매다. 키스 본은 이를 잘 알고 있었다. 불치의 암을 선고받은 외롭고 고립된 화가 본은 1977년 11월 4일, 약물을 과다 복용한다. 그리고 일기를 집어 들고 마지막을 기록한다. 정신이 혼미해지면서 펜을 잡은 그의 손이 떨리기 시작한다. "위스키와 함께 약을 삼켰다." 그는 이렇게 적는다. "완전히 실패한 인생은 아니다. 그래도 꽤 멋진…."

그래도 원한다면 공짜

영국의 개념 미술
2016년 4월

1966년 8월, 세인트마틴 예술학교의 한 비정규직 교수가 학교 도서관에서 책 한 권을 대출한다. 그의 이름은 존 레이섬John Latham이고, 문제의 책은 원로 모더니즘 평론가인 클레멘트 그린버그Clement Greenberg의 비평서 《예술과 문화Art and Culture》다. 레이섬은 책을 읽지 않았다. 대신 친구와 학생, 동료 예술가를 집으로 초대해 '증류와 저작Still and Chew' 행사를 갖는다. 참석자들은 책의 한 페이지를 골라 찢은 다음 종이가 걸쭉해질 때까지 씹다가 입안에 고인 '추출물'을 플라스크에 뱉는다. 레이섬은 여기에 산과 베이킹소다, 이스트("이질적 문화")를 더해 부드러운 거품이 일도록 내버려 두었다.

이듬해 5월이 되자 도서관에서 책을 반납할 것을 요구한다. 레이섬의 말에 따르면, 회화를 전공하는 학생에게 "예술과 문화가 긴급히 필요"했다나. 그러나 그가 책 대신 반납한 것은 마개가 닫힌 자그마한 유리병이었고, 그 위에는 "예술과 문화/클레멘트 그린버그/

1966년 증류"라는 정갈한 라벨이 붙어 있었다. 도서관 측은 전혀 재미있어 하지 않았다. 6월 14일에 레이섬은 고용 연장이 거절되었다는 통보를 받는다. 부학장은 그의 "형편없는 장난"을 학교에 사과하고 사태를 수습할 것을 제안했지만 레이섬은 이를 명랑하게 거절하며 그러한 "사건 구조eventstructure"가 자기 교수법의 핵심이고 학생들에게는 이론보다 훨씬 유용할 것이라고 말한다.

레이섬의 추출물은 영국 개념 미술conceptual art의 초기 행위 가운데 하나로, 해체 지향적일 뿐만 아니라 해체성까지도 창조적인 힘으로 바꾸려 했던 개념 미술의 초기 분위기와 태도를 압축한 것으로 평가된다. 그런데 레이섬의 진짜 의도는 무엇이었을까? 단순히 관습이라는 풍선을 바늘로 찔러 터뜨리려는 짓궂은 장난이었을까? 아니면 진지한 주장을 제기하려던 것일까? 대관절 '사건 구조'라는 말은 무슨 뜻일까? 특정한 적대감을 표현하려던 것일까? 왜 클레멘트 그린버그였고, 왜 세인트마틴이었을까?

1960년대와 1970년대의 영국 개념 미술은 이제는 태동기 상황이 어땠는지 상상하는 것마저 어려울 정도로 현대미술의 모습을 근본적으로 바꿔놓았다. 뼛속까지 반항적인 개념 미술은 고루한 엘리트주의 모더니즘의 면전에서 터진 폭죽이었다. 그래서 그린버그가 타깃이 된 것이다. 혹자는 그가 레이섬의 책 부조 작품을 "대체로 입체주의적"이라고 평가한 데 대한 반발이었다고 할지도 모를 일이지만 말이다. 초기 개념 미술가들은 예술의 정의를 확장하고, 하얀 정육면체white cube* 갤러리에 본때를 보여주고 싶어 했다. 불순하고

유동적이며 보다 세상사에 맞닿아 있는 개념 미술은 여러 측면에서 철학적 여정 같았다. 예술 행위란 무엇인가의 외적 한계, 그 소실점을 찾아가는 여정.

과거에 예술은 대상을 의미했다. 보는 사람으로 하여금 엄숙한 경의를 표하게 하는 대상. 하지만 개념 또한 예술이 될 수 있다면? 세상에 최소한의 족적만을 남기는 시의성 있는 사건, 즉 행위를 통해 표현된 아이디어 말이다. 그렇다면 사람이 예술 작품이 될 수 있을지도 모른다. 어쩌면 갤러리가 필요 없을지도 모른다. 길거리나 초원에서도 예술이 행해질 수 있지 않을까? 예술은 관람객 앞에서만 일어날 수도 있고, 관람객이 아예 필요 없을 수도 있다.

개념 미술은 별안간 등장한 사조가 아니다. 레디메이드_ready-made_** 작품으로 예술을 공예나 기술의 결과물로 보았던 기존 통념을 산산이 무너뜨린 초현실주의자 마르셀 뒤샹의 차분한 형태에서 그 기원을 찾을 수 있다. 그런가 하면 시각적 영역에 영향을 끼친 루트비히 비트겐슈타인_Ludwig Wittgenstein_***의 끝없는 의문이 이끌어낸 철학적 결실이기도 하다. 개념 미술은 1960년대의 열성적인 분위기 속에서 즉흥적으로 태동해 런던과 코번트리, 뉴욕은 물론 베를린과 밀라

* 미술 작품을 전시하는 가장 기본적인 공간으로, 출입구 이외에는 사방이 막혀 있는 실내 공간을 뜻한다.
** '기성품'이라는 의미로 마르셀 뒤샹이 창조해낸 미적 개념.
*** 오스트리아 태생의 영국 철학자(1889~1951).《논리-철학 논고》등의 저서를 남겼고 기존의 도구적 언어관에서 탈피해 독자적인 철학 영역으로서의 언어를 추구한 현대 언어철학의 선구자로 평가받는다.

노, 그리고 로마에까지 넝쿨손을 뻗친다. 미국에서는 애드 라인하르트와 도널드 저드Donald Judd 같은 미니멀리스트가 회화와 조각의 전통적 범주를 깨부쉈다. 이탈리아에서는 아르테포베라Arte Povera*에 참여한 예술가들이 실험적 재료들을 선보이며 청동과 오일 사용을 거부하고 흙과 재를 선택하기도 했다.

평범하고 분류되지 않은 대상에 관한 관심은 영국 개념 미술가들의 단체 결성으로 이어졌고, 이들은 개념 미술에 반체제적인 칼날과 비판적인 위트를 가미한다. 이는 하나의 통일된 움직임은 아니었지만, 코번트리의 아트 앤드 랭귀지Art & Language** 운동부터 1960년대 말 세인트마틴 예술학교에서 시작된 반항적 실험주의까지 영국의 방방곡곡으로 들불처럼 번져나간다.

*

영국 개념 미술가들의 지적이면서 장난기 넘치는 작업은 허세라는 비난을 감수하며 가치와 의미에 관한 통념에 저항한다. 1967년 룰로프 라우Roelof Louw는 반문화적 기행의 온상이었던 런던 아트랩에서 신선한 오렌지 5800개를 쌓아 올린 피라미드 작품 〈소울 시티 Soul City〉를 선보인다. 보름에 걸쳐 그의 피라미드는 서서히 작아진

* 1967년 무렵 이탈리아에서 시작된 전위미술 운동.
** 1960년대 말, 영국 코번트리 미술학교의 교수였던 테리 앳킨슨Terry Atkinson과 마이클 볼드윈Michael Baldwin 등이 주축이 되어 결성한 개념 미술가 집단.

다. 관람객에게 오렌지를 맛볼 것을 권장한 탓이다. 라우에 따르면 "오렌지를 먹은 각각의 관람객은 오렌지 더미의 분자 형태를 바꾸게 되고, 이로써 작품의 존재성을 '소비'하는 데 동참한다(행위의 전적인 결과는 상상에 맡겨진다)." 즉, 작품의 형태에 관한 결정권을 예술가로부터 관람객에게로 양도한 것이다. 참으로 과격한 행보다.

흠잡을 데 없이 양복을 갖춰 입은 예술가 듀오 길버트와 조지Gilbert & George는 예술가와 창작의 간극을 없애기 위해 자신들 스스로가 일생 동안 진화하는 예술 작품이 되기를 자처한다. 1969년 작 〈조각가로부터의 메시지A Message from The Sculptors〉에서 그들은 자신들이 "살아 있는 조각"이라 선언하고, 이를테면 "인터뷰하는 조각, 춤추는 조각, 밥 먹는 조각, 걷는 조각"과 같이 다양한 퍼포먼스의 가능성을 시사한다. 미다스처럼 그들이 만지는 모든 것이 변형된다. 그들의 머리카락부터 셔츠와 아침 식사에 이르기까지. 듀오는 "그 무엇도 우리를 만지거나 우리를 차지할 수 없다"라고 단호하게 말한다.

이렇듯 장벽을 무너뜨리거나 파괴하려는 행위가 이 시기에 드러난 공통적인 충동이었다. 그러한 충동은 당시 영국을 기반으로 활동하던 브라코 디미트리예비치Braco Dimitrijević에게는 행인 아무개의 거대한 사진과 현수막을 미술관에 내거는 것으로 나타나는가 하면, 브루스 매클레인Bruce McLean은 전시를 위한 공간으로 갤러리를 거부하고 길거리를 택하거나 대좌 위에 쓰레기를 올려놓음으로써 예술계의 허세를 조롱하고 자신의 몸으로 직접 진지한 조각들의 자세를 흉내 내기도 했다.

1972년 스물일곱이라는 젊은 나이에 테이트 미술관에서 회고전을 제안받은 매클레인은 〈하루살이 왕King for a Day〉이라는 일일 전시회를 열어 아무런 작품도 내놓지 않는다. 대신 그는 1000점의 작품 목록을 깔끔한 격자무늬로 정리한 도록만을 전시한다. 이는 1000개의 가상 작품 아이디어로 구성된 풍자적인 목록으로서, 매클레인은 앉은자리에서 한 번에 타이핑을 끝냈다. 그 가운데는 이런 것들도 있다.

제403호, 흙으로 만든 작품. 재료: 혼합된 미디어.

제978호, 헨리 무어Henry Moore*가 열 번째 감상한 작품.

모두가 이렇게 완곡하게만 접근한 건 아니다. 존 레이섬의 작품 가운데서도 불편한 것으로 손꼽히는 〈스쿱 타워Skoob Tower〉는 런던의 길거리에 사전과 백과사전, 교과서를 거대한 탑처럼 쌓고 불을 지른 것이다.** 조각의 오브제에 관한 통념에 저항하기 위한 시도이면서 동시에 불쾌한 역사적 울림 속에서 불안을 조성하려는 행위였다. 이러한 고약한 에너지에 동요한 소설가 A. S. 바이엇A. S. Byatt은 활활 타오르는 스쿱 타워의 연기가 스며든 1996년 작 소설 《바벨탑Babel Tower》을 통해 1960년대의 파괴적인 기운을 전한다.

* 영국을 대표하는 조각가(1898~1986).

** '스쿱skoob'의 철자를 거꾸로 쓰면 책books이 된다.

10년이 지나자 분위기가 바뀌기 시작한다. 1970년대 개념 미술은 점점 더 정치적인 성향을 띠게 된 탓에 갤러리나 기관이 접근하기 훨씬 더 어려워졌다. 때는 여성 해방 워크숍의 시대이자 예술인 조합Artists' Union의 시대였고, 사회참여와 집단행동의 시대였다. 영국 왕립미술학교가 예술가와 운동가, 노동조합원이 모이는 회의를 주최해 예술가도 프롤레타리아 계급의 일원이 될 수 있는지와 같은 뜨거운 화두를 던지던 시대이기도 했다.

이따금 매력 없거나 기계적인 마르크스주의로 느껴지는 언어도 세상에 의미 있는 예술을 만들려는 시도가 더해지면 눈부신 결과를 낳을 수 있다. 1970년대는 여성이 보다 적극적으로 개념 미술에 참여하기 시작하면서 예술학교 출신 남자들의 손에서 뺏어 온 개념 미술을 더욱 중요한 문제를 전달하기 위한 동력으로 활용했다. 수전 힐러Susan Hiller가 말하길, "이미 언어로 표현된 것 말고 다른 주제는 없다—그리고 이미 언어로 표현된 것은 우리 세대 여성이 말하고 싶은 것이 아니다. 우리는 다른 것들을 말하고 싶다. 그것은 딱히 정치적인 페미니스트 관련 사안만이 아니며, 완전히 새로운 예술 작업 과정을 찾지 않고는 할 수 없는 이야기다".

이들 가운데 가장 고무적인 작품은 메리 켈리Mary Kelly의 기념비적인 〈산후 기록Post-Partum Document, 1973-1979〉으로, 자신의 신생아 아들과의 관계를 통해 엄마와 아이라는 관계를 정식으로 분석해 여섯 부분으로 나눈 연작이다. 페미니즘과 정신분석이 깃든 그녀의 작품이 처음 ICA에 전시되었을 때 타블로이드는 분노를 감추지 못했다. 오

염된 기저귀도 작품의 일부였기 때문이다(메리 켈리 없이는 트레이시 에민도 없다). 애정 어리고 지적이면서도 도발적인 시선으로 돌봄과 여성의 출산을 일관되게 관찰한 〈산후 기록〉은 1970년대의 가장 의미 있는 정치적 작품 가운데 하나로 손꼽힌다.

*

하나의 운동으로서 개념 미술은 독특하게도 비존재성에 집착을 보였고, 소멸이나 모든 종류의 사라지는 행위에 사로잡혀 있었다. 특히나 이를 몸소 실현한 사람이 바로 위대한 개념 미술가로 손꼽히는 사진작가 키스 아넷Keith Arnatt이다. 호기심을 자아내는 위트 있는 그의 예술은 철회와 삭제에 집중한다. 아무런 흔적을 남기지 않는 작품을 만들고 싶었던 아넷은 상자를 땅에 묻고 구덩이 안을 잔디와 거울로 둘러서 길게 드리운 그의 그림자가 아니었으면 알아볼 수 없었을 감쪽같은 착시 작품을 만든다.

가장 잊지 못할 작품은 아홉 장의 순차적인 사진을 격자무늬로 정렬한 1969년 작 〈나의 매장(텔레비전 방해 프로젝트)Self-Burial(Television Interference Project)〉이다. 이 사진들은 수염을 기르고 청바지를 입은 남자가 비탈길에 서 있다가 서서히 땅에 파묻히는 과정을 보여준다. 세 번째 사진에서 그는 무릎까지 파묻히고, 여덟 번째 사진에서는 눈까지만 밖에 나와 있다. 아홉 번째 사진에서 그는 완전히 사라지는데, 남자가 있던 자리에는 둥그렇게 뒤덮인 신선한 흙만이 남아 있다.

아넷은 독특하게도 자신의 기행을 포착한 사진 증거를 중요하게 여겼는데, 그것은 필수적이기보단 따분한 부산물 같은 거였다. 1970년대에는 개념 미술을 완전히 벗어던지고 순수 사진 예술로 관심을 돌린다(그는 매력이라곤 눈곱만큼도 찾아보기 힘든 환경 속에서 예술사적 울림을 발견하는 비범한 재주를 타고났다. 썩어가는 쓰레기를 윌리엄 터너가 그린 일몰처럼 포착해낸 사진이 그 예다).

반면 해미시 풀턴Hamish Fulton이나 리처드 롱Richard Long 같은 대지예술가land artist*들은 사건 구조를 중요시했다. 그들은 걷는 행위를 예술적 형태로 바꿔 전국을 여행하며 미묘하고, 가끔은 기록에 남지 않는 방식으로 자연 풍광에 개입한다. 그들에게는 여행 자체가 진정한 예술적 행위였다. 비록 갤러리로 가져올 만한 결과물—일지, 사진, 돌멩이—은 작고 초라한 물품이 전부였지만, 이것들은 그들의 여정을 압축한 비망록이었다.

개념 미술은 종종 허세라는 비난을 받거나 쓰레기 더미를 모아놓고 페르메이르에 견주는 대우를 받으려 한다는 오해를 사곤 한다. 물론 온갖 종류의 멍청한 작품을 낳은 것도 사실이지만 상당수의 초기 개념 미술 작품에서 사물과 비非사물, 대상과 관념 간의 경계에 관한 지축을 흔드는 집념과 탐구력을 엿볼 수 있다.

좋게 보면, 관대하고 포괄적이며 예술계의 자본주의적 농간에 저

* 상업적 틀 안에 갇혀 있던 예술의 무대를 대자연으로 옮겨 자연 경관 속에서 작품을 만들어내는 예술가.

항하는 예술이다. 소멸의 예술, 어디에도 존재하지 않는 예술은 정신의 사후세계를 허락한다. 참여하고 싶은가? 그렇다면 1967년 6월의 어느 찌는 듯이 무더운 여름날, 런던의 워털루 역을 떠난 리처드 롱을 떠올려보라. 그는 남서부행 기차를 타고 가다가 탁 트인 시골 지방에 이르렀을 때 아무 역이나 골라 하차한 뒤 초원이 나올 때까지 무작정 걷는다. 초원에서 그는 직선으로 왔다 갔다 서성였고 그의 발밑에는 편편해진 풀길이 생겼다.

그날 오후 그가 찍은 흑백사진 속 덧없이 빛나는 곧은 길은 그 자체로도 아름답기만 하다. 그러나 그것은 기록에 불과하다. 이 예술작품은 노력과 의도로만 구성된다. 그리고 그것은 창조와 동시에 몇 시간 뒤면 사라져서 무無가 되고 만다. 그러니 소유할 수 없는 것이다. 돈 주고 살 수도 없을 뿐더러 존재하지도 않는다. 그래도 여전히 그것을 원한다면 당신에게는 공짜다. 소유하기 위해서는 상상해야 할 것이다. 그것의 개념이 당신의 상상력을 점유하도록 허락해야 할 것이다.

서평

◇

그녀는 꿈꾼다.
사람들이 단일한 형태가 아니라 복잡하고 역동적이며 뒤섞인
커뮤니티 속에서 사는 삶이 훨씬 건강하다는 것을 깨닫는 날을.
특권 의식과 억압에 기반한 행복은
문명화된 의미의 행복이라 할 수 없다는 것을 깨닫는 날을.

《마음의 젠트리피케이션》

———

2013년 2월
세라 슐먼

1981년과 1996년 사이, 뉴욕에서만 8만여 명에 이르는 이들이 끔찍한 무지와 공포 속에 에이즈로 세상을 떠났다. 환자들은 병원 복도에 놓인 이동식 병상에 며칠이고 방치된 채 죽어갔다. 정치인들과 공인들은 에이즈 환자가 감염 상태를 문신으로 새기거나 섬에 격리되어야 한다고 주장했다. 당시만 해도 세라 슐먼Sarah Schulman이 종종 일컫는 대로 에이즈라는 "역병"은 세계 종말의 서막처럼 보였다. 그러던 차에 어쩌다 치료법이 개선되고 사망률이 감소하면서 세상은 다시 정상으로 되돌아가는 듯했다.

통념상 '어쩌다'라는 것은 편견이 서서히 정의와 효과적인 대처로 바뀌는 자연스러운 과정이다. 레즈비언 소설가이자 극작가 겸 활동가인 세라 슐먼은 미국의 공식 에이즈 역사 역시 이렇게 여겨지리라는 것을 깨닫고 끔찍한 기분을 느꼈다. 에이즈 위기를 끝내고자 결성된 직접운동 단체인 액트 업ACT UP의 오랜 멤버인 그녀는

여기서 무엇이 빠졌는지 알고 있다. 그것은 성소수자, 약물의존자, 성매매 종사자와 같이 권리를 빼앗기고 많은 경우 목숨까지 잃어야 했던 이들의 15년에 걸친 고투다.

　이러한 평범화의 과정, 은밀한 망각이 에이즈 사태에 이어 발생한 더욱 커다란 문화적 경향에도 반영된다. 바로 지속적인 젠트리피케이션의 확장으로, 뉴욕처럼 다채롭고 활기 넘치는 도시를 균질하고 단조로운, 오직 부유층 백인들만을 위한 구역으로 뒤바꾸는 물리적 재배치를 말한다. 포스트 에이즈 시대에 이러한 경향이 덩굴식물처럼 번져나가면서 다양성을 좀먹고 보수주의와 권리 박탈, 수동성을 널리 퍼뜨렸다. 에이즈와 젠트리피케이션은 서로 관련이 있을까? 슐먼은 의문한다. 만약 관련이 있다면 그것이 왜 중요하며, 우리는 무엇을 할 수 있을까?

　젠트리피케이션은 단일 요인이 낳은 결과가 결코 아니다. 뉴욕의 경우에는 도시 개발자를 대상으로 세제 혜택이 주어지고 저소득층을 위한 시 정부의 주택 보조 사업이 중지되면서 가속화되었다. 여기서 에이즈의 역할은 우연이라지만 절묘했다. 임대 규제 정책상 임차인이 퇴거하거나 사망하지 않는 한 부동산 가격을 시세에 맞게 조정할 수 없었기 때문이다. 에이즈가 그 전환을 가속화하면서 지역민의 구성과 특성을 일반적인 경우보다 훨씬 빠르게 바꿔놓았다. 슐먼이 사는 이스트빌리지만 해도 "교체되는 과정이 얼마나 기계적인지 그야말로 현관 앞 계단에 앉아서 그 전개 과정을 눈으로 확인할 수 있을 정도였다". 대다수가 미국 재계의 말쑥한 일원이었던

새로운 이주민들은 자신들이 쫓아낸 사람들 따위는 개의치 않았다. 그렇게 "저항적 반문화 속에서 성과 예술과 사회적 정의에 관한 새로운 아이디어를 창조해 내던 모험적인 개인들"의 공동체가 순식간에 역사의 뒤안길로 사라져 갔다.

내가 속한 공동체 전체를, 사교계를, 동료와 친구와 연인을 하루아침에 모조리 잃는 경험은 겪어보지 않고서는 도저히 상상하기 힘들다. 더군다나 이 같은 상실이 공적으로 인정받지 못하거나 아예 묻혀버렸다면 그 고통을 가늠하기란 더욱 힘들 것이다. 슐먼은 오래된 적을 소환해 그 책임을 묻는데, 그 가운데 로널드 레이건 전 미국 대통령과 에드 코크 전 뉴욕 시장은 동성애 혐오증과 무관심과 우유부단함으로 에이즈 확산을 방관했던 이들이다. "에이즈가 전 세계적 재앙으로 번지도록 15년 동안이나 손 놓고 지켜만 본 미 정부에 대한 공적 조사는 전혀 이루어지지 않았다." 슐먼은 이렇게 적는다. "우리의 영구 추모관은 어디 있는가? 이제는 창고 어딘가에 틀어박혀 있을 에이즈 추모 퀼트* 말고 정부가 지원하는 애도와 이해의 장場 말이다." 그녀가 이른바 "인정받는 죽음"인 9·11 추도의 제도적 풍요로움을 두고 "9·11은 이런 점에서 에이즈의 젠트리피케이션"이라며 씁쓸해하는 것도 이해가 가는 대목이다.

자칭 구식 아방가르드파인 그녀의 역습에서 균질적인 면은 찾아

* 장례나 매장 절차도 없이 사망한 에이즈 환자를 기리기 위해 사망자의 이름을 새긴 천을 이어 붙여 공공장소에 펼쳐놓는 추모 행사로, 1987년 에이즈 활동가 클리브 존스Cleve Jones에 의해 처음 시작되었다.

보기 힘들다.《마음의 젠트리피케이션Gentrification of the Mind》은 때 이른 죽음과 소멸, 망각에 관한 격렬하고 열정적이며 도발적인 격론서로 이해하는 게 가장 적절하다. 그녀가 보기에 제대로 소화되지도 인정받지도 못한 에이즈 트라우마가 일종의 문화적 젠트리피케이션을 불러일으켰고, 그로 인한 보수주의와 순응주의로의 회귀는 소규모 출판사의 감소부터 동성애자 인권 운동에서 동성 결혼으로 바뀐 초점의 이동까지 오늘날 모든 면에서 찾아볼 수 있다.

여기서 안타까운 점은 사회적으로 소외되고 병든 소수자들이 국가가 자신들을 대하는 방식을 직접, 제힘으로 바꿈으로써 "서로의 목숨을 구했다는 사실"이 에이즈 시대의 진정한 메시지로 남아야 하지만 실상은 그렇지 않다는 것이다. 이렇게 잊힌 영광과 권리 박탈의 순간에 관한 기억은 디젠트리피케이션degentrification을 향한 슐먼의 마지막 절절한 호소로 이어진다. 그녀는 꿈꾼다. 사람들이 단일한 형태가 아니라 복잡하고 역동적이며 뒤섞인 커뮤니티 속에서 사는 삶이 훨씬 건강하다는 것을 깨닫는 날을. 특권 의식과 억압에 기반한 행복은 문명화된 의미의 행복이라 할 수 없다는 것을 깨닫는 날을.

《뉴욕파 화가와 시인: 한낮의 네온》

제니 퀼터
2014년 11월

뉴욕파는 20세기 중반쯤에 맨해튼 다운타운에서 함께 작업하고 어울리던 화가와 시인의 사교 집단을 일컫는다. 처음에는 (잭슨 폴록, 빌럼 더쿠닝, 필립 거스턴 등) 1940년대에 활동했던 추상표현주의자를 가리키던 것이 나중에는 구상예술 쪽으로 기운 차세대 예술가를 뜻하는 말로 쓰이게 되었다. 이들 가운데는 재스퍼 존스, 페어필드 포터Fairfield Porter, 그레이스 하티건Grace Hartigan, 알렉스 카츠Alex Katz, 로버트 라우션버그와 같은 화가를 비롯해 존 애시베리, 프랭크 오하라, 바버라 게스트Barbara Guest, 케네스 코크Kenneth Koch 등의 시인이 있다. 1960년대에 와서 뉴욕파의 의미는 다시금 확장되어 세인트 마크 시 프로젝트St Mark's Poetry Project가 배출한 론 패짓Ron Padgett, 앤 월드먼Anne Waldman, 테드 베리건Ted Berrigan, 빌 버크슨Bill Berkson과 조 브레이너드Joe Brainard를 비롯한 3세대 예술가들을 아우르게 되었다.

이토록 카리스마 있는 집단에서 획일성은 전혀 요구되지 않았고,

어쨌거나 뉴욕파는 확립되거나 공식화된 집단도 아니었다. 뉴욕파 시인과 화가가 공유한 것은 단순히 우편번호를 떠나서 서로 간의 친교와 대화와 의도에 유쾌한 관심을 가졌다는 점이고, 돌이켜 보면 그 덕분에 유럽식 모더니즘, 특히 추상주의를 미국식 언어와 색채로 재창조할 수 있었다.

수다스럽고 호기심 많고 자신감 넘치는 분위기의 사교 활동은 공동 작업을 싹틔웠다. 화가는 시인의 초상을 그렸고, 시인은 화가의 프로필을 썼으며, 시는 연대 작업으로 쓰였다(예술가들이 사랑했던 시더 태번Cedar Tavern 술집의 냅킨에 남은 시 구절들에는 맥주를 들이켜거나 싸움을 벌이던 화가들의 소란스러운 목소리가 잡음처럼 새어 들어가 있다). 이렇게 터져 나오는 감정을 담으려는 소규모 잡지들이 등장했는데, 어떤 잡지는―〈폴더Folder〉나 〈로쿠스 솔루스Locus Solus〉―그 자체로 예술이었지만, 어떤 잡지는 후발 주자인 〈엿 먹어/예술 잡지Fuck You/a magazine of the arts〉처럼 조잡하고 평이 좋지 않았다.

이러한 협업 시도에서 가장 흥미로운 것은 화가 노먼 블룸Norman Bluhm이 영역 간의 "대화"라고 묘사한 바와 같이 글과 그림이라는 독립적인 영역들이 융합된 하이브리드 작품이 탄생했다는 점이다. 제임스 스카일러James Schuyler의 몽환적인 시구와 만난 조앤 미첼Joan Mitchell의 선명한 파스텔 그림이나 냉철한 클라크 쿨리지Clark Coolidge와 구상화가 필립 거스턴이 짝을 이룬 그림. 개인 작품에서조차 이러한 관용과 유머러스한 분위기를 감지한 제니 퀼터Jenni Quilter는 협업에 초점을 맞춰, 혼자만이 아니라 함께하는 일에도 가치를 두었

던 뉴욕파의 기본 정신을 포착한 풍성한 모음집을 완성한다.

'한낮의 네온Neon in daylight'이라는 부제는 프랭크 오하라의 유명한 시집《런치 포엠Lunch Poems》에 수록된〈그들로부터 한 걸음 떨어져서 A Step Away From Them〉에서 따왔다. 의심할 여지 없이 뉴욕파의 핵심 인 물인 오하라 특유의 미소와 매부리코, 3자 모양 이마 선은 화가 래 리 리버스가 "중앙 전화 교환대"라고 일컬었던 남자답게(이에 오하 라는 리버스를 "정신 나간 전화기"라고 부르며 응수했다) 그 시절을 담은 사진과 그림과 조각에 반복적으로 등장한다. 1951년 8월 뉴욕에 처 음 발을 디딘 순간부터 오하라는 뉴욕 예술계에 뿌리를 내린다. 그 의 첫 직업은 뉴욕 현대미술관 안내 데스크 일이었고, 잠시 그만두 었던 기간을 제외하면 짧은 생을 마감할 때까지 그는 이 위엄 있는 기관에서 계속 일하며 회화 및 조각 부서의 부학예사 지위까지 오 른다. 그 과정에서 당대 가장 중요한 전시들을 기획했고, 함께 어울 렸던 예술가의 손에서 탄생하기도 한 작품들을 사랑하며 열렬히 지 지했다.

그런 그가 편파적인 것처럼 느껴진다면 그건 사실이 아니지만, 동지애가 강했다고 느껴진다면 그건 맞다. 이 엄청난 재능을 가진 남자는 열성적으로 남의 인생에 관여했다. 그는 늘 주변인들에게 작품 활동을 하라고 회유하고, 부추기고, 자극했다. 파이어 아일랜 드에서 지프차에 치여 마흔 살에 세상을 떠난 오하라의 추도사에서 래리 리버스는 이렇게 말한다. "뉴욕에서만 최소 예순 명이 넘는 사 람이 프랭크 오하라가 자신의 가장 친한 친구였다고 말할 것입니

다…. 한때 그는 우리 모두의 가장 위대하고 충성스러운 관람객이 되어주었습니다." 시인이자 무용 평론가 에드윈 덴비Edwin Denby가 오하라를 "모두의 기폭제"라고 칭했을 때 화가 알렉스 카츠는 "그가 우리의 예술과 삶에 쏟은 엄청난 에너지를 생각하면 나는 구두쇠처럼 느껴진다"라고 덧붙였다.

이러한 빽빽한 프로그램 가운데 그는 전혀 어려울 것 없단 듯이 당대 어떤 작품에도 비할 데 없는 독창적이고 아름다운 시 700여 편을 남겼다. 그의 작품은 믿기 어려울 정도로 태평하다.《런치 포엠》은 도시를 어슬렁거리며 초콜릿 밀크셰이크를 마시고 잡지를 사는 자기 자신을 포착해 목소리를 담는다. 시인 케네스 코크가 어딘가에서 말했듯이 그의 시구에는 일상적인 사물이 가득한데 "대추, 아스피린, 건치Good Teeth 배지, 물총과 같이 이전에는 시에 등장한 적 없는 것들이 대부분이다".

경계를 확장하려는 갈망, 예술이나 진정성에 관한 젠체하거나 감상적인 관념을 타파하려는 욕구가 뉴욕파의 작품들에서 공통적으로 나타난다. 다수의 작품이 의도적으로 가볍게, 사적인 파티에서나 신이 난 친구들 앞에서 선보일 요량으로 만들어졌다. 이들은 분명 조지 슈니먼George Schneeman과 론 패짓이 1970년대에 함께 그린 거대한 수탉을 타고 있는 남자 아래 "닥쳐"라고 써 있는 그림을 보고 키득거렸을 것이다. 절묘한 색감(퀼터의 책에서 슈니먼은 색조의 거장으로 떠오른다)과 상스러움을 감수한 이 그림은 퀼터가 지적한 바와 같이 "추저분한 부조리로 치부되었지만" 너무 격식을 차리는 것을

피했다.

심지어 훨씬 무게감 있는 대작에서도 이러한 무중력의 분위기가 느껴진다. 그중 하나는 페어필드 포터가 1957년에서 1958년 사이에 그린, 존 애시베리와 제임스 스카일러가 모호한 크림색 배경을 등지고 꽃무늬 소파에 걸터앉은 초상화다. 묘하고 퉁명스럽지만 관찰력이 뛰어난 화가 포터는 대상을 떼어놓는 재주가 있었다. 그림 속에서 제임스와 존은 정중하지만 불안감이 드는 거리를 두고 앉아 있다. 둘은 분명 햇빛 가득한 방 안에 공존하지만 둘 사이에 땀나는 정상적인 접촉은 찾아볼 수 없다. 소파에서 몇 센티미터 떠 있는 듯한 스카일러는 풍선 인형처럼 다리로 허공을 찌르고 앉아 있고, 그의 발끝은 딴 세상에 있는 듯한 애시베리의 긴장하고 불행한 상체에 가려져 있다.

사물 간의 괴리, 즉 사물은 물론이고 사물 간에 존재하는 거리감의 예술이 뉴욕파 미학의 핵심이다. 이는 재스퍼 존스의 아상블라주와 래리 리버스의 고집스러운 무정형 그림, 그들의 질척한 색감에서도 드러난다. 괴리는 오하라와 애시베리가 언어의 초라한 지퍼와 단추를 벗어던진 비현실적 재담의 핵심이다. 또한 알렉스 카츠의 빛을 담아 평면적으로 표현한 파스텔 질감의 초현실적이고 단절된 초상화와 조 브레이너드의 활기찬 콜라주의 중추이기도 하다.

브레이너드, 오만함은 전혀 찾아볼 수 없는 특유의 상냥함으로 타고난 협업가이자 작품이 마땅히 누려야 할 유명세를 얻지 못했던 그는 《뉴욕파 화가와 시인New York School Painters & Poets》에서 의심할 여지

없는 스타로 등장한다. 그의 콜라주는 '발견된 오브제'나 만화 같은 대중 예술을 기반으로 하지만 비루한 출처에도 불구하고 극도로 우아하고 일관된 모습을 보여준다. 1975년에 그린로의 자기 집에서 찍힌 흑백사진에는 바닥을 뒤덮은 수백 점의 그림에 둘러싸인 그의 모습이 담겨 있다. 20세기 시학을 통틀어 가장 매력적인 작품 중 하나인 준╳ 자서전《나는 기억한다 I Remember》를 남긴 미술가 겸 문필가 브레이너드는 쉰둘의 나이에 에이즈 합병증 폐렴으로 세상을 떠난다. 그 무렵 작품 활동에서는 완전히 물러났지만 소년기부터 유지해 온 협동적 우정 관계는 놓지 않았다.

이 책의 흠을 하나, 특히 연구자적 관점에서 꼽자면 책의 사교적인 배경에도 불구하고 색인이 없어서 이름을 하나 찾는 일이 매우 수고스럽다는 점이다. 매끈한 표지 때문에 커피 테이블에 어울리는 도서처럼 보이지만 안에 담긴 내용은 두서없고 즉흥적이다. 퀼터는 결론에서 "공동 작업 예술은 대체로 예술을 더욱 가능하게 했던 것으로 보인다"라고 말하는데, 책의 전반에서 그 가능성이, 풍요로운 감각과 긍정의 감정이 반짝인다.

《아르고노트》

매기 넬슨
2015년 4월

소개부터 하자. 매기 넬슨은 오늘날 미국에서 활동하는 예리하고 유연한 사고를 지닌 동시대 작가 가운데서도 가장 큰 짜릿함을 안기는 작가다. 1973년에 태어난 그녀는 지금까지 네 권의 시집과 다섯 권의 비문학 책을 합쳐서 총 아홉 권의 저서를 출간했는데, 투박한 손을 거쳤다면 난해한 이론과 끈적이는 고백이 될 뻔했던 소재를 한데 어울러 까다로운 인생과 예술의 의미를 돌아보는 흥미진진한 새로운 언어를 만들어낸다. 아직까지 넬슨의 이름이 낯설다면 그건 그녀의 책이 아직 영국에 소개되지 않은 탓이고, 이는 영국 출판계가 너무 소심해서 탈이라는 증거다.

그녀의 글은 쉬운 정의를 거부한다. 전작으로는 비탄과 파랑에 관한 철학적 고찰《블루엣Bluets》과 이모의 유괴와 살인을 다룬 두 권의 책《제인, 그리고 살인Jane: A Murder》과《레드 파츠The Red Parts》, 그리고 아방가르드 예술 비평으로 시작했다가 서서히 폭력의 본질을 집

요하게 파고드는 맹렬하면서도 활기 넘치는 연구서《잔혹성의 예술The Art of Cruelty》이 있다. 이 책들은 고정된 형식에 머무르지 않는다. 회고록이었다가, 시집이었다가, 철학서였다가, 비평서였다가, 범주를 넘나들며 너무나 순식간에 변하고 너무나 미묘한 나머지 하나의 정의에 가둘 수가 없다.

《아르고노트Argonauts》역시 요약을 허락하지 않지만, 그럼에도 정의를 내려본다면 이 책은 사랑 이야기에 가깝다. 누군가에게 빠져들고 애정과 헌신을 유지하는, 결국에는 사랑과 그 결실에 관한 이야기를 하고 있기 때문이다. 사랑과 결혼, 모성과 임신 및 출산, 그리고 가정생활을 다루지만 매기 넬슨이 썼기에 이 무지몽매한 개념들에 한 줄기 서광이 비친다.

"당신을 사랑해." 첫 문단을 장식한 고백은 넬슨이 자신의 멋진 연인이자 예술가 해리 도지Harry Dodge에게 전하는 것이다. 그녀는 도지의 탁월한 품위와 대단한 성적 카리스마에 반하지만 교제 초기에는 연인을 어떤 대명사로 칭해야 할지 몰라 애를 먹는다. 도지는 트랜스젠더다. 동시에 '여성의 몸에 갇힌 남성'이라는 미디어의 끈질긴 내러티브와는 맞지 않는, 그저 이분법으로 규정되길 원치 않는 사람이기도 하다(종종 관련 질문을 받을 때면 도지는 "난 뭐가 되려는 게 아닙니다" 하고 대답한다).

발의안 8조(캘리포니아주에서 동성 결혼을 일시적으로 폐지한 법령)가 통과되기 불과 몇 시간 전에 서둘러 결혼한 두 사람의 유일한 혼인 증인은 할리우드 채플에서 안내원이자 문지기까지 삼중 업무를

겸하는 드래그퀸뿐이었다. "**불쌍한 결혼! 우리는 결혼을 끝장내러 갔다**(용서받을 수 없음). **아니, 강화하러 갔다**(용서받을 수 없음)."

이후로 몇 년간 부부는 역동적인 신체 변화를 겪는다. 넬슨은 고통스러운 시험관 시술을 수차례 시도한 끝에 임신하고, 도지는 테스토스테론 주사를 맞고 상체 수술을 받은 뒤 수년 간 가슴을 동여매야 했던 고통에서 해방된다. 도지의 세 살배기 아들이 이따금 함께 시간을 보냈고, 곧이어 두 사람이 낳은 이기가 가족에 합류한다.

《아르고노트》는 이 작고 기적적인 가정의 드라마이자 이들에게 필요했던 재조정과 보살핌의 행위를 담고 있는 동시에, 성과 출산을 둘러싼 기존의 제도가 삐뚤어진 접근을 하거나 존재 자체만으로 방해가 되는 이들에게 어떤 의미로 다가오는지 고찰한다. 책에서는 축출과 배제가 끊임없이 이루어진다. 남성 종업원이나 서비스 직원과의 우호적인 조우에서도 도지가 여자 이름이 적힌 신용카드를 건네는 순간 발생하는 폭력적 위협의 행위로 불편한 상황이 연출된다. 질의응답 시간에 넬슨은 어느 저명한 극작가로부터 임신 기간 동안 어떻게 잔혹성에 관한 책을 썼냐는 질문을 받는다. "또 다시 저명한 늙은 백인 남자가 여성 연사에게 그녀의 몸을 환기하며, 좌중이 '생각하는 임산부'라는 미개한 모순 형용을 놓치질 않길 바란다. 이는 '생각하는 여자'라는 훨씬 잘 알려진 모순 형용의 부풀어진 버전일 뿐이다."

이러한 내러티브는 그 자체만으로도 흥미롭지만 넬슨은 그저 감정을 표출하는 데서 그치지 않는다. 그녀는 자신의 경험을 통해 문

화를 비집고 들어가 문화가 열성적으로 방어하고 단속하는 것의 정체를 파헤치는 데 열중한다. 그 정체는 대개 이분법binaries이다. 말하자면 순수하고 오염되지 않은 범주를 유지해야 하는 압도적인 필요성으로, 이 문제에 있어서는 좌파도 우파만큼 자유롭지 못하다. 동성 커플이 결혼하거나 임신하고, 개인이 하나의 성별로 규정되기를 거부하는 것은 물론 다른 성별로 전환해 버리는 것과 같이 질서 있는 분리와 구분에 의거한 기존 사고 체계에 엄청난 격변을 일으키는 사건들. 애석하게도 이는 트랜스젠더 인권 운동이 일부 페미니즘 사상에 큰 위협이 되는 이유이기도 하다.

이 경계 단속의 대상이 되는 사람들이 실제로 존재하며, 넬슨은 이들을 보여주고 이들의 자유의 대가와 미덕을 알리기 위해 애쓴다. 그녀가 자신과 도지를 어찌나 낱낱이 공개하는지 급진적 사상가와 보수적 사상가를 막론하고 아무렇지 않게 잔인한 추상적 관념과 금기를 내세우는 이들의 작품이 하찮게 보일 지경이다. 보조생식이 성을 가진 유한한 존재를 제거함으로써 종족 자멸을 초래할 것이라는 장 보드리야르의 주장을 그녀는 신랄하게 맞받아친다. "나는 솔직히 보드리야르, 슬라보예 지젝, 알랭 바디우처럼 터키 배스터*의 인류 말살 위협으로부터 어떻게 인류를 구해내야 할지 거들먹거리는 이 시대의 존경받는 철학자의 글을 읽는 게 화가 나기보다는 창피하다."

* 터키 요리에 사용하는 스포이트 형태의 조리 기구로, 여기서는 인공수정을 의미한다.

넬슨이 가치를 두는 사고는 미묘하고, 모호성을 허락하며, 밀접한 관찰에서 비롯된 것이다. 때문에 여기서 영국의 소아과 의사이자 정신분석가인 D. W. 위니콧D. W. Winnicott이 영웅으로 떠오른다. 그는 완벽을 향한 고집을 거부하고 이만하면 괜찮은 엄마라는 개념을 만들어냈기에 사회가 여성을 처벌하거나 망신을 주기 위해 만들어낸 신성화된 어머니상을 비판하고, 평범한 모성적 헌신을 기리는 넬슨 프로젝트의 이상적인 일원이 된다.

넓은 의미에서 《아르고노트》는 의존성, 다시 말해 삶이 요구하는 온갖 상호 침투와 경계 넘기에 관한 책이다. 타인의 몸, 즉 "가장 신비로운 유혈의 방"으로 일컬어지는 자궁 속에 깃들었던 경험부터 시작해 섹스와 독서 등을 통해 타인의 정신과 신체 깊숙한 곳까지 지속해서 확장해 가는 여정 말이다.

넬슨은 항문 성교라는 주제에 관해서는 복음주의적이고, 자신을 형성하고 가르친 사상가들을 명쾌하고 관대하게 인정하는 열정을 보인다. 그녀의 "내 가슴속 많은 성을 가진 어머니들" 목록은 모두가 그리워 마지않는 주근깨 많고 통통한 퀴어의 여왕 이브 코소프스키 세지윅부터 포르노 스타이자 행위 예술가인 애니 스프링클Annie Sprinkle에 이른다. 그녀는 비평가 롤랑 바르트 같은 사람에게 끌리는데, 그는 중립neutral 이론을 통해 이렇게 설명한다. "독단에 직면해 한쪽 편에 서라는 위협적인 압박이 가해지면 사람들은 새로운 반응을 보인다. 떠나거나 탈주하거나 이의를 제기하거나 전향하거나 거부하거나 따로 떨어져 나가거나 외면하게 되는 것이다."

의존성과 모호성에 관한 그녀의 관심은 문체에도 드러난다. 넬슨 식 사고의 단위는 챕터가 아니라 단락이기에 일화와 분석을 배치하는 데 있어서 전환이나 병치가 가능하다. 지나치게 함축적인 방식은 이따금 정신 나간 소리처럼 들릴 위험을 내포하지만 덕분에 다른 방식으로는 불가능했을, 신중하게 켜켜이 쌓아 올린 복합성을 이루어낸다. 이는 다른 작가의 텍스트를 이탤릭체로만 구분하고 출처는 여백에 밝힘으로써 자신의 텍스트와 어우러지게 만드는 넬슨의 글쓰기 방식을 통해 강화된다. 이로써 혼자만을 위한 나르시시즘의 아리아가 아니라 다수 참여자 간의 대화이자 음악적인 율격이 생겨난다.

마지막 몇 페이지에서 넬슨은 이기의 출산 이야기에 도지가 어머니의 죽음을 묘사하는 말을 뒤섞는다. 앞서 그녀는 태아가 몸에 없던 공간을 창조하는 방식을 묘사하는데 바로 이것이 그녀만의 글쓰기가 가진 재주다. 여지를 만들고 이것과 저것, 혹은 이것이나 저것을 넘어선 가능성을 제공하는 기능 말이다. 이 책은 열망하는 사람, 특히 자유 그 자체를 열망하는 이의 서가에 어울린다.

《아이 러브 딕》

크리스 크라우스
2015년 11월

딕은 정말이지 짜증 나는 인간이다. 그는 크리스의 편지에 답장하지 않는다. 그녀가 편지 — "시한폭탄이나 시궁창이나 원고"라고 칭한 단어의 은닉처 — 를 열댓 통, 아니 백 통 넘게 써대도 말이다. 그도 그럴 것이 딕과 크리스는 딱 한 번 만난 게 전부였다. 1994년 12월 3일, 크리스와 문화 평론가인 그녀의 남편 실베르 로트링제는 패서디나의 한 초밥 가게에서 딕과 저녁을 먹었고, 그런 뒤에는 캘리포니아 사막 근처(딕은 카우보이를 자처한다) 앤털로프밸리에 위치한 그의 집에서 알딸딸한 하룻밤을 보낸다. 크리스는 딕이 뜨거운 눈빛을 보냈다고 확신하지만 아침에 일어나 보니 그는 온데간데없었고, 거절당했다는 사실은 크리스의 삶을 송두리째 뒤흔드는 맹렬한 짝사랑으로 이어진다.

그녀의 결혼 생활에서 섹스는 자취를 감춘 지 오래지만 딕에게 편지와 음성 메시지와 팩스(때는 1990년대다)를 퍼붓는 유혹 작전에

남편이 협력하면서 부부는 오묘하고 새로운 친밀감을 쌓는다. 점점 스토커처럼 변하고 있다는 사실을 자각한 부부는 자신들의 서한 공격을 예술로 포장하고 낭만적인 집착에 관한 영상 프로젝트를 진행하자고 딕을 꼬드기는가 하면, 본인들의 이름 대신 찰스와 에마 보바리로 서명한다.

플로베르는 "보바리 부인, 그게 바로 나다"라는 유명한 말을 남겼지만, 작가 자신의 흥미진진한 경험담만으로 충분하다면 구태여 가상의 인물을 만들어낼 이유가 뭐란 말인가?《아이 러브 딕 I Love Dick》은 실제 상황 속 실존 인물로 채워진 회고록의 옷을 입은 소설로, (진짜인지 아닌지 모를) 편지와 일기와 주해를 통해 전개되며 위엄 있는 삼인칭시점의 목소리가 등장인물들을 좇는다. 이 책이 1997년 미국에서 처음 출간되었을 때는 반응이 싸늘했다(진중한 남자들을 깔아뭉개는 이 드센 여자는 대체 누군가?). 그러던 것이 최근 몇 년 동안 광신도적 인기를 얻게 되는데, 특히나 비참한 거절을 동력으로 뒤집는 크라우스의 재주에 매료된 여성들 사이에서 열성적인 독자층이 생겨난다. 놀랍게도 영국에서는 이제야 출간되었다.

평소 아방가르드 영역을 기웃거리는 타입이 아니라면 이 책을 쓰는 동안에는 철저히 무명이었던 영화감독 크리스 크라우스 Chris Kraus의 이름이 충분히 생소할 수 있다(이후로 그녀는 몇 권의 책을 발표했는데 그중에는《무기력 Torpor》,《외계인과 거식증 Aliens and Anorexia》,《증오의 여름 Summer of Hate》등이 있다). 당시 그녀의 남편이었던 실베르 로트링제 Sylvère Lotringer는 프랑스 지식인이자 출판사 세미오텍스트 Semiotext(e)

의 설립자다(크라우스 자신도 네이티브 에이전트Native Agent라는 임프린트를 운영하면서 쿠키 뮬러Cookie Mueller나 아일린 마일스 같은 반문화 작가들의 책을 출간했다). 딕에 관해 말하자면 그는 하위문화와 스타일을 전문으로 하는 영국 평론가로, 그의 신원은 구글 검색만으로도 빠르게 확인할 수 있다.

크리스는 딕을 사랑한다. 딕은 크리스를 사랑하지 않는다. 크리스는 딕에게 넘치는 욕정부터 씁쓸함까지, 우울부터 분노까지 감정과 어조를 담뿍 담아 기나긴 편지를 보낸다. 그러나 사랑의 열병에 걸린 그녀의 호소에 차츰 사로잡힐 무렵 서서히 분명해지는 사실은, 딕에 관한 건 미끼고, 더 전복적이고 세련된 무언가를 위한 연막일 뿐이라는 것이다.

독자는 사랑과 욕정에 관한 글을 읽고 있다고 생각하지만("수화기를 너무 세게 붙들고 있어서 손이 흠뻑 젖었어요") 무심한 듯 현혹하는 문장을 하나하나 읽어가다 보면 어느새 니카라과에 수용된 정치범에 관한 에세이나 악의 본성에 관한 논고, 풍선껌으로 빚은 작은 여성 성기를 온몸에 붙이고 나체 사진을 찍었던 페미니스트 해나 윌크Hannah Wilke의 커리어와 평판에 관한 분석에 흠뻑 빠져들어 있음을 깨닫게 된다. "왜 사람들은 우리가 바닥에 떨어진 우리의 가치를 직접 입에 올리면 여자가 스스로 가치를 떨어뜨린다고 생각하는 걸까?" 크리스가 윌크와 자신의 작품을 두고 묻는다.

이것이 그녀가 제기한 의문의 뜨거운 핵심이다. 남자들의 세상, 남성이 "주인인 문화"에서 똑똑하고 야망 있는 여자로 산다는 건 어

떤 의미일까? 특히나 자신의 일을 진지하게 인정받길 바라는 동시에 욕망의 대상으로도 보이길 원하는 여자라면 말이다. 못생기거나 아무도 나를 원치 않는다는 건 어떤 의미일까? 혹은 아무도 보지 않는 작품을 만드는 건? 힘이 없다는 건 어떤 걸까? 게다가 이 지경이 될 때까지 관심을 애원해서 성적인 매력은커녕 역겨운 사람이 되어 버렸다면? "당신이 늘 거절을 찾아다니는 거 아냐?" 실베르가 언성을 높이자 크리스가 냉랭하게 맞받아친다. "하지만 난 이게 좀 더 크고, 더 문화적인 문제라고 생각해."

실제이면서도 대단히 고통스러운 사건에 기반하고 있지만《아이 러브 딕》은 단순한 실화 소설이라기보다는 이념을 담은 가공할 만한 소설이다. 소설이 아닌 척하는 소설, 끊임없이 스스로를 파괴하거나 다른 형식으로 전환하는 소설은 예로부터 계승된 형식이 여성의 삶을 어떻게 왜곡하고 제한하는지의 문제와 분투하고자 의지를 분명히 드러낸다. 시인이자 페미니스트인 오드리 로드Audre Lorde가 주인의 도구로는 주인의 집을 해체할 수 없다고 말한 대로, 크라우스의 손에서 소설의 전통적인 형식은 지속적으로 스스로를 파괴하며 크리스가 자신의 삶에서 그랬듯 속박을 구조적으로 거부한다.

소설을 파괴하는 소설, 순수하게 사적 내러티브를 제공해야 하는 임무를 거부하는 회고록,《아이 러브 딕》의 영향력이 상당하다는 데는 의문의 여지가 없다. 이를 이어받은 최근의 후계자로는 실라 헤티Sheila Heti의《사람은 어떻게 사는가?How Should a Person Be》, 제니 오필Jenny Offil의《사색의 부서Dept. of Speculation》, 매기 넬슨의《아르고노트》

처럼 정치적인 목적으로 회고록과 소설을 결합한 작품들이 있다. 크라우스가 "외로운 여자 현상학"이라 칭한 이런 책들의 선조를 꼽는 건 더 어렵지만, 버지니아 울프와 앨리스 노틀리Alice Notley, 윌리엄 버로스William Burroughs, 도리스 레싱Doris Lessing, 그리고 제인 볼스를 떠올릴 수 있다.

울프와 마찬가지로 크라우스는 포괄적이면서 성긴 형식을 찾는 데 열중한다. 종종 전화 통화처럼 느껴지기도 하는 크리스의 내러티브는 북부에 있는 집 수리에 관한 설명, 뉴질랜드의 전 남자 친구와의 추억, 싫어하는 이웃과의 끔찍한 저녁 식사 일화를 수다스럽게 오간다. 특유의 대화체 전개는 앞뒤가 없는 급전환으로, 작가는 이러한 점프 컷jump cut을 활용함으로써 자신의 주장을 확립하고 사적인 것과 정치적인 영역 사이에 숨은 관계를 계속해서 또렷하게 드러낸다.

그 효과는 아래의 몽환적인 구절에서처럼 절묘하게 펼쳐진다.

"4월, 블러드 오렌지의 계절이여. 북부에 있는 우리 집 뒤편 시내처럼 녹아서 요동치며 흐르는 감정이여. 나는 물러나야 하는 사람들이 얼마나 나약해지는지, 어떻게 얇디얇은 껍질로만 감싸인 노른자처럼 되는지 생각했다."

크라우스의 수많은 여담 가운데 19세기 프랑스 작가이자 플로베르의 정부였던 루이즈 콜레트Louise Colet의 이야기가 있다. 플로베르에게 상심한 그녀는 그 일을 시로 쓰는데 이에 플로베르가 이렇게 답한다. "당신은 예술을 격정의 배출구로, 나는 정체도 모를 무언가

를 담아두는 요강으로 전락시켰군요. 그것은 냄새가 고약합니다. 증오의 냄새가 나요."

《아이 러브 딕》을 두고 비슷한 이야기가 들려온다. 가식적이고 아이러니하며 잔인하다고, 아는 체하고 자기도취적인 포스트 모던 게임이라고. 아니, 틀렸다. 이 책은 권력, 특히 마초적이고 자각하지 못한 채 은폐하려는 권력을 향한 공격이다. 그러나 더 중요한 점은 결국 사랑의 필수 조건인 나약함을 방어한다는 것이다. 요강은 다른 무언가, 새로운 것의 퇴비가 되었다. "현실을 바꾸길 원한다면서 왜 바꾸지 않느냐고요?" 크리스가 묻는다. "오 딕, 가만 보면 당신도 이상주의자예요."

《퓨처 섹스: 새로운 방식의 자유연애》

에밀리 윗
2016년 11월

지난 몇 년간 에밀리 윗Emily Witt은 오늘날의 욕망의 최전선에서 매우 흥미진진하고 독특한 현장 보고서를 보내왔다. 이 호기심 많고 조심스러운 참여 관찰자는 다자연애자*들과 난교 파티에서 웃음가스를 마시고 중서부 대학생들이 성적 판타지를 드러내는 웹캠 방송을 지켜보면서 인터넷 시대에 반짝이며 명멸하는 인간 (이성) 섹슈얼리티의 초상을 공들여 완성한다.

새로운 종류의 성적 행위를 기록하고자 하는 윗의 열망은 상호 독점적 방식의 교제가 결혼이라는 영속적 정착으로 자연스럽고 매끄럽게 진행되리라는 믿음이 산산이 부서진 이별 뒤에 찾아왔다. 서른의 나이에 갑작스럽고도 불행하게 싱글이 되어버린 그녀는 사랑이 자신이 직접 결정하고 설계하기는커녕 아예 얻을 수 없는 것

* 동시에 복수의 상대와 연애 관계를 맺는 사람들.

일지 모른다는 불편한 가능성에 직면한다.

만일 윗과 그녀의 친구들이 맺는 관계—친구와의 섹스, 언데이팅undating*, 고스팅ghosting**, 신중하게 의미를 두지 않는 캐주얼한 만남—가 식전 행사가 아니라 메인 이벤트라면 어떨까? 그녀는 말한다. "우리는 불확실한 상태로 살아가고 메마른 낙엽처럼 서로의 위에 쌓여가며 결혼이라는 종말의 트럼펫 연주와 종소리를 기다리는 영혼들이다." 어쩌면 미래는 오지 않을지도 모른다. 어쩌면 현재에서의 오르가슴이 그 자체로 보상인 건지도 모른다.

윗이 심야의 여흥이 원치 않은 결과로 이어졌다는 걸 깨달은 성병 치료소 같은 곳 때문이 아니더라도, 중년에 접어든 이성애자 여성이 무분별한 성적 실험을 꺼리는 이유야 한둘이 아니다. 에리카 종Erica Jong이 1973년에 발표한 소설《비행 공포Fear of Flying》에서 명명한 이른바 '지퍼 터지는zipless 섹스'는 피임약의 발명과 함께 그럴듯해졌지만 여전히 임신과 폭력과 성병의 공포뿐만 아니라 미묘한 사회적 제약에 가로막혀 있다.

윗은 파트너의 수와 사랑을 찾을 가능성 간의 역상관관계, 쾌락은 처벌받고 금욕은 보상받으리라고 괴롭히는 청교도주의에 시달린다.《퓨처 섹스: 새로운 방식의 자유 연애Future Sex: A New Kind of Free Love》에서 다자연애주의자 엘리자베스는 자신의 성생활이 직업적

* 서로를 연인으로 규정 짓지 않고 만남을 지속하는 관계.
** 친구나 연인 사이에 아무런 통고 없이 일방적으로 연락을 단절하는 행위.

평판에도 영향을 끼친다는 깨달음을 애써 외면한다. "일부일처제는 리더십과 능력의 개념에 동화되었고, 색다른 성적 기호는 권위의 상실을 초래한다. 틀린 쪽에 떨어지고 말 거라는 공포로 인해 책임감 있는 삶을 구성하는 데에 있어 합의된 일반적인 행위를 따르지만 사실, 균형점이라는 건 애초에 존재하지 않는 건지 모른다."

그러니 신체를 마음껏 전시하고, 이어주고, 전달하는 놀라운 능력과 익명성을 보장하는 컴퓨터에 우리의 성생활을 조직하고 가능케 하도록 이만큼 의지하게 된 것도 그리 놀라운 일은 아니다. 인터넷은 갖가지 형태를 지닌 다양한 무게와 크기의 비뚤어진 욕망을 위한 마찰 없는 유토피아다. 윗은 2011년, 그녀가 첫 번째 스마트폰을 구매하기 몇 달 전에, 데이트 앱 틴더Tinder가 개발되기 1년 전에 싱글이 된다. 당시 기술이 어떻게 새로운 형태의 성행위를 용이하게 만들었는지 가늠하는 데 있어 구글과 페이스북 소속의 건강하고 부유한 젊은이들이 매일같이 미래를 빚어내던 샌프란시스코보다 적합한 곳은 없을 것이다. "샌프란시스코는 그 자체로 하나의 상징이었다." 윗은 "컴퓨터와 성적 다양성의 포스트 1960년대적 조합이 특히나 집중되었던" 자신의 임시 거처를 관찰한다.

그러나 윗은 온라인 데이트의 문제가 그것의 가장 정교한 알고리즘조차 성적 매력을 판단하는 데는 형편없다는 점임을 신속하게 감지해 낸다. 여성은 노골적으로 성적인 콘텐츠는 거부하고 대신 오케이 큐피드OK Cupid나 매치닷컴Match.com 같은 중산층 결혼 시장에서 제공하는 "깨끗하고 환한 방clean and well-lighted room*"식의 접근만을 택하

기를 강요받는다. 그러나 여성이 사랑의 도덕적 의무를 거부한다면 어떨까? 좀 더 음흉하고 야성적이거나 덜 영속적인 뭔가를 원한다면? 이를 위해 윗이 탐색하는 대안 가운데 하나는 인터넷만 있으면 누구나 노출광 혹은 관음증 환자가 될 수 있는 웹사이트 채터베이트Chaturbate다. 그곳의 BJ 파리한 이디스는 옷을 벗는 와중에 로널드 랭R. D. Laing의 책을 읽으며 자신은 "온라인성애자internet sexual"이고, 사이버 공간 바깥에서는 철저히 독신주의자라고 주장한다.

윗이 BDSM** 웹사이트인 '대중적 망신Public Disgrace'의 난교 촬영에 참석해 페니 팍스라는 이름의 젊은 여배우가 소란스러운 관중 앞에서 옷을 벗고, 채찍질을 당하고, 충격을 받고, 성기에 성기와 주먹을 넣는 장면을 묘사할 때는 좀 더 강력한 비위가 요구된다. 그녀는 단 한순간이라도 진정한 쾌락을 느꼈을까? 믿을 수 없었던 윗이 촬영이 끝나고 계단에 모인 틈을 타 페니에게 묻는다. "그녀는 나를 미쳤다는 듯이 쳐다보았다. '당연하지. 줄곧 느껴! 줄곧 말이야.'"

이를 두고 페미니스트 가운데서도 앤드리아 드워킨을 필두로 한 이들은 폭력적인 여성 혐오 문화에 동화된 일종의 스톡홀름 신드롬적 허위의식false consciousness으로 보는가 하면, 어떤 이들(가령 애니 스프링클)은 인간이 특정한 자극에 반응하는 거대한 미스터리, 성적 다양성을 솔직하게 인정한 데 갈채를 보낸다. '혹은or'은 윗이 즐겨 쓰

* 어니스트 헤밍웨이의 단편소설 제목에서 차용한 표현.
** Bondage(속박), Discipline(규율), Sadism(사디즘), Masochism(마조히즘)의 줄임말로, 인간의 가학적 성적 기호를 통칭하는 말.

는 표현이다. 그녀는 자신이 얻은 아이디어들을 끈질기게 추궁하는데, 가능성을 제기하는 것보다는 확인하는 데 더 관심이 있다.

그러는 사이 구글의 카페테리아에서는 새로운 유형의 자유연애 추종자들이 그들만의 다자연애 규칙을 부지런히 논한다. 윗은 대단한 몰입형 저널리스트이고, 다자연애 관계의 변동하는 운을 기록한 그녀의 글은 아이러니도 애정도 놓치지 않는다. 일부다처제를 어떻게 생각하든 성적 자유가 수반하는—구글 공유 문서와 북클럽, 끝없이 논쟁적인 대화들과 같이—순전한 노동은 인정해야 한다.

《퓨처 섹스》는 두말할 것 없이 자유연애의 최신판Free Love 2.0이다. 빌헬름 라이히Wilhelm Reich 같은 사상가를 등에 업고 1960년대에 정점을 찍었던 원조 자유연애 운동은 종교적 제약을 초월함으로써 막강한 오르가슴에 이르러 누구보다 자유롭고 건강하며 삶에 만족하는 새로운 인류가 등장하리라 믿었다. 성적 실험은 보도 양식에도 변혁을 이끌어냈다. 윗이 스타일 면에서 큰 빚을 진 뉴저널리즘New Journalism 운동이 같은 시기에 펼쳐짐으로써 자유연애 시대의 기행과 위선과 암울한 부산물을 통해 힘을 얻었을 뿐만 아니라 이들을 신속히 꼬집어냈다.

뉴저널리즘 집단에 발을 걸친 톰 울프Tom Wolfe, 조앤 디디온Joan Didion, 게이 텔리즈Gay Talese를 비롯한 이들은 비소설 영역에 소설의 활기찬 기법을 도입했다. 냉담한 디디온와 마찬가지로 윗 역시 현재의 미학을 포착해 내는 재주가 있다. "행인들 사이로 살을 드러낸 이들의 그을린 살가죽이 반짝이는 카스트로 지구의 바이라이트

Bi-Rite 마켓에 핵과가 가득하다. 저 아래, 팰로앨토에는 스티브 잡스가 임종을 앞두고 있다. 하얀 배터리의 기운이 희미하게 고동친다. 2011년 샌프란시스코, 감정적 관여의 계절."

미래의 문제는 너무 빠르게 과거가 되어버린다는 것이다. 이 책에서 영구히 보장되리라고 구상하는 성적 자유의 시대도 이미 집중 포화 속에 놓인 듯하다. 급부상한 초보수주의 앞에서 오바마 시대의 섹스는 오바마 케어만큼이나 위태로워졌다. 영국에서는 머지않아 호기심 많은 시청자가 '대중적 망신'의 채찍질 장면이나 그와 비슷한 영상을 찾아볼 수 없을 게 분명하다. 온라인 서비스 제공자에게 현재 DVD에 적용되는 것과 같은 규제를 적용해 '비전통적 섹스 행위'를 담은 영상이나 이미지의 송출을 금지하는 디지털 경제 법안이 영국 상원을 통과 중이기 때문이다. 성인 간의 상호 합의 여부에 관계없이 앞으로는 성기에 주먹을 넣거나 여성의 사정 및 생리 혈이 등장하는 장면은 볼 수 없게 될 것이며, 과거에 소호와 타임스스퀘어의 홍등가가 정화 사업을 통해 깨끗하고 환한 스타벅스에 점령당한 것처럼 우리의 음란한 공유 폴더에도 검열의 손길이 미칠 것이다.

그러나 성적 신체의 해방과 상상의 자유를 위협하는 건 정부만이 아니다. 윗은 자신의 모험기 말미에 이렇게 적는다. "지난 몇 년간 내 관심을 끌었던 성적 취향의 옷이나 상품을 판매하는 산업은 이제 사라졌다. 내가 자유연애의 모습을 기록하고자 했던 이유 가운데 일부는 사고팔 수 있는 행복 밖으로 밀려난 우리 삶의 공통된 경

험을 보여주고 싶다는 것이었다."

여기서 섹스, 특히 문화적으로 허락된 형식을 따르지 않는 섹스는 후기 자본주의의 소비 지상주의적 명령을 탈피하기 위한 하나의 방법으로 제시된다. 그런가 하면 지저분하고 우울하고 심히 위험한 것일지라도, 광고가 함부로 다른 용도로 바꿔버릴 수 없는 야성성과 정서적 교감을 경험하는 방법이기도 하다. 나는 윗이 뜻하는 바를 알고, 또 원한다. 자유연애, 그것을 위해 치러야 할 대가는 실로 놀랍다.

《캐시 애커 전기》

———

크리스 크라우스
2017년 8월

1980년 발렌타인데이의 뉴욕, 머드 클럽. 젊은 여자가 무대 위에 있다. 한 폭의 그림 같은 모습이다. 타이트한 가죽 스커트, 새하얀 피부, 붉은 입술, 진한 스모키 화장을 한 너구리 눈. 그녀는 집필 중인 소설《위대한 유산Great Expectations》속 짓궂은 편지들을 읽기 시작한다. "친애하는 수전 손택이시여, 부디 제 책을 읽고 저를 유명하게 해주세요…. 친애하는 손택이시여, 제게 영어로 말하는 법을 알려주시겠나이까? 공짜로요."

스타는 태어나는 게 아니라 만들어진다. 스타가 하늘에서 뚝 떨어지는 건 아니지만 첫 등장의 순간을 특정할 수는 있다. 내 앞에 놓인 캐시 애커Kathy Acker의 저서 열네 권 가운데 여덟 권은 삐쩍 마른 그녀의 호전적인 얼굴이 표지를 장식했고《영 러스트Young Lust》에서는 특유의 장미 문신이 새겨진 벌거벗은 근육질 등허리를 뽐낸다. 애커는 스스로 지어내고 신화화한 정점의 반문화 슈퍼스타이자 입이

거친 비트 세대 바이커이고, 꼼데가르송을 차려입은 보디빌더이며, 사드 후작과 윌리엄 버로스의 문학적 사생아다.

애커를 둘러싼 전설의 출처는 대부분 그녀 자신이다. 그녀는 끊임없이 거짓말을 했다. 쌍둥이 엄마, 스트리퍼, 상속인, 극빈자처럼 그녀는 자신의 기원을 흐리고 원초적인 요소를 깎거나 왜곡했다. 여기에서 크리스 크라우스가 끼어든다. "그러나 그건 작가라면 응당 해야 할 일을 한 게 아닌가? 글을 쓸 지점을 만드는 것 말이다." 크라우스는 뒤에서도 영리하게 덧붙인다. "애커는 기억이, 자신이 묘사한 섹스처럼, 더는 사적이지 않은 것으로 이어지고 종국에는 신화가 될 때까지 다듬고 또 다듬었다. 이것이 그녀의 글의 강점이자 약점이다."

적어도 근원은 확인되었다. 애커의 근원은 돈이 맞지만 방임도 빼놓을 수 없다. 친부는 애커의 어머니가 임신 3개월일 때 둘을 버렸다. 그녀는 친부의 정체를 알았고 유산도 조금 물려받았지만 단 한 번도 그를 만난 적은 없다. 어머니 클레어로 말할 것 같으면 가엾은 부잣집 딸의 전형이었다. 1978년 크리스마스이브에 어퍼이스트사이드 아파트 근처 힐턴 호텔에 투숙한 그녀는 신경안정제 과다복용으로 목숨을 끊는다. 수년간 절연했던 모녀가 이제 막 관계를 회복해 가던 참이었다. 버려짐, 상실, 분노. 이것들이 애커가 태어난 곳에서 물려받은 유산이다.

그때까지 해온 일이라면 1971년 타임스스퀘어의 펀시티Fun City 클럽에서 당시 사귀던 남자 친구와 실시간 섹스 쇼를 공연한 게 전

부였다. 그들은 산타클로스의 일정에 따라 살았다. 이때 그녀가 본 것은 이후 출간한 저서의 소재가 되었고 그녀만의 타락하고 사악한 분위기를 형성한다. 무시무시한 골반염 질환에도 불구하고 그녀는 바로 그해부터 진지하게 글을 쓰기 시작했다. 첫 소설을 집필하기 위해 캘리포니아로 이주한 이후부터는 일평생 글을 쓰는 일정에 따라 살게 된다.

《검은 타란툴라의 순진한 삶The Childlike Life of Black Tarantula》은 원래 예술계의 수용적인 일원들에게 송달된 여섯 권의 단편 소책자였다. 다른 책에서 훔친 파편들로 구성된 이 책 속에서 맥락 없이 비틀리고 일인칭시점으로 뒤바뀐 타인의 구절은 몽환적이고 불안정한 새 삶을 시작한다. 도용appropriation은 애커에게 잘 맞는 옷이었고 그녀만의 트레이드마크가 되었다. 그녀는 찰스 디킨스와 조르주 바타유뿐만 아니라 싸구려 통속소설, 포르노, 역사 로맨스와 《O의 이야기 The Story of O》의 일부에 자신의 열정적인 편지와 일기를 뒤섞는다. 애커만의 목소리를 찾을 거란 기대는 버려라. 그녀가 원한 건 힘의 균형이 처참히 무너진 파괴된 세계, 정체성의 유동적이고도 파편적인 특성을 표현할 수단이었다. 애커는 임신 중단, 성병, 욕정, 혐오감을 생생히 경험했고 이것들을 소설이라는 텅 빈 공간에 욱여넣을 방법을 강구했다.

공허 속을 탐색한 예술가, 낭만적인 천재 애커의 빛바랜 신화를 해체하는 데 열중하는 크라우스는 《캐시 애커 전기After Kathy Acker》에서 조사원들의 이름을 반복적으로 언급함으로써 이것이 공동 작

업임을 분명히 밝힌다. 크라우스는 애커를 아방가르드 비교 실험의 한 중간에 놓고 그녀만의 도용 기법의 기원을 찾아 윌리엄 버로스의 컷업_{cut-up}* 은 물론, 애커가 1960년대 UC 샌디에이고에서 세미나를 들은 적 있는 시인 데이비드 앤틴_{David Antin}까지 거슬러 올라간다. 학생들이 자기 고백적인 시를 쓰는 게 싫었던 앤틴은 학생들에게 도서관으로 가서 다른 작가의 작품을 일인칭시점으로 바꿔 써볼 것을 제안했다. 덕분에 안 그래도 절도광이었던 애커는 해방감을 얻었지만 수강생들 가운데 누구도 《이판사판 고등학교_{Blood and Guts in High School}》와 같은 작품은 쓰지 못했을 게 분명하다.

애커의 첫 남편 말마따나 "역사는 쉬운 일이 아니다"! 여러 방면에서 크라우스는 애커의 전기를 쓰기에 제격인 작가였다. 그러나 숨은 구조를 드러내는 데 그토록 열성적이었던 크라우스가 자신과 대상 간의 관계성을 빠트린 점은 놀랍다. 애커는 크라우스의 이제는 전남편이 된 실베르 로트링제의 전 여자 친구다. 로트링제는 크라우스처럼 세미오텍스트 출판사의 편집자일 뿐만 아니라 발언자로서 이 책에도 자주 등장한다. 이를 지적하다니 너무 무신경했나? 누구라도 객관적인 관점을 유지하기 힘든 상황이고, 게다가 자신에게 유명세를 안긴 실화 소설 《아이 러브 딕》에도 나와 있는 내용이니만큼 차라리 꾸밈없이 서술하는 편이 최선이었을 것이다. 그렇긴

* 기존 텍스트를 오려서 재배열해 새로운 텍스트를 창조하는 우연적 문예 창작 기법. 1920년대 다다이즘에서 유래되었지만 1950~60년대에 윌리엄 버로스에 의해 인기를 얻은 뒤 지금까지 널리 쓰이고 있다.

해도 크라우스는 심히 위험한 정체성 놀이에 영합하지 않고 애커의 방랑을 진솔한 위트를 담아 아름답게 재구성했다.

애커의 삶은 방랑 그 자체였다. 1980년대 초, 런던에 있을 때는 〈사우스뱅크 쇼South Bank Show〉 다큐멘터리에 힘입어 스타가 된다. 당시 《돈키호테Don Quixote》를 집필 중이었던 그녀는 컷업 기법에 의존하던 해묵은 습관을 벗어던지려고 노력하며 연인에게 "사춘기 열정 어린 성급한 기교는 더는 쓸모도 없고, 흥미롭지도 않다"라고 말한다. 그녀는 외로웠다. 1986년에는 자신이 '점Germ'—독일인German을 뜻한다—이라고 부르던 남자와 사디즘과 마조히즘적S&M 관계에 빠져든다. 섹스와 고통의 융합은 그녀를 매료시켰고 지적이고 정서적인 표출을 허락함으로써 후기작들 속 강박적이면서 의기양양한 고독의 어조를 형성한다(애커를 그녀와 마찬가지로 샌프란시스코의 S&M 클럽에서 자유의 제약에 관한 실험을 하며 말년을 보냈던 푸코와 같은 선상에서 이해하는 데 도움이 되는 대목이다).

의도한 수치와 그렇지 않은 굴욕에는 크나큰 간극이 있다. 애커의 런던 생활은 1989년, 그녀가 유명 소설가 해럴드 로빈스Harold Robbins를 표절했다는 비난을 받은 이후부터 흔들린다. 그녀는 담당 출판사였던 판도라로부터 사과문을 발표할 것을 종용당한다(혹은 그랬다는 게 그녀의 주장이지만 크라우스의 런던 조사원은 당시 수많은 문학잡지에 게재되었을 이 사과문의 흔적도 찾지 못했다).

말년은 그리 뜨겁지 못했다. 그녀는 샌프란시스코에서 정년을 보장하거나 혜택을 제공하지 않는 외부 강사 일을 맡았고, "오토바이

를 타고 온갖 항구 도시" 여행을 다녔다. 그러다 1996년 4월에 유방암 판정을 받게 된다. 양측 유방 절제술을 택한 그녀는 다른 치료는 거부한 채 대체 치료사에게만 굳게 의지하는데, 그 가운데 둘은 훗날 의료 사기로 고소를 당한다.

"항암 치료비는 최소 2만 달러에 달하지만" 직장에서 의료비를 지원하지 않은 데다(이에 크라우스는 애커에게 신탁 기금이 남아 있었다고 지적한다) 두려움이 몰려와서 그녀는 다시금 동화 속 세상으로 회귀한다. 그녀는 사람들에게 자신이 리젠트 운하에 떨어진 에비앙 생수를 마셔서 중독된 거라고 말하고 다닌다. 노트에는 이렇게 적는다. "모든 날이 기적이라고 나는 확신한다."

그녀의 나이 쉰, 세상을 떠난 해에 그녀는 여전히 여행 중이었다. 9월의 어느 날 샌프란시스코 베드 앤드 브렉퍼스트B&B*에 투숙한 그녀에게 아직 연락이 닿던 친구들은 병원에 가라고 성화를 부린다. 암이 곳곳에 퍼져 있었지만 그녀는 떠날 것을 고집한다. 결국은 멕시코 티후아나의 어느 대체 치료소에서 최후의 한 달을 보내게 된다. 그녀의 친구이자 전 에이전트였던 아이라 실버버그Ira Silverberg가 의료비 지원을 위해 시작한 모금은 일주일 만에 7000달러라는 기록적인 금액을 모은다. 그녀가 세상을 떠날 무렵에도 2440달러가 모금된다.

애커는 떠났지만 문학의 역사를 몽땅 훔쳐버린 급진적이고 이상

* 영미권 국가에서 숙박과 조식 서비스를 제공하는 비교적 저렴한 숙박 시설.

하고 아무나 흉내 낼 수 없는 그녀의 책들은 남았다. 그녀가 해온 작업의 기반과 규모를 가장 잘 요약한 사람은 아무래도 애커 자신 같다. 에세이 〈죽은 인형의 수치Dead Doll Humility〉에도 나와 있듯이 언어는 그녀의 재료였고, 그녀는 그걸 가지고 노는 걸 좋아했다. "빈민가와 저택을 짓고 은행과 반쯤 부서진 건물을, 심지어 자신이 직접 지은 건물까지 무너뜨려 전에도 본 적 없고, 앞으로도 보이지 않을 보석을 만들면서" 말이다.

《살림 비용》

데버라 리비
2018년 2월

산다는 것은 돈이 많이 드는 일이다. 그것은 심장에도, 주머니에도 타격을 준다. 더군다나 일반적인 구조 바깥에서 살아가야 하는 경우에는 특히나 값비싸다. 소설가이자 극작가 겸 에세이스트인 데버라 리비Deborah Levy의 말마따나 자유freedom, 그것은 "절대 공짜free가 아니다. 자유로워지려고 애써본 사람만이 그것의 값을 안다".

2013년, 리비는 얇고도 자극적인 책 한 권을 출간한다. 제목은 《알고 싶지 않은 것들Things I Don't Want to Know》로, 조지 오웰의 1946년 작 에세이 《나는 왜 쓰는가Why I Write》에 대한 화답이다. 리비는 그녀 자신의 전기와 씨름하면서 "여성성의 주변부"에서 글을 쓴다는 게 어떤 의미인지, 모성의 요구 사항과 예술을 어떻게 조화할지를 파고든다.

《살림 비용The Cost of Living》은 그 속편이자 3부작으로 기획된 연작의 두 번째 작품으로서, 여성이면서 동시에 작가(이자 엄마, 딸이자

유년기에 남아공을 떠나온 망명자라는 어느 것 하나 쉽지 않은 역할)로 살아온 얽히고설킨 경험을 다루고 있다. 이제 리비는 50대 중반에 접어들었고 우리는 이혼의 풍파를 헤치고 지나온 그녀를, 처참한 난파선 위의 지쳤지만 들뜬 생존자를 마주하게 된다. 그녀는 이렇게 쓰고 있다. "더는 사회와 결혼한 몸이 아니기에, 나는 다른 무언가 혹은 다른 누군가로 변모해 갔다. 과연 무엇이 혹은 누가 될 것인가?" 그러니까 이것은 성과 나이에 관한 이야기, 그 둘이 어떻게 가능성을 제약하고 제한하며 어떻게 하면 다른 설명을 해볼 수 있을지에 관한 이야기다.

이혼은 사회적으로 허용된 구조물—결혼이라는 비계, 가정이라는 안식처—을 박차고 나와 낯설고 위험할 수 있는 물속으로 뛰어드는 것을 의미한다. 리비는 빅토리아 양식의 주택을 포기하고 10대인 두 딸을 데리고 런던 북부의 언덕바지에 자리한 낡은 아파트 단지로 이주한다. 난방이 되지 않는 몹시 추운 곳인 데다 기약 없이 중단된 재건축 프로젝트의 한복판에 남겨진 건물이었다. 복도 카펫에는 3년이나 산업용 회색 비닐이 덮여 있다. 리비는 그 복도에 사랑의 복도라는 별명을 지어주고 사비를 들여 할로겐 난로를 구매한다.

데버라 리비는 유쾌함으로는 둘째가라면 서러운 작가다. 이혼 이후의 풍광은 회고록 작가들의 단골 주제지만 리비가 특별한 이유는, 무한한 재미를 선사하는 문장은 말할 것도 없거니와 그녀만이 가진 풍부한 소재와 위트라 할 것이다. 그녀는 독창적이고 노련하며 천연덕스럽게 웃기다. 어쩐지 주변에서는 우울할 법한 일들

이 펼쳐지지만 그녀는 거의 모든 상황에서 유머를 잃지 않는다. 그녀가 일련의 경험을 흥미롭게 받아들이는 연유는 그 경험들이 다름 아닌 사회를 보여주기 때문이다.

배관이 말썽이다. 괜찮다. 검정 실크 잠옷에 얇은 재킷을 걸치고 퍼 슬리퍼를 신은 그녀가 도시의 꽉 막힌 배관을 총괄하는, 남녀 불문 화장실의 해결사 마스터 플런저를 들고 작업에 나선다. 끔찍했던 회의를 마치고 몇 시간 뒤, 마트에서 산 생닭이 자전거 뒤에서 떨어져 비가 억수로 쏟아지는 와중에 찻길에 나뒹군다. 문제없다. (기념할 일은 없지만) 로즈마리를 곁들여 구워서 여자들을 나이를 가리지 않고 집 안 가득 불러 모아 시끌벅적한 축제 분위기의 저녁을 즐기면 된다.

관용은 관용을 낳는다. 동화처럼 도움의 손길이 등장한다. 리비가 글을 쓸 곳이 필요했을 때 실리아가 나타난다. 작고한 시인 에이드리언 미첼Adrian Mitchell의 아내이자 과거 열정적인 서점 주인이었던 그녀는 자른 사과를 담은 플라스틱 용기를 스무 개나 쟁여놓은 냉동고가 있는 정원 창고를 내준다. 리비는 당장에 책 몇 권을 짊어지고 가서 (훗날 2016년 맨부커상 최종 후보에 오른)《뜨거운 우유Hot Milk》를 집필할 채비를 한다.

모두가 너그러운 것은 아니다. 혼자 사는, 특히나 일정 나이를 넘긴 여자는 조심해야 한다. 진 할머니는 의심 많고 도무지 예측 불가라서 모든 걸 깎아내려야 직성이 풀린다. 가부장제의 집행인이 꼭 남자란 법은 없다. 목소리가 고운 그녀는 몇 주 동안 리비에게 사사

건건 딴지를 건다. 그녀의 임무는 새로운 이웃 리비가 장을 봐 온 물건을 내리는 몇 분 동안 아파트 앞에 (리비에게는 동화 속 말이나 다름없는) 전기 자전거를 세워두는 걸 막는 것이다. "마치 혼자 사는 게 수치스러웠던 그녀가 그 수치심을 조금이나마 내게 떠넘기려 하는 것 같았다."

상징에 특출 난 재주를 보이는 리비는 우리가 일상적 행동이나 말을 통해 내면 깊은 곳에 잠재된 자아를 드러내는 방식에 주의를 기울인다. 아마도 극작가로 보낸 세월의 영향이겠지만 그녀는 소소한 소재들―잉꼬, 길 잃은 꿀벌, 막대 풍선껌―이 어떻게 분위기를 자아내고 무의식의 날씨를 조성하는지 안다. 이렇게 시소 타듯, 두 가지 의미를 동시에 나타내는 대상을 통해 기억의 저장고를 연다는 점이 그녀의 글을 유독 두드러지게 한다.

타고난 초현실주의자인 리비는 항상 우리의 기대보다 살짝 부족한 정보를 제공하는데, 이는 사생활을 가감 없이 드러내는 사람치고는 불가사의하리만치 정반대 행보다. 그녀가 "음um"이나 "맞아yes"를 능수능란하게 쓰는 재주와 "등etc"으로 영리하게 얼버무리며 감상에 빠지지 않는 기술은 놀랍기만 하다. 그녀의 문체는 기본적으로 이것 다음에 저것이 접속사가 생략된 채로 나열되는 형태다. 덕분에 모든 문장이 조금 변덕스럽거나 불안정하게 느껴지는데 이는 80년대 후반과 90년대 초반에 발표한 《아름다운 기형들Beautiful Mutants》이나 《지리 삼키기Swallowing Geography》와 같은 소설 이후로, 그녀의 주된 주제 의식으로 자리 잡은 산산이 부서지는 자아와 그 회복

을 다루는 데 있어 더할 나위 없이 좋은 형식이 된다.

산산이 부서지는 것은 보편적인 경험인 동시에 힘의 구조를 드러낸다. 우리는 누가 보호를 받고 누가 밀려나며 누구의 말이 들리고 누가 보이지 않게 되는지 깨닫는다. 리비는 아내를 거들떠보지 않거나 아내의 이름을 부르지 않는 남자, 한 번도 만난 적 없는 여자를 부려먹는 남자, 여자에게 말이 너무 많다고 말하는 남자, 누군가의 이야기에서 자신이 조연이라는 것을 믿지 않는 남자를 끊임없이 마주한다.

자신의 삶에서조차 주인공이 되려면 노력이 필요하다. 리비는 스스로를 깎아내리는 데 동참할 필요가 없는 삶의 방식을 선택하고 자신의 목소리를 높였던 반체제 행위의 동조자, 시몬 드 보부아르와 제임스 볼드윈James Baldwin을 끊임없이 소환한다. "여자가 새로운 삶의 방식을 찾고 자신의 이름을 지우는 사회적 서사에서 벗어날 때 사람들은 그녀가 맹렬한 자기혐오에 빠지거나 고난에 허우적대거나 회탄으로 눈물 짓기를 기대한다. 이런 것이 가부장제를 사는 여자에게 허락된, 그녀가 원한다면 언제든지 취할 수 있는 보석들이다."

자유로워질 수 있는 더 나은 방법도 있다. 리비는 그것을 수수께끼처럼 제시한다. 쉽지 않고 수고스럽지만 즐겁기 그지없는 수수께끼. 그녀는 자유를 선사하는 전기 자전거로 런던을 가로질러 30킬로미터 남짓 떨어진 곳에서 열린 파티에 참석한다. 그녀 뒤로 드레스가 휘날리고 가방에는 전기 드릴이 들었다. 그 모습이 과거의 역

할을 벗어던진 쾌감은 물론 자족과 상호 협력의 매력을 불러일으킨다. 이 책은 턱 끝까지 차오른 이혼의 물속에서 여전히 헤엄치는 중인 여성의 위험천만한 삶을 위한 선언문이다.

《노멀 피플》

샐리 루니
2018년 5월

코넬과 메리앤은 노멀 피플일까? 적어도 메리앤은 확실히 아니다. 캐릭클리 고등학교에서 별종으로 통하는 그녀는 너무 똑똑하고 오만해서 외면당하고 배척된다. 그녀는 정상으로 보이지 않을 뿐만 아니라 역겨운 행동을 하기도 한다. 그녀와 말을 섞는 것만으로도 왠지 왕따라는 오점이 옮겨붙을 것 같다.

코넬은 그 반대다. 미혼모의 잘생긴 아들인 그를 모두가 좋아한다. 그가 딱히 메리앤과 친구인 것은 아니다. 다른 친구들처럼 코넬역시 그녀를 투명인간 취급한다. 하지만 그의 어머니가 청소하는메리앤의 집 부엌에서 머뭇거리며 오가는 그들의 짧은 대화는 서로를 향한 강렬한 끌림으로 이어진다. 성적이면서도 지적인 그 끌림이 둘 인생의 구심점이 된다.

서로의 영민함은 유대감을 형성하고 건널 수 없는 사회적 지위의간극을 메운다. 메리앤은 코넬에게 더블린에 있는 트리니티 칼리지

에서 영문학을 전공할 것을 제안한다. 그러나 막상 대학에 입학했을 때는 둘의 짧은 열애가 끝나고 그들의 지위는 뒤바뀌어 있다. 이제는 잘사는 대학생 무리에 둘러싸인 메리앤이 선망의 대상이 되고 코넬은 별안간 인기 없는 외톨이 신세로 전락한다. 주변에 적응하지 못하는 루저, 슬라이고 지역 사투리를 쓰는 '애송이 촌놈' 코넬은 수업 시간에 자신만만하게 문학을 나불거리는 학생들이 실제로는 책을 들추어 보지도 않는다는 사실을 깨닫는다.

엄청난 호평을 받은 데뷔작 《친구들과의 대화Conversations with Friends》에 이어 두 번째로 발표한 샐리 루니Sally Rooney의 이 황홀하고 짜릿한 소설은 힘과 그것의 이동에 관한 명상록으로도 볼 수 있다. 여기서 아름다움과 지성과 계급은 파운드나 달러처럼 예측지 못하게 변동하는 화폐들이다. 그와 동시에 이 소설은 사랑과 폭력에 관한 이야기이며, 상처가 쌓이고 어쩌면 회복되는 과정에 관한 것이다.

시간도 그렇다. 늘 같은 방향을 향하는 건 아닌 코넬과 메리앤의 시점을 오가며 《노멀 피플Normal People》은 때로는 몇 달을, 때로는 몇 주를 훌쩍 뛰어넘는다. 각 챕터에는 '세 달 후', '2주 후'와 같은 시간 딱지가 붙는다. 챕터 안에서는 과거와 현재를 재빠르게 오가는 플래시백이 우아하게 펼쳐지는데 이는 자연스럽고 따라가기 쉽지만 동시에 복잡하기 그지없어 청춘의 급변하는 처지를 대변한다. 코가 부러지고, 샴페인 잔을 두고 다투고, 우울증이 도지는 위기의 지점들에서 시간은 팽창하고 참을 수 없이 늘어진다.

코넬은 주머니 사정을 걱정한다. 메리앤은 가족의 학대에 시달린

다. 둘은 청춘이라는 험난한 지형을 함께 헤쳐나간다. 불안 발작, 가족의 죽음, 못된 친구, 이별, 그리고 방학 중 아르바이트. 대부분 친숙한 소재다. 그럼에도 놀라운 건 지성으로 빛나고 전율하는 루니의 정점에 다다른 필력 덕분이다. 매 문장은 신중하고 야단스럽지 않지만 이것들이 쌓여 독자는 인생의 변덕스러운 감정 양상에 거부할 수 없이 사로잡힌다.

모든 묘사가 전적으로 인물의 감정에 기반한다. 충격적인 성적 접촉 이후 메리앤은 밖에 내리는 눈을 보며 "극히 사소한 실수를 끊임없이 반복하는 것처럼" 떨어진다고 묘사한다. 장학금으로 처음 경제적 여유가 생긴 코넬이 유럽을 여행할 때는 농익은 세부 묘사가 깊어진 관능미를 보여준다. "짙은 초록색 나무에 체리가 귀걸이처럼 주렁주렁 달렸다." "향긋한 공기가 가볍고 엽록소처럼 푸르다."

비록 상세한 묘사는 없지만 섹스는 이 책을 지배한다. 코넬과 메리앤의 서로를 향한 지칠 줄 모르는 끌림이 잦은 갈등과 오해에도 불구하고 서로를 서로의 궤도 안에 붙들어놓는다. 섹스를 묘사하는 작가의 재주는 메리앤의 욕망과, 그 욕망이 이끈 그녀의 상태를 보여줄 때 더욱 빛을 발한다. 섹스의 내밀한 면을 전달하는 데 있어 샐리 루니만큼이나 능란한 작가는 떠올리기가 힘들다. 그녀는 특정한 행위를 향한 열망이 순식간에 특정한 정서적 풍경을 불러일으키는 지점을 포착한다. 그뿐 아니라 폭력의 경험이 어떻게 자해 욕구를 불러일으키는지, 그 욕구가 어떻게 점차 커지는지, 그 과정에서 신체적 행위인 사랑이 왜 필요하고 사랑에 의해 어떻게 유지되는지를

놓치지 않는다.

　낭독회에서 코넬과 마주한 작가는 (부끄러워 베일에 꽁꽁 싸둔) 그의 문학적 열정을 꿰뚫고 트리니티에서 적응하지 못하는 게 "꼭 나쁜 일만은 아닐지도 몰라. 첫 번째 작품집을 건질 수도 있으니까"라는 세심한 관찰 평을 전한다. 이 책은 샐리 루니가 모교인 트리니티 칼리지를 배경으로 쓴 두 번째 소설이지만 소재가 고갈된 듯한 느낌은 전혀 없다. 오히려 그녀는 이 아담한 캠퍼스에서 헨리 제임스 Henry James의 폐쇄적 공동체의 등가물을, 외부인은 부와 특권이 물결치는 너울에서 헤엄치거나 가라앉고 마는 공간을 찾아낸 듯하다.

　이것을 사랑 이야기라 한다면(사랑 이야기가 맞지만) 놀랍도록 성숙한 사랑관을 담고 있으며, 소유보다는 친절에 가치를 둔 도덕적이면서 관능적인 사랑인 동시에, 타인의 보살핌이나 영향 없이 완전한 독립은 불가하다는 것을 깨달은 현명한 사랑을 보여준다. 코넬과의 관계를 떠올리며 메리앤은 그들이 "같은 터의 토양을 공유하며 서로의 주변에서 성장하고 공간을 만들기 위해 몸을 뒤틀다 예상치 못한 모습이 되어버린 두 그루의 나무들 같다"라고 생각한다.

　우리가 개인이 아니라 관계라는 복잡한 네트워크 속에서 존재하고, 어떤 관계는 지속되나 또 어떤 관계는 유해하거나 약화된다는 깨달음 역시 다분히 헨리 제임스 풍이다. 이는 말할 가치가 차고 넘치지만 말하기 여간 까다로운 것이 아니다. 루니는 이러한 인간관계를 놀랍도록 영민하게 파고든 최고의 젊은 작가이자 최근 몇 년간 내가 읽은 작품의 작가들 가운데 실로 최고라 할 만하다.

러브
레터

◇

나는 세상에서 일어나고 있는 일이 무섭다.
그래서 누군가가 진실이 만들어지는 과정을 지켜보고
그것의 형성이나 해체 단계를 도해한다는 사실이 기쁘다.

지구로 떨어진 남자

———

데이비드 보위
2016년 1월

언젠가 데이비드 보위가 〈뉴욕 타임스〉와의 인터뷰에서 말했다. "예술은 언제나 나의 안정적인 자양분"이라고. 로스앤젤레스나 베를린의 잠긴 방 안에서 블라인드를 내리고 어둠 속에 파묻혀 코카인으로 연명하며 반쯤 죽은 상태로 흑마법을 시도하는 '마르고 창백한 백작Thin White Duke'*을 두고 '안정'을 떠올리기는 쉽지 않다. 그러나 예술은 그의 모든 행위에 녹아 있었고 그의 정신없는 삶에서 도움의 손길이자 믿을 만한 영감의 원천으로서 변함없이 그의 곁을 지켰다.

그가 O-레벨**을 통과한 과목은 미술뿐이었고, 여느 글램 록이나 프로토 펑크 로커들이 으레 그랬듯 그도 미술학교에 잠시 적을 둔

———

* 1975년부터 1976년까지 데이비드 보위가 선보인 페르소나적 인물로, 퇴폐적인 스타일과 파시스트적인 언행으로 논란을 일으켰다.
** 과거 영국에서 치러진 과목별 평가 시험.

다. 오래 다니지는 못하고 1960년대 초에 크로이던 칼리지를 그만
둔 뒤에는 록 스타 반열에 오르고자 한다. 그러나 뜻대로 되는 것 같
지 않자 음악을 뒤로하고 당시 연인이자 선구자적 마임 아티스트였
던 린지 켐프Lindsay Kemp를 따라다니며 2년간 공연도 하고 가르침도
얻는다. 켐프는 보위의 예술 세계에 지대한 영향을 끼친 가부키 공
연 등을 접하게 해주었을 뿐만 아니라 그의 음악에 시각적이고 물
리적인 요소를 매혹적으로 가미하여 일회성인 팝을 매개로 순수 미
술을 품을 수 있게 도와준 사람이다.

1971년 여름 〈헝키 도리Hunky Dory〉 발매 이후 보위는 또 다른 영웅
을 찾아간다. 바로 20세기 최고의 마술사 앤디 워홀. 그는 워홀로부
터 순수 예술과 대중문화의 자유롭고 풍요로운 융합, 그리고 어디서
든 영감을 낚아채는 부지런한 의지를 배운다. 통이 넓은 옥스퍼드
팬츠에 메리제인 슈즈를 신고, 긴 금발 위로 챙이 구부러진 휘황찬
란한 모자를 깊이 눌러 쓴 보위가 워홀의 팩토리에 등장한다. 그는
대가에게 바치는 경의의 노래 〈앤디 워홀Andy Warhol〉을 부르지만("잠
든 그를 묶어 즐거운 크루즈 여행을 보내자") 워홀은 그다지 좋아하지
않은 것으로 전해진다. 그런 뒤에는 어쩔 줄 몰라 하는 워홀 앞에서
진심 어린 마임을 공연하는데 심장을 내보이고 내장을 바닥에 줄줄
쏟아내는 그의 마임은 냉담한 팩토리의 스타일과는 정반대였다.

이것이 다가올 미래를 향한 예언이었을까? 광신도 수준의 명성
에 따른 전멸적 결과, 자신의 창조물에 사로잡혀 육체적·정신적 멸
망을 향해 돌진하는 듯한 기분. 보위는 늘 조롱과 실패의 위험을 감

수하고 자신을 드러냈으며 남들이 불가능하거나 어리석다고 생각하는 지점까지 나아갔다. 음반을 발표할 때마다 영감을 받은 대상을 음반 재킷에 담아냈다. 아방가르드 독일 표현주의를 입은 〈히어로스Heroes〉나 〈로우Low〉부터 '보 브러멜을 만난 채터턴'* 스타일의 호화로운 〈세상을 팔아버린 남자The Man Who Sold the World〉까지.

여느 록 스타처럼 그 역시 예술 작품을 수집했다. 그중에는 이탈리아 화가 틴토레토Tintoretto의 작품 두 점과 루벤스, 그리고 프랭크 아우어바흐의 작품도 있다. 1980년대 어느 순간부터는 자신만의 그림을 그리기 시작한다. 그는 창의적으로 제 자신에 몰두하며 예술적 수단을 바꿔 침체기를 극복하고 회화를 통해 다시 자아를 찾으려 한다. 그림은 처음에는 음악에서 잠시 물러나 숨을 돌리는 사적 작업이었다가 나중에는 문제를 해결하고 경험의 폭을 넓히는 생산적 수단이 된다.

언제나 호기롭게 자신을 재창조하던 보위가 1994년, 인생의 새로운 면모를 대중에 공개한다. 그해 런던의 플라워스 이스트 갤러리Flowers East Gallery에서 그는 친구이자 협업자인 뮤지션 브라이언 에노Brian Eno가 주최하는 전쟁 피해 아동을 위한 자선 행사에서 흥미를 자아내는 정적이고 우울한 표현주의 회화들을 처음 선보인다. 이즈음 그는 이미 미술계의 일원이 되어 있었다. 영국 월간 예술지 〈모던

* 보 브러멜Beau Brummell(1778~1840)은 영국 댄디즘의 창시자이자 '멋쟁이'의 대명사인 귀족 남성이다. 채터턴Thomas Chatterton(1752~1770)은 낭만주의 문학에 영향을 끼친 영국 시인으로 가난에 허덕이다 자살했다.

페인터스Modern Painters〉의 경영진이었던 그는 처음으로 참석한 회의에서 당시 그와 마찬가지로 스위스에 살고 있었던 프랑스 화가 발튀스Balthus를 인터뷰하고자 하는 소망을 수줍게 밝힌다. 그러던 것이 트레이시 에민, 로이 릭턴스타인Roy Lichtenstein, 줄리언 슈나벨Julian Schnabel 같은 현대 미술가와의 진중하고 식견 있는 인터뷰로 이어진다. 1997년에는 줄리언 슈나벨이 감독을 맡은 영화 〈바스키아Basquiat〉에서 워홀을 연기하기도 한다. 대체로 연기력은 부족했지만 취한 듯이 기이한 억양과 어색한 시선의 워홀을 얼마나 잘 소화했는지 으스스한 기분이 들 정도다. 그것은 어린 시절의 야심으로 되돌아간 그가 선보인 우상을 향한 애정 어린 오마주였다.

보위는 협업을 멈추지 않았고 끊임없이 다양한 매체를 오가며 실험적인 시도를 감행했다. 그의 위대한 노래 가운데 하나인 〈우리는 지금 어디에?Where Are We Now?〉는 변치 않는 상실감과 변치 않는 사랑, 그리고 나이 듦에 관한 서글픈 찬가다. 미국의 설치 미술가 토니 오슬러Tony Oursler가 만든 뮤직비디오는 예술가의 작업실을 배경으로 하는데, 이 엄혹하고 지저분한 변형의 현장은 보위가 몇 년 동안 기거한 정신세계를 보여준다. "내가 거기 있는 한, 당신이 거기 있는 한." 그가 노래한다. 주름지고 슬퍼 보이는 그의 얼굴은 꼭두각시 인형 위에 우스꽝스럽게 투사되어도 여전히 위엄이 넘친다.

보위는 몇 년째 내 컴퓨터 배경화면을 장식하고 있다. 니컬러스 뢰그Nicholas Roeg 감독의 1976년 작 〈지구에 떨어진 사나이The Man Who Fell to Earth〉의 스크린 숏 사진 두 장이다. 영화는 그가 스스로 늘 말해

온 전형적인 보위 이야기다. 지구에 갇히거나 우주에서 길을 잃은 외롭고도 매혹적인 외계인 여행자. 영화의 첫 장면에서 그는 침대에 누워 가녀린 팔로 머리를 떠받치고 있다. 적갈색 머리카락 한 줄기가 살점 없는 고양이상 얼굴을 가로지른다. "뭘 하십니까?" 자막이 묻는다. "제 말은, 생계로요." 다음 장면에서 그는 머리를 내리고 팔베개를 베며 혼자 웃는다. 오, 전 그냥 여행 중인걸요.

음악 속으로 사라지다

아서 러셀
2016년 7월

페리 위에 한 남자가 서 있다. 그는 청바지와 야구 점퍼를 입고 있다. 잘생긴 얼굴에는 우묵우묵한 여드름 흉터가 가득하다. 모두들 맨해튼을 보고 있다. 때는 1986년, 쌍둥이 빌딩이 시선을 사로잡는다. 그러나 남자는 빌딩을 보고 있지 않다. 그는 이스트강과 허드슨강이 항구에서 만나는 지점의 소용돌이치는 물살을 보고 있다.

여기서는 모든 것이 팽창한다. 여기서는 모든 것이 점차 사라진다. 그의 주머니에는 워크맨이 들어 있고 헤드폰이 귀를 감싸고 있다. 그는 어젯밤 늦게 믹싱을 끝낸 곡을 듣고 있다. 작업이 끝나자—사실 그가 하는 일은 끝이 없지만—카세트테이프를 들고 스튜디오를 나왔다. 물론 보름달 밤이었다. 3년째 보름달이 뜬 밤에 이 앨범을 녹음해왔다. 가끔은 웅크리고 누워 잠을 청하다 머릿속에서 새로운 소리가 보글보글 피어오르면 몇 시간 동안 깨어 있곤 한다.

그의 이름은 아서 러셀Arthur Russell, 이제 서른다섯이다. 게이이자

불교 신자, 첼리스트 겸 컨트리 가수이자 아방가르드 작곡가 겸 디스코 퀸이기도 하다. 그는 당신이 들어본 적 없는 최고의 음악을 만든다. 그가 만든 음악은 지금까지의 음악과는 다르다. 마치 해저에서 들려오는 노랫소리 같기도, 저 달 위에 있는 나이트클럽에서 튼 음악 같기도 하다. 작업 중인 앨범은 그의 첫 앨범인 〈울림의 세계 World of Echo〉다. 삭막한 금융의 거리 한복판, 불 켜진 텅 빈 사무실에 둘러싸인 스튜디오 안에서 들려오는 건 그의 목소리와 첼로 선율이 전부다. 음악을 한계까지 몰아붙이는 남자는 상상할 수 있는 가장 아름다운 음악을 만든 뒤 엿가락처럼 늘이고 비틀어서 소리의 강에 용해될 때까지 훌훌 풀어버린다.

녹음 부스 안에서 그는 어깨를 들썩이고 몸을 흔들며 뭔가를 집중해서 듣고 있다. 무엇이 최고일까? 첼로 선율을 어떻게 비틀면 전자 기타음처럼 피드백*이 되는 걸까? 그가 부르는 노랫말을 들을 수 있는 게 나을까? 아니면 알아들을 수 있는 단어라곤 없는 그의 다음 절 웅얼거림만 듣는 게 나을까?

새벽 2시, 3시, 혹은 4시에 그는 작업을 멈추고 밤새 녹음한 카세트테이프를 워크맨에 꽂은 뒤 잠든 도시를 배회하며 자신의 음악을 듣고 또 듣는다. 소호 거리나 북쪽 강을 따라 몇 시간씩 걸을 때도 있다. 가끔은 젬스파에 들러 에그 크림을 사 마시기도 한다. 어쩌면 흑인과 백인 할 것 없이 아름다운 청년들이 땀을 흘리며 황홀경에

* 앰프나 전자 기타 등에서 발생하는 되먹임 소리.

빠져서 다 함께 춤을 추는 파라다이스 라운지나 개러지 클럽에 들어갈지도 모른다.

*

하지만 최근 들어서는 밤 취미에 흥미를 잃었다. 요즘에는 죽을 만큼 지쳐 있다. 그래서 오늘 밤에는 새벽녘의 페리에 올라 물결을 바라보며 웅웅거리는 페리 엔진음과 교차되어 들려오는 음악을 즐기고 있는 것이다.

그는 뉴욕 출신이 아니다. 대도시에서의 성공을 좇아 아이오와주 옥수수 농장을 떠나온 시골 소년이다. 고향인 오스컬루사에 전혀 적응하지 못했던 그는 열여덟 살에 집에서 도망쳤다. 그러다 샌프란시스코의 한 불교 공동체로 흘러들었는데 첼로 연주가 허락되지 않았던 그곳에서 그는 좁은 벽장 속에 숨어 몇 시간이고 연습을 했다. 1973년, 스물두 살이 되던 해에 맨해튼으로 이주한 그는 이스트빌리지의 엘리베이터도 없는 허름한 시인의 집Poets Building 아파트에 세 들어 살게 되고, 그곳에서 같은 아파트 주민이자 반문화의 전설이었던 시인 앨런 긴스버그Allen Ginsberg를 만난다. 긴스버그는 그에게 커밍아웃을 독려한다.

페리는 흰 물살을 일으키며 나아간다. 아서는 난간에 기대어 자신의 미래를 꿈꾼다. 그는 팝 스타가 되고 싶었지만 내성적인 성격과 넉넉지 못한 주머니 사정, 그리고 완벽주의 성향과 자신의 비전

에 있어 한 치도 타협하지 않으려는 고집이 발목을 잡는다. 대부분의 음악가들이 주무대가 있었던 반면 아서는 언제나 방랑자를 자처했다. 잠들지 않는 영혼의 음악가는 뉴욕 방방곡곡, 음악이 만들어지는 곳이라면 어디든 직접 가봐야 직성이 풀렸다. 국경과 경계는 그에게 아무 의미 없었다. 그는 전연 어려움 없이 그것들을 훌쩍 뛰어넘었다.

뉴욕에 온 지 1년이 채 안 되어 아서는 뉴욕의 실험적 음악과 공연 예술의 심장과도 같았던 공연장, 더 키친The Kitchen의 음악 감독을 맡게 된다. 그곳에서 필립 글라스Philip Glass, 스티브 라이히Steve Reich와 같은 미니멀리스트 작곡가와 협업하는 동시에 이스트빌리지 CBGB 클럽으로 뛰어가 록 밴드 토킹 헤즈Talking Heads의 공연에서 첼로를 연주하는 등 로큰롤을 즐긴다. 어떤 음악이든 실험적 음악이 될 수 있었고, 어떤 음악이든 한계까지 몰아붙일 수 있었다.

그러다 디스코의 쾌락주의적 리비도의 세계를 발견한다. 리듬 넘치는 야행성 세계에서 제약 따윈 벗어던지고 천여 명의 낯선 타인과 한데 어울려 땀 흘리는 야성적 공간, 나이트클럽이 다운타운 전역으로 확산된다. 그는 신속히 다양한 예명으로 댄스 앨범을 발표한다. **디노사우르 L과 루스 조인트**는 그의 집 근처 공원을 얼쩡거리는 마약 밀매자들이 쓰던 은어에서 따온 이름이고, **인디언 오션과 킬러 웨일**은 각기 다른 비전을 지닌 그의 대체 자아를 위한 이름이다. 그에 맞춰 춤을 추는 것도 물론 가능하지만, 이 음반들은 그자체로 미니멀리즘 실험이기도 하다. 몽환적이고 기묘하게 구조화

되지 않은 더브* 리듬이 쿵쿵 울리는 강렬한 황홀경에서 아이같이 순수하고 관능적인 무드로 전환된다.

강물 소리와 함께 〈울림의 세계〉를 들으며 그는 지금껏 쓴 곡 가운데 가장 완전한 음악을 만들었다고 생각한다. 하지만 새로운 무언가를 세상에 선보이는 일은 결코 쉽지 않았다. 그해 말에 출시된 앨범은 초반에는 긍정적 평가를 받았지만 판매량은 형편없었다. 너무 앞선 그의 음악을 받아들일 시장이 미처 준비되지 않았던 탓이다.

*

아서 러셀의 음악이 놀라운 점은 감정, 특히나 말로 바꿀 수 없는 감정을 전하는 방식에 있다. 음악은 그에게 피난처이자 낙원이었다. 그 안으로 항해하거나 사라져버릴 수 있는 무한한 영역. 그는 음악을 통해 하루빨리 유명해지고 명성을 얻길 바랐지만 동시에 잠시나마 속세에서 벗어나는 음악의 세계로 헤엄쳐 나아가는 것을 사랑했다.

이러한 성향을 에이즈가 빠르게 악성으로 바꿔놓았다. 이제 그의 자연스러운 몽환적 분위기는 혼란으로 바뀌고, 방랑의 기술은 길을 잃고 헤매는 위험한 경향에 자리를 내주었다. HIV 바이러스는 면역계를 좀먹으며 그를 완전히 망가뜨렸다. 최후는 너무도 빨리 찾

* 레게 음악 등에서 과장된 공간감을 주기 위해 쓰이는 음향효과.

아왔다. 1992년 4월 4일, 뉴욕의 한 병원 병상에서.

성공을 어떻게 정의할 수 있을까? 겨우 마흔 살을 일기로 세상을 떠날 당시 아서 러셀은 빈털터리였고 그의 이름으로 남은 건 알려지지 않은 싱글 앨범 몇 장과 정규 앨범 한 장이 전부였다. 그러나 그는 발표되지 않은 수천 시간에 달하는 음악과 수백 곡의 노래를 남겼다. 그가 떠난 지금, 그의 음악은 조금씩 세상으로 나와 찬사와 인정을 받고 있다. 그의 음악을 듣고 있자니 페리 위에 서서 혼자만 들리는 소리에 고요히 춤을 추던 조용한 남자가 20세기 작곡 역사상 가장 뛰어나고 독특한 재능을 가진 작곡가이자 전적으로 자유에 헌신한 노마드였다는 사실이 분명해진다.

"그건 우리였어." 아서가 노래한다. "우리가 도착하기 전의 우리." 그는 동트기 전에 차를 몰고 호수로 수영하러 가는 젊은이의 기분을 노래한다. 그러다 비트가 끼어들더니 사랑 노래로 바뀐다. 아니, 여름날 아침에 세상 앞에 깨어 있는 기분에 관한 노래인가? 그의 음악은 '야성적 조합Wild Combination'이었고, 그 역시 마찬가지였다. 7월 4일*의 불꽃놀이처럼 모든 것이 한꺼번에, 순식간에, 사라졌다. 우리가 본 것을 미처 붙잡기도 전에.

* 미국의 독립기념일.

환대의 의미

존 버거
2017년 1월

나는 존 버거가 말하는 모습을 실제로 딱 한 번 본 적이 있다. 2015년 말, 그는 영국 국립도서관에서 예술가에 관한 에세이 모음집 《초상들 Portraits》을 두고 대담 중이었다. 작지만 다부진 몸의 수줍음 많은 작가는 힘겹게 단상에 올랐고, 세월의 풍파가 느껴지는 그의 얼굴 위로는 하얗게 센 곱슬머리가 보였다. 질문을 받을 때마다 그는 머리를 쥐어뜯고 자리에서 몸을 비틀며 한동안 뜸을 들이는 것으로 고심의 기색을 온몸으로 드러냈다. 순간 나는 무대 위에서 실제로 생각 중인 작가를 볼 기회가 얼마나 드문지, 대부분의 연사가 얼마나 언변이 좋고 잘 다듬어졌는지 느끼게 되었다. 버거에게는 생각도 일이었다. 물리적인 노동만큼이나 육체적 부담이 크고 보람 있으며 현실 세계에 실질적인 결과를 가져다주는 노동. 그러니 생각도 땀 흘리는 분투여야 한다. 시급하게 행해지지만 실패할 수도 있다.

그날 오후의 대담에서 그는 환대hospitality에 관해 이야기했다. 참으로 버거다운 개념이다. 환대는 손님과 방문자 혹은 낯선 이를 친절하고 너그럽게 맞이하며 즐겁게 해주는 것으로, 아프거나 다친 사람을 돌보는 장소인 병원hospital과 어원을 함께한다. 아프거나 낯선 이들, 취약하거나 내쫓긴 이들을 위한 친절과 보살핌을 촉구하는 자극은 버거가 수십 년에 걸쳐 심고 가꾼 무성한 언어의 과수원 속 어디서나 쉽게 찾아볼 수 있다.

1972년 맨부커상을 수상한 그는 수락 연설에서 상금의 절반을 흑인 인권 단체인 런던 블랙팬서당London Black Panther Party에 기부할 계획을 밝혔다. 맨부커상을 후원하는 부커매코널 가문이 캐리비안 지역을 수탈해 막대한 부를 쌓았으니 배상 차원에서 상금을 조금이라도 돌려주려던 것이다. "명료함이 돈보다 더 중요하다"라는 말로 그는 연설을 끝맺는다. 세상에는 그러한 명료함을 지닌 사람도, 그것을 그토록 관대한 정치적 목적을 위해 활용하는 사람도 드물다.

그는 예술을 집단이 공유하는 필수적인 소유물로 본다. 그러니 감각적으로 정확하게 기록해야 한다. 회화 작품에 관한 그의 에세이에는 글에 몰두한 예술가의 근면하고 영감 어린 관점으로 본 잊지 못할 이미지들이 가득하다. 페르메이르의 "수조를 채운 물처럼 빛이 가득한" 방. 고야의 "인체에 돋은 추잡한 털을 암시하는" 엇빗 금무늬. 보나르의 "대상을 가질 수 없고 그리운 존재로 뒤바꾸는 녹아내리는 색채". 폴록의 "재바른 어둠이나 밝은 빛줄기가 빽빽이 뒤얽힌 타래 사이로 은빛, 분홍빛, 금빛, 연한 푸른빛 성운이 보이는

거대한 벽". 이렇게 솔직하고, 이렇게 생산적이고, 이렇게 단호하게 캔버스 위에서 펼쳐지는 일이 우리의 삶에 영향을 준다고 평하는 미술비평은 찾아보기 힘들다.

《다른 방식으로 보기Ways of Seeing》에서 버거는 자본주의가 대다수의 사람들에게 이익에 관해 편협한 정의를 강요함으로써 명맥을 이어간다고 썼다. 담장으로 막거나 가르는 지독한 충동 역시 그가 반기를 드는 편협함이다. 타인을 너그럽게 대하라. 차이에 마음의 문을 열어라. 자유롭게 섞여라. 버거는 사람을 믿는다. 호스트host로서의 우리 전부를 믿는다.

호스트. 환대와 병원의 근원을 서성이는 정체 모를 단어가 또 하나 등장한다. 호스트는 환대를 베푸는 개인을 뜻하면서 동시에 집단과 떼, 무리를 의미한다. 그 어원은 두 개의 라틴어로 나뉘는데, 하나는 타인이나 적을 뜻하는 단어이고 다른 하나는 손님을 뜻한다. 나는 이것이 버거의 선물이라고 생각한다. 이러한 자각이나 판단이 언제나 우리의 몫이라는 것을 알려주는 것과 어떠한 대가가 따르더라도 친절을 택해서 인간다운 인간이 되라고 일깨워 주는 것이 말이다.

그들은 오직 꿈꾸네

존 애시베리
2017년 9월

늦은 밤, 밖에는 비가 내리고 세 사람이 존 애시베리John Ashbery에 관한 트윗을 올린다. 이런 식으로 보위의 소식을 들었고, 이런 식으로 내 친구 앨래스터 리드Alastair Reid의 소식을 들었고, 요즘에는 다 이런 식이다. 한번은 지하철 1호선에서 애시베리, 그의 각진 얼굴을 마주하고 있다고 생각한 적이 있다. 그렇게 캐시드럴 파크웨이까지 죽 지나왔는데 알고 보니 그 남자는 에드먼드 화이트였다. 수년 전 첼시에서 열린 〈애시베리 모음전Ashery Collects〉 전시는 그의 거실을 재현해 그의 러그와 그림과 대피 덕Daffy Duck 카툰까지 모아놓았다. 그런데 거기에는 무언가 서글픈 것이 있었다. 무언가 잘못 놓인 것처럼. 그는 언어를 씻어서 전부 애먼 곳에 배치했다. 그 편이 훨씬 좋아 보인다. 언어는 나중에야 도착한다고,* 나는 오늘 아침에도 잘못 읽었다. 말Language은 짐Luggage이요, 마음의 짐Baggage이고, 바깥에는 계속 속상한 비가 내린다. 애시베리가 죽었다, 쉼표, 애시베리가 죽었

다. 이제는 불법인, 그래서 추방될 풀기둥들Pillars of Grass**이 안쓰럽다. 이제 자유를 위해 할 수 있는 게 없네, 두려움에 떨며 기다리는 것밖에는. 당신 없이 나는 길을 잃었는데*** 달콤한 검은 재가 하늘로 피어오르네.

* 원문인 'The language will be arriving later'는 '수화물이 나중에 도착한다The luggage will be arriving later'의 오독일 수 있다.
** 존 애시베리의 시 〈그들은 오직 미국을 꿈꾸네They Dream Only of America〉의 한 구절.
*** 위의 시 인용.

미스터 파렌하이트

프레디 머큐리
2018년 10월

I ♥ 프레디 머큐리. 1980년대의 겨울밤 그가 다이애나 왕세자비에게 전화를 거는 모습을 상상하는 게 즐겁다. 지루함에 못 이겨 몸이 근질거리는 그가 왕세자비를 게이로 분장시켜 로열 복스홀 테번 게이 바에 데려갈 계략을 꾸미고, 야구 모자를 눌러쓴 다이애나는 키득거리며 연거푸 보드카 토닉을 주문한다. 셰익스피어에 버금가는 희극을 기획하는 장난기 많은 단장 프레디. 누추한 술집에 들어가려고 변장한 왕족, 사과빛 뺨을 붉히는 청년으로 변장한 여자, 영국인들이 죽고 못 사는 젠더 역전 코미디. 그는 내가 부고를 듣고 처음으로 울었던 스타다(내 눈물샘을 자극했던 또 다른 스타는 데릭 저면과 데이비드 보위로, 이들은 나의 3대 성인이다). 대중문화의 중심에 선 퀸queen, 노골적인 쾌락주의자인 그가 열망에 부풀어 뻐드렁니쯤은 개의치 않고 매주 〈톱 오브 더 팝스Top of the Pops〉*에 퀴어 감성을 더한다. 집사인 프레디는 고양이와 사진 포즈를 취하고 호화로운 대

저택을 장식한 고급 치펜데일 가구에 새끼 고양이들이 오줌을 싸도 너그러이 용서한다. 영국계가 아니지만 영국인답게 주류 문화 속 동성애자이자 발랄한 연예인이었던 그는 숨기지 않았지만 어쩐지 드러나지 않은, 노엘 카워드Noël Coward**나 벤저민 브리튼처럼 공공연한 비밀 게이였다. 브리튼이 검정 가죽 재킷을 입고 방방 뛰어다니는 모습을 상상하긴 어렵지만 말이다. 〈돈 스톱 미 나우Don't Stop Me Now〉의 뮤직비디오에서는 S&M 클럽 마인샤프트Mineshaft의 티셔츠를 입은 프레디가 등장한다. 그가 사랑해 마지않았던, 뉴욕 워싱턴로에 위치한 그 클럽은 똥오줌 냄새와 크리스코 식용유 냄새가 뒤섞인 룸들이 있고 글로리 홀***과 던전에서는 하룻밤에 열댓 명의 남자들이 섹스를 한다. "오늘 밤엔 정말 즐길 거야." 그가 노래한다. 우리도 느낄 수 있다, 그 순수한 욕정의 리비도적 쾌락을. 마거릿 대처의 핸드백과 영국 철도를 상징하는 획일적인 회청색이 드리운 1980년대 영국에 디오니소스의 현신이 등장한 것이다. 어떻게 헤쳐나갈 수 있었을까? 이성애적 기운을 발산하는 디스코 클럽의 과학 선생 같은 다른 세 멤버들의 싸구려 사나이 록 스피릿에 맞서서 말이다. "리마스터 앨범", "방송 횟수", "더블 플래티넘 기록", "커스텀 메이드 기타"를 외쳐대는 〈톱기어〉 스타일의 사내들이 뒷주머니에 빨간 손수건을 꽂고 씰룩씰룩 걷는 변덕쟁이와 마찰한다. 두 이질적인

*　　영국 BBC 방송국에서 1964년부터 2006년까지 방영한 음악 차트 프로그램.

**　영국의 극작가이자 배우(1899~1973).

*** 벽이나 칸막이에 낸 구멍.

문화는 그렇게 폭발적이고 불안정하게 만난다. 보인다면 읽어라. 주류 문화의 최정점에서 새어 나오는 암호화된 신호를. 토요일 저녁 생중계된 웸블리 경기장 공연에서 남자와 섹스하는 남자가 오해의 여지 없이, 아무런 제약 없이 무대를 누비며 뛰어다닌다. 종마처럼 쉬지 않고 날뛰는 그의 청바지 사타구니가 닳고 닳았다. 프레디가 에이즈 합병증 폐렴으로 세상을 떠난 1991년은 동성애 금지법 섹션 28이 시행된 지 3년째 되는 유감스러운 해였고, 국가가 노골적으로 동성애 혐오에 불을 지핀 탓에 에이즈 공포가 창궐하고 수천 명의 사람들이 죽어가고 카포지육종과 핼쑥한 뺨으로 인해 나이에 맞지 않게 폭삭 늙어버린 남성들이 런던 거리를 가득 메우던 시절이었다. 마지막 뮤직비디오 〈그게 우리의 삶이니까These Are the Days of Our Lives〉에 등장하는 그는 걸어 다니는 해골처럼, 볼품없는 꼭두각시처럼, 과거의 성적 카리스마는 온데간데없이 추리닝 바지와 고양이가 그려진 조끼를 입고서 얼굴에 두터운 분을 칠하고 손바닥에 쏟아지는 빛을 받아낸다. 그 시절 그를 대하던 세상의 태도가 지금이라고 많이 달라진 것은 아니다. 2018년 영국의 일간지 〈메일〉에 그와 전 여자 친구 사이의 흔들리지 않는 유대를 다룬 기사가 실렸다. 악의적인 기사문에는 익숙한 표현들이 가득하다. "무지각한 행동… 수백 명과 잠자리… 명성을 악용해 잠자리 상대가 끊이지 않았다." 여전히 저변에는 그가 에이즈라는 형벌을 받았다는 믿음이 깔려 있다. 한 팬 사이트에서는 이런 코멘트를 발견했다. "솔직히 프레디가 1987년 이전에 에이즈에 걸린 거라면 그는 수백 명을 죽음

으로 내몬 책임이 있다. 살인의 책임 말이다." 인터넷은 이러한 태도를 보전하는 옹고제로, 레즈비언 어머니 밑에서 젠더 플루이드* 청소년으로 성장한 나의 유년 시절에는 이러한 태도가 만연했고, 우리를 둘러싼 벽이 점점 좁아지는 기분이 들었다. 동성애자로 사는 기쁨, 프레디는 내게 그 기쁨의 전형을 보여주었다. 긴 다리에 크고 짙은 갈색 눈을 가진, 욕망을 매력으로 바꾼 그는 세상에서 제일 섹시한 남자다.

* 젠더 퀴어gender queer의 하나로 성별이 유동적으로 전환되는 젠더.

당신도 그렇다고 말해줘

볼프강 틸만스
2019년 2월

1.

나는 우리가 어디로 가고 있는지 모르겠다. 심지어 내가 뭘 보고 있는지도 언제나 확실치 않다. 어떤 것들은 나를 감동시키고 어떤 것들은 두렵게 하며, 어떤 것들은 길을 잃은 듯 혼란스럽거나 이미 한물간 것처럼 느껴지게 한다.

2.

브렉시트 투표 직전 어느 무더운 날, 나는 볼프강 틸만스Wolfgang Tillmans의 유럽 포스터*를 구하기 위해 브로드웨이 마켓에 있는 돈론 서점에 갔다. 우리는 모두 웃고 있었고 때는 여름이었다. 나는 해변을 잠식하는 파도를 포착한 사진 포스터를 골랐다. 포스터에는 이런

* 유럽연합 탈퇴를 반대하는 캠페인의 일환으로 만든 투표 독려 포스터.

문구가 적혀 있었다. "사람은 섬이 될 수 없다. 국가도 그렇다." 지금은 남편의 서재에 놔뒀다. 벽에 걸어두고 볼 자신이 없는 탓이다.

3.

자유로운 몸. 1990년대에 나는 도로 건설 반대 시위대와 함께 살았다. 우리는 지저분하고 나무 타는 냄새가 났으며 트리 하우스에서 잠을 자고 양동이 물로 몸을 씻었다. 우리는 지구를, 숲을 지키고 싶어서 몸으로 기계 앞을 막아섰다. 틸만스의 사진을 보면 종종, 오래전의 내가 떠오른다. 단순히 〈나무 위에 앉아 있는 러츠와 알렉스 Luts and Alex Sitting in the Trees〉 사진만이 아니다. 시위대 사진이나 클럽 사진, 무엇이든 사람들이 서로 껴안고 있거나 거리에 있는 사진이라면 모두가 그렇다. 내 몸이 불쾌하게 느껴지는 경우는 다양하다. 단순히 추해서가 아니라 내 몸이 내 몸 같지 않거나 변하는 것 같고, 만질 수 없고, 덧없이 느껴지는 매개체나 데이터나 소비자나 대상이 된 것 같을 때 말이다. 나는 이 사진들이 좋다. 진정한 유토피아를 보여주기 때문이다. 사진 속 유토피아는 풍요롭게 널려 있어서 지금이라도 가닿을 수 있다. 내 말은, 공짜란 말이다. 그저 맞잡은 손, 아마도 구강성교, 입을 맞추는 두 소녀, 제멋대로 자른 실버 드레스를 입은 소년. 이런 것이 전혀 위험하지 않은 척하는 것도 아니고, 그런 사랑의 자유로운 행사가, 그런 신체의 자유로운 움직임이 사람을 죽게 할 수 있다고 말하지도 않는다. 그저 풍부하게 기록되어 있다.

4.

아름다움을 발견하고 아름다운 것(레몬과 사과꽃, 깨진 달걀)을 마음껏 볼 수 있게 하는 것. 그러한 아름다움이 불안정한 것이며 왔다가 덧없이 사라질 수 있고, 그래서 노력이 필요하다는 사실을 보여주는 것. 나는 그것이 세상에 어떤 존재가 될 것인지 선택한다는 점에서, 무엇을 볼 것이며 무엇이 나를 살아 있게 하는지 선택한다는 점에서 정치적이라고 본다. 나라면 레몬을 꼽을 테지. 〈17년간의 보급품17 Years' Supply〉*도 빼놓을 수는 없다.

5.

우리가 무엇을 보는지가 언제나 확실치 않다는 의미에서도 정치적이다. 숟가락이 아니다, 접힌 종이지. 돌멩이가 아니다, 감자지. 햇살이 아니다, 탐조등 불빛이지. 관심을 가지고 보지 않아도 될 대상은 없다.

6.

한번은 친구와 싸웠는데 우리는 테이트 모던 갤러리에서 열린 볼프강의 회고전에서 마주쳤고, 나는 이끼 낀 배수관에서 쏟아지는 비눗물 사진에 압도당해서 정신을 잃는 줄 알았다. 너무도 아름다

* 볼프강 틸만스의 사진 작품 제목으로, 상자 안에 약병이 가득하고 일부 약병에는 틸만스 본인의 이름이 적혀 있다.

운 사진이어서 머리를 한 방 얻어맞은 기분이었다.

7.

나는 세상에서 일어나고 있는 일이 무섭다. 그래서 누군가가 진실이 만들어지는 과정을 지켜보고 그것의 형성이나 해체 단계를 도해한다는 사실이 기쁘다.

8.

사진이 (복제와 훼손, 소멸이 가능한 취약하고 하나가 되는) 몸과 같다면 몸은 과연 사진 같을 수 있을까? 구상되고 현상되고 전시되는 것*. 나는 우리가 평등하게 함께했으면 한다. 모두를 위한 자리는 충분한가? 나는 그렇다고 본다.

* '수태되고, 성장하고, 시선을 받는 것conceived, developed, regarded'이라는 중의적 해석도 가능하다.

/

대
담

/

✧

누군가는 무슨 일이 일어나고 있는지 직접 관찰하고 묘사할 수 있고,
다른 누군가는 기분 전환을 위한 희극을 제공할 수 있으며,
또 다른 누군가는 우리의 새로운 존재 방향을 모색하기 위해
어둠을 더듬고 나아갈 수 있다.

—조지프 케클러

조지프 케클러와의 대화

2018년 2월/2019년 3월

조지프 케클러 Joseph Keckler 는 가수이자 이야기꾼이다. 독특하고 변칙적이며 별나고 이례적인 시선으로 주변부를 관찰하는 방랑자이기도 하다. 〈뉴욕 타임스〉는 그를 두고 "전통적인 경계를 허무는 음역의 보컬 재능을 지녔다"라고 평한다. 오페라식 훈련을 받은 그는 3옥타브를 넘나드는 음역을 활용해 흡사 슈베르트나 헨델이 작곡한 듯한 아리아를 선보이지만 막상 공연 자막을 읽어보면 끔찍했던 여행이나 꽉 끼는 바지와 같이 터무니없는 이야기를 하고 있다(궁금하다면 구글에 〈마술 버섯* 아리아 Shroom Aria〉를 검색해보라). 미시간주 출신이지만 까마귀 깃털 같은 머리끝부터 끈 풀린 검정 부츠를 신은 발끝까지, 죄다 블랙으로 중무장한 뉴요커다. 2011년 뉴햄프셔주에 머물던 그를 처음 만났을 때 나는 그의 은색 재킷과 흠잡을

* 환각 작용을 일으키는 버섯.

데 없는 매너에 두 번 놀랐다. 그는 내가 아는 가장 매력적인 사내이 자 가장 향기로운 사람이며 친애하는 친구다. 여행이 잦은 그와 나 는 이따금 같은 도시에 머물게 되고, 그럴 때면 만나서 예술과 공연 과 젠더와 성에 관한 길고도 두서없는 대화를 나누느라 시간 가는 줄 모른다. 그는 최근 출간한 (실화에 가까운) 에세이 모음집《편편한 세상의 끝에 선 용Dragon at the Edge of a Flat World》에서 자기 자신을 "무명 인 모사자"로 묘사한다. 나는 그 말이 그에게 이상한 것을 끌어당기 는 재주가 있다는 말로 들린다. 그는 진정한 보헤미안 환경 속에 사 는 주위 사람들―테인이라 불리는 마녀, 지박령에 사로잡힌 목소 리 코치, 자신이 일하는 대학 사무실을 워홀의 싸구려 버전 '팩토리' 로 바꾼 나이 든 클럽 키드 겸 학과장―의 일화와 고백을 흡수해 넋 을 빼놓는 이야기와 공연으로 탈바꿈시킨다. 작가이자 가수인 그가 언어를 한계까지 몰아붙이고, 공연가인 그가 기이하게 지휘한다.

올리비아 랭(이하 OL): 커피 마셨어요?

조지프 케클러(이하 JK): 네, 30분째 들이켜는 중이에요.

OL: 잘했어요. 좋네요. 지금 어디죠?

JK: 시애틀에서 투어 중이에요. 직전에는 텍사스주 오스틴에서 공 연을 했고요. 그리고 밴쿠버에도 들렀는데 공연장이 전에는 포르노 극장이었대요. 만나는 밴쿠버 사람마다 신나서 그러더 군요. "여기 원래 포르노 극장이었어요!" 당신은요? 요즘 어떻 게 지내요?

OL: 나는 지금 케임브리지에 있는 우리 집 꼭대기 서재에 있어요. 《크루도》가 나오기 전에 올해 말까지 끝내야 하는 에세이집 《에브리바디》를 조금이라도 더 쓰려고 머리를 쥐어짜면서요. 지금 쓰는 챕터는 폭력과 섹스와 프랜시스 베이컨과 홀로코스트에 관한 부분이에요. (웃음) 왜 이렇게 칙칙하고 우울한 책을 쓰는지 모르겠어요. 곧 자료 조사차 베를린에 갈 거예요. 당신은 친구 차비사 집에 있는 거죠?

JK: 네. (웃음) 차비사가 기르는 새 위에 담요를 덮어놓고요. 그래야 좀 조용하니까요.

OL: 어젯밤에 《편편한 세상의 끝에 선 용》을 다시 읽었는데 마음에 걸리는 부분이 있어서 꼭 얘기하고 싶었어요. 고양이를 많이 키웠던 당신 어머니에 관한 단편 〈캣레이디Cat Lady〉에서는 말 안 했지만 다른 데서 실은 당신에게 고양이 알레르기가 있다고 그랬잖아요. 생각해 보니 약간 놀라워서 말이죠.

JK: (웃음) 네. 별 설명을 안 했죠. 모두들 그 이야기를 물어봐요. 어떤 이들은 엄마한테 분노를 표하더군요.

OL: 나는 분노를 느끼진 않았어요. 오히려 재밌던걸요.

JK: 재미라—다행이네요. 자라면서 내가 온갖—먼지, 꽃가루, 동물 비듬—알레르기가 있는 병약한 아이라는 걸 깨달았지만 나 역시 고양이를 좋아했어요. 심지어 새끼 고양이를 집에 데려온 적도 있는걸요. 그러니 나도 공범인 셈이죠.

OL: 책에 실린 이야기들이 시간순이 아니고 그냥 펼쳐져요. 나중에

일어난 일 덕분에 과거의 일화가 이해되기도 하고요. 이를테면 당신 알레르기 이야기처럼요. 초반에 당신 스스로를 "무명인 모사자"로 묘사하잖아요. 굉장한 표현이라고 생각했어요.

JK: 어릴 때 가수들한테 푹 빠져 살았는데 루니 툰의 성우 멜 블랑도 가수 못지않게 좋아했어요. 그가 벅스 버니, 대피 덕, 트위티를 비롯해 모든 캐릭터를 연기했고, 저는 그의 목소리 변조 기술에 매료됐었죠. 보이스오버 예술가에 대해 배우고 싶어서 늘 만화영화 캐릭터들을 흉내 내고 다녔어요. 그러다 10대가 되면서 대중문화에는 흥미를 잃었고 더는 텔레비전도 보지 않았어요. 그러면서 자연스럽게 제 주변 사람들 흉내를 내게 된 것 같아요. 세상에 알려지진 않았지만 뛰어난 재주를 지닌 사람들을요. 그래서 유명인 모사자의 반대라고 하는 거예요. 무명인 모사자인 셈이죠.

OL: 나는 당신의 시야에 포착된 사람들로 채워진 그런 사소하고 별난 순간을 그냥 넘기지 않고 전달할 뿐 아니라 확장해서 오페라처럼 만들어낸 그 예술적 충동이 좋았어요. 당신은 그런 상황 속에서 꽤나 충격적이면서도 감동적이고 동시에 웃기면서도 터무니없는 무언가를 끄집어내요. 그리고 당신이 잘하는 과장과 왜곡을 통해 표현해내죠.

JK: 그들을 묘사하는 부분이요, 아니면 실제 공연에서요?

OL: 글쎄요, 내 생각에는 둘 다 해당되는 것 같은데. 그들을 떠올리며 글을 썼을 뿐만 아니라 공연도 하니까요. 굳이 하나를 꼽으

라면 후자인 것 같아요.

JK: 내가 이야기하고픈 끌림을 느끼는 사람들 다수도 무대만 없을 뿐, 공연가들이에요.

OL: 네, 알아요. 《편편한 세상의 끝에 선 용》에 보면 당신이 수년간 거쳐온 목소리 코치들의 이야기가 나오죠. 독특하고 재능 있는 여성들인데 직접 스타덤에 오르지는 못하고 다른 사람들에게서 성공을 이끌어내려고 하는 그들이 묘하게 매력적이고 위엄 있게 느껴졌어요.

JK: 맞아요. 그들은 스튜디오를 일종의 무대처럼 활용해요. 다른 사람들도 마찬가지예요. 대학의 학과장이면서 최연장자 '클럽 키드 온 더 블록'인 제리 비스코라는 사람에 대해서도 긴 이야기를 썼는데, 그녀는 매일 매 순간 의상이나 행동으로 시선을 사로잡아요. 저는 직업상 공연가는 맞지만 대단히 사교적인 성격은 아니에요. 대개는 차분하게 지켜보는 쪽이죠. 과장에 있어서 내가 감히 넘볼 수 없는 이런 사람들에게 둘러싸여 있을 때는 특히 그래요. 그들에 관한 글을 쓰면서 머릿속으로 그들만을 위한 무대를 만들어요.

OL: 당신이 그들한테 강렬히 끌리는 건가요? 아니면 당신도 그들을 똑같이 끌어당기는 걸까요? 우리가 길거리에서 같이 놀다 보면 왠지 당신은 생전 모르는 사람들과 한참 동안 대화를 주고받는데 나는 '오 맙소사, 난 전혀 말 섞고 싶지 않아' 하고 생각할 것 같아요. 나는 당신이 사람들의 이런 놀라운 고백이나

퍼포먼스에 그토록 열려 있는 점이 흥미로워요.

JK: 글쎄요, 앞으로는 여러모로 더 많은 경계를 두려고 해요. 돌이
켜 보면 지금까지는 경계가 거의 없었어요.

OL: 나쁜 경계를 가지고 있다고 생각해요? 나쁜 경계라는 건 예술
에서는 좋은 건가요?

JK: 책에 이런 질문들을 저 스스로에게 던지는 부분이 나와요. 〈전
시Exhibition〉라는 단편인데 오해로 인해 어색하고 원치 않는 성
적 상황에 휘말린 상황이죠. 어느 외교관의 고층 아파트 안, 사
방에 맨해튼의 밤하늘과 조명이 펼쳐진 유리벽 침실에서 일어
난 일이에요. 잠시나마 내 경계가 그 유리벽과 같다는 생각이
들었어요. 동시에 내가 나중에 글로 쓰기 위해 이런 이야기의
전개와 주변인들의 행위를 허락하는 일종의 포식자는 아닌가
자문하기도 했죠.

OL: 하지만 그런 묘사들에 놀라울 정도로 애정이 담겨 있고 감동
적이기까지 하던걸요. 전혀 조롱하는 것 같지 않았어요.

JK: 당연하죠. 약간의 흡혈귀 짓을 할 때도 있지만 나는 내가 이야
기하는 인물들을 사랑해요. 사랑하고 싶어 하죠. 내가 도널드
트럼프에 관한 글을 쓰는 일은 없을 거예요. 그를 사랑하진 않
으니까요.

OL: 그와 한동안 어울리면 어쩐지 쓸 것 같기도 한데요. 뭔가 다른
면을 보겠죠.

JK: 그럴까 봐 걱정이에요, 사실.

OL: 예술의 경계에 관해 더 이야기해보죠. 당신은 경계를 넘나들고 남들이 엄격하게 규정하는 경계를 구분하지 않잖아요. 이를테면 장르적 경계 같은 것 말예요.

JK: 사실이에요. 어떻게 사적인 경계 결핍에서 예술적 경계 부족까지 간파해 냈죠? (웃음)

OL: 당신의 작품 속 대사들에는 그런 느슨한 면, 유동성이 있어요.

JK: 그건 범주화된 언어를 거스르는 문제로 돌아가는데요, 제가 딱히 범주에 저항하거나 하는 건 아니에요. 가끔 인터뷰를 할 때 이런 질문을 받아요. "노래도 하고 글도 쓰고 영상도 제작하십니다. 본인의 작품을 설명하기 위해서는 어떤 언어를 사용하시나요?" 혹은 "무엇이 당신의 본질입니까?"

OL: 참 따분한 질문이네요.

JK: 내가 그렇게 종잡을 수 없거나 중심이 없다는 생각이 드나 봐요. 그럴 때면 잘린 불가사리가 된 기분이 들어요. 하나의 완전체가 되기 위해 고군분투하는 파편 더미인 거죠.

OL: 특히나 본질이 이렇게 이리저리 넘나드는 경우에는 말이죠.

JK: 맞아요. 당신의 책에도 비슷한 움직임에 관한 이야기가 나와요.

OL: 한 가지에 고정되고 싶지 않고, 이리저리 움직일 수 있다는 사실이 신나니까.

JK: 이해해요. 그래서 어떤 연구가 필요할 때 예술가들의 발자취를 따라가 보기도 하는 거죠.

OL: 죽은 예술가들의 발자취요.

JK: (웃음) 맞아요. 버지니아 울프가 몸을 던진 기나긴 강을 따라 걷거나 테너시 윌리엄스의 늙은 망령과 시간을 보내기도 하죠. 이렇게 당신이 가시화한 연구는 일종의 퍼포먼스가 돼요. 거기에 당신 자신도 등장시키죠. 그들의 전기가 당신의 자전적인 서사, 유대 관계, 기억들과 얽히고설키게 돼요. 당신의 글은 한 번에 많은 것을 하는 것 같아요.

OL: 분명하게 선을 그은 하나의 예술 형식을 고집하는 것, 나는 그게 정말 힘 빠지는 일이라고 봐요.

JK: 그래요. 내가 보기에 당신은 의도적으로 비평이나 전기를 거부하는 게 아니에요. 그저 틀에 갇힌 사람이 아닌 거죠.

OL: 그런 면에서 일인칭 서사는 참 흥미로워요. 부자연스럽지 않게 의식적인 면을 전할 수 있게 해주거든요. 우리가 침투할 수 있는 다양한 충위도 함께요. 아주 사적이거나 지적이면서도 매우 추상적이거나 관능적인 면을 표현할 수 있지만 마음껏 머무를 수 있는 자유로운 공간처럼 느껴져요. 그렇게 자전적일 필요도 없어요. 내 말 무슨 뜻인지 알겠어요?

JK: 조금은요. 좀 더 이야기해 줄래요?

OL: 일인칭시점에서 글을 쓰면 흔히들 본인 이야기를 한다고 생각하죠.

JK: 자기 자신에 관한 이야기를 하고 싶은 거죠.

OL: 맞아요. 하지만 상당히 피상적이고 자아도취적인 방식이기도 해요.

JK: 게다가 에고ego와도 관련이 있는 방식이고요.

OL: 그래요. 그러니까 단순히 세상을 실제로 경험하는 자아가 아닌 거죠. 이편이 훨씬 흥미진진한 데다가 언어로 표현하는 데도 제약이 있어서 언어로 포착하는 작업 자체가 재밌어요. 당신이 쓴 〈도시의 소리와 잡음Souds and Unsounds of the City〉 끝부분에 방에 조용히 혼자 있는 장면을 묘사한 놀라운 부분이 나와요. 조지프 케클러라는 사람 자체와는 전혀 관계가 없는 이야기지만 이런 경험은 작가가 '나'라는 화자 없이는 전달하기 힘들어요. 당신은 왜 일인칭을 쓰죠? 당신의 글은 사실상 전부 일인칭이 아닌가요?

JK: 대개는 그렇죠. 나를 살아 있는 관찰 기구 같은 걸로 생각하고 싶거든요. 잠깐만요, 당신의 신작 《크루도》는 삼인칭이잖아요! 여러모로 전작에 비해 훨씬 폭로적인 자전적 이야기라는 생각이 드는데요. 첫 소설이기도 한데, 당신 자신을 캐시 애커로 간주하면서 이따금 그녀의 삶과 당신 삶의 경계를 흐리게 만들어요. 애커의 문학 도용의 변주를 보여주는 거죠.

OL: 전에도 캐시 애커의 책을 읽은 적은 있지만, 크리스 크라우스가 쓴 《캐시 애커 전기》에 관한 서평을 쓰면서 그녀의 창작 과정이 굉장히 흥미롭게 느껴졌어요. 그녀는 먼저 도서관에 가요—아, 이건 애커가 데뷔작을 쓰기 전에 샌디에이고에서 시인 데이비드 앤틴 밑에서 공부할 때 이야기예요—이를테면, 화가 툴루즈 로트레크Toulouse Lautrec나 살인자의 역사에 관한 책

들을 빌려서 일인칭으로 바꿔 표절하는 거예요. 그러니까 "내가 이랬다, 내가 저랬다" 하면서 다른 사람의 글을 더 재밌게 바꾸는데 진짜 괜찮더라고요. 그래서 좋아, 그렇다면 내 인생을 가지고 캐시 애커를 주인공 삼아 삼인칭으로 써보면 어떨까? 했던 거예요. 그러니까 이 소설은 나와 내 친구들, 나의 관계와 내 머릿속에서 일어난 일들에 관한 것이지만 모든 것이 캐시 애커라는 인물에 투영되어 있어요. 훨씬 자유롭고 즐거운 작업이었죠. 어느 때는 내 자전적인 이야기가 그녀의 이야기에 자리를 내주기도 하고 꽤 왔다 갔다 해요. 당신도 거기 등장하는 친구 중 하나인걸요. 사실, 꽤나 초반부에 이름이 나와요. 기분이 어때요? 묘사는 마음에 들던가요?

JK: 영광이었죠. (웃음) 내가 늦다고 했지만요.

OL: 아니잖아요! 그렇게 안 써 있어요! 이제 시작 단계라고 했지!

JK: 그게 나는 늦었다는 말 같은데요.

OL: 늦었잖아요! 역사적으로는 당신이 늦었던 시기가 있는 거예요. (웃음)

JK: 그 덕분에 다른 방식으로 "캐시가 이랬다, 캐시가 저랬다" 하고 말할 동력을 얻었나요?

OL: 네, 캐시는 뭐든 할 수 있어요. 해방된 느낌이었죠. 나는 천천히 쓰는 편인 데다가 사전 조사도 많이 필요해요. 모든 것이 놀라울 만큼 정확해야 하고 꼼꼼히 따져봐야 하고 조사도 해야 하니까 솔직히 말하면 꽤나 암울한 작업이에요. 하지만 이 책은

7주밖에 안 걸렸어요. 폭풍처럼 써 내려갔죠. 수정도, 다시 쓰기도 필요 없는 완전히 새로운 방식의 글쓰기였어요. 게다가 급격히 통제 불능이 되어가는 정치 상황에 관한 글을 쓰는 방법이기도 해요. 《에브리바디》에서는 폭력의 정의와 가능성이 5초마다 한 번씩 바뀌는 세상에서의 폭력에 관한 글을 쓰려고 하고 있어요. 트럼프의 트윗과 함께 상황이 매번 바뀌죠. 나는 감히 쫓아갈 수 없었어요. 관점이라는 걸 형성할 안정적인 지점을 찾지 못했거든요. 소설로 전환하면서 속도를 낼 수 있었어요. 어조라는 권위의 부담 없이 무슨 일이 일어난 건지 되짚어볼 방법을 찾게 된 거죠. 굉장히 자유로운 경험이었어요.

JK: 나도 그런 글쓰기의 리듬을 느꼈어요. 당신의 다른 책들은 아주 서정적이죠. 이건 대가의 스타카토 연주 같아요.

OL: 저녁에 교정을 보고 있었는데 불현듯 내가 쉼표를 하나도 찍지 않았다는 사실을 깨달았어요. 쉼표를 더 찍어야 할까요? 하지만 소설가 거트루드 스타인도 구두점에 관한 위대한 에세이에서 쉼표는 독재자라고 했잖아요. 나는 사람들이 자기가 원할 때 숨 쉴 권리가 있다고 봐요.

JK: 쉼표가 해고당한 것 같네요.

OL: 맞아요. 파면되었어요. 내가 잘랐어요. 트럼프가 코미*를 자른

* 도널드 트럼프는 2017년에 제임스 코미 FBI 국장을 전격 해임한 바 있다. 해임 당시 코미는 트럼프의 대선 캠프가 러시아와 내통해 대선에 영향을 끼쳤다는 의혹을 수사 중이었다.

것처럼 나도 쉼표를 자른 거예요.

JK: (웃음) 그러게요!

OL: 당신이 쓴 글 가운데 실제로 일어난 일은 얼마나 되나요?

JK: 많아요. 그렇지만 다수가 실제와는 다른 결말을 암시해요. 어떤 일들의 전개 방향성이 보이면 그 방향을 따라가 보는 거죠. 이를테면 실제로는 누군가와 수년에 걸쳐 쌓은 관계나 수년 동안 벌어졌던 일을 가지고 24시간 안에 일어난 것처럼 바꿀 수도 있어요.

OL: 아니면 구조화되거나 형상화된 아리아를 만들기도 하죠. 공항 가는 길에 관한 GPS 노래처럼 말이에요.

JK: 사실, GPS 이야기는 실화예요. 그 10분 동안 일어났던 일이 아니었다면 제 연애에 관한 노래를 쓸 일은 없었을 거예요. 그 친구를 5년 동안 만났는데 관계가 틀어지고 나서 집으로 돌아가는 비행기를 타려는 나를 그 친구가 공항까지 태워줬어요. 그때 GPS가 켜져 있었는데 신기하게도 정반대 방향에 있는 다른 목적지로 설정이 되어 있었고, 친구도 굳이 기계를 끄려고 하지 않았죠. 그래서 길을 하나 지날 때마다 GPS가 다시 되돌아가라고 말하는 거예요. 살면서 가장 슬펐던 순간이기도 했지만 동시에 계속해서 침묵을 깨며 엉뚱한 방향으로 안내하는 기계의 방해를 받는 상황이 우습기도 했어요. 그리고 이 얼마나 얄궂은 인생의 장난인가, 하는 생각이 들었죠. 그래서 문법도 안 맞고 말도 안 되는 언어로 오페라 아리아를 만들고 영어

자막을 띄운 거예요.

OL: 당신 책에는 그런 언어 파괴가 일어나는 사건들이 등장해요. GPS 음성만이 아니라 아기 목소리를 내는 사람들, 왜곡된 말을 하거나 계속 같은 말을 하다가 결국에는 갈피를 잃어버리는 사람들 말이에요. 당신의 묘사는 굉장히 정확하면서도 그런 언어적 파괴의 순간에 어쩔 줄 몰라 하는 게 느껴져요.

JK: 그럴 거예요. 왠지 모르지만 언어는 내게 굉장한 부담이거든요.

OL: 언어를 불신하나요? 그래서 언어에 벌을 주는 건가요?

JK: 글쎄요. 난 언어를 사랑하지만 종종 의사소통이 안 되는, 그러니까 말이 안 통하는 순간을 되짚어볼 때가 있어요. 맞다, 아기 말투! GPS 노래에서 아기 말투가 궁극적인 사랑의 언어인지 아니면 위축된 사랑의 언어인지 물어요. 내가 '섀도 랭귀지_{shadow language}'라고 부르는 넌센스 표현들의 일부는 아기 말투에서 비롯된 것들이에요. 이전의 자전적 아리아들의 경우에는 당시에 만났던 친구가 다른 언어들로 번역해 주기도 했고요. 그러니까 이제는 번역가도 없이 노래할 가상의 외국어를 만들어야 하는 처지였던 셈이죠.

OL: 오, 그렇군요. 〈캣레이디〉에 내가 따로 적어놓은 구절이 있는데, "엄마는 언어 그 자체를 병적으로 끌어안았다"라는 부분이에요. 저는 이게 굉장히 재밌는 아이디어라고 생각했어요. 언어를 사랑하고 아주 능란하게 구사하지만 동시에 언어를 극단까지 몰아붙여 넌센스로 만들어버리는 것 말이에요. 어떤 표

현을 가지고 온갖 방식으로 비틀어야 하니까 가수로서도 넌센스를 다루는 셈이죠. 그래서 작가 겸 가수라는 사실이 꽤나 흥미롭게 느껴져요. 작가라면 불가능할 수도 있는 방식으로 언어를 조종하니까요.

JK: 가수로서 공연을 할 때는 노랫말에 담긴 사전적인 의미는 지우고 그 안에 다양한 의미를 채워 넣게 돼요. 그러다 보면 정신병원에 갇혀 똑같은 단어나 문장을 계속 반복하고 있는 듯한 기분이 들기 시작하죠. 목소리는 '부산물'로 치부되곤 해요. 언어의 의미 너머에 있는 것 말이에요.

OL: 목소리에 담긴 감정을 말하는 건가요? 아니면 가수의 개인적 이야기? 그게 무슨 뜻이죠? 한 번도 들어본 적 없는 말이에요.

JK: 여기서 끌어들이고 싶진 않지만, 아마 라캉의 논리일 거예요. '의미화signifying operation'에서 목소리는 부수적인 것이라는. 난 개인적으로 목소리를 존재는 느낄 수 있지만 볼 수는 없는 제2의 신체로 생각하는 게 좋아요. 어쨌든, 발화된 말, 노래로 불러진 말은 다른 차원을 갖는 거죠.

OL: 내 생각에 발화 언어의 차원은 문자 언어보다 훨씬 더 무시무시한 것 같아요.《외로운 도시》에서도 다룬 적이 있는데 발화된 말은 우둔하거나 부적절하게 해석될 여지를 내포하니까요. 잘못 들리거나 제대로 전달되지 않는 목소리의 위험성을 느끼죠. 입과 귀의 간극이 글과 눈의 간극보다 훨씬 더 강력하고 위험해요. 이런 위험성이 언어에 항상 도사리고 있다가 어느 순

간이 되면 나 자신도 이해할 수 없는 지경까지 추락하게 돼요.

JK: 맞아요. 그리고 입 밖으로 나온 말들이 더 긴박하죠.

OL: 네. 당신의 목소리 코치인 그레이스에 관한 단편 〈목소리 훈련 Voice Lesson〉에도 나오는 이야기이죠. 당신이 노랫말을 계속 부르는데 이런 공포에 관한 거예요. "나한테는 벼룩이 있다. 강아지도 벼룩이 있다. 고양이도 벼룩이 있다." 내용은 끔찍한데 정말 좋았어요.

JK: 그건 목소리 코치가 진짜로 만든 거예요. "그 고양이한테는 벼룩이 있다", 이렇게 시작하는 훈련인데, 그저 소리를 내기 위해 고안된 노랫말이죠. 자음과 모음이 어디에 있고 소리가 나는 정확한 위치가 어디고, 뭐 그런 거요. 그다음에는 "개한테 벼룩이 있다", 다음에는 "나도 벼룩이 있다. 너도 벼룩이 있냐? 우리 모두 벼룩이 있구나", 이런 식으로 반음계씩 높아지는데 결국에는 서서히 벼룩이 득실거리는 상황이 되죠.

OL: 웩! 그런 고딕적인 느낌에 관해 물어볼 참이었어요. 당신 책에는 악마와 장례식, 유령과 심지어 파헤쳐진 고양이 사체도 등장하는데 장난스럽기도 하지만 그 이면에 얼마나 많은 폭력성이 자리하는지 깨닫고 놀랐어요. 몇몇 여성은 애인한테 두들겨 맞기도 하고 게이 바는 불에 타버리죠. 다양한 어둠이 드리워 있는 것 같아요.

JK: 이따금 한 사람을 형성하거나 완전히 바꾸어놓는 트라우마적 사건에 대해 생각할 때가 있어요. 유령에 있어서는 겉으로는

회의론자고 속으로는 신내림을 받았다고 해두죠.

OL: 그런가요? (웃음)

JK: 그렇다고 할 수 있어요.

OL: "식료품점에서 난 항상 그 말을 한다."

JK: 나는 항상 오컬트 이미지에 충동적으로 끌렸어요. 동시에 마녀 문화는 우스꽝스럽고 유치하다고 생각했죠. 그쪽 세계에 알레르기 반응을 보이면서도 동시에 이상하게 끌려요. 열두 살이 되던 해에 내가 '위령의 날All Souls' Day'이기도 한 '죽은 자들의 날Day of the Dead'에 태어났다는 걸 알았지만 그보다 훨씬 어릴 때부터 해골이나 눈에서 빛을 뿜는 두건을 쓴 존재를 그리고 놀았어요. 이런 것들이 언제나 재밌었어요. 유령만 보면 들떴고요. 그러니까 고딕 추종자인 셈이에요…. 하지만 아이러니도 고딕의 일부라고 생각해요. 처음으로 존경한 인물은 스크리밍 제이 호킨스Screamin' Jay Hawkins*예요. 그가 이런 것들을 전형적으로 보여준다고 생각해요. 그는 우스꽝스러운 무대를 꾸몄고 신기에 가까운 행위를 선보였어요. 해골 달린 지팡이를 든다든가 관에서 나온다든가, 하지만 동시에 그의 목소리에는 굉장한 힘과 위엄이 있었어요. 진중함이 내재되어 있었고 일종의 신성함이 느껴졌죠. 그 지점이 내가 머물고 싶은 곳이에요. 자칫 터무니없이 느껴질 수도, 신성하거나 위엄 있게 느껴

* 쇼크 록의 창시자로 알려진 미국의 뮤지션(1929~2000).

질 수도 있는 그 지점 말이에요.

OL: 제 느낌에 마음속으로 우린 둘 다 예술의 급진적 가능성을 믿는 것 같아요. 우리를 정신적으로 재편하는 무언가를 볼 수 있는 힘 말이에요. 당신도 마력을 원하죠? 당신도 모순적이고 아이러니한 것을 원하면서 동시에 제임스 볼드윈의 표현대로 '평화를 방해하길' 원할 거예요.

JK: 맞아요.

OL: 내 생각에 예술을 논하는 것은 급격하게 감상적이거나 너무 안이해질 위험이 있는 것 같아요. 당신이 전에 했던 말 중에 스타는 추락하는 외계인 같아야 한다는 멋진 말이 있었는데, 이런 생각이 들었어요. 내게 정말로 큰 영향을 주는 작품도 나를 안심시키는 작품이 아니라 나를 불안하게 하는 작품들이라는 생각요.

JK: 예술은 우리의 현실을 생생하게 느끼게 해주는 또 다른 현실이에요. 그리고 최고의 예술은 관중에게 자리를 내어주는 예술이라는 생각도 들어요. 대부분의 오락거리가 폐쇄적인 것 같아요.

OL: 관중이 배제되는 건가요.

JK: 내가 배제되죠. 폐쇄적인 오락거리는 오락에 빠져들고 싶은 갈망뿐만 아니라 내 존재로부터 벗어나고픈 욕망도 만들어내요. 반면 예술, 특히 좋은 예술에는 일종의 공백이 존재해요. 내 존재의 분자구조를 완전히 재배치하면서도 그 안에 열린 공간

이 있는 거예요. 예술은 나의 경험을 너무 확고하게 정해놓지 않아요.

OL: 좋아요, 이제 슬슬 중요한 질문으로 마무리하죠. 지금과 같이 정치적인 상황에서 예술가의 역할이 뭐라고 생각해요? 이 부분에 있어 당신이 쓴 〈그렇고 그런 이야기Somesuch Stories〉에 굉장한 구절이 있어서 인용할게요.

예술가로서 우리의 임무는—예술이 실용적이길 바란다면—정치 집회 도중에 뜬금없이 자기 이름으로 된 스테이크를 광고하고, 말하는 문장마다 말이 되는 게 하나도 없는 성난 외국인 혐오자를 지도자로 선출할 일이 절대 없을 문화를 창조하는 것이다. 그 밖에도 몇 가지 선택을 할 수 있다. 누군가는 무슨 일이 일어나고 있는지 직접 관찰하고 묘사할 수 있고, 다른 누군가는 기분 전환을 위한 희극을 제공할 수 있으며, 또 다른 누군가는 우리의 새로운 존재 방향을 모색하기 위해 어둠을 더듬고 나아갈 수 있다. 지금이야말로 담대한 정치 전략만큼이나 급진적 감수성과 과격한 미적 운동이 절실한 때다.

개인적으로 너무 좋아하는 부분이기도 하지만 솔직히 의무나 임무 이야기를 하는 것에 놀랐어요. 어찌 보면 예술가한테는 그런 게 없다고 생각하거든요.

JK: 같은 생각이에요. 예술가에게는 자유로울 의무가 있죠. 하지만 현재의 정치 문제가 동시에 문화 문제이기도 하다는 생각

에 이런 결론에 이르렀던 것 같아요.

OL: 맞아요! 예술이 아무것도 바꿀 수 없다는 말이 말도 안 된다고 생각하는데 그 이유는 정치적 영역이란 게 문화적 영역이나 정서적 영역 또는 사회적 영역과 완전히 분리해서 볼 수 없기 때문이에요. 《크루도》를 통해 제가 도달하려는 지점도 바로 이 모든 것이 엄청나게 얽히고설킨 복잡한 관계성이에요.

JK: 그리고 그 복잡성 때문에 예술가에게 부담을 지우고 싶은 유혹이 드는 거죠.

OL: 정확히 볼 수 있는 사람이라서요? 아니면 대안을 줄 수 있는 사람이라 그런 건가요?

JK: 현실에 반응하고 판단할 수 있으며 창조할 수 있는 사람이기 때문이죠. 이루기 어려운 과업이긴 한데, 제 생각에 최고의 예술은 언제나—요식적인 표현은 피할게요. '가정에 도전하는 것!'일 거예요. (웃음) 최고의 작품은 언제나 낯설지만 동시에 친숙한 것이겠죠. 당신이 뭐라고 정의해도 늘 그 밖에서도 기능할 테니까요.

출처

이 책에 수록된 대부분의 에세이는, 몇몇은 조금은 다른 형태로 〈가디언〉과 〈프리즈〉, 〈뉴스테이츠먼〉을 비롯해 〈옵서버〉와 〈엘르〉, 그리고 〈뉴욕 타임스〉에 실렸던 글이다.

- 〈버려진 사람의 이야기〉는 난민 구호 단체 '난민 이야기'의 의뢰로 썼고 《난민 이야기 II Refugee Tales II》(콤마 프레스, 2017년)에서 첫 발표되었다.
- 〈파티 가는 길〉은 《굿바이, 유럽 Goodbye Europe》(바이덴필드, 2017년)에서 첫 발표되었다.
- 〈칼날 가까이〉는 데이비드 워나로비치의 저서 《칼날 가까이》(캐논게이트, 2017년)의 서문으로 첫 발표되었다.
- 〈그루터기에 남은 불씨〉는 데릭 저먼의 저서 《모던 네이처》(빈티지, 2018년)의 서문으로 첫 발표되었다.

- 〈샹탈 조페〉는《샹탈 조페: 개인적인 느낌이 중요한 것Chantal Joffe: Personal Feeling is the Main Thing》(빅토리아 미로, 2018년)에서 첫 발표되었다.

- 〈음악 속으로 사라지다: 아서 러셀〉은 라디오3에서 제작한 다큐멘터리를 위해 의뢰받았다.

- 〈당신도 그렇다고 말해줘〉는 〈볼프강 틸만스: 미래의 재건Wolfgang Tillmans: Rebuilding the Future〉(IMMA, 2009년) 전시회에서 처음 선보였다.

- 〈조지프 케클러와의 대화〉는 〈봄Bomb〉의 의뢰로 썼고, 제143호 2018년 봄 호에서 첫 발표되었다. 저작권은 뉴아트 출판사의 〈봄〉과 기고자가 소유한다. 〈봄〉의 디지털 아카이브는 www.bombmagazine.org에서 열람할 수 있다.

감사의 말

———

나의 슈퍼스타 리베카와 PJ에게, 그리고 쟁클로우의 식구들과 특히나 위대한 크리스티 고든에게 감사하다.

피카도르의 모두와 특별히 폴 바갈리, 키시 비트야라트나, 폴 마티노비치 드림팀에게 감사하다.

질 비알로스키, 드루 바이트먼을 비롯한 노턴의 식구들에게 감사하다. 멋진 표지 디자인을 완성해준 켈리 윈턴에게 특별한 감사를 더한다.

데이비드 워나로비치의 환상적인 사진을 사용할 수 있게 허락해준 웬디 올소프를 비롯한 P.P.O.W에게 감사를 전한다.

수년간 나의 편집자가 되어준 이들과 특별히 오랜 시간 동안 내 글에 지면을 내어준 〈프리즈〉의 제니퍼 히기, 〈가디언 리뷰〉의 폴 라이티와 닉 로, 리제 스펜서, 〈뉴스테이츠먼〉의 톰 가티, 그리고 제니 로드에게 감사를 전한다.

여기 수록된 여러 편의 에세이는 테이트 미술관 전시에 관한 것이다. 나의 질문에 답해준 프랜시스 모리스와 앤드루 윌슨, 캐서린 우드에게 감사를 표한다. 〈음악 속으로 사라지다〉의 프로듀서였던 마틴 윌리엄스와 저먼 재단, 특히나 토니 피크와 제임스 맥케이의 친절함에도 감사하다. 그리고 애나 핀커스와 데이비드 허드를 비롯한 난민 이야기 식구들과 개트윅 구금자 복지 그룹에 내게 함께할 기회를 주고 훌륭하고도 꼭 필요한 일을 해준 데 대해 감사하다.

내게 읽을거리를 던져주고 나의 초고를 읽어주며 프로젝트에서 협업하고 끝없는 수다를 함께하며 가끔은 너그럽게 글 속에 등장해준 나의 친구들. 데이비드 아즈미, 맷 코너스, 존 데이, 데이비드 더니, 진 해나 에델스테인, 토니 개미지, 필립 호어, 샹탈 조페와 에스메 조페, 라 존조셉, 로런 카셀, 조지프 케클러, 메리 매닝, 레오 멜러, 잭 파틀릿, 찰리 포터, 리치 포터, 프란체스카 시걸, 앨리 스미스, 릴리 스티븐스, 클레어 윌리엄스, 칼 윌리엄슨, 맷 울프, 세라 우드, 모두 고마워요.

내 나이 열한 살에 데릭 저먼을 소개해준 나의 여동생 키티 랭과 예술을 보는 법을 알려준 나의 아버지 피터 랭에게 고맙다.

그리고 나의 영웅 데니스 랭에게.

내 사랑 이안 패터슨에게.

옮긴이의 말

위기 속에 왜 예술인가?

내 책상 앞에는 의자 사진이 붙어 있다. 가만히 주인을 기다리는 낡은 나무 의자. 의자의 주인은 아마도 애그니스 마틴일 것이다. 의자에 앉아 하염없이 비전을 기다리던 예술가는 마침내 그것이 찾아오면 정밀한 수식 계산을 통해 한 치의 오차 없이 상을 확대한다. 그게 아니라면 나체로 다리를 벌리고 아슬아슬한 사진을 찍은 모델 크리스틴 킬러의 의자일까? 킬러의 초상화를 그린 폴린 보티는 딸을 출산한 직후 몇 달 만에 세상을 떠난다. 한 시대를 풍미한 그녀의 작품은 허름한 농가의 창고 안에서 먼지와 거미줄을 뒤집어쓴 채 수십 년 동안 잠들었다가 발견되는데 그걸 본 앨리 스미스가《가을》에 관한 소설적 영감을 얻는다. 킬러의 포즈를 흉내 내며 익살스러운 사진을 찍었던 극작가 조 오턴의 의자일 수도 있다. 재기 발랄한 작품을 선보이며 일약 스타 작가로 떠오른 그는 질투와 시기에 눈먼 동성 연인이 휘두른 망치에 목숨을 잃는다. "그의 발목을 잡은

것 역시 벽장 속의 삶이었다."

단지 의자 사진일 뿐인데 나는 그 안에 담겨 있을지 모를 무수한 뒷이야기를 상상하느라 잠시나마 불안과 고독을 잊는다. 이것이 위기 속에 예술을 권한 올리비아 랭의 의도일까?《이상한 날씨》는 도록이다. 위대한 큐레이터 올리비아 랭이 기획한 '위기 속의 예술'이라는 제목의 전시를 개관한 도록. 책장을 펼치는 순간 우리는 랭의 안내에 따라 생전 이름을 들어본 적 없는 예술가를 만나거나 이미 너무나 유명한 예술가의 새로운 면모를 발견하게 된다. 긴박한 위기 상황에서 치유제로서 예술의 역할을 믿는 랭은 자신의 믿음을 가장 효과적으로 뒷받침할 글들을 엄선해 이 풍부한 작품집을 완성한다. 이 책에서 랭이 감지한 위기는 브렉시트, 도널드 트럼프, 난민, 혐오, 그리고 시대를 거슬러 올라가 에이즈 사태까지, 다양하다. 우리는 여기에 팬데믹이라는 (이 책을 집필할 당시 랭에게는) 새로운 절체절명의 위기를 더한다.

《이상한 날씨》가 출간되던 즈음의 세계는 코로나라는 정체불명의 바이러스의 확산과 씨름하고 있었다. 당시 캐나다에 있었던 나는 한국행 비행기가 취소되고 각국이 국경을 걸어 잠그고 마트에 휴지가 동나고 마스크는 구할 수도 없는 상황을 몸소 겪었다. 그때의 나 역시 1분 1초가 멀다 하고 휴대폰을 들여다보며 살았다. 항공기 운항 정보, 한국-캐나다를 비롯한 전 세계의 국경 봉쇄 조치와 보건 정책 업데이트, 직구로 산 덴탈 마스크 50매의 운송 정보, 어디 마트에 어느 생필품이 얼마나 입고되었는지 알려주는 한인 카페의

소식 알림까지 일일이 확인하며. "지금 3개밖에 안 남았어요. 서둘러요!" 그러한 편집증적 일상은 나쁜 소식이라도 남들보다 먼저 알았다는 데서 오는 기이한 성취감과 동시에 "대응이나 대안을 고민해볼 기회는 고사하고 일련의 감정 단계를 거칠 기회조차 주어지지 않는" 속도로 터져 나오는 정보를 좇는 데서 오는 극도의 피로감을 남긴다.

지식을 추구하고, 지식을 얻고 공개하며, 남들은 이미 다 아는 그것을 다시 알게 되는 일에는 어떤 소용이 있는가?
—이브 코소프스키 세지윅

"무시무시한 편집증 소용돌이"에 갇힌 것처럼 무분별하게 쏟아져 나오는 정보의 홍수 속에서 매번 감정이입을 하기란 가히 불가능한 일이지만 그럼에도 불구하고 몇몇 장면들은 내게 찌릿한 충격과 고통을 남겼다. 그중 하나는 2020년 5월 트럼프가 미국 대통령이던 시절에 백악관 기자 회견에서 나온 장면이다. 중국계 여기자가 매일같이 무수한 사망자가 발생하는 상황에서 코로나 검사 능력을 두고 왜 국가적 경쟁으로 삼는가, 라는 타당하고 날카로운 지적을 한다. 이에 트럼프는 그런 "고약한nasty" 질문은 중국한테나 하라며 면박을 주고는 이름난 성차별자답게 다른 여기자의 발언도 가뿐히 묵살한 채 빈정이 상했는지 곧바로 기자 회견장을 떠난다. 대낮에 그것도 로즈 가든에서 미국의 지도자를 통해 공공연하게 표출된

인종차별과 혐오를 마주하고 나는 뒤통수를 얻어맞은 듯이 얼어붙었다. 불과 얼마 전까지만 해도 정치적 올바름political correctness을 논하던 곳이 아닌가?

랭이 "트럼프에 관해서는 한 글자도 할애하고 싶지 않다"는 것과 아마도 같은 이유로 나 역시 그 장면을 머릿속 어딘가에 꾹꾹 눌러 놨었는데 이 책을 번역하다가 문득 그 장면이 누름돌에서 풀려난 풍선처럼 두둥실 떠오른 순간이 있었다. 바로 낸시 레이건의 장례식에 참석한 힐러리 클린턴이 선제적인 에이즈 정책을 두고 레이건 부부를 칭송했다는 대목이다. 실상은 레이건 행정부의 미적지근한 대처로 인해 많은 이들이 에이즈로 목숨을 잃었고, 사망자 가운데는 데이비드 워나로비치, 아서 러셀과 같은 위대한 예술가들이 있었다. 워나로비치가 "미국이라는 살인 기계"라고 일컬을 정도의 엄청난 과오는 불과 몇십 년 만에 대단한 위업으로 둔갑했다.

통념상 '어쩌다'라는 건 편견이 서서히 정의와 효과적인 대처로 바뀌는 자연스러운 과정이다. 이러한 평범화의 과정, 은밀한 망각이 에이즈 사태에 이어 발생한 더 큰 문화적 경향에도 반영된다.
—세라 슐먼

"어쩌다"라는 압도적인 물결에 모든 것이 퇴색된다면 '사실'을 확인하는 것만큼이나 (그게 가능하다면) 중요한 것은 세상의 잃어버린 본상을 아는 일이 아닐까? 마치 무심한 정치인들이 자축하는 과거

의 위업이 실상은 거대한 살인 기계였던 것처럼, 술 취한 패러지가 양양한 포즈를 취한 사진 속 일군의 행렬에 담긴 진심이 "바늘로 생살을 엘 정도로 얼얼한 희망"인 것처럼, 하늘을 분홍과 노란 장밋빛으로 물들이는 장관 속에 담긴 진실이 문 잠긴 공장 안 불길 속에서 타 죽어가던 이민자 소녀 직공들이었던 것처럼, 빛바랜 흑백 사진 속 과거의 본색이 실은 뜨겁고 짙은 핏빛이라는 것을 알아야 한다. 그렇지 않으면 어쩌다 누군가가 신속한 검사와 선제적인 정책으로 수만 명의 목숨을 살렸다고 칭송받는 날이 왔을 때 넋 놓고 고개를 끄덕이고 있을지 모른다.

제임스 볼드윈은 "사회는 반드시 안정적인 척해야 하지만 예술가는 모름지기 하늘 아래 안정적인 것은 아무것도 없다는 사실을 알고, 우리에게도 알려야 한다"고 말했다. 이 책에는 그러한 역할을 충실히 수행해 낸 예술가들이 존재한다. 시대와 사회의 갖은 핍박과 소외를 당하던 그들은 전혀 굴하지 않고 세상의 본상을 파헤치고 알리기 위해 고군분투했다. 그들의 작품이 추상적이고 어렵고 비현실적으로 느껴지는 만큼 내가 비틀리고 왜곡된 세상의 참모습과 멀어져 있었던 건 아닌지 자문해 본다.

소설가 다와다 요코가 《글자를 옮기는 사람》에서 비유한 대로 번역이 "건너편 강변에 글자를 보내는 것"이라면 나는 이 책의 글자를 하나하나 강 건너로 보내다가 그만 강물에 풍덩 뛰어들고 싶었던 적이 한두 번이 아니다. 형용사 한 자도 책에 인용된 그림이나 서적

이나 예술 경향이나 영상을 제대로 알지 못하면 도무지 옮길 수 없었기에 단 한 단어를 번역하기 위한 조사를 하느라 하루 치 작업 시간을 통째로 날려먹은 적도 많다. 그 지난한 과정에서 얻은 것이 있다면 랭이 기록한 생각과 감정의 원천인 예술 작품들을 나만의 방식으로 보고 느낄 수 있었던 예술 감상의 시간이었다. 나는 책에 등장하는 그림들을 인쇄해 작업실 벽에 붙여놓고 보고 또 보았고 예술가들을 다룬 다큐멘터리들을 찾아 보았으며 책에 언급된 책들을 읽었다. 그 과정에서, 낡은 흔들의자에 앉아 고요히 영감을 기다리던 애그니스 마틴의 알 수 없는 얼굴과 캔버스에 붙인 푸른색 고무찰흙을 정성스레 더듬어가며 제3의 눈으로 자신의 그림을 가늠하던 사기 만, 죽음에 직면해 척박한 땅에서 현란한 생의 유토피아를 가꿔낸 데릭 저먼의 프로스펙트 코티지까지, 이루 다 말할 수 없는 예술의 현장들이 내 머리와 가슴에 아로새겨졌다.

애석하게도 이미지를 수록하진 못했지만《이상한 날씨》를 읽는 가장 좋은 방법은 책에 언급된 작품들을 찾아보면서 읽는 것이다. 다행히 우리에겐 존 디 박사의 최신판 마술 거울인 인터넷이 있지 않은가. 그러다 보면 랭의 생각에 공감하며 혹은 공감하지 않으며 나만의 방식으로 오롯이 예술적 순간과 조우할 기회가 생긴다. 책에 등장하는 수많은 예술가들과 작품들이 다채로운 개성을 풍요롭게 발산하는 가운데 그 예술적 순간에서 내가 찾은 메시지는 가능성이었다. "예술은 우리의 도덕 풍경을 조성하고 타인의 삶 내부를 우리 앞에 펼친다. 예술은 가능성을 향한 훈련의 장이다. 그것은 변

화의 가능성을 꾸밈없이 드러내고 우리에게 다른 삶의 방식을 제안한다."

다시 서문으로 돌아가 랭이 던진 질문을 곱씹는다. "예술이 과연 무엇을 할 수 있을까?" 더군다나 지금 같은 위기 속에서 예술이 할 수 있는 것이 있을까? 이에 내가 찾은 답을 앨리 스미스의 말로 갈음하려 한다.

예술은 마음의 문을 열고 '나'라는 한계를 뛰어넘을 수 있는 최고의 방법이다. 예술은 바로 그런 것이다. 세상을 사는 사람이 만든 것이고 그들의 상상력도 함께 따라온다. 시대와 역사와 개인의 인생사를 막론하고 다가올 인생은 제압할 수 없다. 마치 세상에 빛과 어둠이 깔리는 것처럼. 그러나 때가 되면 우리는 활기찬 상상력과 함께 그 빛과 어둠을 넘나들 수 있을 것이다.

마지막으로, 번역하는 동안 고독과 불안과 좌절과 나태를 겪었던 나를 다독여주고 북돋아준 이경란 편집자님께 감사하다. 그녀가 아니면 우리가 사랑하는 올리비아 랭도 없다.

2021년 12월
이동교

*Funny
Weather*

이상한 날씨

초판 1쇄 발행 2021년 12월 15일

지은이 | 올리비아 랭
옮긴이 | 이동교
발행인 | 김형보
편집 | 최윤경, 강태영, 이경란, 양다은, 임재희
마케팅 | 이연실, 김사룡, 이하영
디자인 | 송은비
경영지원 | 최윤영

발행처 | 어크로스출판그룹(주)
출판신고 | 2018년 12월 20일 제 2018-000339호
주소 | 서울시 마포구 양화로10길 50 마이빌딩 3층
전화 | 070-4808-0660(편집) 070-8724-5877(영업)
팩스 | 02-6085-7676
이메일 | across@acrossbook.com

ISBN 979-11-6774-022-9 03600

만든 사람들

편집 | 이경란
교정교열 | 이명은
표지디자인 | 양진규
본문디자인 | 박은진